视觉艺术东方学

非尚意

苏轼的书法和
他的时代

王义军　著

许　江　主编

中国美术学院出版社

总 序

生长者的根

许江

 暮春时节，浴乎沂，风乎舞雩，鼓荡的春风令我们想望。在今日教育背景之下，新艺科正在持续发展。新艺科的理念已化入大家的建设视野，深植在工作之中。我想就艺术教育和新艺科建设的人文内涵，谈谈东方艺术学及其内蕴之道。

 今天，经过学科专业的分类，美术学已经成为许多分立的专业，这些专业往往依其艺术表现的材料语言，构筑起一个自为自洽的系统，也建立起一个个沟壑分明的专业疆域。艺术学专业分类就更为庞杂，互相间缺少深度认识，各说各理，各重各技，少有往来，这是应当引以为警惕的。

 艺术作为一门独特的人的智性之学，它不仅是知识的传授，也不仅是技艺的培养，它更是关于人的感性和品性的性灵之学。所谓望秋云神飞扬，临春风思浩荡。艺术寄托着人与自然之间的相造相化的关系，踔积而成一条条深邃悠远的文化脉络，熏养和开启着人的自觉自立的文化性灵。这样的艺术教育，是以艺术的经验、审美的经验作为基本方式的文化教育，其核心是文化观，是关于世界的价值观。

 上述的这番话，如果今天你去向ChatGPT发问，它也能如是回答，很正确，但不是真理。为什么？因为它没有真理生成的感性绵缊的东西。它只是字典检索一类的答案，而没有伴着这答案一路走来的性灵感人的存在，也没有真理开蔽之时感彻人心的天地人神合一的境域。这个性灵感人的绵延存在，就是艺术。ChatGPT让我们意识到教育中知识传授的问题，是到了我们重新重视艺术教育的时候了。

 两年前，我在"中国艺术大讲堂"上说"价值观"的"观"字。观的繁体写

作"觀"。它左边的"雚"是"觀"的本字。雚,甲骨文即是一只大鸟。上部是两只大眼,下部是鸟的胸廓,整个字就是一只大眼睛的猛禽。它翔于天,俯察大地,无所不见。这样的"观"字已然形象地表明了某种独特的洞察力。这种洞察力不仅观看世界,而且代表了感知的经验和能力。它是化生在我们肉身之中的感受力和体验;是浸润在以茶米为食、麻丝为衣、竹陶为用、林泉为居的生活方式中的兴意与品味;是看好书画,吟好诗词,在湖畔烟雨中听芦荡笛声,在云山苍苍、绿水泱泱之中追慕人文的山高水长的揪心感受和诗性境界。这正是ChatGPT所没有的。它只有答案,却没有这样活生生的生命感受以及由这种感受所织成的悲欣交集、痛彻连心的境域。这种自觉自立的、贴心连肉的价值观是一个民族赖以维系的精神纽带,也是我们建设新艺科,建构东方艺术学共享同感的智性基础。

东方艺术学当然不是萨伊德批判的西方知识体系内的"东方主义",而是东方艺术历史性和当代性的自我建构,其基础是以中国文化为核心的东方艺术的创生之学,是中国传统与东方艺术根性在当代人的精神土壤中的重新生发。东方艺术学作为特殊的智性之学,如何超越其丰繁葳蕤的现象,把握其基本的缘构观念是今天中国艺术教育的核心内涵,也是新艺科教育的重要的启蒙性思想。其中,我要强调三个方面的根源之道:

第一,礼乐之道。孔子在院子里独站着,孔鲤趋而过庭,被问:学诗了吗?孔鲤答曰:未也。孔子说:不学诗,无以言。孔鲤退而学诗。他日,孔子又在院子里独站着,孔鲤又路过,被问:学礼了吗?孔鲤答:未也。孔子说:不学礼,无以立。鲤退而学礼。礼,不仅是祭祀之中的规范和由此生发的社会秩序,同时也是可供日常操习的行为仪轨。如何将祭祀礼拜中的行为落到日常举止之中,使人获得一种优雅大方的风仪,正是孔子所言"不学礼无以立"的意思。"礼"贯穿在器物、空间和仪式等艺术现场,维系着上古国人的精神空间与生活世界,是人的价值观和行为举止的规范。如何让这种仪轨活化,活成日常行为?我们的开学和毕业为什么要有仪式,要着专门的服装?我们的校庆和大师纪念日为什么要有庄重的典礼,要立碑纪念?就是要让这种仪典之礼浸润青年的心灵,以切身的在场之感来熏养和培育举止的品性和力量。中国美术学院的新生一进校,收到的第一份礼物,是几支毛笔、一叠宣纸、一本智永的《真草千字文》。这并不是我们要把每一个学生都培养成书法家,而是希望所有的学生通过摹写,来体察中国

文字书写的内涵，进而体验轻重、提按、使转、疏密、急徐、聚散以及心手、技艺之间的诸般关系，收获最初的礼乐之道的训练。

每所大学都有校门，这是一道礼仪之门，不是防疫中的安保之闸，是代代学子的家门。远在孔子治学的学苑里，他曾问理想于众弟子。最后问到鼓瑟的曾皙。曾皙果断地停下手上的弹奏，铿止，答曰：暮春时节，春服既成，吾与冠者五六人，童子六七人，浴乎沂，风乎舞雩，咏而归。那正是我们今天的这个时节，着新成的春服，在沂水中沐浴，迎着风舞蹈，高歌而还。孔子听后不禁喊道：吾与点也！我要和曾皙同往。孔子欣然赞赏的正是曾皙的无名之志。而这种志向正是中国人与自然长相浸润、与时同欢的生命礼乐和生命艺术，也是我们新艺科终极关怀的气度与意境。

第二，山水之道。中国人的心灵始终带着一种根深蒂固的对山水的依恋。何谓"山"？山者，宣也。宣气散，万物生。在中国文化中山代表着大地之气的宣散，代表着宇宙生机的根源。故而山主生，呈现为一种升势。于是，我们在郭熙的《早春图》、范宽的《溪山行旅图》中看到山峦之浩然大者。何谓"水"？水者，准也。所谓"水准""水平"之意。"盛德在水"，"上善若水，水善利万物而不争"。相对山，水主德，呈现为平势、和势。于是我们在王希孟的《千里江山图》、黄公望的《富春山居图》中看到江水汤汤，千回百转。山水之象，气势相生。所谓山水绘画，正是这种山水之势，在开散与聚合之中，在提按与起落之中，起承转合，趋同逆异，从而演练与展现出万物的不同情态、不同气韵。

山水非一物，山水是万物，它本质上是一个世界观，是一种关于世界的综合性的"谛视"。所谓"谛视"，就是超越一个人的瞬间感受的意志，依照生命经验之总体而构成的完整的世界图景。这种图景是山水的人文世界，是山水"谛视"者将其一生历练与胸怀置入山水云霭的聚散之中，将现实的起落、冷暖、抑扬、阴阳纳入世界观照之中，跻成"心与物游"的整全的存在。德国诗人里尔克有一段话可以帮我们更好地理解"山水化"对于人的意义。他说，在这"山水艺术"生长为一种缓慢的"世界的山水化"的过程中，有一个辽远的人的发展。这不知不觉从观看与工作中发生的绘画内容告诉我们，在我们时代的中间，一个"未来"已经开始了；人不再是在他的同类中保持平衡的伙伴，也不再是那种将晨昏与远近归于己身的人。他犹如一个物置身于万物之中，无限地孤独，一切物

和人的结合都退至共同的深处，那里浸润着一切生长者的根。里尔克说的是绘画，那音乐、戏剧、电影、舞蹈、歌唱，何尝不是这样，何尝不是以"世界的山水化"来启迪和熏养人的生长。在那艺学的深处，浸润着一切生长者的根。这个根应当惠及整个新艺科。

第三，言意之道。今天，我们常说宋韵。宋韵的特点在哪里？严羽《沧浪诗话》说：如空中之意、相中之色、水中之月、镜中之象，言有尽而意无穷。以有限的言，抒发无穷的意，这是诗和画要达到的境界。在中国理学的观念中，真理只能为有悟性的心灵所辨识。当卓越的心灵映印出自然影像、自然音响，这比未经心灵解释的自然更加真实。

曹魏时期的才子王弼有一句名言："君子应物而无累于物。"有为之人要充分地面对万物，应对万物而不受万物的摆布与役制。这位18岁以《老子》思想注《易》的神童的最大历史贡献，就是通过释《易》，对"言""象""意"三者关系提出精辟的见解。一方面，他强调通过言，理解象；通过象，理解意。所谓"尽意莫若象，尽象莫若言"。另一方面，强调"得意忘象""得象忘言"。明白了意，就不要执着于象；明白了象，就不要执着于言。这些见解对于绘画，对于知古人、师造化、开心源的所有艺术之学，都很重要，甚至对我们所有的有志的学术学研者，也很重要。我们的艺术应当充分研究自身的语言，又不可囿于这种语言，应物而无累于物，澄怀味象，神与物游，让自己的心与万物在艺行中相会。以艺术之言，兴发创生之象；以创生之象，蕴积人文之意。如是，提升心灵的自由，生生而不息。

面向言意之道，多年来艺术教育踔厉风发，进行了有为开拓，在各个艺术的门类中进行了"学"的构建，立足艺理兼修的东方艺学传统，从独特的史学、论学、技法学、材料学、比较学、诗文学、教育学、鉴赏学等多个角度，展开艺理融合的深度研究，催生了一批有影响力的艺术创作和艺术成果，培养了一批艺理兼通的创造型人才。在这里边，这种"学"的创生和研究起了重要的导向性作用，对艺术人才的培养是十分有益的。但此次学科专业的新一轮调整，却把"学"集中起来，囿于理论的一块，所有的艺术自身都只剩下专业。这似乎是对一贯倡导的文理兼通、艺学兼通的一种否定性暗示。专业学位的推出又似乎在专业圈子内部，鼓励重艺疏理，重技疏道的风气。这种调整不能不说是对教育一线

实际情况的不了解，与我们一贯提倡的宽口径、大视野的育人思想是不相符的。说严重一点，这种调整将多年艺术教育的学术发展和改革提升打回了原形。的确，许多有为艺者要评职称、要当博导，艺科中许多英才需要高学位，艺科建设也不能因为学位点建设而低人一等。但专业学位决不能代替学术学位在艺术教育中的作用，艺理兼修的人才才是艺术教育人才培养的主方向。

今天面对数字技术、人工智能的迅疾发展，艺术教育也催生着众多变革，很多新的研究方面正在跬积而成新的专业群。这些专业群以当代生活大地为根基，着眼东方艺术的自主构建，以艺术的身心经验的方式，重返民族文化的根源性沃土，探索以艺术为驱动的新的艺术人文体系。中国美术学院近来借建院九十五周年之机，提出打造国学门。以文字、器物、山水、园林等文化核心点，调动新文科的所有学术力量，向着相关的人文资源、文化高地展开多样性的融合研究。以"文字研究"为例，既有金石学的中国文字考古研究，又有最新网上字体的创造；既有诗书融合的通匠培养，又有以文字为发端的多样性研究。在它的名下，一批新型的研究者组成新的学术之链，面向社会的新发展，重组资源，激活专业，营造新融合、新高度。与此同时，以"乡土为学院"的育人模式也在深化，艺术乡建已不再仅仅是一些乡建的项目，而是面向中国乡土的生活世界、上手技艺的感受力和创造力的培养的一种新模式，是"山水世界观"的观照下身心俱练的育人方式。这种新变化迅疾而又丰沛，值得我们关注和支持。

东方艺术学的建构正处在一个缓慢却又弘阔的过程之中。但它的作用却在坚定文化自信、建构自主体系、构筑当代文化高峰之中，日益明显。它对于新艺科的整体建设的作用，也是日益明晰。这样一个跨域的艺学研究是一种根源性的研究，既要有坚守而丰沛的艺术创造为基础，又要有集新艺科整体之力来打造人文的总体集结；既要有艺学本身的感人建树，又要有赖以维系民族心灵的价值观的塑造，我们当心怀使命，素履以往。

2023年4月23日

序

范景中

年轻时读《宋诗选注》，钱锺书先生关于东坡的议论给我留下了深深的印象，古昔方回、胡应麟等人批评东坡的"用事博"和獭祭，钱锺书先生则重点指示东坡从庄周和韩愈那里学来的博喻。他说：

> 我们试看苏轼的《百步洪》第一首里写水波冲泻的一段："有如兔走鹰隼落，骏马下注千丈坡，断弦离柱箭脱手，飞电过隙珠翻荷。"四句里七种形象，错综利落，衬得《诗经》和韩愈的例子都呆板滞钝了。其他像《石鼓歌》里用六种形象来讲"时得一二遗八九"，《读孟郊诗》第一首里用四种形象来讲"佳处时一遭"，都是例证……上古理论家早已着重诗歌语言的形象化，很注意比喻；在这一点上，苏轼充分满足了他们的要求。

这些话让我想起西方的一位大诗人歌德关于东方诗歌的发现，歌德径直把诗的本质看成是比喻，在《西东诗集》的附录"注释与短文"里发表了如此的评论：

> 对东方人来说，万物互相隐指，所以他惯于把风马牛不相及之事相提并论，乐于通过字母或音节的微小变化产生出相对立的事

物。这里我们看到语言本身已有自我创造的能力，确实，当语言如此和想象碰撞之际，诗就产生了。

歌德斟酌互相隐指的比喻模式，看出了语言本身的自我创造能力，这是一个深刻的洞见。正是比喻的模式，不仅帮助东坡创造诗歌，也帮助甚至决定了他评诗文、论绘画、谈书法的方式。例如《自评文》，述自己的写作经验："吾文如万斛泉源，不择址皆可出，在平地滔滔汩汩，虽一日千里无难；乃其与山石曲折，随物赋形而不可知也。"所谓的"不可知"，我们不妨解为:语言本身的创造之物存在于我们预期范围之外者。又如论为文之道："大凡为文当使气象峥嵘，五彩绚烂，渐老渐熟，乃造平淡。"又如论文与可的画竹："画竹必先得成竹于胸中，执笔熟视，如兔起鹘落，少纵则逝矣。"又如论书法："书必有神、气、骨、肉、血，五者阙一，不为成书也。"最后一则不到二十字竟是一连串短小的博喻。

德国学者Oskar Franz Walzel（1864—1944）曾出版过一部书，叫*Wechselseitige Erhellung der Künste*（1917），讨论艺术的互相照明（英译:*Notion of Reciprocal Illumination in the Arts*）。东坡先生早已对此有独到的卓识，在他的笔下各种艺术不仅互相照明，而且他还用一个概念，一个比喻性的概念，即"韵"，把它们的美学品味统一起来。范温《潜溪诗眼》曾不惜辞费以长文解释东坡的韵为："盖尝闻之撞钟，大声已去，馀音复来，悠扬宛转，声外之音，其是之谓。"

亚里士多德传统倾向把语言看作包罗一切现实的清单，那些词语或是一件东西的名称，或是一类东西的名称，从而忽略了语言是由空白组成的，即忽略了它在经验的图表上留下的空白。实际上语言不仅表达不了艺术创作中的灵感，表达不了升华时刻[exalted moments]，而且也表达不了极为平常的主观经验，例如肌音和心境。更重要的，亚里士多德传统忽略了语言的创造力和语言的灵活性：它可以使表达者或艺术家用一个临时的图像或一个永久的新词重建现实。就此而言比喻不仅仅是一种现存的范畴向先存的概念之间的转移，不仅是事物之间的意外相似，它也是在语言的贫困和匮缺的压力之下的必然产物，用西塞多的话"当某种

几乎无法用一个合适的术语来表示的事物，通过比喻而得到表现时，我们想要表达的意思将由于所借用的词与此物的相似而变得清晰透明"。我们甚至会觉得有时比喻会透过平常言语的帷幕，增加我们对世界结构的新识见。

　　然而，比喻也有它的局限，由于它不是推论性的语言 [discursive speech]，虽然给灵视者[the visionary]提供了方便，却给我们普通人造成了多义性[ambiguity]的麻烦。像东坡论书法的名句"吾闻古书法，守骏莫如跛"，或者"作字简远，如晋、宋间人"，都需费力诠解。难怪范温讲解他的"韵"，要洋洋近千字。东坡自谓："余尝爱梁武帝评书，善取物象。"（《跋王巩所收藏真书》）而梁武帝评书也确然可以看作东坡的博喻的先驱。他的《古今书人优劣评》尽是比喻："钟繇书如云鹄游天，群鸿戏海，行间茂密，实亦难过。""王羲之书字势雄逸，如龙跳天门，虎卧凤阙，故历代宝之，永以为训。"这种评论风格，我们不妨归之于西方所谓的艺格敷词 [ekphrasis]，让我们获得了阅读描述作品的审美享受，而对所述作品，其实不了了之。因此，受过现代学术训练的人，大都会放弃艺格敷词的想象性描述，放弃belles-letters，去寻求一种维也纳美术史学派所谓的"科学性和精确性的语言"，或者去解决有点像博厄斯[George Boas] (1891—1980)所提出的问题：重点不在于什么是比喻，而在于什么是直陈[literal statement]。

　　以上所述构成了本书写作的一部分背景。作者王义军是位卓有成就的书法家，他把丰富的艺术实践织入了本书的纹理，那是一种经过岁月磨洗的实践，是一种带着内心冲突、徘徊和蓦然发现的实践。因此，他能体会东坡书论中包含的古老原理，能以其与语言搏斗的毅力写为说明性的直陈，能拂去昔日的流尘，绍明其精义，让我们豁然高视，重新走进东坡的书法世界，去体会他寥寥几笔的简单韵律为什么永远值得欣赏，去体会他高度的内心专注如何进入无我无为的自然境界，在片刻之际的挥洒又如何把平生的沉潜积学化为单纯天性的自然流露。以上所说不过是简单、笨拙的率尔概括，而书中展现的却是丰富具体的涵受万象，取成于心。这本书是近年来关于东坡的佳作之一。

CONTENTS

目录

导 论

一

　　本书不是关于苏轼（1037—1101[1]）书学全面性的讨论。在苏轼书学的整体研究方面，此前已有学者做了极为有益的工作，成果斐然。本书的写作，在对相关研究做一点拾遗补缺工作的同时，也提出并尝试解答一些新的问题。本书也不只是关于苏轼书法的个案研究，在讨论苏轼的书写与观念时，更希望能触及书史中一些有意义的话题。

　　书法经历了晋唐的辉煌之后，再也不曾重现往日的光彩，其间必有原由。此中盛衰，北宋是关键的时代。别开生面，另辟蹊径，这是常见的后世品评。而当时人却常感慨于士人下笔无体，古法不讲。苏轼是关键的人物，承前启后，迥出流辈。对于北宋书学的整体成就，他所起到的作用无可替代，但我们似乎很少去了解他与并世诸贤的异同，也很少关心他在时代风气中微妙的接续与驳正。

　　宋代的特殊之处，自从日本学者内藤湖南提出唐宋转型假说以来，学界对于这一问题已经有了深入的研究。将宋代作为近世的开端，成为学界一

1. 苏轼生于景祐三年丙子十二月十九，卒于建中靖国元年辛巳七月二十八，日期都确凿可考，学界基本没有异议。景祐三年十二月十九，以西元计为1037年1月8日，由于纪年与计岁方式不同，关于苏轼生年与年龄便有两种表述。本文涉及苏轼年龄，皆以传统虚岁习惯计岁。关于这一问题的讨论，参见刘尚荣：《苏轼研究杂谈》，载《乐山师范学院学报》，2012年，第1期。

种极具影响力的观点。但就像对于唐宋转型的尊重一样，对于两宋之间的差异，也不可忽视。在这一方面，刘子健先生的《中国转向内在》为本书的写作提供了一种视野上的参照。在可选择的情况下，我们的话题都将围绕苏轼生活的时代而展开，涉及其他时代的人物和言论，主要是出于联系、比较的需要，抑或由于宋人资料缺乏的不得已。

　　书学在北宋的转变，有学者将之归为艺术自身的规律，也有人联系到当时印刷术的发达，抑或新的士人群体的崛起，以及宋朝国势的衰颓。前辈学者的研究成果斐然，各自成理，但其中似乎还有一些间隙未尝触碰。要理解北宋书学的状况，理解苏轼等人所面临的实际困境，只有以当时人在当日风气中之一种假想，才可以获知一二。正如苏轼诗中所云："不识庐山真面目，只缘身在此山中。"许多在后世已然明朗的问题，当时人绞尽脑汁也未必能够了解。而后世的研究揣想，不能设身处地，便不近实际，其解释越成体系，往往距事实越远。但设身处地谈何容易，苏轼的时代距今已有九百余年，只有在前人文献中，才可以寻绎出一些有益的信息。而资料流传真伪间出，必有一番订讹纠谬，想象才可以稍稍接近于真实。至于复活他们书法生活的实际，无疑是一种永不可及的奢望。

　　另一方面，书法毕竟是个人的行为，如果没有苏轼的横空出世，宋代书法必然是另一番面目。而个人的价值，也正是通过时代才得以更加真实地显现。明末乌程闵氏刊本《苏东坡文选》，卷首系以沈謩章的序言，沈氏这样说道：

> 世运升降，文章以之盛衰，而其间有以世运为文章，亦有文章持世运，则皆人心为之。人心有转世、世转之殊，故文章随有趋世、持世之异。[2]

　　所言虽在论文，但与书法之理并无二致。杨凝式身当五代干戈之际，

2. 祝尚书编：《宋集序跋汇编》，北京：中华书局，2010 年，第 624—625 页。

而能濯拔于污俗，下笔不愧唐人，苏轼对此便感到奇怪不可解。通过对于北宋中晚期书学状况的了解，我们也一样会惊讶于苏轼时代的士人书写何以那般薄弱，而他又何以能独秀于书法之林，且影响黄、米，接续晋唐，重振书学于一时！书学偷薄，其运命却耐人而转。于书史而言，苏轼个人书法成就上的价值与意义，自不待多言。但以我所掌握的材料来看，这种价值意义只是其中之小者。论其大者，乃在于他对北宋书法风气之影响，也就是他在北宋书史上"持世运"的贡献。时代风气、集体精神必然对个体产生影响，但文艺上某些个体的横空出世，却也有提领百年的价值。历来的苏轼书学研究中，对于这一因素的考量，似嫌不尽人意，甚至适得其反。所谓引领"尚意"书风云云，人人能言，是耶非耶？不妨回到文献中重加检讨。

研究中的首要文献，当然是苏轼本人的书作和文字。对其发言语境的了解，以及其中相互矛盾之处的梳理抉别，是本书得以呈现的基础。我并不是要将苏轼大量的论书文字，不分轻重，并置同陈，但在研究中对他观念的多角度了解，却必不可少。苏轼说："书必有神、气、骨、肉、血，五者阙一，不为成书也。"[3]又说："作字之法，识浅、见狭、学不足三者，终不能尽妙。我则心、目、手，俱得之矣。"[4]而世人援引苏轼的论书文字，却往往只强调他言下的神、气这一面，于骨、肉、血则极少谈起；重视他说的识、见，而忽视学不足的弊端。即使学者偶有谈及，引用此类文献之时，也几乎无一例外地加以自己的见解，认为苏轼重前者（神、气与识、见），而轻后者（骨、肉、血，以及学）。这种风气从黄庭坚（1045—1105）开始，已经在不知觉中影响着我们对苏轼的认识。黄氏论苏书说：

士大夫多讥东坡用笔不合古法，彼盖不知古法从何出尔。杜周云："三尺安出哉？前王所是以为律，后王所是以为令。"予尝以

3. 张志烈等校注：《苏轼全集校注》，石家庄：河北人民出版社，2010年，第7815页。
4. 李昭玘：《跋东坡真迹》，《乐静集》卷九，《景印文渊阁四库全书》（第1122册），台北：台湾商务印书馆，1985年，第299页。

此论书，而东坡绝倒也。[5]

此文常常被后世引用，以证明苏轼破法自立的创新精神。但山谷的这个意见，能不能够代表苏轼本人的态度，却很少有人追问。后世论者读此每有会心，然而山谷高论，未必的论，毕竟这意见是山谷的解读，而非苏轼本人的表述。其实从"东坡绝倒"数字来揣度，山谷还是很谨慎于笔下分际的。对比一下山谷别处文字，言及自己的议论与人不同，苏轼的态度是"一闻便欣然"[6]，"独谓为然"[7]，可以了解苏轼这一次的"绝倒"（捧腹大笑），不过是觉得山谷设论巧捷，令人不觉其辩而已。是否赞同，态度暧昧，以不便直言故也。

山谷的品评，其价值不容否定，亦无可替代。对苏轼书学的研究，那几乎是在苏轼本人文字与作品之外，最为重要的史料。但也许正因为这一点，他与苏轼见解的不同之处，才值得我们加倍警惕。甚至在一定程度上，山谷的意见已经遮掩了苏轼本人的部分观念，常使人误以为那就是苏轼的论书意旨。

较之山谷意见的甄别利用，后世关于苏轼书法的记述、议论更是汗漫无边，抉别辨析尤当审慎。文献留存，虽字字可珍，却也不乏道听途说、乖谬错讹之处。譬如关于东坡造墨，当时人便多以为他擅长此道，实则偶尔尝试，并不得法。如果没有叶梦得（1077—1148）的澄清，我们将无从知晓真相。[8] 但即便是对东坡掌故了解详熟的叶氏，也不免有误传轻信之处。苏轼曾命工人摹陆探微师子画一事，很可能就是由于他的转述[9]而生出误会，

5. 黄庭坚：《跋东坡水陆赞》，《黄庭坚全集辑校编年》，南昌：江西人民出版社，2008年，第1564页。

6. 黄庭坚：《题李西台书》，同上，第1589页。

7. 黄庭坚：《跋东坡书》，同上，第1565页。

8. 叶梦得：《东坡造墨》，《避暑录话》卷上，《全宋笔记》（第2编，第10册），郑州：大象出版社，2006年，第236—237页。其说可与东坡《书潘衡墨》《记海南作墨》参看。

9. 叶梦得：《书陆探微师子画赞后》，《建康集》卷三，《景印文渊阁四库全书》（第1129册），台北：台湾商务印书馆，1985年，第610页。

到后来方薰（1736—1799）的著述中，就径直以为是东坡手摹了。[10]实际此事在《胶西盖公堂照壁画赞引》中，苏轼已经对时间、地点、事件交代清晰，一目了然："熙宁九年（1076）十一月十五日，命工摹置胶西盖公堂中。"[11]乃苏轼命工人所为，并非亲笔。

另一则广为人知的记载，见于董其昌《画禅室随笔》，常为学者所乐道：

> 东坡作书，于卷后馀数尺，曰："以待五百年后人作跋。"其高自标许如此。[12]

我曾经也一度视此为苏轼作书自负不凡，时有千秋之想的明证！但孔子所谓"视其所以，观其所由，察其所安"，绝非空泛的说教。有时候我们除了要知道一个人说了什么，最好也能了解他是对谁说的这句话，以及前后的语境如何。这段文字里"五百年"的期待，在经董其昌转述之时，大概由于董氏自有"古人无一笔不怕千载后人指摘"[13]的臆度，才出现了微妙的变化。苏轼原句出自一封书信，全文如下：

> 过辱枉顾，知事务冗迫，不敢久留语。纸轴纳去，馀空纸两幅，留与五百年后人跋尾也。呵呵。耘叟诗亦佳。[14]

10."昔人云：游戏亦有三昧。东坡居士画蟹，琐屑毛介，曲隈芒缕，无不备俱。又画应身弥勒像，又摹陆探微狮子……后人朝学执笔，夕已自夸为得士人气。不求形似，能无愧乎！"（《山静居画论》卷下，《续修四库全书》第1068册，第835页）此类材料，其可靠程度都值得怀疑。东坡画蟹，其说来自晁补之《跋翰林东坡公画》（《鸡肋集·无咎题跋》），孤例未必可据。

11. 苏轼：《胶西盖公堂照壁画赞引》，《苏轼全集校注》，石家庄：河北人民出版社，2010年，第2359页。

12. 董其昌：《评法书》，《画禅室随笔》卷一，《董其昌全集》（第3册），上海：上海书画出版社，2013年，第70页。

13. 同上，第66—67页。

14. 苏轼：《与孙子思七首》（之四），《苏轼全集校注》，石家庄：河北人民出版社，2010年，第6215页。

信作于元丰元年（1078），其时苏轼在徐州任上，孙颀（子思）自应天府前来巡部。其间大概是出于孙氏求书之请，苏轼为其作书，并同时写了上面这封信。所谓五百年后人跋尾，是对余纸的一个幽默解释，其出于一时谈笑的语气，从"呵呵"一词不难体察。"高自标许"云云，只能是董其昌的意见，原非苏轼的态度。[15]董其昌对于苏轼观念的解读转述，常有强烈的自家见解掺入。在这一点上，他比黄庭坚走得更远。

这种解读、转述，给后世带来了很大的误解。不仅如此，除去董其昌本人的主观意见，也有版本传抄引起的张冠李戴，谬种流传。世人常常引为苏轼名言的"天真烂漫是吾师"便是这样的例子。此句出于董氏《画禅室随笔》的称引，卷一："东坡诗论书法云：'天真烂漫是吾师。'此一句丹髓也。"[16]又，卷四云："'诗不求工字不奇，天真烂漫是吾师。'东坡先生语也，宜其名高一世。"[17]《画禅室随笔》乃明末清初书画家杨无补从《容台集》等著作中辑录所成，经查崇祯三年本《容台集》（最早版本），卷四"东坡"原作"东海"——东海先生，即明人张弼（1425—1487）。此句亦收入《张东海集》中，[18]实与苏轼无关。这一错误，当然怪不得董其昌。只是借此说明，后世的文献讹谬，常常会影响我们对于苏轼观念的认识，不可不察。

寻绎得出史料源头，其事固然可喜，但很多时候这只是一种奢望。笔记史料中关于苏轼的一些轶事，很多都有演义的成分，不一定真实。对于这一

15. "五百年后"云云，在苏轼文集中尚有几处，如《书赠宗人镕》云："不得五百千，勿以予人。然事在五百年外，价直如是，不亦钝乎？"（《苏轼全集校注》，第7855页。）《戏书赫蹏纸》云："此纸可以镵钱祭鬼。东坡试笔，偶书其上。后五百年，当成百金之直。物固有遇不遇也。"（《苏轼全集校注》，第7857页。）此类言辞也都有其特定的语境，戏谑之意见于字里行间，原非后世以为的那般自负。

16. 《董其昌全集》（第3册），上海：上海书画出版社，2013年，第62页。

17. 常见版本文字，多如此。如四库本（第408页）、屠友祥校注本，南京：江苏教育出版社，2005年，第221页，皆如此。

18. 张弼全诗为："诗不求工字不奇，天真烂熳是吾师。归来东海烟霞里，时复高歌攀桂枝。"原题作《苏州别驾周德中以余致仕居闲而称神仙太守，作十绝复之》，这是十绝其三。见《张东海文集、诗集》卷四，康熙刊本，南京图书馆古籍部藏，第47页。

部分材料的运用，王水照先生说：

> 宋人的一些笔记，其中所记的遗闻逸事，有的未必可靠；但它们毕竟是产生于同时代的传说，因而在不完全真实的材料中，仍然保留着真实的时代风气、氛围和风俗习惯，有的固然属于并没有发生过的事情，却是有可能发生的事情。[19]

我赞同王先生的意见，但同时，对于一些小说色彩过于强烈的记述，仍然要谨慎对待。譬如苏、黄互嘲，各比喻对方书法为"树梢挂蛇""石压虾蟆"之类，[20]其事不能必伪，类似的调侃很有可能是真实发生过的。但学者若不能将之复原于一定的情境之中，妄自取用，孤立兀突，雅谈也往往成了俗说。加之传闻中转述者的胸次与倾向掺杂其中，有时议论鄙俗、言语粗砺，其材料在研究中若无裨益，我愿弃之如敝屣。

二

历史研究固然力求真实，但在资料缺失，历史之真注定无可证实之时，必然要掺入一些主观的想象。古人已长往，九原不可作，对于真实的了解既已注定不能无所偏颇，那么是将这一想象倾向于超迈绝俗还是现实势利——借用冯友兰的境界区分来说，是以天人境界来考量，还是从世俗功利境界等闲视之，便不再是一个无关紧要的问题。我相信一个人之所以伟大，必有其不同凡庸的特殊之处，有些时候，是不可以世俗之心去揣测的。"今人不复

19. 王水照：《苏轼传：智者在苦难中的超越》（后记），见王水照：《苏轼传稿》，北京：中华书局，2015年，第142页。
20. 曾敏行：《独醒杂志》卷三，《全宋笔记》（第4编，第5册），郑州：大象出版社，2008年，第138页。

见此等，乃以所见疑古人"[21]，今日常见学者打着求真的幌子，将先贤形象描画得庸俗不堪，这是我所不取，也是无法理解的。范景中先生在《中华竹韵》中有云：

> 苟且狥人，为解人颐，甚而翻古人不堪之事，以为难遇，卑古人至当之论，以为迂阔。风雅之在今日，岌岌乎危于一线。[22]

下笔之际，此言我常常引以为戒！

苏轼文字中，名篇警句，俯拾皆是，其中最为触动我的一段，或许并不起眼。该篇是苏轼将御赐宝马送给李廌（字方叔，1059—1109）时，写下的一段字据：

> 元祐元年，予初入玉堂，蒙恩赐玉鼻骍。今年出守杭州，复沾此赐。东南例乘肩舆，得一马足矣，而李方叔未有马，故以赠之。又恐方叔别获嘉马，不免卖此，故为出公据。四年四月十五日，轼书。[23]

李廌穷困，但毕竟有读书人的骨气，径直济之以钱财容易伤及颜面。苏轼出于周济李廌的实际考虑，既要让他好接受，又要方便他将此马出售而不至于使买主生疑，于是有了上面这段文字。思虑之周，为事之全，待人之厚，虽窥此一斑，亦可以想见其为人。这简短的文字每每提醒我，我所要研究的是一个有着何等怀抱和境界的人！我常常担心其襟怀之宏阔高明、识见之坚卓深邃，在我的文字之中不能有效地传达。

余英时在《方以智晚节考》一书中，自言其考证中的失误，态度坦然，

21. 苏轼：《秦穆公墓》，《苏轼全集校注》，石家庄：河北人民出版社，2010年，第339页。

22. 范景中：《中华竹韵》（上册），杭州：中国美术学院出版社，2011年，第186页。

23. 苏轼：《赠李方叔赐马券》，《苏轼全集校注》，石家庄：河北人民出版社，2010年，第8688页。

有一段话说得颇为恳切：

　　盖考证之大患有二：一在材料之不备，一在运思之不密。但二者相较，材料之患小而运思之患大。何言乎材料之患小？材料者，客观之物也。使材料仍存于天壤之间，则余所未见者，他人终可以见之，而余之失不难救也。何言乎运思之患大？运思者，主观之事也。运思既误，成见于是乎生。成见梗于胸臆，则一切材料势皆成为曲解曲说之资据，不徒自误，抑且转以误人焉。使所考之事涉于具体，则其失犹易见；使所考之事稍涉抽象，则其误或终不可察矣。[24]

　　所言虽就考证而发，个中却有普遍适用的道理。本书的写作中，也下过一番钩深索隐的功夫，最终取用的材料却多半为学者所共闻习知，并不生僻。至于运思之周密，常常是我所担心的。尤其是其中大多数的章节，都是关于抽象问题的讨论，不周之处，在所难免。在观念的讨论中，本书较侧重于考察情境、文体、修辞等因素的影响。语言情境因素的考量，白谦慎先生关于傅山研究的著述已经为我们树立了典范；而文学因素对书论的影响，丛文俊先生也做了开拓性的工作，他指出古代书论的语言表达方式常带有文学的痕迹，并与文体紧密相关。而这一问题，似乎尚未引起更多学者的关注。

　　这是一个艰难的课题，以其多涉虚理，而非实事。清人凌廷堪这样告诫我们：

　　实事在前，吾所谓是者，人不能强辞而非之；吾所谓非者，人不能强辞而是之也。……虚理在前，吾所谓是者，人既可别持一说以为非；吾所谓非者，人亦可别持一说以为是也。[25]

24. 余英时：《方以智晚节考》，北京：三联书店，2004年，第106页。
25.《戴东原先生事略状》，《校礼堂文集》卷三五，《安徽丛书》第四期，1935年，第8页a。转引自余英时：《论戴震与章学诚》，北京：三联书店，2005年，第45页。

对于古人言论的讨论，总不免人言言殊，各执一端。凌廷堪的这段话，我常置于座右。

基于对苏轼遗文的反复比对，加之自身在书法上的实际经验，使得我对于苏轼言论的认识、解读，与并世诸贤多有不同之处。但需要说明的是，本书不是出于自信的观念论证，只是针对一些常年关心的问题，记录下我个人的思考。凡与当今学者看法相似之处，若非出于说明问题的必要，书中悉已删去。这里保留的部分，多半是对于目前苏轼及相关问题研究的不同意见。不敢以立异标新为念，要不失野人芹献之诚。由于那些困惑在他人的著述中始终没有得到令人信服的解答，我希望通过介入讨论并提出问题的方式，以寻求学界师友的帮助。

三

苏轼研究，历来以诗文为主，多至不可胜数。苏轼年谱、诗、词、文集多有编纂笺注，选本众多。自南宋以来，此风已然大炙，苏轼著述大量刊刻，仅苏诗注本，已是分类、编年层出，号称百家之多。南宋时期，对苏轼生平事迹的研究亦趋于全面深入，仅苏轼年谱不下10种。[26]元明以来，代不乏人，相对于宋人成果，则乏善可陈。清人储欣（1631—1706）、浦起龙（1679—1762？）对于苏文的品评，查慎行（1650—1727）、汪师韩（1707—？）、纪昀（1724—1805）、冯应榴（1741—1800）、温汝能（1748—1811）、王文诰（1764—？）等人对于苏诗的研究，更是在宋人基础上更进一步，有很多新的突破。

当代苏学的综合研究，也不让古人。前辈学者王水照、谢桃坊、马德富、张志烈、刘尚荣等人，从不同侧面对苏轼诗、文、词、赋、生活、思想所做的研究工作，都有大量成果。尤其是孔凡礼先生对苏轼基础文献与生平

26. 曾枣庄：《苏轼研究史》，南京：江苏教育出版社，2001年，第79页。

事迹的梳理，为我们阅读苏轼诗文，理解其文字与思想，考察其生平行事，起到不可替代的作用。其《苏轼年谱》《三苏年谱》在前代诸家年谱的基础上，重加搜讨，对材料的取舍极为精当，曾枣庄先生评价该书"详而不繁""考订之精，可谓超过前此所有的苏轼年谱"，[27]绝非虚美之词。而曾枣庄先生对苏轼研究的贡献也不容低估，他除了将早些年的论文集合刊为《三苏研究》，在2001年出版的巨著《苏轼研究史》更是对古今苏轼研究工作的全面总结。该著除了为研究者了解九百多年来苏轼研究的整体状况节省了大量精力，其真知灼见更时时见于篇章之中，足以破世俗伪谬。四川大学中文系的一批学者，费时多年而奉献学界的《苏轼资料汇编》，以及在此基础上编撰的《苏轼全集校注》，校勘笺注都堪称一流，更为苏轼研究工作提供了极大的便利。

与苏学整体的盛况相比，关于苏轼书法的研究稍见滞后。苏轼同时人中，以黄庭坚及苏门诸子的文字最为可贵，但也掺入了不少主观的意见；南宋人笔下，不乏与苏轼书法相关的史料，多散在诸家笔记题跋之中，与黄庭坚等人的意见参看，常有所补。施宿对于苏轼书迹的整理，尤其是《成都西楼苏帖》的刊刻，不只对于苏轼的书学，乃至于宋代书史都有着极为重要的意义。元明人论苏轼书法，则以泛泛品评为主，一部分不脱宋人议论范围，偶尔有些主观性的评说；另一部分，如项穆等人，则多有不取之意，这一类意见于苏轼书学的后世评价也不无影响。在对苏轼书学观念的评价阐述方面，董其昌大概是宋以后最为重要的人物。他在大量的论书文字中，将苏轼论书的观点片面强化（画论上的情况更为明显），终于演化为清以来"宋人尚意"的理论，从而使苏轼成了"尚意"大旗的领军与旗手。

当代学者对于苏轼书法的研究，成果颇丰。其中最重要的著述，首先要数刘正成、刘奇晋编著的《中国书法全集·苏轼卷》，该书对于苏轼书法作品的整理、考释与编年，为苏轼书学的整体研究奠定了基础。曹宝麟先生的

27. 同上，第 447—448 页。

《中国书法史·宋辽金卷》以及其一系列关于北宋书学的文章与专著，更是帮助我们了解宋代书学状况的必读书目。文献纷乱纠错之处，于曹公笔下，常得以刃迎缕解。本书的研究虽与前辈方法有别，曹著中对于文献的取舍、驾驭，实为本书写作中常常借鉴与学习的典范。丛文俊先生虽没有关于宋代书法与苏轼研究的专著，但在文章中涉及苏轼及相关问题之处，却每有新意，让人受益颇多。

李放、陈中浙二人的博士论文分别以《苏轼书法思想研究》《苏轼书画艺术与佛教》为题，对于苏轼书学的研究做了一些有益的工作；赵权利的《中国书法家全集·苏轼卷》，则对苏轼的书法人生作了全面性的介绍；王水照先生的高足由兴波，在以《诗法与书法》为题的博士论文中，有大量篇幅涉及苏轼书学的讨论；蔡显良博士以宋代论书诗为题的研究，苏轼也是其中重要的部分；李慧斌、张典友关于宋代书法制度与书手方面的研究，更为我们把握宋代书史的整体环境提供了极为有益的参照。相对于大陆的研究，台湾学者衣若芬的角度有所不同，常能给人以启示。她为准备博士论文而对台湾地区2000年之前的苏轼研究做了详实的统计梳理，对史料驾驭娴熟，令人钦佩。日本学者中田勇次郎、杉村邦彦等人与苏轼书学相关的论文，也有值得借鉴之处。[28]美国学者艾朗诺在所著《苏轼的言、像、行》中专列一章，对苏轼书画相关问题进行了讨论，时有新见。而艾氏的《美的焦虑：北宋士大夫的审美思想与追求》与包弼德早些年出版的《斯文：唐宋思想的转型》也值得一提，他们的视角与国内学者多有不同，虽然具体涉及苏轼的笔墨不多，但文中对于北宋士人思想、风尚的讨论，以及其从容不迫、层层推衍的论述方式，令人企羡，虽不能至，心向往之。对于这些学者在苏轼以及北宋书学研究方面的成就与贡献，我怀有在文字上表达不尽的敬意！

另外，当代学者在书法断代史与书家个案方面的著述，虽在具体内容上与本书的话题相关甚浅，但他们在文章中展示出的书法史研究方法与视野，

28. [日]中田勇次郎：《蘇東坡の芸術論》《蘇東坡の書》，《书论》，第5号，1974年；杉村邦彦：《苏东坡之颜真卿观》，《书论》，第20号，1982年。

却值得学习。祁小春的《迈世之风：有关王羲之资料与人物的综合研究》、方爱龙的《南宋书法史》、薛龙春的《雅宜山色：王宠的人生与书法》，都是我在写作中经常阅读的著作。水赉佑、黄君、陈志平等人对于黄庭坚书学的研究，也为本书的写作提供了有益的参照。

四

书稿的组织是一个大问题。待到那些散碎的想法终于以现在这个面目呈现，我才可以道出全书的组织框架：

第一章，讲苏轼书法的取法问题。这是一个吃力不讨好的话题。不过有鉴于历来的讨论未免过于空泛，我还是愿意做一点基础性的工作，虽未必能得事实真相，但对一片无主之地所做的粗浅开凿，亦聊胜于无。出于对一名书家"成功之美"的关注，也很希望了解他的"所致之由"。苏轼的时代，人们是在一种怎样的环境中学书，学界一直少有注意。从整体的书法史来看，苏轼等人虽成就不菲，却无法与王羲之、颜真卿抗衡。但如果我们不是只关注于海拔的绝对高度，而置身于这些书史上的高峰近旁，去看一看他们的相对高度，或许会有不一样的认识。说得再直白一点，譬如二人财富相当，而一则身居繁华都市，一则远在偏远僻陋的小村；或者一个是豪门子弟，继承家业而破落至此，另一个则是贫寒子弟以缩衣节口、铢积寸累而成，其评价自有不同。我之所以不惜笔墨去讨论苏轼的时代与当时书写的状况，主要是基于这一朴素的认识，同时也出于我对在后世书学偷薄、世俗苟简的风气中仍然能够出类拔群的书者的敬意。我不希望由于个人的成就逊色于晋唐大师，而使我们低估了他们在书史上的价值！

本章没有对苏轼一生的书法生涯作泛泛的介绍，尤其一些学界已有统一认识的问题，基本从略。本章只是针对几个历来缺乏关注的问题进行了探讨。分别是苏轼的早年学书、苏轼取法二王的问题，以及他学徐浩却避而不谈的原因。此外，本章还讨论了真草书在宋代的没落问题。之所以会有这一

设置，是基于书史上的一个客观现象——真草二体的兼善，从此开始绝迹。以一人之身，同时表现出对于二体的浓烈兴趣，并付诸实践，苏轼可能是有宋以来屈指可数的文人中最为重要的一位。而他在二体上成就的悬殊，以及后世品评与收藏中的言行不一、莫衷一是，也是一个颇有意味的现象。

第二章，我们将涉及一个极为陈旧却是关于北宋书法最为重要的话题——"尚意"书风。在这一章里，对于当代学者关于"尚意"的观点，我提出了一点不同的看法，借几篇最有代表性也是历来引用最多的"尚意"理论依据，探讨"尚意"观念的不可靠性。讨论不限于苏轼，也涉及几位与他同时代的重要书者。通过对于这些言论的观察，为苏轼立论重建横向的坐标，并力图将苏轼的书学观念与同时人进行比较与区分，从而提出他观念上更趋向于保守而非激进的命题。这是一个大胆的看法，或许有点冒险。但在对于苏轼及北宋书者的观念进行一番梳理之后，这一认识越来越明晰而强烈。

论述中的未尽之处，文章的第三章不失为一种补充，那是关于苏轼论书文字的讨论，分为论书诗和论书题跋两部分展开。第一部分选择了苏轼最有代表性的三首论书诗。在对诗句来龙去脉的考察中，对其意旨进行了新的阐释，希望可以减少孤立理解诗句的断章取义。在苏轼与北宋书学的研究中，这些由于脱离情境而产生的误会，以及由此建立的苏轼形象，显然已经太过于坚不可摧了。第二部分是关于题跋文字的讨论。由于苏轼学识广博、诸艺兼通，其言论涉及面宽泛，由于情境不同，倾向也随之出现变化，在后世学者笔下往往幻化出各种不同的解释。但后世主流的看法，或许只着意关注并强调了他思想中的某些面。当我们注视着那些熠熠生辉的文字的光芒，光芒背后却有很多信息在有意无意中被忽略了。本章从其言论中的矛盾对立之处入题，并对文学因素在观念传达中的影响予以充分的考虑，希望能在前辈学者普遍的取舍之外，拾掇出一点新的意义。

那些苏轼随手留存的珍贵文字中，哪些是他冲口而出的即兴言论？哪些是他驱遣文字的智力游戏？哪些反映了他一贯秉持的固有观念？对此，我们未必能做到有效区分，但必须清醒于其中存有差异这一事实。我们所面对

的东坡文字，并不是处处可以圆满解释的完整系统，更不是可以咬合无间、一一复位的碎裂瓷片。有些缺失既已无从搜讨，与其强作完满，不妨任其缺失，承认与接受一个不完整的研究对象，对苏轼的书法与他的时代，亦不失为一种敬意。

第一章

苏轼与书法传统

苏轼的书学成就有目共睹，无需多言，但由于相关资料的缺失，对其学书经历的研究总是难以落到实处。于是这一问题不是沦为泛泛的言说而不得要领，便是研究中的无主之地，很难引起学者们的兴趣。在当代学者的文字中，常常将苏轼的学书之路描述得过于轻松放逸，似乎游戏笔墨，不经师匠之间，便尽窥书学之秘。实际的情况恐不至如此简单。所有的作品原不是书家一人孤立的创造，而是他与前代传统结合的产物。冠名其上的作者，不过是作品最终得以呈现的经手人。作品中潜藏的复杂基因，往往起着不可替代的作用。书者一旦不事临摹，这背后的丰富支撑便告消减，在简单的复制中，再也找不到艺术那旺盛的生命力。对于前人传统的学习，向来是书者前行中不可或缺之事。李之仪（1048—1117）说：

> 东坡从少至老所作字，聚而观之，几不出于一人之手。其于文章，在场屋间，与海外归时，略无增损。岂书或学而然，文章非学而然邪？[1]

姑不论文章是不是学成，苏轼在书法上的博学多参，却值得我们注意。黄庭

1. 李之仪：《跋东坡帖》，《姑溪居士全集》（前集卷三八，第 4 册），丛书集成初编，上海：商务印书馆，1935 年，第 299 页。

坚也不止一次说到苏轼手迹所呈现的不同面目，锺、王、虞、柳，都似信手驱遣，在其笔下呈现出不同的风格倾向。如果再加上苏轼自己常常自比的颜真卿、杨凝式，以及世论常有而他却不愿提及的徐浩，古来大家几乎尽在师法之列。显然，苏轼在对前代诸家的学习上，有过坚实的训练。李之仪还说起他见到的苏轼手迹："每别后所得，即与相从时小异。"[2]正见其日有变化精进。前代经典，正成为其笔下变化的源头活水。我们且将这一问题的讨论，主要集中在他早年的取法。

第一节　早年学书

风格由来，与书者的取法范本息息相关。资料的占有，首先便是一个至关重要的问题。世人与前代遗迹之间的缘分各有不同，正如生活中那些充满偶然性的相遇。黄庭坚一生对于草书有着复杂的情结，却只在元符三年（1100）才见到他朝思暮想的怀素《自叙帖》[3]（当然，这一作品是否怀素真迹还很难说[4]），而这时距离他生命的终点，也就只有五年时间了。米芾（1051—1107）很早就接触了较多的前代名作，"所藏晋唐真迹，无日不展于几上，手不释笔临学之"，[5]但在见到《王略帖》的时候，他还是被其风神震慑，以为前所未见。在几经周折，终于如愿将其归入自己的宝晋斋时，米老也已经进入生命的暮年。我每次读到他为此帖而作的简短跋尾，都有一种莫名的伤感，"吾阅书一世，老矣！信天下第一帖也"。[6]言语不多，感慨深沉！

2. 同上，第 298 页。

3. 陈志平：《黄庭坚书学研究》，北京：中华书局，2006 年，第 219—225 页。

4. 傅申先生在《确证〈故宫本自叙帖〉为北宋映写本——从〈流日半卷本〉论〈自叙帖〉非怀素亲笔》一文中，有详细的版本考论和对该帖流传问题的推导。原载《典藏古美术》2005 年 11 月，第 158 期，亦收入《书法鉴定——兼怀素〈自叙帖〉临床诊断》，台北：典藏艺术家庭出版社，2004 年。

5. 米友仁跋米芾临《右军四帖》，岳珂：《宝真斋法书赞》（卷二〇），《中国书画全书》（第 2 册），上海：上海书画出版社，2009 年，第 576 页。

6. 米芾：《跋王右军帖》，《宝晋英光集》（卷七），丛书集成初编，上海：商务印书馆，1939 年，第 60 页。

　　蔡襄（1012—1067）和黄庭坚早年都曾取法周越，米芾取法罗让，这些经历对他们的书写影响很大，以至于习气抖擞不脱，一生以为憾事。相对而言，薛绍彭（生卒未详，约卒于大观中）的情况就要幸运得多。《定武兰亭》的近水楼台之便，为他的学书之路，不知省去了多少心力。但刻本之弊，虽有结构位置，却难见风神气韵，对此前人也多有所论。较之于薛绍彭，欧阳修（1007—1072）的学书，起点或许更高，晚年留意于此，相较于时人要具备更为优越的条件。欧阳修学识广博、眼界开阔，加之前代碑铭多能聚手把玩，都成为他下笔便有别于凡庸的有利储备。然而暮年向学，毕竟心力不济，但学书消日，以为晚年乐事而已。

　　学书取法乎上的道理，尽人皆知。若得前人巨迹，朝夕晤对，用意临学，自可减少取法不当而带来的遗憾。但如果不考虑现实的局限，对于高起点的追求太过执着，也未尝不会走向事情的反面。章惇（1035—1105）便有着这样的追悔：

　　　　吾若少年时便学书，至今必有所至。所以不学者，常立意若未见锺、王妙迹终不妄学，故不学耳。比见之，则已迟晚，故学迟，恐今但手中少力耳。[7]

　　这段话见于张邦基《墨庄漫录》的转述。书中同时也记录了一些章惇的论书文字，我们从这些片段议论之中，还可以感受到章惇于书法的不凡见解。抛掉政治立场问题不谈，章惇绝对算得上一个英雄式的人物，然而"未见锺、王妙迹，终不妄学"的发心，终于在客观的现实之下，耽误了一名雄杰在书法之途的远行。章惇后来得见《兰亭》石刻，日临一本，未尝不用心力。然而毕竟是年近六旬的老人了，晚节末路，才华都尽，苏轼"章七终不高"的评价，正见出这过时

7. 张邦基：《墨庄漫录》（卷一〇），"章子厚论书杂书"条，北京：中华书局，2002年，第269页。

弥补的勉强。[8]

相对而言，苏轼学书虽有执着之用心，落实到笔下却比章惇要轻松得多。他不会因为没有锺、王之迹，便不下笔临池。于是苏轼的学书，从一开始就和读书识字一起密不可分。而这一点，在宋人中其实是颇为特别的。至于为什么特别，后有详论。此处不妨先从两则材料来讨论苏轼早年学书的方法。其一是《春渚纪闻》中保留了晁补之（1053—1110）的一段记录，让我们知道苏轼少时于书法的用功，是借着手抄经史，与学文同步进行的：

> 苏公少时，手抄经史，皆一通。每一书成，辄变一体，卒之学成而已。乃知笔下变化，皆自端楷中来。[9]

今知仅《汉书》苏轼便曾三次抄录。[10]而晁氏所谓手抄经史，当然不拘泥于一经一史。此举在学文与学书两面，正有兼收之效。苏轼晚年在儋州时，给友人的信中也曾提到让苏过手抄《唐书》《汉书》等，[11]正可与晁补之之说互为印证。而元人吴师道（1283—1344）的目睹，更可从遗迹的角度，视作这一文献的补充：

> 右苏文忠公杂书一小册，文定公题识二十八字，册本……此公早年所尝翻阅，往往因馀纸信手肆笔，纵横斜正，间见错出，如《道德经》

8. 赵令畤《侯鲭录》卷八："客有自丹阳来，过颍，见东坡先生，说章子厚学书日临《兰亭》一本。坡笑云：'从门入者非宝，章七终不高耳。'"北京：中华书局，2002年，第203页。又，曾敏行《独醒杂志》卷五："客有谓东坡曰：'章子厚日临《兰亭》一本。'坡笑云：'工摹临者非自得，章七终不高尔。'予尝见子厚在三司北轩所写《兰亭》两本，诚如坡公之言。"《全宋笔记》（第4编，第5册），郑州：大象出版社，2008年，第153页。

9. 何薳：《笔下变化》，《春渚纪闻》（卷六），北京：中华书局，1997年，第94页。

10. 有必要说明的是，苏轼手抄《汉书》并非全文抄录，而是一段事抄数字为题。事见陈鹄：《耆旧续闻》卷一，《全宋笔记》（第6编，第5册），郑州：大象出版社，2013年，第42页。

11. 苏轼：《与程秀才三首》（其三），《苏轼全集校注》，石家庄：河北人民出版社，2010年，第6071页。

文，杜、韦、韩公诗章及杂事古语，虽无伦次，而皆可讽诵。又作人物面目，棕树水波，游戏妍巧，悉有思致，后来书画之妙，已见于此。拟对制册稿，论列时事十数条。按公嘉祐六年所对策，首用此文……文定公长子涌泉少傅，侨居婺，其家宝藏此册，裔孙某出以示余。三百年物，手泽如新，风规可仰……[12]

　　文中拟对制策稿，即《文集》卷九《御试制科策一道》，可知部分文字作于嘉祐六年（1061），其他杂书"《道德经》文，杜、韦、韩公诗章及杂事古语"，或更早一些。此册出于苏辙后人的家藏，且多稿草，应是比较可靠的苏轼手迹。

　　少年时期打下的坚实基础，拉开了苏轼与并世诸贤的差距。相比于欧阳修的晚年学书、章惇的务期高远，从眼前的条件入手而寻求古人法度，无疑是最为合适的选择。但以当时的社会氛围，加之囿于眉山弹丸之地，资料的欠缺、眼界的局限，是在所难免的。苏辙在《上枢密韩太尉书》中，说其早年"居家所与游者，不过其邻里乡党之人，所见不过数百里之间"[13]，也可视为嘉祐之前苏轼生活的实录。而足不出蜀的少年苏轼，其书法认识具体从何而来，便显得颇为神秘。黄庭坚说：

　　　　东坡书如华岳三峰，卓立参昂，虽造物之炉锤，不自知其妙也。……此公盖天资解书，比之诗人，是李白之流。[14]

　　　　东坡此帖甚似虞世南《公主墓铭》草。余尝评东坡善书，乃其天

12. 吴师道：《苏文忠公杂书小册》，《礼部集》（卷一七），《景印文渊阁四库全书》（第1212册），台北：台湾商务印书馆，1985年，第239—240页。

13. 苏辙：《栾城集》（卷二二），上海：上海古籍出版社，2009年，第477页。

14. 黄庭坚：《跋东坡书》，《黄庭坚全集辑校编年》，南昌：江西人民出版社，2008年，第1566页。

图 1 苏轼 祷雨帖 藏地不详

性。往尝于东坡见手泽二囊，中有似柳公权、褚遂良者数纸，绝胜平时
所作徐浩体字。又尝为余临一卷鲁公帖，凡二十许纸，皆得六七，殆非
学所能到。[15]

将苏轼描述成天生的善书者，千变万化，应手而成（图1）。这种言论的影
响很大。苏轼身后近千年来，论者总是乐于谈论他夐然独造的成就，评说不是相
互沿袭，就是出于臆断，竟然很少有人就其学书经历稍加追问。

一、书学制度与个人兴趣

在开始苏轼学书问题的讨论之前，我们有必要对北宋中晚期文化环境的变化
有所了解。由于朝廷的重视和雕版印刷的技术进步，以及官学、村校的普及，文
化基础教育较之以往已经极为发达。嘉祐二年（1057）二月苏轼试于礼部，三月
参加御试，擢在乙科。范镇（1007—1088）时以起居舍人为副主考官，我们从苏
轼御试后给范镇的谢启中，亦可以想见当时文风之盛：

　　天圣中，伯父解褐西归，乡人叹嗟，观者塞途。其后执事与诸公相
继登于朝，以文章功业闻于天下。于是释耒耜而执笔砚者，十室而九。

15. 黄庭坚：《跋东坡叙英皇事帖》，《黄庭坚全集辑校编年》，南昌：江西人民出版社，
2008年，第1565页。

比之西刘，又以远过。且蜀之郡数十，轼不敢远引其它，盖通义蜀之小州，而眉山又其一县，去岁举于礼部者，凡四五十人，而执事与梅公亲执权衡而较之，得者十有三人焉。则其它可知矣。[16]

与此形成强烈反差的是，相应的书法基础教育，却并不像前代那样受到重视。

对于前代文人来说，要想进入仕途，书法的学习是极为必要的准备。如北齐对求举秀才者的考核，若笔迹拙劣，竟要责以"饮墨水一升"以示羞辱。[17]唐代科举中对于书法的考察，更是书史中的重要现象。虽然所考核的标准，未必等同于书法的艺术要求，但这一制度对于唐代的书学大兴，尤其是一代谨严的楷法，无疑有着极为重要的作用。

唐以前的门阀世族势力，在政治、文化上都有巨大影响。科考之外，书法作为士族豪门的一种修养，有其一贯稳固的传统。"当彼之时，士以不工书为耻，师授家习，能者益众。"这一传统，在经历了唐末五代的动乱之后，被严重破坏。朱长文（1039—1098）对此有敏锐的洞察：

> 盖经五季之溃乱，而师法罕传，就有得之，秘不相授。故虽志于书者，既无所宗，则复中止，是以然也。[18]

而北宋科举制度的变化，更加速了这一传统断裂的趋势。

关于唐宋转型，学界已多有研究，成果斐然。[19]就本题所关涉处，在于

16. 苏轼：《谢范舍人书》，《苏轼全集校注》，石家庄：河北人民出版社，2010年，第5316页。
17. 杜佑：《通典》卷一四·选举二，北京：中华书局，1988年，第340页。
18. 同上。
19. 唐宋之变，其说由来已久，其中影响最大的，是20世纪初日本史家内藤湖南的唐宋转型假说，内藤认为唐宋文化性质有显著差异，并将唐代视作中世的结束，而以宋代作为近世的开始，其说见内藤湖南：《概括的唐宋时代观》，载《日本学者研究中国史论著选译》第1卷《通论》，北京：中华书局，1992年，第10—18页。宫崎市定于1950年发表的《东洋的近世》，对此说进一步阐发补充，学界反响颇大。关于文艺方面的讨论，参见虞云国：《唐宋变革视野中文学艺术的转型》，载《社会科学》，2010年，第9期。

宋代士人身份的来源。何忠礼对《宋史》本传及明朱希召《宋历科状元录》的考察，发现"北宋仁宗一朝的十三榜进士第一人，就有12人出身于平民之家"[20]。这与毛汉光所统计的唐代进士的寒门比例（15.9%）[21]可谓判若霄壤。而在后来成就功业的重要人物之中，两宋布衣入仕的人数，在比例上也要明显高于官僚贵族子弟。[22]

由于印刷术的发展，平民之家拥有书籍以备科考，相对不似前代那样艰难；[23]但寒门子弟要在书法上有所造诣，临摹范本的稀缺首先就是一个难以逾越的障碍。墨迹自不必说，经过前代多次的灾难已经所剩无几，幸存之作且不论真伪，也多在内府和贵戚之家。对于普通读书人而言，不只真迹、唐摹本无缘一见，就连优秀的拓本也极不易得。与书籍的遍布全国不同，太宗淳化三年（992）刊刻的《淳化阁帖》，流传的范围却极为有限。只有进登二府（中书

20. 何忠礼：《科举制度与宋代文化》，《科举与宋代社会》，北京：商务印书馆，2006年，第71页。

21. 毛汉光：《唐代统治阶层社会变动》，台湾政治大学政治研究所博士论文，1968年12月。转引自何忠礼：《科举制度与宋代文化》，《科举与宋代社会》，北京：商务印书馆，2006年，第70页。

22. 陈义彦对宋史有传的1533人进行统计，发现其中布衣出身的占55.12%。见陈义彦：《从布衣入仕情形分析北宋布衣阶层的社会流动》，《思与言》（台北），1977年11月，第9卷，第4期。

23.《宋史》卷四三一："是夏（景德二年），上幸国子监阅库书，问崞经版几何，崞曰：'国初不及四千，今十馀万，经、传、正义皆具。臣少从师业儒时，经具有疏者百无一二，盖力不能传写。今板本大备，士庶家皆有之，斯乃儒者逢辰之幸也。'"北京：中华书局，1985年，第12798页。又，《宋会要辑稿》职官一八·四九·秘阁："国初，书止万二千卷。秘阁之建，图籍大备，至仁宗时，三万六千二百卷。"上海：上海古籍出版社，2014年，第3498页。关于书籍的价格，举两则材料：①《续资治通鉴长编》卷九〇，天禧元年九月癸亥条："上封者言国子监所鬻书，其直甚轻，望令增定。上曰：'此固非为利也，政欲文字流布尔。'不许。"北京：中华书局，2004年，第2082页。②据王国维《五代两宋监本考》，有引元祐三年九月敕书云："敕中书省勘会下项，医书册数重大，纸墨价高，民间难以买置。八月一日奉圣旨，令国子监别作小字雕印。内有浙路小字本者，令所属官司校对，别无差错即摹印雕板，并候了日广行印造，只收官纸工墨本价。"见黄丕烈、王国维等撰《宋版书考录》，北京：北京图书馆出版社，2003年，第605—606页。两条文字一为天禧，一为元祐，大体有宋一代对于书籍流布之努力，可见一斑。

省、枢密院）的大臣，才有机会获赐一本，且此举不久告停。珍贵稀缺如此，哪里是寒门子弟可以梦见的！

　　唐代吏部铨选制度对于书判的要求主要是针对六品以下者，这对于寒门子弟，无疑是增加了一重障碍，客观上使得他们在读书学文的同时，势必在书法上有所用心。[24]到了宋代，虽然我们并不能说以书取士制度已经完全废除，但时兴时废之下，[25]效力甚微。即使在制度执行之际，亦"不独取于刀笔"，书法不过是一个参考罢了。尤其是在景祐元年（1034）二月再次废止之后，便不再重置。

　　比之铨选制度而言，誊录制的实行，对书学的影响更为直接。景德四年（1007）十月陈彭年等人"条贡举事，尽革旧式，防闲主司，严设糊名、誊录"[26]。试卷都要经过书手誊抄，以副本送呈考官评阅。真宗大中祥符八年（1015）置誊录院，省试中全面实行誊录便成为定制。而解试至迟在景祐四年（1037）也以韩琦之请而行封弥誊录之法，自此科举考试真正进入"一切以程文为去留"的时期。书法，便成为一项与科考了不相关的技艺。

　　这些制度的变化，大约从欧阳修这一代读书人开始，已经受到了明显的影响。而到苏轼等人童蒙向学之时，由于制度的全面稳定，影响更为直接。这些学文以备科考的举子，尤其是寒门子弟，[27]在书法的学习上本就困难重重，如今又被宣告为无益之事，这一历代与读书识字相伴生的技艺，便逐渐从文人的教育和

24. 《新唐书》选举志·卷四五："六品以下始集而试，观其书、判。已试而铨，察其身、言；已铨而注，询其便利而拟。"北京：中华书局，1975年，第1171—1172页。

25. 曹家齐对这一问题的表述最为准确简明，其《宋代书判拔萃科考》一文云："宋代书判拔萃科曾两置两废，首置于建隆三年九月，废于大中祥符元年（1008年）四月；再置于天圣七年闰二月，复废于景祐元年二月。"载《历史研究》，2006年第2期，第106页。

26. 释文莹：《玉壶清话》卷五，《全宋笔记》（第1编，第6册），郑州：大象出版社，2003年，第131页。

27. 当时官学对于学书尚有要求，今存《京兆府小学规碑》，刻于仁宗至和元年（1054年），对于学子尚有每日学书十行的规定。但这种规定，实际也是名存实亡。由于当时官学教育主要是儒家经典，而于辞章诗赋很少涉及，而这些又是科举中必考的内容，于是造成官学冷落、私学繁盛的局面。官学中关于书法的这些规定，于科考无用，自然也不会被学生认真对待。本文关于官学私学的讨论，参考了陈秀宏《唐宋科举制度研究》第四章第二节"科举制度与唐宋私学教育的关系"中的相关成果，北京：北京师范大学出版社，2012年。

读书生活中划出。

苏轼在《议学校贡举状》中说：

> 上以孝取人，则勇者割股，怯者庐墓；上以廉取人，则弊车羸马，
> 恶衣菲食，凡可以中上意，无所不至矣。[28]

我无意夸大皇权与科举的能量，但以北宋时期科举对于士人命运转变的巨大作用而言，其影响力是绝不容轻视的。上行下效，如水到鱼行。嘉祐二年（1057），苏轼兄弟擢在高等，"士人纷然，惊怒怨谤"，"而五、六年间，文格遂变而复古"，[29]正见出制度之威力。不只是学与不学，就连学习方向，也无不以科考成败为天下举子的最高考量标准。此后，朝廷或有鉴于誊录制度对书法的不利影响，偶有废止，但毕竟已非常态。由于制度并不稳定，其预期的翰墨之功，也收效甚微。[30]

书法的学习与读书生涯相伴，虽各人天分不齐，好尚各异，大体一时文化精英多兼通书学，这或是我们对于毛笔使用时代的一种大概印象。这一印象，在北宋被完全颠覆。天水一朝，文人辈出，一个畸形的现象便是，拿毛笔写字的人数远过前代，而善书者的数量与水准却大大降低。这无疑是一种严重的失调。假使我们回到变化之初，从北宋当时人的眼光来观察，这变化怎能不让有识之士忧心

28. 张志烈等校注：《苏轼全集校注》，石家庄：河北人民出版社，2010 年，第 2845 页。

29. 欧阳发：《先公事迹》，《欧阳修全集》附录·卷二，北京：中华书局，2001 年，第 2637 页。

30.《宋会要辑稿》选举三有云："（庆历六年 1046 正月）二十三日，御史中丞贾昌朝言：'省试举人策目已不誊录，则今后入试，不须尽写问目，庶令不辍翰墨之功，详为条对。'奏可。"上海：上海古籍出版社，2014 年，第 5300 页。另，庆历四年（1044）三月十三日，翰林学士宋祁等言："其州郡封弥誊录、进士诸科帖经之类，皆细碎而无益者，一切罢之。"诏从之，且云："可为永式。"同上，第 5297—5300 页。《玉海》卷一一六云："诸州易书，自景祐四年（1037）始。"可见州郡诸试中广泛实行誊录，时间不过七年，以其徒劳无益，至此而罢。

图 2　张商英书尺牍　台北"故宫博物院"藏

忡忡呢？欧阳修的感慨，"今文儒之盛，其书屈指可数者无三四人"[31]，正道出
他深深的忧虑。

　　徽宗朝曾两度为相的张商英（1043—1121[32]），与苏轼兄弟同出蜀中，交往
颇多，在北宋中晚期士人中也是颇有影响的一位。《冷斋夜话》记有张商英作草
书一事，真可入笑林之谈（图2）：

　　　　张丞相好草书而不工，当时流辈皆讥笑之，丞相自若也。一日得

31. 欧阳修：《唐安公美政颂》，《六一题跋》卷六，《中国书画全书》（第1册），上海：
上海书画出版社，2009年，第550页。欧阳修在《六一题跋》中类似的表述颇多，其他如
卷四《范文度模本兰亭序》之二，同上，第536页；卷一一《跋永城县学记》，第576页，
皆对书学凋敝的现状生出慨叹。

32. 关于张商英卒年，学术界还有1119和1122年两种看法，本文依据罗凌《张商英生卒
享年辨正》的意见，载《乐山师范学院学报》，2008年，第1期。

句，索笔疾书，满纸龙蛇飞动，使侄录之。当波险处，侄惘然而止，执所书问曰："此何字也？"丞相熟视久之，亦自不识，诟其侄曰："胡不早问，致予忘之！"[33]

笔下墨迹未干，自己已不能辨识，这种怪事居然发生在一名日日与笔砚为伍的北宋宰相、著名学人身上，其事真让人难以想象。而在与苏轼相识的文人中，张氏并不是特例，孙觉（字莘老，1028—1090）等人疏于书学的程度，或许还要更为严重（图3）。苏轼在老友故去之后，睹物怀人，感念今昔，所思化而为文，不经意间透露出一时士人工于诗文而拙于书学的消息：

> 故人杨元素、颜长道、孙莘老，皆工文而拙书，或不可识，而孙莘老尤甚。不论他人，莘老徐观之，亦自不识也。三人相见，辄以此为叹。[34]

杨绘（字元素，1027—1088）、颜复（字长道，1034—1090）、孙觉这三人以书字拙劣，徒然相互慨叹，然而慨叹之余，并不于书学身体力行。比他们晚一辈的潘大临，于书法倒是颇为用心，黄庭坚说他"书字甚工，然少波峭，政以观古人书少耳"。[35]有心于书，却也不肯对古帖少加临习，一时风气，可见一斑。

历史有时候就是这样。少数人的横空出世，代表着一个时代的高度。往往他们的表现越是杰出，我们对于历史之真的认识也就越容易被遮蔽，看不到在这巨大光芒背后隐藏的灰暗平庸。北宋，作为书法史上的一个重要时期，有着特殊的意义。苏、黄、米、蔡迥出流辈、度越凡俗，由于其"别开生面"的斐然成就，

33. 释惠洪：《冷斋夜话》，《全宋笔记》（第2编，第9册），郑州：大象出版社，2006年，第74页。

34. 苏轼：《题颜长道书》，《苏轼全集校注》，石家庄：河北人民出版社，2010年，第7849页。

35. 黄庭坚：《与潘邠老帖五》（其三），《黄庭坚全集辑校编年》，南昌：江西人民出版社，2008年，第610页。

图3　孙觉临褚遂良书　苏州留园石刻

吸引了太多的关注，至于那个时代的书法基础究竟薄弱到何等程度，便很少在我们的视线里停留。如空山云影，无人过问。

　　本书的主旨不在于讨论这个时代的实际书法生活，但对于当时一般文人书写状况的了解，有助于我们把握苏轼学书的整体环境。就像苏轼对于杨凝式的推崇有着时代的考量一样，对于苏轼书学成就的了解，也应该置于实际的历史坐标之中。恰如了解一座山峰的相对高度，有时候会比夸说其绝对的海拔高度更为重要。

在书学凋敝，文人于书法无所用心的现状之下，苏轼之所以还能有不让唐人的成就，离不开个人对于书写的痴迷。在誊录制度全面实行之后，宋人的书法学习，便只能靠个人的兴趣了。朱弁（1085—1144）《曲洧旧闻》云：

> 唐以身、言、书、判设科，故一时之士，无不习书，犹有晋、宋馀风。今间有唐人遗迹，虽非知名之人，亦往往有可观。本朝此科废，书遂无用于世，非性自好之者不习，故工者亦少，亦势使之然也。[36]

此言正道出唐宋制度变化对于学书风气的影响。欧阳修自言颇厌书字，也是一个时代风尚的反映。而苏轼"幼而好书，老而不倦"[37]，终其一生，于书法用心不辍，显然与时人有别。

印刷技术进步，使得书籍得来极为便利，手抄的历史已经逐渐远去。苏轼记其少年时，见老儒先生，得书"皆手自书"，而"近岁市人转相摹刻，诸子百家之书，日传万纸"。[38]在这种情况下，苏轼于经史诸书，仍然要亲自手抄，这固然有出于学习诗文的考虑，但书写的兴趣也应是一个重要的因素。

苏轼与其弟苏辙，少年时期成长、教育的经历都极为相似，二人书法造诣则有霄壤之别，正由于各人赋性不同，不可强也。苏辙之孙苏籀（约1091—1164），记所闻苏轼兄弟幼年之事有云：

> 东坡幼年作《却鼠刀铭》，公（苏辙）作《缸砚赋》，曾祖（苏洵）称之，命佳纸修写、装饰，钉于所居壁上。[39]

36. 朱弁：《唐以身言书判设科故书可观》，《曲洧旧闻》（卷九），北京：中华书局，2002年，第217—218页。

37. 苏辙：《亡兄子瞻端明墓志铭》，《栾城集》（后集卷二二），上海：上海古籍出版社，2009年，第1422页。

38. 苏轼：《李氏山房藏书记》，《苏轼全集校注》，石家庄：河北人民出版社，2010年，第1132页。

39. 苏籀：《栾城遗言》，《双溪集》附丛书集成初编，上海：商务印书馆，1935年，第215页。

此举在读书人家庭实属平常，但对于幼小心灵的影响却有不平常处。于苏辙而言，父亲的这一举动，只在文学上起了鼓励的作用；而对于少年苏轼，此举在书法上无疑也有鞭策之功。加之苏洵（1009—1066）作书，"多口占以授子弟"[40]，代父书写，在少年苏轼而言，也是常事。[41]这些家庭教育的潜移默化，不可小觑。苏轼在多年以后，谈起兄弟之间这一差异时说：

> 子由之达，盖自幼而然。方先君与吾笃好书画，每有所获，真以为
> 乐。唯子由观之，漠然不甚经意。[42]

对于苏辙旷达态度的羡慕，应该是双面的。这种羡慕越是强烈，其对于书画的不舍与迷恋也越是深笃，以至于他自己也说"仆少时好书画笔砚之类，如好声色"，后来"壮大渐知，自笑至老无复此病"。[43]然而实际上我们看到的是，终其一生，他对书画的兴趣也不曾有所减退。遇纸辄书，随手散去，以至于经历了崇宁党禁之后，墨迹碑刻散在人间者，还是所在皆有。三百余年后的明人叶盛（1420—1474），还对这种情况表示不解：

> 惟东坡居士书，崖镌野刻，几遍天下。予尝戏谓东坡平生必以石工
> 自随，不然何长篇大章，一行数字，随处随有，独异于诸公也？[44]

叶盛所见，或不能排除真赝混杂的情况，但不能否认的是，哪怕是经历了党

40. 苏轼：《跋先君与孙叔静帖》，《苏轼全集校注》，石家庄：河北人民出版社，2010年，第 7842 页。

41. 今日确知者，如苏洵撰《送石昌言使北引》，便由苏轼书写。苏轼：《跋送石昌言引》："右嘉祐元年九月十九日，先君《送石昌言北使》文一首。其字则轼年二十一时，所书与昌言本也。今蓄于陈履常氏。"《苏轼全集校注》，石家庄：河北人民出版社，2010年，第 7418 页。

42. 苏轼：《子由幼达》，《苏轼全集校注》，石家庄：河北人民出版社，2010年，第 8220 页。

43. 苏轼：《剑易张几仲龙尾子石砚诗跋》，见高似孙：《砚笺》（卷二），《景印文渊阁四库全书》（第 843 册），台北：台湾商务印书馆，1985年，第 111 页。

44. 叶盛：《欧、苏书迹多少》，《水东日记》（卷四），北京：中华书局，1980年，第 41 页。

祸的破坏，苏轼书作的留存数量仍然极为可观。晚年北归途中，苏轼记于舟中作字，有云：

> 将至曲江，船上滩欹侧，撑者百指，篙声石声荦然，四顾皆涛濑，士无人色，而吾作字不少衰，何也？吾更变亦多矣，置笔而起，终不能一事，孰与且作字乎？[45]

此事不独见苏轼之豁达，亦见其于书法的特殊情愫。"置笔而起，终不能一事"，如此境界，古今罕有。黄庭坚也说他"极不惜书"，"元祐中，锁试礼部，每来见过，案上纸不择精粗，书遍乃已。性喜酒，然不能四五龠已烂醉，不辞谢而就卧，鼻鼾如雷。少焉苏醒，落笔如风雨"。[46]这种迷恋已经使得挥毫成为特殊的享受。友朋相聚，饮酒阔谈之外，笔墨相娱，足当一时盛事。以至于数百年后的人们，在读到这些文字时，仍然怀有深深的羡慕之情：

> 山谷与王直方柬云："子瞻明日必来，当设砚席于清凉处，多堆佳纸俟之。张武笔，其所喜也。"想见古流相聚，全以翰墨为戏具，切磋鼓舞，安得不日造胜地！今日酒肉征逐，不唯声气寂寥，即求一善缚笔如武者，亦不可得矣。每一挥运，辄为三叹。[47]

二、家学与师承

苏轼对书法的爱好，最直接的影响来自其父苏洵。苏洵于书画收藏颇多用

45. 苏轼：《书舟中作字》，《苏轼全集校注》，石家庄：河北人民出版社，2010 年，第 7881 页。

46. 黄庭坚：《题东坡字后》，《黄庭坚全集辑校编年》，南昌：江西人民出版社，2008 年，第 1093 页。

47. 李日华：《六研斋三笔》（卷二），南京：凤凰出版社，2010 年，第 201—202 页。李日华所引与山谷文字小异，原文见《山谷老人刀笔》卷二《与王立之承奉直方》第六简。

心，家藏无疑为苏轼的学习提供了方便。不过对于苏洵书法收藏实际情况的了解，却是一件困难的事情。苏轼在《四菩萨阁记》中，述及其父生前"虽为布衣，而致画与公卿等"[48]，藏画达一百余品。而书法并未提起。目前所知在苏轼首次出蜀之前的家藏法书，有明确文献记载的，只有一件颜真卿的《邠州碑》[49]，其余消息，付诸渺茫。

从各种迹象来看，苏洵所收法书资料可能并不多，至少质与量都不能与藏画相提并论。这只需要看看当时蜀中书、画在成就与遗存上的巨大差异，就可以揣知一二。自唐二帝西幸，画工待诏随驾，其遗迹留存，在处皆有。文同说："成都诸郡，寺宇所存诸佛、菩萨、罗汉等像之处，虽天下号为古迹多者，尽无如此地所有矣。……至国初，其渊源未甚远，故称绘事之精者犹班班可考。"[50]而载籍中关于蜀中法书遗迹与善书者的记录，却极为稀少。[51]反倒是"蜀人本不能书"的看法，已成宋人共识。在蜀人收藏中，若概言"书画"，大

48. 苏轼：《四菩萨阁记》，《苏轼全集校注》，石家庄：河北人民出版社，2010年，第1215页。

49. 苏洵：《颜书》，《嘉祐集笺注》（卷一六），上海：上海古籍出版社，1993年，第443页。此诗作于嘉祐元年（1056）出蜀之前，参孔凡礼：《三苏年谱》，北京：北京古籍出版社，2004年，第165页。

50. 文同：《彭州张氏画记》，《丹渊集》，四部丛刊初编本。

51. 今知蜀中碑刻书迹，成都《诸葛武侯祠堂碑》，为柳公权之兄柳公绰所书，最为煊赫名品。其他如多本翻刻颜真卿书《大唐中兴颂》，据欧阳修所记，北宋时中资州东北二岩、鹤鸣山、铜梁江皆有刻本，此后南宋时期四川剑阁县城外亦有翻刻，这在一定程度上反映了蜀中对颜书的崇尚。此外值得一提的是五代所刻的《九经》，其他名迹鲜有所闻。安岳县卧佛院刻经，内容丰富，剥蚀也少，但以书写论，则不可与五代《九经》同日而语。施蛰存《太平寰宇记碑录》所记如益州华阳县《文翁讲堂记》、汉州什邡县《马融墓碑》、汉州绵竹县《姜诗泉碑》、永康军青城县《皇帝石刻》、眉州彭山县《黄龙庙碑》、蜀州新津县《宝真观唐碑》、资州资阳县《王褒墓碣》、绵州彰明县《李白碑》、绵州罗江县《潺亭碑》、剑州剑门县《始州隋碑》、剑州梓潼县《五妇山神庙碑》、剑州梓潼县《百神庙碑》、果州南充县《车骑崖石刻》，或非楷书，或非出名手。就本题所论苏轼学书问题而言，除《九经》情况特殊，另作别论，苏轼所学资料当与蜀地刻石关涉不多。我曾就相关问题请教王家葵先生，他认为从《集古录》《金石录》《隶释》等文献的记载可以看出，宋代有比较发达的金石拓片交易，所以对书法家而言，应该能够看到他们感兴趣的碑刻拓本，而不在乎这块碑的具体位置。

略都是以藏画为主。譬如苏轼记"蜀中有杜处士，好书画，所宝以百数"[52]，而涉及具体作品，只提到其中戴嵩画牛，不及书。蜀中书法收藏为人称述者，只有石扬休（字昌言，995—1057）一家而已。石家与苏家都在眉山，苏洵与石扬休有所往来。《苏轼文集》卷一六《苏廷评行状》谓幼女适石扬言，扬言为扬休兄弟辈，扬休次子康伯长苏轼17岁，故苏轼称其为表兄。元丰三年（1080）岁末，苏轼在黄州，还曾为石康伯作《石氏画苑记》。石氏藏有怀素《自叙帖》摹本，这在当时可以算是法书巨迹了。按情理论，石氏家藏书画，苏轼或有机会亲见一二，但我并没有从文献中追索到任何相关信息，其实际情形如何，尚不可晓。

虽然苏轼家藏法书，质、量都远不如藏画，但在同时人中，少年苏轼的学书条件应该还是较为优越的。这除了范本资料之外，家学尤其不容低估。冯时行（1100—1163）在一件苏洵书迹的题跋中说：

> 此书法律不足，韵度有馀。蜀人本不能书，元祐间东坡始以其笔画名世。其法虽出于二王，其实已滥觞于老苏泉源中矣。[53]

苏轼作品以行楷成就最高。少时在楷书上所下的功夫，为他后来的成就奠定了扎实的基础。可以想见，若没有善书的老师引导，则少时书法上的学习，只有靠家学渊源了。这一家学的源头，未必能推到很远的先祖。苏轼的祖父苏序（973—1047）虽德高望重，为乡里尊敬，却并没有文学艺能可称。所谓家学渊源，只能来自其父亲苏洵。在"蜀人本不能书"的环境下，假设后来的苏门书风（苏轼兄弟及其子侄，下笔无不是这一丰腴肥厚的面目）是由老苏一手开创的话，那么老苏的书法又是从何取法，呈现出何等面目呢？

台北"故宫博物院"藏有两件苏洵的墨迹（图4），风格以"法律不足，韵

52. 苏轼：《书戴嵩画牛》，《苏轼全集校注》，石家庄：河北人民出版社，2010年，第7919页。
53. 冯时行：《跋老苏书帖》，《缙云文集》（卷四），《景印文渊阁四库全书》（第1138册），台北：台湾商务印书馆，1985年，第1138册，第893页。

图 4　苏洵　致提举监丞尺牍　台北"故宫博物院"藏

度有余"目之，基本吻合。这一评价，与山谷评苏轼书法"虽时有遣笔不工处，要是无秋毫流俗"[54]，何其相似。但必须承认的是，风格评价，由于语言的意旨太过宽泛，难以坐实；而风格的对应是否合拍，多取决于观者的倾向和宽容程度，对同一作品的风格描述，完全可能会有人赞同而有人反对，大多数时候他们却无法说服彼此。尤其是这两件苏洵作品都是草书，而苏轼作书向以行楷为主，草书遗迹极少，要从中寻出苏氏父子书法上的渊源，多少有些勉强。

　　不过文献的记载，不失为一种补充。何绍基（1799—1873）说见到《晚香堂帖》中有苏洵一札，"宛然雪堂（苏轼）所自出"[55]。而清人冯班（1602—1671）也说：

54. 黄庭坚：《题东坡大字》，《黄庭坚全集辑校编年》，南昌：江西人民出版社，2008 年，第 931 页。

55. 何绍基：《跋邓木斋先生书册为守之作》，《东洲草堂文钞》（卷十一）。

坡公少年书《圆觉经》小楷，直逼季海。见老泉一书，亦学
徐浩。[56]

黄庭坚向来主张苏轼书法曾学徐浩（字季海，703—783）。冯班不只对山谷的意见表示过赞同，这段话显然也暗示了家学对苏轼学书的影响。冯班所见的《圆觉经》，楼钥（1137—1213）在《攻媿集》中也有提到。楼氏不及亲见此作，却见到了苏辙与之同时的一件作品：

太府卿苏公伯昌谔，为明州长史，僧有献少公《维摩经》手泽，盖
为老泉小祥书此。后以示蜀士，士曰："蜀有长公书《圆觉经》，与此
同时，字体亦相类。"[57]

苏氏兄弟为亡父小祥书经文祈福，必是用心之作。二经今日无存，但考虑到书写的性质和苏轼对于书体选择的习惯，必为楷书无疑。如果楼钥与冯班的见闻无误，则可知苏氏一门楷法，大体源自徐浩。不过有一点需要澄清的是，苏轼书《圆觉经》不在少年，而是治平四年（1067），其时苏轼已经32岁了。而后文我们还会看到，至少到熙宁四、五年苏轼在杭州时还有临学徐浩之事。但这并不影响我们对于苏轼书法取法徐浩，始于早年的判断。

在徐浩之外，苏轼早年还学过些什么？遍检文献，不见一点痕迹。至此这一问题似同深井枯水，不起波澜。后来无意间读到欧阳玄（字原功，1283—1357）的一段跋文，才有了一点新的线索：

玄生平所见衮国文忠公（欧阳修）真迹甚多，其篇帙大者，于同年
许安阳家见《昆陵胡文恭公墓铭稿》，百丈辉上人所见《州郡名急就

56. 冯班：《钝吟书要》，《历代书法论文选》，上海：上海书画出版社，1979年，第553页。
57. 楼钥：《跋吴僧若远所书观经》，《攻媿集》（第12册）（卷七二），丛书集成初编，上海：商务印书馆，1935年，第979页。

章》。《胡氏碑》，行草；《急就章》，皆微涉行楷。余家所藏佳者，

曰《与杜祁公、苏明允书》及晚年《三乞致仕表草》，皆笔法如一。独

祁公书端谨，结体颇若苏氏父子。岂非苏氏感公之至，初年仿公之书，

后充拓自为一家体邪？[58]

所谓"祁公书"，指的是文中的欧阳修《与杜祁公书》。在我目前所见到的资料中，如此明确苏轼书法渊源于欧阳修的观点，这是个孤例。不只是找不到佐证，甚至是相关的各种信息，都更倾向于否定的意见。譬如苏轼知颍州时，欧阳棐（字叔弼，1047—1113）与他过从颇多，欧阳棐曾评价苏轼书法，以为似李北海，对此苏轼则欣然接受，并表示"自觉其如此"。[59]在整个对话中，却没有片言只字提到学欧阳修。欧阳棐是欧阳修之子，且与苏轼为姻亲，若苏轼书法上得益于欧公，在欧阳棐面前作此论调，无乃太过不合情理！

不过《圭斋集》这一段信息自有其重要之处，至少这不失为一种历史意见，与其他的各种信息交织起来，为一段疑案增添了几分神秘的色彩。欧阳玄祖上出于庐陵，与欧阳修同宗，他个人在书法上又多有规模苏轼之意。当我们考虑到这一层渊源，圭斋这一意见，也就与后世论者的泛泛言说有不一样的价值。

欧公对于苏轼的影响，广泛而深刻。至和元年（1054），欧阳修为翰林学士兼史馆修撰，苏洵诵欧阳修谢表文，便令苏轼拟作。其时苏轼19岁。不数年之后，苏轼兄弟通过科考，得以成为欧公门生，在此后与欧公的交往中，苏轼的书法观念受到欧公的影响极为明显。这一点，后文还将有所讨论。

欧阳修初不善书，这在宋人文献中多有披露，但我们并不能据此便否认其书法的影响力。普遍的行卷之风，[60]在北宋中期的封弥、誊录制全面实行以后，大

58. 欧阳玄：《欧阳文忠公墨迹跋》，《圭斋文集》（卷一四），《景印文渊阁四库全书》（第1210册），台北：台湾商务印书馆，1985年，第158页。

59. 苏轼：《自评字》，《苏轼全集校注》，石家庄：河北人民出版社，2010年，第7858页。

60. 祝尚书《论宋初的进士行卷与文学》一文以为"自太祖到真宗景德科举新制颁行，举子行卷的存在，盖不过四十余年（景德后至仁宗前期的行卷，当多在州郡，已是尾声）"。《宋代科举与文学考论》，郑州：大象出版社，2006年，第362页。

有改观。但在科场之内的层层设防，并不能完全杜绝科场之外的拜谒之风。[61]与拜谒相伴随的行卷，在一定程度上依旧存在。

嘉祐元年（1056），苏洵携二子进京之后，苏轼兄弟安心备考，并未与欧公有任何接触。苏洵拜谒欧阳修，有《上欧阳内翰第一书》，并献其所作《洪范论》《史论》。此时的苏洵虽已不再抱科考目的，然而希望主文者称引提携之意，是自在其中的。[62]而行卷之风在书法上最大的体现，莫过于一时盛行的"趋时贵书"现象。[63]元丰年间，杨节之过黄州见苏轼，出欧、蔡二公墨迹，苏轼在其后作跋，有"欧阳文忠公书，自是学者所共仪刑"之语。[64]则当时士人学书效法欧阳修，或也如同曾经效法李宗谔、韩琦等人一样，正出于一时"趋时贵书"的风气（图5）。具体到苏轼，无论是出于对其人风采的仰慕，还是受到当时行卷风气的影响，在其父拜谒欧公前后，苏氏父子在书写上受到欧书一定程度的影响，亦在情理之中。尤其是在苏轼及第之后与欧阳修的接触中，文学、议论常得欧公耳濡目染的情况下，书法得其沾溉亦不无可能。

但这只限于猜测，在没有更多直接证据的情况下，不得已，或许也是最为可靠的方式，就是对二人的作品进行比对。《奉喧帖》《眉阳奉候帖》，是目前留存的苏轼最早的作品，都作于嘉祐四年（1059）。从《奉喧帖》中很难看出与欧书的联系，而如果将苏轼《眉阳奉候帖》（图6、图7）与欧阳修《欧阳氏谱图序、夜宿中书东合诗合卷》并置对勘，其中一些字的写法特点，却有脉络可循。二人作品虽整体风神有别，其相近之处，已经不是暗合可以解释的了。或许都不

61. 哲宗绍圣四年（1097），黄庭坚在给李材的信中还提到"昨闻上司甚病士人以行赂成俗，极欲革此弊，恐举子道中投递"，可见此风至北宋晚期也不曾消歇。黄庭坚：《答李材》，《黄庭坚全集辑校编年》，南昌：江西人民出版社，2008年，第778页。

62. 参见梁建国：《北宋东京的士人拜谒》，《中国史研究》，2008年，第3期，第75—76页。

63. "趋时贵书"是士人出于科举目的，在书法上仿效主文者书风的一时风气，其说出自米芾《书史》。相关讨论参见曹宝麟：《中国书法史·宋辽金卷》，南京：江苏教育出版社，1999年，第一章，第二节；李慧斌：《米芾〈书史〉所论宋初科举"誊录"制度与"趣时贵书"现象之真实关系的考证》，载《书法研究》2006年，第3期。

64. 苏轼：《评杨氏所藏欧蔡书》，《苏轼全集校注》，石家庄：河北人民出版社，2010年，第7828页。

图 5　欧阳修　行书诗文稿、欧阳氏谱图序稿　辽宁省博物馆藏

图 6　苏轼　眉阳奉候帖　天津博物馆藏　宋拓　西楼苏帖

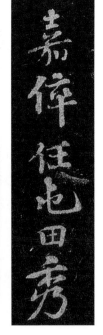

图 7　苏轼　眉阳
奉候帖（局部）

用一笔一画逐字对比，其间相通之处，已然呼之欲出。譬如《奉候帖》第五行的"嘉倅任屯田秀"，一连数字，几乎可以置于欧公书中而无辨。

另一个值得注意的现象是，该帖后半段，却与此前如出两手。很可能是在前半书写中，苏轼有意于规模欧公笔法结构，而行笔至后半，率意为之，便更多呈现了自家本色。这种由于有意无意而面目不同的情况，在书家下笔之际也是常有的差异。[65]同一年中稍早时期所写的《奉喧帖》，由于书写上较为轻松随意，便很难看出脱胎于谁家法乳。通过这一作品，正好可以窥见苏轼早期的行书面目：字形略长，稍显流畅，与后来成熟期的扁阔特征不同。而这扁阔之形，可能正有来自欧公的影响——欧公"用尖笔干墨，作方阔字"[66]的特点，墨迹犹存，眉目犁然。而在苏轼《奉候帖》中有意学欧的几行中，这"扁阔"的特征，也时见端倪。

不过苏轼毕竟不是胶柱鼓瑟之人，我们不得已以刻舟求剑般的固执，对其作品进行的对比，至此也可以暂告消歇。苏轼从欧阳修而来的影响，最重要的远不止此。善学的他没有在面目上与欧公走得太近，而更多是在精神上承其衣钵。欧阳修说：

> 余虽因邕书得笔法，然为字绝不相类，岂得其意而忘其形者邪？因见邕书，追求钟、王以来字法，皆可以通。然邕书未必独然，凡学书者，得其一可以通其馀，余偶从邕书而得之耳！[67]

时在嘉祐五年（1060）春分，苏轼正在汴京，与欧公往来频繁，欧阳修所记的这一时心得，想必苏轼是耳熟能详的。"因邕书得笔法"，李邕笔法如何呢？苏轼的学生李昭玘正有"李北海楷法好为卧笔"[68]的评价，李氏之评，很可

65. 参见第二章关于"无意于佳乃佳尔"的讨论。
66. 苏轼：《跋欧阳文忠公书》，《苏轼全集校注》，石家庄：河北人民出版社，2010年，第7820页。
67. 欧阳修：《试笔·李邕书》，李之亮笺注：《欧阳修集编年笺注》（第7册），成都：巴蜀书社，2007年，第170页。
68. 李昭玘：《书笔工王玠》，《乐静集》（卷九），《景印文渊阁四库全书》（第1122册），台北：台湾商务印书馆，1985年，第301—302页。

能是有鉴于苏轼与李北海笔法上的相通。尤其值得注意的是欧公所谓的"为字绝不相类",学李邕,而能得意忘形——至此我们再联系一下欧阳棐对苏轼书法似李邕的评价,便不难觉察这其中的联系。且不论苏轼日后直接取法李邕,仅由于欧阳修学李邕的关系,苏轼学欧公书,也未尝不会给人"大似李北海"的印象。欧、苏二人在书法上有着各自的追求,苏轼学欧可能只是嘉祐前后的一个阶段。后来多年的取舍积淀,于前人名迹博学多参,面目便愈趋于丰富与厚重。而欧公渐趋于成熟的个人风格,也与嘉祐时期颇有不同。曹宝麟先生考论欧阳修诸帖,已明言治平元年(1064)欧书《集古录跋尾四则合卷》,与"八年前的《灼艾帖》相比,简直可谓是判若二人"[69]。在欧公自己笔下,数年之间已然有此差异,何况学欧而能化的苏轼呢。此后,欧、苏之书在面目上的渐行渐远,也是再自然不过的事情。

前文中欧阳棐与苏轼的对话,时在元祐六、七年间(1091、1092),与嘉祐之初已经相隔三十多年了。其时苏轼在多年的转益多师之后,书名已然大振,受欧公影响的痕迹也渐渐淡化。以欧、苏各自成熟期的书法面目论,已经很难找到彼此间的联系了。这或许就像黄庭坚学苏轼书法一样,文献中的渊源班班可考,而二人的代表性作品,却极为不同,正所谓善学柳下惠者。

不过,有一些影响可能并不曾真正消失,而是成为一种隐形的存在。曹宝麟先生注意到苏轼书法与时人的迥然异趣,甚至给人一种反其道而行的特点:

> 别人运笔骏快,他反而迟缓;别人结构精巧,他反而肥扁;别人强调中锋,他反而偃卧;别人用墨适中,他反而浓稠。于是创造出一种别开生面、颇具个性的书法形象。[70]

实际上,这些特点几乎无一例外地存在于欧阳修的书写之中。

与具体的书写相比,欧公观念、习惯带给苏轼的影响,就显得更为持久。一

69. 曹宝麟:《欧阳修存帖汇考》,《抱瓮集》,北京:文物出版社,2006年,第390页。
70. 曹宝麟:《中国书法史·宋辽金卷》,南京:江苏教育出版社,1999年,第117页。

方面是遗貌取神、夺胎换骨的学古方式，所学都能在自己笔下陶铸融合，如晴空鸟迹、水面风痕，出入于有无之间。另一方面，对于唐人法度、实用书写的态度，对论书论画的观念，乃至对于书写工具的选择等诸多方面，苏轼都表现出与欧公相似的取舍之意，这与黄、米等人显然大异其趣。这方面的讨论，后文还会有所涉及。

三、蜀中善书者的影响

> 巴蜀自古多奇士，学问、文章、德慧、权略，落落可称道者，两汉以来盖多，而独不闻解书。至于诸葛孔明拔用全蜀之士，略无遗材，亦不闻以善书名世者。此时方右武，人不得雍容笔砚，亦无足怪。唐承晋宋之俗，君臣相与论书以为能事，比前世为甚盛，亦不闻蜀人有善书者，何哉？东坡居士出于眉山，震辉中州，蔚为翰墨之冠，于是两川稍稍能书。[71]

自北宋建立到苏轼生活的时期，蜀人工书者屈指可数，其中最著名的，莫如苏舜钦家族。然而苏氏自曾祖便已移居开封，其书法上的影响，是难以泽被蜀中的。再稍早，由西蜀入宋的王著（？—990）和李建中（945—1013），以及伪蜀士人冯侃[72]，亦以能书称，但都与苏轼时空悬隔，并无授受瓜葛。其余蜀人工书者，尚有阆州阆中（今四川阆中）陈尧佐（963—1044），善古隶八分，梓州永泰（今四川盐亭）文同（1018—1079）、阆州阆中（今四川阆中）鲜于侁（1019—1087）以及简州阳安（今四川简阳）刘泾（约1043—约1100）等。后三人与苏轼有交往，相识都在苏轼离开眉山之后。此外与苏轼交游的蜀中文士

71. 黄庭坚：《跋秦氏所置法帖》，《黄庭坚全集辑校编年》，南昌：江西人民出版社，2008年，第820页。

72. 朱长文称其能书，尤以执笔怪异闻名："能书，得二王之法，然而以二指搯笔管而书，故每笔必二爪迹，可深二三分，斯书札之异者也。"见《墨池编》卷十九，《中国书画全书》（第1册），上海：上海书画出版社，2009年，第366页。

虽多，皆非善书者。[73]苏轼少年时期，先后以张易简、刘巨（微之）、史清卿为师，诸人亦不以书名见称。

　　文献中明确言及蜀中与苏轼有授受瓜葛的，是李骘。李氏在当时以能书知名，董史说"东坡尝师之"[74]。董史生卒不详，主要活动于南宋末年理宗、度宗时期，熟知宋人书学掌故，其说虽无旁证[75]，重要性却不容低估。他还引《成都续记》云：

　　　　朝散大夫李骘与其子时雍、时敏皆以书名，得真行草三体，而真尤胜。……当时士大夫碑记题榜多出时雍父子之手，盖其结字妩媚，虽乏遒劲，然亦自成一家。[76]

　　董史还收藏有李骘草书《文赋》石刻一卷，认为"非虚得名也"[77]，可知其书法造诣确有不俗之处。另外，值得一提的是，其子李时雍（致尧）在熙宁年间曾与米芾同为书学博士，也是以书法享誉一时的人物。[78]

　　蜀人不善书，但外籍入蜀为官者，却不乏有善书之人。其中最引人关注的，大概要数同州郃阳人雷简夫，他不只有善书之名，且与苏氏家族交谊颇深。

73. 其他蜀人中与苏轼时代相近者，如范镇、杨寿祺、蒲安行、程建用、岑象求、蒲宗孟、范百禄、宋构、程之才、冯山、张商英等，皆无善书之名。

74. 董史：《皇宋书录》（中篇），"李骘"条，《中国书画全书》（第3册），上海：上海书画出版社，2009年，第210页。

75. 陶宗仪《书史会要》卷六有相似记载："李骘字显夫，成都人。官至朝散大夫。以能书名，得真行书三昧，而真尤胜。苏轼尝师之。"《中国书画全书》（第3册），上海：上海书画出版社，2009年，第590页。陶氏的文字，显然取自董史《皇宋书录》。

76. 董史：《皇宋书录》（中篇），"李骘"条，《中国书画全书》（第3册），上海：上海书画出版社，2009年，第210页。

77. 同上。

78. 同上条云："时雍克嗣家声，与米元章同为书学博士。尝对御书'跨鳌'二字，书'鳌'字方及半，宫人以花簪之，不觉满头，于是能声高压元章。又尝以书出外国，敕以绛纱封臂，非被旨不许辄书。"

眉山老苏先生里居未为世所知时，雷简夫太简为雅州，独知之，以书荐之韩忠献、张文定、欧阳文忠三公，皆有味其言也。三公自太简始知先生。[79]

雷简夫（1001—1067），字太简，自号山长，《宋史》卷二百七十八有传。初隐居时，有盛誉。宋祁称他"高气横九州"[80]，黄庭坚也说他才气高迈，信如所闻。[81]雷氏书迹，有两碑今日尚存。其一为嘉祐二年（1057）的正书《兴州新开白水路碑》（图8），位于甘肃徽县大河店乡王家河村，当地俗称《大石碑》。[82]又据胡谧《山西金石记》，司马光从父司马沂的墓表是由雷简夫所书。该碑原石亦在，今位于山西运城司马光祠内（图9、图10）。[83]值得

图8　雷简夫　兴州新开白水路碑　原石今存甘肃徽县大河店乡王家河村

79. 邵博：《邵氏闻见后录》（卷一五），北京：中华书局，1983年，第118页。

80. 朱长文：《续书断·下》，《墨池编》（卷一〇），《中国书画全书》（第1册），上海：上海书画出版社，2009年，第289页。

81. 黄庭坚：《跋雷太简梅圣俞诗》，《黄庭坚全集辑校编年》，南昌：江西人民出版社，2008年，第1527页。

82. 据曹宝麟：《宋辽金书法史大事年表》，《中国书法史·宋辽金卷》（附录），南京：江苏教育出版社，1999年，第419页。其文亦为雷简夫撰，见《陕西通志》（卷九一）。感谢方爱龙先生的指引，让我得以了解该碑的消息。

83. 感谢翁志飞先生告知该碑现状，并提供了所藏拓片的图片。感谢吕俊晓女士去实地为我拍摄了原碑。

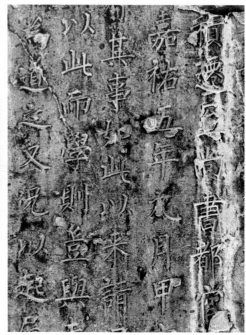

图 9　雷简夫　司马沂墓表　原石　今存山西运城　　图 10　雷简夫　司马沂墓表（局部）
司马光祠

一提的是，该碑的撰文者为王安石，篆额者为杨南仲，这是一个很有分量的组合。王安石文章的影响不必多言，杨南仲在当时也绝非泛泛之流。杨南仲，字元明，[84]是名相晏殊的外甥，与欧阳修多有交往，小学成就极为欧公所推崇。杨氏知国子监书学十余年，兼篆石经，以"文学艺能，见称于世"。[85]安石文、简夫书、南仲篆，议者以为"皆一时选也"[86]，雷氏书法在当时声誉可想而知。前人

84. 一说杨元明，字南仲，晚以字行。感谢李慧斌、张典友的艰辛研究，让我们得以对杨南仲等人的书学成就有了较为详细的了解。参阅李慧斌：《宋代制度视阈中的书法史研究》，海口：南方出版社，2011 年，第 212—227 页；张典友：《北宋杨南仲考略》，《中国书法》，2012 年，第 10 期。

85. 王安石：《杨南仲太常博士制》，《临川先生文集》（卷五一），北京：中华书局，1959 年，第 537 页。

86. 胡谧：《山西金石记》之《宋故赠尚书都官郎中司马沂墓表》，见《石刻史料新编》（第 3 辑，第 30 册），台北：台湾新文丰出版公司，1987 年，第 428 页。雷氏属衔"朝奉郎，尚书都官员外郎，知同州，兼同群牧及管内劝农事，赐绯鱼袋借紫雷简夫书"。

评其书"纯用柳法""迹甚峻快",此评与今日所见《司马沂墓表》颇为吻合,而《兴州新开白水路碑》则更为浑厚质朴,受到颜真卿的影响较多。

嘉祐元年(1056)初,雷简夫时任雅州太守,苏轼兄弟随父亲苏洵曾至雅州拜谒。但苏轼文集中除了《书张少公判状》中有一语及之,别无只字提及雷简夫。甚至在编纂其父文集时,二苏兄弟也将与太简《请纳拜书》《太简墓铭》抽去不载,陆游(1125—1210)注意到这一现象,在文字中对此表示了不解。[87]稍早于陆游的邵博,也一样不得其详,以致要对二苏的动机表示质疑:

> 后,东坡、颍滨但言忠献、文定、文忠,而不言太简,何也?予官雅州,得太简荐先生书,尝以问先生曾孙子符、仲虎,亦不能言也。[88]

以苏氏兄弟的磊落胸怀,而至于以势利高下来对待雷简夫,这是难以使人信服的。但这一现象毕竟不合常理,其缘由便值得考索。好在孔凡礼先生通过精密的史料爬梳,发现刘攽《彭城集》中所记雷简夫受人贿赂而为恶人张目之事,已经为我们窥破了此中隐情。[89]苏轼兄弟自律甚严,眼中容不得砂砾,"其于人,见善称之,如恐不及;见不善斥之,如恐不尽"[90]。自此不提雷简夫,大概正是出于称其善、扬其恶都不可为的不得已。

但恰恰是这种绝口不提其人其书的现象,更让我怀疑苏轼在书法上与雷简夫的关系,其理由有二:

一方面,蜀人不善书,而雷简夫在当时颇有书名。《书录》卷中载雷太简

87. 陆游:《老学庵笔记·续笔记》,《全宋笔记》(第5编,第8册),郑州:大象出版社,2012年,第126页。

88. 邵博:《邵氏闻见后录》(卷一五),北京:中华书局,1983年,第118页。

89. 孔凡礼《苏轼生平几个问题的考察》一文对此考述清晰,足以释疑。见《孔凡礼文存》,北京:中华书局,2009年,第34—37页。具体的事件原委见刘攽:《刘敞行状》,《彭城集》(卷三五)。

90. 苏辙:《亡兄子瞻端明墓志铭》,《栾城集》(后集卷二二),上海:上海古籍出版社,2009年,第1422页。

《江声帖》，自叙其学书云：

> 余少年学王右军《乐毅论》、锺东亭《贺平贼表》、欧阳率更《醴
> 泉铭》、褚河南《圣教序》、魏庶子《郭知运碑》、颜太师《家庙
> 碑》，后见颜行书《马病帖》《乞米（帖）》《蔡明远帖》，苦爱学
> 之，但自憾未及其自然。近刺雅安，昼卧郡阁，因闻平羌江瀑涨声，想
> 其波澜翻倒迅驶、掀搕高下，蹙逐奔走之状，无物可寄其情，遽起作
> 书，则心中之想尽出笔下矣。噫！鸟迹之始，乃书法之宗，皆有状也。
> 唐张颠观飞蓬惊沙、孙姬舞剑，怀素观夏云随风变化，颜公谓竖牵法似
> 钗股不如壁漏痕，斯师法之外，皆其自得者。余听江声亦有所得，乃知
> 斯说不专为草圣，但通论笔法也。钦服前贤之言果不相欺耳。[91]

关于雷简夫的书法故实，大概这就是最为详细的了。据此我们知道其在任雅州太守之前，于书法已经用心有年，博学多参，虽"自憾未及其自然"，毕竟也是有一定功力的。而听江声之事，时在初任雅州，平羌瀑涨促成了其悟入的机缘。嘉祐元年（1056）苏轼至雅州见雷简夫之时，大约正是雷氏于书法顿有心得，自谓得前人不传之秘的关头。对于一长一幼两个同样痴迷于书法者而言，话题触及书法，也是再正常不过的事情。况且苏轼平生文字，唯一提及雷简夫之处，正是关于雷氏听江声有所得这一事件。只是在苏轼的文字中，对于雷氏的书法见解，似乎与《江声帖》中太简自叙之言有所不同。苏轼此论是在言及张旭草书时，顺便提及雷氏而做的一个比较，他说：

> ……古人得笔法有所自，张以剑器，容有是理。雷太简乃云闻江声
> 而笔法进，文与可亦言见蛇斗而草书长，此殆谬矣。[92]

91. 董史：《皇宋书录》（中篇），"雷太简"条（原文作"雪太简"，误），《中国书画全书》（第3册），上海：上海书画出版社，2009年，第214页。

92. 苏轼：《书张少公判状》，《苏轼全集校注》，石家庄：河北人民出版社，2010年，第7796页。

雷简夫所云"听江声亦有所得"，乃承前文"自憾未及其自然"而来，旨在强调由江声波澜掀揭、迅驶奔走中，明白书法用笔与自然的相通之理。苏轼则概括为"闻江声而笔法进"，成了一种简单的因果关系，就显得雷简夫的悟道颇不合理了。不过这对于本文要讨论的问题，似乎无关大要，可以暂时搁置。而苏轼对于雷简夫悟道的不认同，可能正是对于早年所受影响的一种反思，与黄庭坚之批评周越书法，或许有着类似的原因。

而与此相应的另一方面，是苏轼心胸开阔，向来不喜掩人之美。譬如，吏能他自言得之于陈公弼，[93]画竹学文同，书学见解上多处引用称述欧阳修的观点，独于书法从不提及同时人中曾受到的影响。结合上文绝口不提雷简夫其人的原委来看，或非偶然的巧合。当然对于这一推测，目前并没有直接的证据支撑，只是作为一种可能性提出来，绝非以此为定见。

在雷简夫之外，值得注意的是密州安丘（今山东安丘市）人董储。宝元二年（1039），董储以都官员外郎知眉州，苏洵曾与之游。后熙宁九年（1076）十二月苏轼离密州赴京师，途经安丘，访其故居，见到董储之子希甫，留诗屋壁。[94]《苏轼文集》卷六十九有《跋董储书》二首，对董氏书法评价颇高，云：

> 董储郎中，密州安丘人，能诗，有名宝元、庆历间。其书尤工，而人莫知，仆以为胜西台也。

93. 张舜民《房州修城碑阴记》云："蜀人大抵善词笔而少吏能。……是时苏子瞻登制举，签判府事，实佐公。其后，子瞻亦自负吏事，人或诘之，乃曰：'吾得之陈公也。'"《画墁集》卷六，丛书集成初编，上海：商务印书馆，1935 年，第 47 页。又，《能改斋漫录》卷一三《欧阳公多谈吏事》，引张舜民言欧阳修吏事，有云："是时，老苏父子间亦在焉，尝闻此语。其后子瞻亦以吏能自任，或问之，则答曰：'我于欧阳公及陈公弼处学来。'"《全宋笔记》（第 5 编，第 4 册），郑州：大象出版社，2012 年，第 118 页。
94. 苏轼：《董储郎中尝知眉州，与先人游，过安丘，访其故居，见其子希甫，留诗屋壁》，《苏轼全集校注》，石家庄：河北人民出版社，2010 年，第 1444 页。

密州董储亦能书，近岁未见其比。然人犹以为不然。仆固非善书者，而世称之。以是知是非之难齐也。[95]

这两则题跋文字当时或有年款，在后人编入文集时删去，可能也是离密州过安丘时所作。从"胜西台（李建中）"和"近岁未见其比"的评价来看，董储所作自当不俗。苏轼对于李建中评价不低，并非如学者普遍认为的完全不屑，只有在论及蔡襄时他才对李建中有所不取，实则是出于为文尊题的考虑。[96]李建中在书史上影响的减弱，与苏黄等人的后来居上有关。但在苏轼题诗董氏屋壁的熙宁年间，李建中的书名不可小觑。以为董氏书法胜李建中，在苏轼文字中绝非泛泛的客套浮词。

董储书法究竟作何面目，不得而知。他是真宗朝的进士，大中祥符四年（1011）作有《蓝田县重修玄圣文宣王庙记》，估计年龄要长苏洵二十余岁。[97]如果这个估计没有大的偏差，宝元二年（1039）苏洵与董储交游之时，董氏已经五十余岁了。苏洵在书法上有没有受到董储的影响，有没有收藏董氏手迹以资借鉴，由于资料阙如，不得而知。上文中苏轼说董储"有名宝元、庆历间（1038—1048）"，其时苏轼正从幼年成长为少年，即便未尝亲自拜谒受其指教，在其父与董储的往来中，少年苏轼或许多少也会受到一些影响。毕竟这是一位善书的长者，且曾近在乡梓。

四、手抄经史与习书

现在我们不妨回头看看黄庭坚的那句话："余尝评东坡善书，乃其天性。"这

95. 张志烈等校注：《苏轼全集校注》，石家庄：河北人民出版社，2010 年，第 7812—7813 页。
96. 参见第三章关于尊题问题的讨论。
97. 富弼在《上仁宗荐张盉之等九人可充转运使副》中称董储是宰臣晏殊的远亲，且说"其人实有才用，但年齿稍高"。按晏殊为相在庆历二年至四年间（1042—1044），从此处言董储"年齿稍高"，亦可了解其大致年龄。见赵汝愚编：《宋名臣奏议》卷六十七，《景印文渊阁四库全书》（第 431 册），台北：台湾商务印书馆，1985 年，第 812—813 页。

种表达作为一种常见的修辞，在古代文献中并不罕见，不可深信。但若置于东坡的时代来观察，其背后不免有一些信息值得重视。张邦基在评价王安石书法时说：

> 王荆公书，清劲峭拔，飘飘不凡，世谓之横风疾雨。黄鲁直谓学王濛，米元章谓学杨凝式，以余观之，乃天然如此。[98]

若结合苏轼对于王安石书法的评价，张邦基的意见就更好理解，所谓天然、所谓无法之法，"盖不学也"（图11）。黄、米将之对应到学王濛、杨凝式，其光环追加得不遗余力，一时之论，几近于阿谀，是当不得真的。难怪温厚如文徵明，数百年后也对此不以为然。[99]宋人趋时贵书的风气之下，但凡时贵，能书与否都一样是会被追捧的。李宗谔的肥拙，陈尧佐的堆墨，哪有美感可言？当其位在高处，却是不乏追随者的。王安石，全然无意于临池，不过是常年的笔墨生涯而得一种手熟之便而已，面目之不同寻常，恰是因为没有来历。米芾在另一则文字中，直言"王文公安石作相，士俗亦皆学其体，自此古法不讲"[100]，亦见其前后所论，心口不一。

不过苏轼与王安石有着巨大的不同，他笃好书画，且勤于临池。黄庭坚将其善书视作天性，更多是对于其书学成就让人意外的赞叹！感慨苏书之妙，得来似

98.《王荆公书出天然》，张邦基：《墨庄漫录》卷一，北京：中华书局，2002年，第34页。

99. 文徵明《停云馆帖十跋》之四："王荆公本无所解，而山谷、海岳争媚之，何也？中间仅一二纷披老笔。"

100. 米芾：《书史》，全文如下："本朝太宗，挺生五代文物已尽之间，天纵好古之性，真造八法，草入三昧，行书无对，飞白入神，一时公卿，以上之所好，遂悉学锺、王。至李宗谔主文既久，士子始皆学其书，肥褊朴拙。是时不誊录，以投其好，用取科第。自此惟趣时贵书矣。宋宣献公绶作参政，倾朝学之，号曰'朝体'；韩忠献公琦好颜书，士俗皆学颜书；及蔡襄贵，士庶又皆学之。王文公安石作相，士俗亦皆学其体，自此古法不讲。"《全宋笔记》（第2编，第4册），郑州：大象出版社，2006年，第260页。这一段话历来学者引用颇多，都以"古法不讲"理解为趋时贵书的整体影响。我以为这样理解似乎于理未安。米氏上文中的诸家，蔡襄师古有法且不说，言及韩琦，并不说世俗皆学韩书，只是受其影响而学颜体，这哪里是古法不讲呢？大体宋绶、韩琦、蔡襄，在当时都有书名，与王安石自是不同，米氏论古法不讲，其意当自安石始。

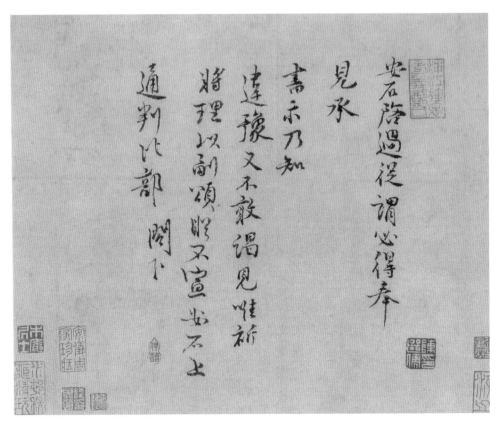

图 11　王安石　致通判比部尺牍　台北"故宫博物院"藏

乎不合常理。也就是说苏轼的学书可能有悖于古来学书者皆"从门入"的常规。在早年缺乏明师佳帖的情况下，苏轼笔下俨然已有不俗之处。山谷的文字或许可以视为对其巨大成就的优雅修辞。

　　在这个问题上，前文所引《春渚纪闻》中的那段话，颇值得留意：

> 苏公少时，手抄经史，皆一通。每一书成，辄变一体，卒之学成而已。乃知笔下变化，皆自端楷中来。

　　其中所变之"体"，可有两种解释，一是字体，篆、隶、真、行、草之类，一是书体，欧、虞、褚、薛、锺、王、颜、柳之类。以文末"皆自端楷中来"一语，可知必是后者。但"每一书成，辄变一体"，少年时期的苏轼，如何具备这

样的能力呢？或许，手抄经史所体现的变化能力，并不是学书的结果，而恰恰是学书的过程。换言之，苏轼早年的书法基础，以及他笔下呈现出的丰富面目，与他抄书过程中受到刻本书籍的影响息息相关。

白谦慎先生在其《与古为徒和娟娟发屋》一书中，对于学书的取法范本有过深刻的讨论。书家的取法对象有时不只是古代优秀的法帖，古今普通人的书写也一样可以成为书法的范本；甚至古刻本的书籍，在善学者而言，都与案头法帖有着相似的价值。就像在名将麾下，乌合之众可以化为精兵强将一样，对善于取法者而言，信手拾来，无不是法帖。

苏轼早年手抄经史之时，这些经史书籍，是否也同时充当了书法范本？唐代手抄本，皆由当时高层官员子弟中选其工书者缮写，其楷法精美可想而知。但这些手抄本并不易得，且不论。而到了苏轼生活的时代，书籍的雕造印刷，已经极为发达，种类也日渐丰富。回顾雕版印刷的历史，唐代初创之际，制作尚未能精当，而到五代时期虽战乱更迭，雕版印刷却有了极大发展。对书写的重视，尤为书籍增色。《五代会要》卷八"经籍"条记后唐长兴三年（932）"委国子监于诸色选人中，召能书人端楷写出，旋付匠雕刻，每日五纸"，书写、雕刻分工明确，制作工艺也更趋于考究，并且已经有明确的书人记录。五代雕造《九经》，印版多为李鄂（一作李鹗）所书，为世所贵重。李鄂时为将仕郎守国子四门博士，书学欧阳询。赵明诚以为窘于法度，殊乏韵致，[101]而欧阳修则将其楷法成就与王文秉篆书、杨凝式行草同论，并为一代之选。[102]欧阳修眼里的另一位与之并列，同样以楷书见长的书家郭忠恕，也参与过《古文尚书》的书板。不难想见，书写上有了这些大家的参与，字迹必有可观，其为人所效法也就不足为怪了。李鄂所书，有

101. 陈思《宝刻丛编》卷二十引《金石录》云："《后唐汾阳王真堂记》，李梲撰，李鄂（鹗）正书，末帝清泰三年（936 年）八月立，鄂五代时仕至国子丞，《九经》印板多其所书，前辈颇贵重之。余后得此记，其笔法盖出于欧阳率更，然窘于法度而韵不能高，非名书也。"历代碑志丛书，清光绪十四年吴兴陆氏十万卷楼刊本，第 681 页。
102. 欧阳修：《跋永城县学记》，《六一题跋》卷十一，《中国书画全书》（第 1 册），上海：上海书画出版社，2009 年，第 576 页。

图12　覆刻本李鄂书　尔雅　北京大学图书馆藏光绪末古逸丛书

《尔雅》一部至光绪末经黎庶昌覆刻入《古逸丛书》（图12）。而在黎氏之前，此本已经多次覆刊，李鄂楷书之原貌已经无从揣摩了。[103]

103. 此本在南宋时经国子监覆刻，日本室町时代又在南宋本基础上覆刻，光绪末，杨守敬为黎庶昌购得这一日本覆刻本，已是第三次覆刻。参见宿白：《唐宋时期的雕版印刷》，北京：文物出版社，1999年，第7页、第193页。

洪迈笔下的一则材料，尤其值得注意：

> 唐贞观中，魏徵、虞世南、颜师古继为秘书监，请募天下书，选五品以上子孙工书者为书手缮写。予家有旧监本《周礼》，其末云：大周广顺三年癸丑五月，雕造《九经》书毕，前乡贡三礼郭嵘书。列宰相李穀、范质、判监田敏等衔于后。《经典释文》末云：显德六年己未三月，太庙室长朱延熙书。……此书字画端严有楷法，更无舛误。
>
> ……成都石本诸经，《毛诗》《仪礼》《礼记》皆秘书省秘书郎张绍文书。《周礼》者，秘书省校书郎孙朋古书。《周易》者，国子博士孙逢吉书。《尚书》者，校书郎周德政书。《尔雅》者，简州平泉令张德昭书。题云广政十四年，盖孟昶时所镌，其字体亦皆精谨。两者并用士人笔札，犹有贞观遗风，故不庸俗，可以传远。[104]

文中"字画端严有楷法""士人笔札""贞观遗风""可以传远"云云，无不是对于书法的高度评价。

《九经》原石，在成都府学周公礼殿之南，范镇犹及见之[105]。黄庭坚亦有诗云："成都九经石，岁久麛煤寒。字画参工拙，文章可鉴观。"[106]此诗作于元祐三年（1088），可知其时原石尚存。尤其值得注意的是，黄诗"字画参工拙"一句，透露出其书尚为人借鉴取法的信息。从洪迈"其字体亦皆精谨。两者并用士人笔札，犹有贞观遗风"的评价来看，益证山谷"字画参工拙"之言，当是实情。

《九经》原石虽毁，所幸尚有宋元拓本存世，1965年为北京图书馆从香港

104. 洪迈：《周蜀九经》，《容斋随笔·续笔》卷十四，北京：中华书局，2005 年，第394—395 页。

105. 范镇：《东斋记事》卷四，《全宋笔记》（第 1 编，第 6 册），郑州：大象出版社，2013 年，第 218 页。

106. 黄庭坚：《效进士作观成都石经诗》，《黄庭坚全集辑校编年》，南昌：江西人民出版社，2008 年，第 535 页。

图 13　旧拓蜀刻　九经　北京图书馆藏

购藏（图13），计墨拓本七册，木刻本一册，也是难得宝物。观其拓本，大体字画工谨，前人论说所谓"贞观遗风"云云，虽不无修饰之词，也绝非凡手可拟。除此拓本之外，《九经》书手遗墨不得一见，其人事迹，亦多不得考。但以零星的文字记载，尚可引导我们对于当时书籍中书写法度、风韵的揣想。如果再考虑到唐代著名书家钟绍京曾为书直，而王绍宗更是安然做了三十年的经生[107]，对于这些以抄写为业的书手水平，更是不容低估。而名家写板，除了上述五代北宋之

107. 关于唐代职业书手的情况，更为详细的考察可参考朱关田《唐代楷书手、书直和经生》。《初果集——朱关田论书文集》，北京：荣宝斋出版社，2008年，第161—170页。

例，此后也代不乏人，宋高宗赵构就曾亲自参与其事。后来者南宋如吴说（图14）[108]，元人如张雨，明人如宋璲、俞允文，皆是班班可考者。[109]一代大家文徵明也曾将其祖父文洪的《括囊稿》手书付板[110]，其父文林的《文温州集》，相传也出自文徵明手书。[111]

文人自己写刻的传统风气由来已久，从五代和凝"有集百卷，自篆于版，模印数百帙，分惠于人"，[112]到藏书史上著名的岳珂自书《玉楮诗稿》，这期间亦有苏轼为张方平书《楞伽经》以及书陶诗而

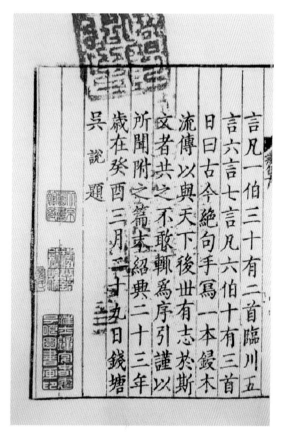

图14 宋刻本吴说书 古今绝句 国家图书馆藏

108.中国国家图书馆藏宋刻本《古今绝句》，末题："得杜陵五言七言，凡一伯三十有二首；临川五言六言七言，凡六佰十有三首。目曰《古今绝句》。手写一本，锓木流传，以与天下后世有志于斯文者共之……绍兴二十三年岁在癸酉三月二十九日，钱塘吴说题。"

109.元吴莱《渊颖吴先生集》十二卷，卷末一行云："金华后学宋璲誊写。"瞿镛《铁琴铜剑楼藏书目录》称：元刘大彬《茅山志》十五卷，有"明永乐刻本，胡俨序谓原本为张雨所书，至为精洁"。又记有菉竹堂叶氏得明刊本《云仙杂记》十卷，"倩友人俞质夫写而刻之"。参见陈红彦：《名家写版考述》，载《文献》，2006年4月第2期，第160页。

110.李东阳：《括囊稿序》，李东阳著，钱振民点校：《李东阳续集》，长沙：岳麓书社，1997年，第182页。

111.据《士礼居题跋续记》著录，文林撰《文温州集》，"相传为其子文徵明手书以付剞劂者，故于明人集中最为珍重"。转引自陈红彦：《名家写版考述》，载《文献》，2006年4月第2期，第159页。

112.陈尚君辑纂：《旧五代史新辑会证·周书十八·和凝传》，上海：复旦大学出版社，2005年，第3898页。

刻板——这或许是我们目前所知道的大书家参与书板最为重要的事件了。

《楞伽阿跋多罗宝经》……轼乃为书之,而元使其侍者晓机走钱塘,求善工刻之板。[113]

吾家有陶渊明集二册,是东坡手书入梓,尤为可重耳。[114]

无独有偶,宋初书法史上最著名的篆书家徐铉,也有为其弟徐锴的著述书板的记载。[115]

此外,关于北宋国子监书手,也有零星的记录。广文馆进士韦宿、乡贡进士陈元吉、承奉郎守大理评事张致用、承奉郎守光禄寺丞赵安仁,都为当时刻书制版进行过书写。更多的书手由于衔名不存,已无从稽考。其中最著名,也是书写量最大的,要数雍熙二年(985)进士赵安仁。在其登第之初,正遇上"国子监刻《五经正义》板,以安仁善楷隶,遂奏留书之"[116]。而他书写的《十善业道经要略碑》《金刚般若经》(图15)等石刻至今尚存,王国维以为字体在欧柳之间。[117]结体虽稍显刻板,在宋初书家中,亦绝非等闲。

这些书手的风格多是依托于唐代楷书大家,大体上点画结构富有法度,而风神韵度稍显不足是其共同特征。由于参与的书手众多,书籍中的"书法"面目之丰富多样,便成为再自然不过的事情(图16—图19)。

113. 苏轼:《书楞伽经后》,《苏轼全集校注》,石家庄:河北人民出版社,2010年,第7474页。

114. 张丑:《真迹日录·初集》,《中国书画全书》(第6册),上海:上海书画出版社,2009年,第14页。

115.《徐铉传》:"徐锴尝以许慎《说文》依四声谱次为十卷,目曰《说文解字韵谱》……铉亲为之篆,镂板以行于世。"《宋史》卷四百四十一,北京:中华书局,1985年,第13047—13049页。

116.《赵安仁传》,《宋史》卷二百八十七,北京:中华书局,1985年,第9656页。

117. 王国维:《五代两宋监本考》,《宋版书考录》,北京:北京图书馆出版社,2003年,第548页。

图 16　北宋开宝六年刻　大藏　原藏太原崇善寺

图 15　五代刻　文殊师利菩萨像　北京图书馆藏　　图 17　宋刻递修本　东家杂记　北京图书馆藏

　　而另一方面，书籍雕造，刻工的作用也不可低估。南宋王诗安、元代万安泰，更兼样人与石工两种角色于一身。[118]一般而言，对于书写不佳的底本，往往刻工也手段粗糙，而名家书写之本也往往会交付技艺精良的刻手操刀。这一现实中的自然选择，无意中带来一个有益的结果，就是碑志书法风格的丰富性——法度精严的愈见其精严，而技艺粗疏的作品，由于书刻两方面的"合作"，会呈现一种天然的趣味。这种精粗的差异，只要想想刻石中的状况便不难明白。石刻在后世被书者广泛取法，书籍却很少有此殊遇，二者有着各自不同的命运。

　　从现存北宋书籍中，我们还可以感受到这种多样性。毕竟印刷字体之定型于"宋体"，是在印刷术的长期发展中才实现的。事物产生之初，规范少而可能性多，也是一种普遍的规律。今山东博物馆藏北宋嘉祐五年（1060）

118. 程章灿：《石刻刻工研究》，上海：上海古籍出版社，2008 年，第 60 页。

图18　宋刻　李太白文集 （或以为北宋元丰三　图19　北宋刻　西湖结莲社集　上海枫江书屋藏
年晏处善平江府刻本）　北京图书馆藏

刊印的《妙法莲花经》（图20），书者为琅琊王遂良，其人行实无考，所书
风格却与苏轼楷书颇有几分相似。而台北"故宫博物院"藏北宋淳化咸平间
刊刻的《大方广佛华严经》（图21）[119]，更是与苏轼书风相近。这并非指实
苏轼学习了王遂良或《大方广佛华严经》中的书法，只是在五代、北宋书籍
大多散佚不存的情况下，借助这些现存的资料作为桥梁，可以帮助我们建立
对苏轼所见书籍的一番想象。

　　苏轼豁达的性情与广泛的兴趣，颇有世间万物皆可以为法的包容。街
谈巷说、鄙俚之言，人以为不可用，在苏轼则全不拣择，一一皆化为笔下珠
玑。在书写上，苏轼早年建立的扎实基础，以及众体随意变化的能力，与他

119.《大方广佛华严经》的图片由田振宇兄提供，特致感谢。

图20　北宋嘉祐刻　妙法莲花经　山东省博物馆藏　　　图21　北宋淳化刻　大方广佛华严经
台北"故宫博物院"藏

手抄经史的经历息息相关，而抄书中受到版刻书迹的影响或不失为一种可能。所谓"笔下变化，皆自端楷中来"，或许正是版刻书籍所呈现"书写风格"的多样性，成为苏轼笔下变化多体的来源。

　　必须说明的是，目前这不过是一种猜想。千载之下，佐证阙如，只可传疑，未能取信。前辈学者在其他书迹上的研究成果，对我们的猜想或者可算是一种鼓励。吾师范景中先生已指出赵孟頫《汲黯传》的书写，是取径刻本；[120]黄惇先生指出金农的肥笔楷书，其源来自对宋版书的借鉴吸收。[121]当然，这里有一点本质的不同必须说明，赵孟頫、金农二人取法刻书，都是在他们已趋成熟的中晚期，而本文所论是苏轼少年时期的取法。如果这一悬想近于历史之真的话，不过是为苏轼早年的书写规范打下了一个基础，远不足以将他锻造成一名出群的书家。若没有后来对于传统经典的功夫，其笔下恐也难逃三馆楷书手，但有精丽，了无高韵，"求其佳处，到死无一笔"[122]的命运。刘元堂在对于宋代版刻书法的

120.范景中：《书籍之为艺术——赵孟頫的藏书与〈汲黯传〉》，载《新美术》，2009年，第4期。
121.黄惇：《金农研究》，收在《风来堂集——黄惇书学文选》，北京：荣宝斋出版社，2010年，第385—388页。
122.沈括：《梦溪笔谈》卷十四，《全宋笔记》（第2编，第3册），郑州：大象出版社，2006年，第113页。

图22　郑思肖　墨兰图　日本大阪市立美术馆藏

研究中，发现郑思肖、岳珂的书写也都有着明显的雕版痕迹，正可以视作取法刻本，而最终没能在书写上有所超越、有所成就的鲜活实例（图22）。[123]

第二节　苏轼与二王书法的渊源

关于苏轼学二王，最重要的记载见于黄庭坚的题跋，《跋东坡书》说："子瞻少时学《兰亭》，极遒媚。"[124]另一则题跋更为详细，却颇为费解："东坡道人少日学《兰亭》，故其书姿媚似徐季海。"[125]这是一个奇怪的评述。如果结合他又一处说，"东坡少时，规摹徐会稽，笔圆而姿媚有馀"[126]，问题就更是混沌，让人捉摸不清山谷的用意。考诸山谷多处论及苏书的文字，求同存异，在他

123. 刘元堂：《宋代版刻书法研究》，南京艺术学院 2012 届博士论文，第 125—126 页。
124. 黄庭坚：《跋东坡书》，《黄庭坚全集辑校编年》，南昌：江西人民出版社，2008 年，第 1609 页。
125. 黄庭坚：《跋东坡墨迹》，《黄庭坚全集辑校编年》，南昌：江西人民出版社，2008 年，第 1566 页。
126. 黄庭坚：《跋东坡自书所赋诗》，《黄庭坚全集辑校编年》，南昌：江西人民出版社，2008 年，第 1606 页。

看来，苏轼早年受到《兰亭》、徐浩影响，应该都是有的。在学徐浩的问题上，苏过有不同看法；而关于《兰亭》，则与山谷观点相近，认为其父"少年喜二王书"[127]。需要说明的是，诸人所谓"少年""少时"云云，大致相对于中年、晚年而言，并非今日所谓少年时期之意。至于黄庭坚与苏过一说《兰亭》，一说"二王"，其实没有本质的区别。在宋人眼里，《兰亭》如同书家圣物，宽泛一点来说，也就成了二王的代称。

对于苏书的二王渊源，后世也不乏类似的意见。其中袁说友（1140—1204）的表述尤为夸张，他在见到苏轼早年的四件遗迹时，这样说道：

> 四帖皆先生早年字，其法盖自二王，如跋语帖，杂之二王而无辨。[128]

又说："坡字散在人间固多矣，未尝见小字精妙如此帖者，盖不盈毫忽而八法之体皆具，锺、王帖中所无也。"[129]而苏籀（约1126前后在世）也有苏轼早年书似锺繇的评价。[130]何绍基（1799—1873）在《跋玉版洛神赋十三行拓本》中，甚至直以苏轼学大令《十三行》，以为"根矩秘传，波澜不二"。何氏自负精鉴，言之凿凿，就像亲眼见到一般：

> 尝怪坡公书，体格不到唐人而气韵却到晋人，不解其故。既而思
> 之，由天分超逸，不就绳矩，而于《黄庭》《禊叙》所见皆至精本，会
> 心所遇，适与腕迎。子敬《洛神》则所心摹手追，得其体势者，来往焦
> 山，于贞白《鹤铭》必曾坐卧其下，遂成一刚健婀娜百世无二之书势，

127. 苏过：《书先公字后》，《苏过诗文编年笺注》卷八，北京：中华书局，2012年，第733页。

128. 袁说友：《跋苏文忠公帖》，《东塘集》卷一九，《景印文渊阁四库全书》（第1154册），台北：台湾商务印书馆，1985年，第382页。

129. 同上。

130. 苏籀《跋东坡拔茅帖》："先生早年在岐下，写《楚词》一章，云似锺繇行体，笔能趁意。是时书画已绝出世俗。"《双溪集》卷一一，丛书集成初编，上海：商务印书馆，1935年，第150页。

为唐后第一手。余生也晚，若起公于九京当不以斯言为谬误。但恐以漏
泄秘蕴，被公呵责耳。[131]

由于史料的欠缺，对于这一类的议论，既不可深信，似也不可一概不信。

一、三馆墨迹

在具体关于学王的讨论展开之前，不妨先看一段苏轼在二十年后对于所见王
羲之作品的追忆：

> 三馆曝书防蠹毁，得见《来禽》与《青李》。
> 秋蛇春蚓久相杂，野鹜家鸡定谁美。
> 玉函金钥天上来，紫衣敕使亲临启。
> 纷纶过眼未易识，磊落挂壁空云委。
> 归来妙意独追求，坐想蓬山二十秋。
> ⋯⋯⋯⋯ [132]

诗写于元祐二年（1087），所言则是治平二年（1065）苏轼直史馆时的旧
事。从字里行间，我们仍然能够感受得到初入馆职之际，苏子得见古人法帖墨迹
的兴奋之情。其时秘书省所藏书画，每年进行曝晒，自五月一日开始，至八月结
束。时间跨度长，出馆藏书画颇多。苏轼在诗中，于细节所言不多，只提到《来
禽》《青李》，这不过是随手拾掇的羲之帖名而已（实为羲之一帖，非二帖）。
但那些难得一见的前代遗迹所带给他的触动，显然是不可低估的。

131. 何绍基：《东洲草堂书论钞》，崔尔平编：《明清书法论文选》，上海：上海书店出版社，
1994 年，第 840 页。
132. 苏轼：《次韵米黻二王书跋尾二首》（其一），《苏轼全集校注》，石家庄：河北人
民出版社，2010 年，第 3199 页。

图 23　王羲之　范新妇帖　宝晋斋法帖　上海图书馆藏

　　苏轼这首诗是次韵米芾而作。当时米芾刚刚从苏激手中收得王羲之《范新妇帖》（图23），喜悦之情，自不待言。而就在这之前的一个月，米芾与王涣之同去检校太师李玮府上，得见李氏所藏晋贤十四帖，大开眼目，"归即追写数十幅，顿失故步"[133]，且云：

133. 米芾：《好事家帖》，见故宫博物院藏宋拓《群玉堂帖》，《中国法帖全集》（第7册），武汉：湖北美术出版社，2002年，第154页。亦见于《宝晋英光集》卷八，丛书集成初编，第65—66页，文字小异。

……古人得此等书临学，安得不臻妙境？独守唐人笔札，意格尫弱，岂有胜理？其气象有若太古之人，自然浮野之质，张长史、怀素岂能臻其藩篱？昔眉阳公跋赵叔平家古帖得之矣。欲尽举一套书，易一二帖，恐未许也。今日已懒开箧，但磨墨终日，追想一二字以自慰也！[134]

米芾学书，从唐人入手，于元丰四年（1081）识东坡于黄州[135]，自此"承其馀论，始专学晋人"[136]。而上帖中，对于苏轼在赵㮣（字叔平，998?—1083）家藏古帖之后的题跋，米芾也深表推服之意。老米傲睨群雄，从不轻言许可，从这简短的品评中，我们不难感受到苏轼入晋人堂奥之深。而这入古之深，是从何而来呢？上一节中我们曾就苏轼早年的学书情况进行过一些讨论，于事实虽未必全得其真，但苏轼早年取法不离家学与唐人影响，大致是可以肯定的。而与晋人遗墨的接触，并对其风韵一见倾心，其机缘或许正源于三馆曝书的观摩经历。以至于这影响所及，令苏轼"归来妙意独追求，坐想蓬山二十秋"，这与米芾在见了晋贤十四帖之后的"但磨墨终日，追想一二字以自慰"，感慨何其相似！31岁的米芾，听了苏轼的建议，自此不以唐人为意，专学晋人，而书艺大进，这不是也正如同治平二年初入馆职时年方而立的苏轼吗？

当时苏轼都看到了哪些法书，由于文献的缺失，已经难以稽考。皇祐五年（1053），梅尧臣冒暑热去观三馆书画，归来作诗记之，有句云："羲献墨迹十一卷，水玉作轴光疏疏。最奇小楷《乐毅论》（图24），永和题尾付官奴。"[137]从梅尧臣的记录中，我们大致还可以感受到三馆曝书的盛况。而这种盛况得以产生的基础，便在于太宗（939—997）的一手提倡。从下面几则材料中，

134. 米芾：《武帝书帖》，《中国法帖全集》（第7册），武汉：湖北美术出版社，2002年，第156—158页。亦见于《宝晋英光集》卷八，丛书集成初编，第65页。
135. 一说元丰五年，见魏平柱：《米襄阳年谱》神宗元丰五年壬戌（1082）条，武汉：湖北人民出版社，2013年，第42—44页。孔凡礼先生考证为元丰四年秋季事，见《苏轼生平几个问题的考察》，《孔凡礼文存》，北京：中华书局，2009年，第37页。
136. 温革：《跋米帖》，转引自魏平柱：《米襄阳年谱》，武汉：湖北人民出版社，2013年，第43页。
137. 梅尧臣：《二十四日江邻几邀观三馆书画录其所见》，《宛陵集》（卷一八），《景印文渊阁四库全书》（第1099册），台北：台湾商务印书馆，1985年，第134页。

或可见皇家多年征集成果之一斑：

> 太宗太平兴国二年（977）十月，诏诸州搜访先贤笔迹、图书以
> 献。荆湖献晋张芝草书及唐韩幹画马三本，潭州石熙载献唐明皇所书
> 《道林寺》《王乔观碑》，袁州王瀚献宋之问所书《龙鸣寺碑》，昇州
> 献晋王羲之、王献之、桓温凡十八家石版书迹。……

> （太平兴国）六年（981）十二月，诏……是岁，镇国军节度使钱
> 惟治以锺繇、王羲之、唐明皇墨迹凡七轴献。八年（983），秘书监钱
> 昱又献锺繇、羲之墨迹八轴。

> 雍熙二年（985）三月，殿直潘昭庆以褚遂良、欧阳询、虞世南墨
> 迹三本来献。[138]

这些前代的法书收藏，其最终集大成的成果，体现为《淳化阁帖》的刊刻。
虽有部分作品借自私人收藏[139]或承前代刻石翻摹[140]，毕竟主体部分还是来自内府。
当然，这些藏品在真伪和质量上都存在一定的问题。米芾号称"阅书一世"，且对
于书画作品的见闻记录乐此不疲，却对于内府藏品绝口不提，不知是由于言论禁忌
还是这些作品难入法眼，以至于老米对此全无谈论的兴趣？伪造的传统由来已久，
自张翼、康昕、惠式、任靖等人对于二王书的作伪以来，法帖的流传就一直真赝

138. 以上皆见于《宋会要辑稿》（崇儒四·一五、四·一六），"求书藏书"条，上海：
上海古籍出版社，2014年，第2824页。
139. 米芾《书史》："淳化中，尝借王氏（王贻永）所收书，集入《阁帖》十卷内。郗愔
两行《二十四日帖》，乃此卷中者，仍于谢安帖尾御书亲跋三字，以还王氏。其帖在李玮家。"
见《全宋笔记》（第2编，第4册），郑州：大象出版社，2006年，第229—230页。又，
叶梦得《石林燕语》卷三："淳化中，尝出内府及士大夫家所藏汉、晋以下古帖，集为十卷。
刻石于秘阁，世传为《阁帖》是也。中间晋、宋帖多出王贻永家……"见《全宋笔记》（第
2编，第10册），郑州：大象出版社，2006年，第39页。
140. 米芾《书史》："此帖（《此郡帖》）刻在江南十八家帖中，本朝以碑本刻入十卷中，
较之不差毫发。"《全宋笔记》（第2编，第4册），郑州：大象出版社，2006年，第253页。

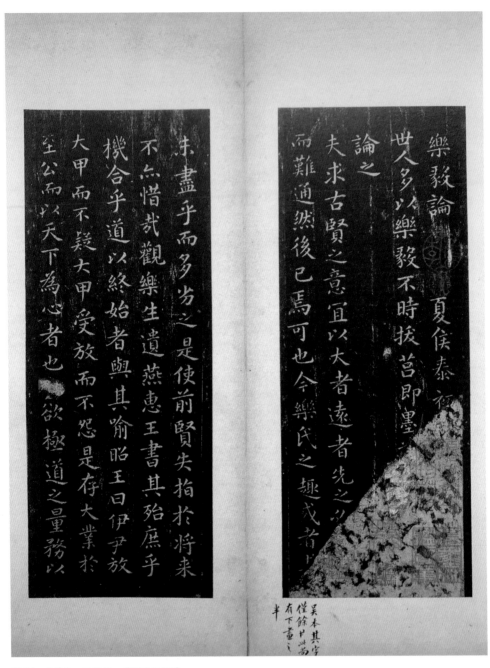

图 24　王羲之　乐毅论　美国安思远藏

纵横、聚讼不休。加之有了苏舜钦家族和米芾参与其中，碔砆乱玉、鱼目混珠，在苏轼面前这些所谓的二王作品，其背后不知道有着多么复杂的出身。[141]不过在面对那些良莠不齐的内府藏品时，苏轼与米芾的态度有着很大的区别，他似乎并不十分在意这些作品是否可靠。董逌说"真赝相眩，则伪者常胜，后有真者，不复察也"[142]，可以说是对当时真伪争论的准确概括。好事者很少有机会见到可靠的真迹，而最初先入为主的印象本身就值得怀疑，习所闻见，积非成是，使得鉴别工作尤其不易。在书画鉴赏活动中，苏轼偶尔也会对真伪发表意见，但显然他并不执着于此。从苏轼留下的对于前人法帖的批评中，我们看到他的真伪判断，多是从文献的角度而非风格出发，若没有十足的证据，他是绝然不下断语的。

> 辨书之难，正如听响切脉，知其美恶则可，自谓必能正名之者，皆过也。今官本十卷法帖中，真伪相杂至多。逸少部中有"出宿饯行"一帖，乃张说文。又有"不具释智永白"者，亦在逸少部中，此最疏谬。余尝于秘阁观墨迹，皆唐人硬黄上临本，惟《鹅群》一帖，似是献之真笔。后又于李玮都尉家，见谢尚、王衍等数人书，超然绝俗。考其印记，王涯家本。其它但得唐人临本，皆可蓄。[143]

秘阁所藏多是唐人临本，质量也参差不齐。就连苏轼认为最可能是王献之真迹的《鹅群帖》，其真伪也是个扑朔迷离的疑案。[144]诚如周小英先生所说："对中国美术史来说，跟作品打交道，至少一半的精力是跟赝品周旋。这是中国美术

141. 更具体的论述，参见张小庄：《〈淳化阁帖〉研究》，载《书法研究》，2002 年第 3 期（总第 107 辑），第 48—68 页。

142. 董逌：《广川书跋·王敬和帖》，《历代书法论文选续编》，上海：上海书画出版社，1993 年，第 114 页。

143. 苏轼：《辨法帖》，《苏轼全集校注》，石家庄：河北人民出版社，2010 年，第 7771 页。

144. 黄伯思《第十王大令书下》已斥其非真，见《东观馀论·法帖刊误》卷下，《中国书画全书》（第 2 册），上海：上海书画出版社，2009 年，第 134 页；而米芾见到此帖有数本，也有不同看法，参见雷德侯在《米芾与中国书法的古典传统》第三章中关于《鹅群帖》的相关论述。杭州：中国美术学院出版社，2008 年，第 184 页。

史的麻烦，也是它的魅力。"[145]无论内府藏品质量如何，在苏轼看来，这都不失为可蓄之物。相对于真伪问题，他显然更关注作品格调的雅俗与水平的高下，并无心于为遗迹"正名"。甚至有时候一些无名之作，也得他苦心照管，据为至宝，并不在意世俗之见。刘邠记东坡收藏有一幅《松图》，既无作者姓名，也断裂而不完整，但由于作品本身的魅力，东坡亦悉心护持。[146]也正是这种态度，使得他可以更为轻松地处理眼前的资源——凡能为我所用，便足以珍视。就像他对《遗教经》的态度那样，他虽然赞同其师欧阳修"非逸少笔"的判断，却更为其"笔画精稳"所吸引，以为"自可为师法"。[147]李日华说：

> 临本伪书画，亦有不可尽弃者，大都气韵神采，虽远不逮古人，而布置脉理，自有可寻者，在善学者融会而领之耳。吾闻煅者，炉迸金流，则撮合沙土，不听失去龠合，冀因此淘炼，或可复睹完全也。今书、绘二事，出古人手者，劫火销铄，仅存千百之什一，可不为迸炉惜此沙土哉！[148]

苏轼所面临的现状，也使他不得不做出类似的妥协。这虽然出于现实的不得已，却也体现出他豁达的态度。他相信在那些良莠不齐的遗迹中，一定有着某些古人的消息可循，只等待着慧眼人的发现。至于李玮家的私人收藏，以及此后与王诜（字晋卿，1048—1104）等人交往中的闻见，[149]对其领悟古人法度风神的帮助，或许还要在秘阁所得之上。

145. 周小英：《鉴定杂记》，《新美术》，2012 年 12 月（第 6 期），第 23 页。
146. 刘攽《苏子瞻家画松图歌》："……此图翦裂人不知，尘外分张数流转。能令神物还相从，非君苦心谁与辨。更惜良工名不传，可怜世俗多夸衒。为君作歌君志之，后千百年无复贱。"《彭城集》（卷七，丛书集成初编），北京：中华书局，1985 年，第 83 页。
147. 苏轼：《题遗教经》，《苏轼全集校注》，石家庄：河北人民出版社，2010 年，第 7763 页。
148. 李日华：《紫桃轩杂缀》（卷三），南京：凤凰出版社，2010 年，第 302 页。
149. 关于王诜的藏品，米芾《书史》有过很多记录。杨军《北宋外戚书画鉴藏研究》一文，就《书史》所记载之作品做了统计，可资参考。《跬步集：杨军书学论文集》，长沙：湖南美术出版社，2014 年，第 5—7 页。

二、《阁帖》

内府收藏的前代书作，集大成的体现当然是《淳化阁帖》（图25）的刊刻。关于这一方面的研究已经很多，不多赘言。只说几点与本题有关的。

其一，世人多论王著之备受批评，是由于《阁帖》编选刊刻中的讹谬使然。但这或许只是观察的一个角度。换位来看，《阁帖》之备受批评，可能正是受了王著之累。而这后一种角度，或许更为重要，这关系到宋人对于人与书的观念变化。当时文人，普遍在意于士的身份，而王著早年为小吏，后来为御书院祗候，迁翰林侍书，并没有进士出身。法帖刊刻由他主持，士人多少是有一点成见的。[150]

其二，王著在负责编刻该帖时，有着很多的不得已。其居功之伟，后来者多受其恩泽，却少有称颂；而其中瑶珉杂糅、张冠李戴的过失，却不断被放大，身后骂名，一人担负。可以毫不夸张地说，不得《阁帖》沾溉，便不可能出现北宋后期的三大家。而刊刻之初，以一人之聪明，疏漏在所难免。黄伯思（1079—1118）精研法帖，匡谬正讹，后来转精，当然是可喜的成就。但此前，以米芾之精鉴，也难免"概举其目，疏略甚多"，何以对王著求全责备呢？后来黄伯思备员秘馆，有机会汇次秘阁图籍，得以看到杂入官帖中的部分伪帖原本，他说：

> 见一书函中尽此一手帖，每卷题云"仿书第若干"，此卷伪帖及他卷所有伪帖者皆在焉。其馀法帖中不载者尚多，并以澄心堂纸写，盖南唐人聊尔取古人词语自书之尔。文真而字非，故斯人者自目为"仿书"，盖但录其词而已，非临摹也。[151]

150. 参看本文第二章中对士流与杂别问题的讨论。

151. 黄伯思：《跋秘阁第三卷法帖后》，《东观馀论》卷下，《中国书画全书》（第 2 册），上海：上海书画出版社，2009 年，第 153 页。黄氏在《记与刘无言论书》中也有言及此事，文字有小异。同上书第 136 页。

图 25　宋拓　淳化阁帖（卷第四）　上海博物馆藏

　　如此明确地标明了"仿书第若干"，而竟然主持刊刻之人始终不能鉴别，实在是不合情理之事。将如此明显的错误归为王著的鉴识能力问题，颇有一点定无辜之罪的嫌疑。《淳化阁帖》的刊刻，原不只是作为一部法帖而已，它还承载了太宗标榜皇权正朔，润色太平，"一洗五季锋镝之腥，以阐吾道伊洛之原"[152]的政治任务。《阁帖》与太平兴国年间编纂的《太平御览》《太平广记》和《文苑英华》一样，都是一个王朝开国以来重大的文化工程。既然有着标榜皇家文治之盛的一层考虑，则拣选之精已然让位于体量之大了。[153]至于"多有好帖不入"，

152. 王柏：《淳化帖记》，《鲁斋集》（卷五），《景印文渊阁四库全书》（1186 册），台北：台湾商务印书馆，1985 年，第 75 页。

153. 收购书画尚属其文治策略之小者，书籍之购募更见太宗苦心。太宗朝购募、刊刻书籍极多，然而校对较为粗疏，也大概是出于同样的原因。附两则资料，以见其实：①《宋会要辑稿》职官一八·三、四，秘书省一："（熙宁）四年十月二十九日，集贤院学士、史

如果是王著不查，当然不应该。但以黄伯思备员秘馆之时，距王著刊刻《阁帖》已经是一百余年的间隔了，其间内府收藏不知几经变换。在《阁帖》刊刻之后不足三年，裴愈乘就又从江南两浙购募到王羲之、怀素等名迹。[154]黄氏所谓未曾选刻的好帖，王著当年有没有见过是很难说的。倒是米芾在李玮府中所见王贻永所藏晋帖一卷，"内武帝、王戎、谢安、陆云辈，法若篆籀，体若飞动，著皆委而弗录，独取郗愔两行入十卷中，使人慨叹"[155]，算是指认得证据确凿。但去取之事，人不能无所偏好，老米慨叹则可，以此而指责王著失察，则不够公允。若使王著去郗愔而取武帝书，恐其招致的批评还要更多吧！

其三，《阁帖》出现以来，论者一直没有异词，直到苏轼发表了意见，才成为法帖批评的滥觞。一般而言，人们对于一件新生事物的热情，总是在刚刚开始的时候最为高涨，对之进行讨论也是再自然不过的事情。而人们对于《阁帖》发表意见，却是在其刊刻流传了至少七十年之后。一直没有批评的声音，可知其时批评的话语，尚没有传播的环境。这一方面可能是由于言论的禁忌，另一方面也和《阁帖》流传范围的局限不无关系。当后来法帖被大量翻刻之后，学者得以置诸案头，朝夕临习观摩，批评与研究才成为一时风尚。

一部有着广泛影响力的法帖，若不被研究讨论，问题便得不到有效的重视。但正如我们看到的情况，对于《阁帖》所收作品的高下不齐、真赝参半，以及摹刻中的粗疏失真、形存神亡等问题，向来为学者讨论所热衷。但有一个基本问题却往

馆修撰、判秘阁宋敏求言：'伏见前代崇建册府，广收典籍，所以备人君览观而化成天下。今三馆、秘阁各有四部书，分经、史、子、集。其书类多讹舛，虽累加校正，而尚无善本。盖雠校之时，论者以逐馆几四万卷，卷数既多，难为精密，务在速毕，则每秩止用元写本一再校而已，更无兼本照对，故藏书虽多而未及前代也。……'上海：上海古籍出版社，2014年，第3472页。②《宋会要辑稿》职官一八·四八，秘阁："九月，幸新秘阁。帝登阁观群书齐整，喜谓侍臣曰：'丧乱已来，经籍散失，周孔之教，将坠于地。朕即位之后，多方收拾，抄写购募，今方及数万卷，千古治乱之道并在其中矣。'"不难看出偃武修文政策之下，太宗好大喜功、急于标榜的用意。同上，第3497页。

154.《宋会要辑稿》崇儒四·一七，上海：上海古籍出版社，2014年，第2825页。

155. 米芾：《跋秘阁法帖》，见黄伯思：《东观馀论》卷上，《中国书画全书》（第2册），上海：上海书画出版社，2009年，第134—135页。

往被忽视——刻帖之初的对"法帖"的性质界定、作品遴选，对书学风尚的影响。由于秦汉篆隶、隋唐楷书都不入法帖之体例，一概不收，完整的长篇文字亦皆所不取，所取者短篇手札、便条之类而已。这一去取标准虽有值得讨论之处，但从法帖刊刻的体例而言，这不是什么严重的问题。问题是学习者的接受。自此传统书法的整体，几乎被法帖独家代言了，学者的书法史观念便为之一变。从而使得一个限于体例而有所去取的书法传统"局部"样本，在宋人眼里渐渐成为模模糊糊的书法经典整体印象。从后来一些有识者提出的意见中，我们还可以感受到当时人们对于法帖概念的认识不清。譬如袁文（字质夫，1119—1190）就说：

> 本朝太宗摹魏晋以来诸公真迹作法帖，而《兰亭》复不入。抑可谓之不幸矣！[156]

如果说由于《阁帖》中掺杂了太多不可靠的作品，而使得传统经典的形象有所歪曲的话，学者这种以偏概全的认识，无疑加重了对于传统的误读——博大的书学通衢从此进入了狭隘的"帖学"胡同。唐人碑版俱在，却无人问津，而案头取法的范畴，基本为法帖与《兰亭》所局限。后来大观三年（1109）王寀所刻《汝帖》，对此有所矫正。但我们从帖后王寀的跋文，也可了解《阁帖》所带来新的审美观念那巨大而持久的影响力：

> ……偶得三代而下讫于五季字书百家，冠以仓颉，奇古、篆籀、隶草、真行之法略真，用十二石刻置坐啸堂壁。其论世正名于治乱之际，君子小人之分，每致意焉，识者谓之"笔史"，盖使小学家流因以博古知义，不特区区近笔砚而已。[157]

156. 袁文：《瓮牖闲评》卷五，《全宋笔记》（第4编，第7册），郑州：大象出版社，2008年，第184页。后世更是不知其中缘由，如陈继儒《太平清话》卷一亦引周公谨语云："《兰亭》不列官法帖中，亦前辈诗不入李、杜之意。"转引自华人德、朱琴编：《历代笔记书论续编》，南京：江苏教育出版社，2012年，第142页。

157. 陈思：《宝刻丛编》（卷五），历代碑志丛书，清光绪十四年吴兴陆氏十万卷楼刊本，第449页。

从客观上，王宷已经在修正此前由官帖所建立的书法传统形象。但值得注意的是，他却对此毫无自觉。王宷只是考虑到这些资料作为文字存在的史学价值，而丝毫无视其所揭示的尺牍之外的书法传统。

即便抛开这些奇古、篆籀不论，仅就二王以来帖学传统而言，问题也不容小觑。在唐代，褚遂良《右军书目》列王羲之作品，将楷书《乐毅论》《黄庭经》（图26）《东方朔赞》置于卷首，行书五十八卷中也列《永和九年》（《兰亭序》）《缠利害》于卷首，而《庚新妇》等见于《淳化阁帖》者都散见于后。其时，王羲之《乐毅论》《黄庭经》等严格意义的完整书法作品还有存世。在经历了晚唐乱局、五代兵戈之后，宋人所能够见到的墨迹，"多是吊丧问疾书简"之类非"正式作品"而已。这一变化，在某种程度上已开宋人审美趣味转变之滥觞。除了《兰亭》刻本备受追捧，长篇幅、多字数的完整作品，并不为宋人所熟悉——然而这些在法帖体系之外的作品，才是真正意义上的"法书"。手札的风神之美固然毋庸置疑，但在这个局部样本的熏陶之下，人们渐渐将之视作常态，视作经典的本来面目，于是对前代经典的认识愈加片面。世人不见千丈文锦，那些寸锦片玉便重建着一个时代的审美眼光。这正是由《阁帖》遴选体例带来的新风尚。

沈括说：

> 唐贞观中，购求前世墨迹甚严，非吊丧问疾书迹，皆入内府。士大夫家所存，皆当日朝廷所不取者，所以流传至今。[158]

释惠洪也说：

> 王家父子翰墨流落后世不少，而所见皆吊丧问病之帖，岂其得意之书已为当时贤士大夫所藏，世不得而见之耶？弼上人处见《黔安青石牛

158. 沈括：《梦溪笔谈》（卷十七），《全宋笔记》（第2编，第3册），郑州：大象出版社，2006年，第129页。

图 26　王羲之　黄庭经　天津艺术博物馆藏

帖》，皆与村落故人语，然其傲睨万物之意，不没更百年后，斯帖当亦贵耳！[159]

关于法帖性质，欧阳修说得更为简洁：

> 所谓法帖者，其事率皆吊哀、候病、叙睽离、通讯问，施于家人朋友之间，不过数行而已。[160]

这些都是极为冷静的观察，对这些由"吊丧问病之帖"而建立的二王"样本"之出于局部和偶然，欧阳修等人都有清醒的认识。然而宋人文字中能作如是超然物外之论的，毕竟不多。何况，明白个中道理，与学习中警惕于眼前资料的误导，是两回事情。朝夕晤对之际，还有几人能跳出现有资料之外，作更深一层的揣想，作更高一步的追寻呢？推动变化的力量一旦发挥了作用，就滚滚向前，无论身处其中的人们觉察与否，转变总是同时间一样不会停歇。"不没更百年后，斯帖当亦贵耳"，法书流传，就是这样的现状。在古代图像保存、印刷、复制技术不发达的情况下，那些有幸在时空中广泛流播的作品，便足以改变人们对于经典的认识——《阁帖》无疑就是这样一个新生的经典。何况《阁帖》这一工程的实施，本身就带有皇家正统审美的示范意义，有着极强的导向性。于是一个时代书法审美的变化，正在不知不觉中进行。可以说，由此而催生出的审美观念，足足影响了此后千年的书法史。

虽然苏轼等人对于《阁帖》多有批评，他们直接取法阁帖的可能性也并不大，但这并不能让我们低估《阁帖》在士人学书中所起到的作用。在人们的印象中，宋人学书还属于以墨迹为主的时期。就苏舜钦家族和米芾而言，这或许与事

159. 释惠洪：《跋黔安书》，《石门文字禅》（卷二十七），《景印文渊阁四库全书》（第1116册），台北：台湾商务印书馆，1985年，第515页。

160. 欧阳修：《晋王献之法帖》，《六一题跋》（卷四），《中国书画全书》（第1册），上海：上海书画出版社，2009年，第537页。

实相去不远，但在更大的范围来说，这一印象未必符合当时的实际。且不说苏轼的"世俗不察，争访《阁帖》"一语，虽是批评其不查，却首先承认争访的现状。再看看《阁帖》之后化身千百的事实，以及《兰亭》刻本备受追捧的情形，便可以了解宋人对于拓本学习的热衷。甚至就连生性自负又富于收藏的米芾，自言"石刻不可学……必须真迹观之，乃得趣"[161]，却也"并看《法帖》"[162]。黄庭坚告诫友人戒掉信手而书的宿习，便建议他"但熟视法帖中王献之书，当自得之"[163]。至于《集王圣教序》，士大夫的不屑之词，文献中俯拾皆是，贬斥几乎不遗余力。但从种种迹象来看，这一不取之意大约也是不可深信的。言与行究竟是不是完全吻合，不能不说是一件耐人寻味的事情。[164]

赵孟頫《阁帖跋》云："书法之不丧，此帖之泽也。"在没有更多机会接触真迹，尤其是不能置于案头学习的情况下，《阁帖》的作用，是不容低估的。但《阁帖》拓本并不易得，其珍贵程度，我们从欧阳修的记述中，或许可以推想一二：

> 太宗皇帝时，尝遣使者天下购募前贤真迹，集以为法帖十卷，镂板而藏之。每有大臣进登二府者，则赐以一本，其后不赐。或传版本在御书院，往时禁中火灾，板被焚，遂不复赐。或云板今在，但不赐尔。故人间尤以官法帖为难得，此十八家者盖官法帖之尤精者也。余得自薛公期，云是家藏旧本，颇真。今世人所有，皆转相传摹者也。

连欧阳修也得来不易，且辗转而得此一本，却以"颇真"含蓄地表达了他对

161. 米芾：《海岳名言》，《全宋笔记》（第 2 编，第 4 册），郑州：大象出版社，2006 年，第 220 页。

162. 米芾：《自叙帖》，曹宝麟：《中国书法全集·米芾卷》（一），北京：荣宝斋出版社，1992 年，第 278 页。

163. 黄庭坚：《与党伯舟帖七》（其四），《黄庭坚全集辑校编年》，南昌：江西人民出版社，2008 年，第 1292 页。

164. "沈鹏先生挑选此记（按，指米芾《龙井方圆庵记》）与集王《圣教序》相同的字进行排列比较，认为二者近似，应该具有较强的说服力。"见曹宝麟：《中国书法史·宋辽金卷》，南京：江苏教育出版社，1999 年，第 182 页。

真伪意见的保留。何况普通士人，哪里有真本可言呢？赵希鹄《洞天清录》"淳化阁帖"条也说，"……惟亲王宰执使相拜除，乃赐一本，人间罕得，当时每本价已百贯文。至庆历间禁中火灾，其板不存"，并对当时所见真伪表示了怀疑。关于苏轼多久接触到《阁帖》，没有看到明确的记载。刘克庄（1187—1269）甚至怀疑他没有见过真本：

> ……坡既推《潭》胜《阁》，近时陈师复善书，亦于《阁帖》有异论。余恐苏、陈所见，非真《阁》本尔。真者或七、八行为一板，或十六、七行为一板，皆廷珪墨摸印，其墨如漆，字犹丰艳有精神。[165]

所幸从陶宗仪（1321—约1412）《南村辍耕录》中的一段转述，让我们知道苏轼不只见过真本，并且留有题跋。陶氏所记录的这一《阁帖》拓本是太宗亲笔题赠毕世安（字仁叟，938—1005）的，题跋累累，尽出名辈。范仲淹、张耒、苏舜钦、苏颂、张舜民，以及稍晚的陈与义、姜夔等，无不是一时名流。虽曰纸上相聚，前后辉映在一卷之中，真有少长咸集之盛。[166]可惜这珍稀的拓本，连同苏轼等人的题跋一起，都已付诸渺茫，无从寻觅了。

从现存的文献来看，苏轼对于《阁帖》不满，倒是对于《潭帖》评价颇高：

> 希白作字，自有江左风味，故长沙法帖，比淳化待诏所摹为胜，

165. 刘克庄：《跋旧潭帖》，《后村集》（卷三二），《景印文渊阁四库全书》（第1180册），台北：台湾商务印书馆，1985年，第350页。

166. 陶宗仪：《南村辍耕录》（卷六）《淳化祖石刻》，北京：中华书局，1958年，第73—74页。另外，陶氏所记苏轼题在第五卷，与张耒题跋相先后，或为苏轼与张耒同观。如果这个猜测不误，苏轼所题时间大体可以推知。据孔凡礼《苏轼与张耒》一文，对于苏张二人交往考据详实，元丰五年到七年间的黄州时期，苏轼虽有见面，但以当时苏轼的"罪臣"身份和黄州远离京师的现实，没有在毕氏家藏法帖上题字的可能性。此后元丰八年末到元祐四年六月苏轼在京期间，四学士中与苏轼共处京城最久的就是张耒，此题大约在这一时期。到元祐八年苏轼离京赴知定州，张耒送行，此行便是永别，二人此后便再没有机会相见了。孔文见《乐山师范学院学报》，2008年9月，第1—6页。

世俗不察，争访阁本，误矣。此逸少一卷为尤妙。庚辰七夕，合浦官舍借观。[167]

其实《潭帖》与《阁帖》相较，未必胜出。刘克庄之所以怀疑苏轼未见《阁帖》真本，很大程度上正是由于《潭帖》的错谬。《阁帖》在经过黄伯思、刘次庄、陈与义（1090—1138）等人的更迭考辨之后，已经渐渐可读。而《潭帖》不同，刘克庄说它："乃悉颠倒而错乱之，几成异域神咒。……镌刻虽工，如不可读何。"[168]苏轼扬此抑彼，或是取舍不同，主要着眼于笔意风味吧。但就书论书，苏轼的学生李昭玘也表达过不同的意见。

识者谓：希白善书，不甚失真；潘复易次，间以他书；御史所模尤疏阔。夫独前者纵，学步者拘，因人之迹而又加意焉。则目乱而心疑，神已亏矣，故终不近也。天下之物亦有以伪冒真者，亦不能与真并行，盖有公是存焉。自此尤以《阁本》为贵。[169]

可见苏轼的意见，并不为世人认同。对此，晁说之的解释是，"东坡故不喜王著之拘，而喜白之逸"[170]。米芾却连这一点也表示否定，他说："僧希白务于劲快，多改落，笔端直，无复缥缈萦回飞动之势。"[171]此间异同姑且搁置，先回到苏轼的跋文上来，苏轼此跋作于元符三年（1100），距《潭帖》刊刻已有六十余年，从感慨其中增刻之王羲之《霜寒帖》"为尤妙"，到明言"借观"之语来看，此前

167. 苏轼：《跋希白书》，《苏轼全集校注》，石家庄：河北人民出版社，2010年，第7880页。
168. 刘克庄：《跋旧潭帖》，《后村集》（卷三二），《景印文渊阁四库全书》（第1180册），台北：台湾商务印书馆，1985年，第350页。
169. 李昭玘：《跋阁本法帖》，《乐静集》（卷九），《景印文渊阁四库全书》（第1122册），台北：台湾商务印书馆，1985年，第298页。
170. 晁说之：《题僧希白摹法帖》，《景迂生集》（卷一八），《景印文渊阁四库全书》（第1118册），台北：台湾商务印书馆，1985年，第357页。
171. 米芾：《宝章待访录》"唐礼部尚书沈传师书《道林诗》"条，《景印文渊阁四库全书》（第813册），台北：台湾商务印书馆，1985年，第55—56页。

苏轼或未曾见过《潭帖》。但如果就此以为苏轼此前见法帖少，恐不符合事实。苏轼生前宋刻法帖除《至道御书法帖》和《赐书堂帖》专刻御书可勿论，此外尚有皇祐至嘉祐间刊刻的《绛帖》、皇祐间（1049—1054）刊刻的《庐陵法帖》、元祐四年（1089）的《戏鱼堂帖》、元丰间的《魏王府帖》、元祐间（1086—1093）的《二王府帖》。以上基本都是对于《阁帖》的翻刻，稍有增删而已。在这种法帖刊刻极为普遍的情况之下，文人也将注意力投入其中，除了苏轼本人之外，在其周边米芾、秦观等人也乐此不疲地对《阁帖》之误与官帖苗裔较论短长。批评也罢，称誉也罢，要之都是出于关注使然。即此一端，其时风气熏染或亦可以想见。

《阁帖》之外，最为宋人所关注的范本当然是《兰亭》，且风气愈演愈烈。到了南宋时期，对《兰亭》的收藏、研究之风，甚至还有压倒《阁帖》、后来居上之势。

三、《兰亭》

从现存的文献中寻绎苏轼与《兰亭》的关系，不是一件容易的事情。虽然黄山谷说过苏轼"少日学兰亭"，苏过也有其父"少年喜二王书"的评价，但两人所言皆寥寥数语，没有更多交代。苏轼本人更是从未言及取法《兰亭》，即便是对章惇日临《兰亭》一本有所不取的谈论中，也没有涉及到自己的临学痕迹。只是考虑到黄庭坚、苏过二人与苏轼之间特殊的关系，这简短的两句话，便不能当做一般材料，轻易放过。

当时二王真迹毕竟难得一见，苏轼有云："王会稽父子书存于世者，盖一二数，唐人褚、薛之流，硬黄临放，亦足为贵。"[172]但具体到《兰亭》，由于石刻、木刻诸本流传，情况便极为不同。从今日所见资料来看，宋人学《兰亭》是较为普遍的，虽然这种学习有时只是停留于口头。《宾退录》卷一记兰亭石刻，有小字注云："薛师正至定，恶摹打有声，自刊别本留谯楼下以应求者。"区区摹打之声，以至于让人生恶，亦足见当时摹拓《兰亭》之频繁。王连起先生对宋人收藏兰亭的

172.苏轼：《跋褚薛临帖》，《苏轼全集校注》，石家庄：河北人民出版社，2010年，第 7771 页。

图27 宋拓 兰亭（定武本） 台北"故宫博物院"藏

情况，有过简约的概括，"据桑世昌《兰亭考》、俞松《兰亭续考》、陶宗仪《南村辍耕录》等书记载，宋人藏兰亭有百种或以上者曰：薛绍彭二百余种、康惟章百种、王厚之百种、沈揆百种、贾似道八百种。传本名目记录最详者为宋理宗内府，一百一十七种"。[173]可见宋人书法与《兰亭序》拓本渊源之密切[174]。此风之盛虽主要在宋室南渡之后，毕竟也不是一朝一夕之事（图27、图28）。

关于苏轼所见《兰亭》，目前有据可考的最早记载是他的一则题跋，《书摹本兰亭后》：

> "外寄"所托改作"因寄"，"于今"所欣改作"向之"，岂不"哀哉"改作"痛哉"，"良可悲"改作"悲夫"，有感于"斯"改作"斯文"。凡涂两字，改六字，注四字。"曾"不知老之将至，误作"僧"，"已"为陈迹，误作"以"，亦"犹"今之视昔，误作"由"。旧说此文字有重者，皆构别体，而"之"字最多，今此"之"字颇有同者。又尝见一本，比此微加楷，疑此起草也。然放旷自得，不及此本远矣。子由自河朔持归，宝月大师惟简请其本，令左绵僧意祖摹

173. 王连起：《〈兰亭序〉重要传本简说》，《紫禁城》，2011年第9期，第76页。
174. 关于宋人的《兰亭》收藏与研究，已经有学者做了极为详尽的整理与讨论，参见陈一梅：《宋人关于〈兰亭序〉的收藏与研究》，杭州：中国美术学院出版社，2011年。

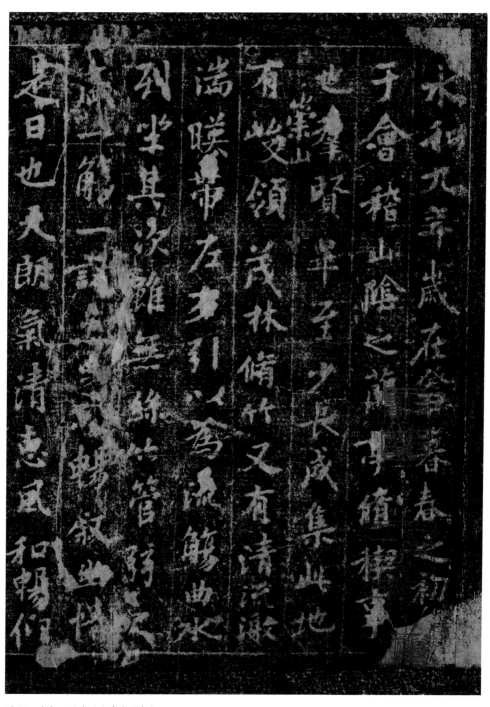

图 28　宋拓　兰亭（定武本局部）

刻于石。治平四年九月十五日。[175]

此本世称"河朔本"。根据跋文"又尝见一本，比此微加楷"来看，此前东坡还见过的他本很可能是欧临系统，即"定武本"。而从语意推知，大概到治平四年（1067）作此跋文之前，他所见过的《兰亭》，也就仅此两本。

"河朔本"的真容如何，由于东坡对其文字考订甚详，为我们留下了一些线索。从这些考订来看，该本与今存冯摹本、定武本等，在文字及其涂改方面是一致的。只是其中"曾不知老之将至，误作僧"一条，苏轼未理解"僧"乃梁舍人徐僧权之押缝署名，而误以为是"曾"字之笔误，以致后人见到秦观临本中有此一误时，也要归之于东坡的影响了。[176]不过这些对于我们要讨论的问题只是小插曲。除了苏轼对于文字的考订记录，关于"河朔本"的形貌风神，黄庭坚的记述则尤为宝贵：

> ……一本以门下苏侍郎所藏唐人临写墨迹，刻之成都者。中有数字，极瘦劲不凡，东坡谓此本乃绝伦也。然此本瘦，字时有笔弱，骨肉不相宜称处，竟是常山石刻优尔。[177]

黄氏所形容的并不直接是"河朔本"，而是据"河朔本"入石的刻本，即后来所谓"成都《兰亭》"。但模本与刻本"瘦劲不凡"以及"时有笔弱"的这些基本特征，想来不会有太大出入。

175. 苏轼：《书摹本兰亭后》，《苏轼全集校注》，石家庄：河北人民出版社，2010年，第7759页。引用时，标点有所改动。

176. 桑世昌《兰亭考》卷七有小注云："右淮海先生黄素上所书《兰亭序》，并题跋，集中不载。真迹今藏高邮勾氏寿南家，济北晁子绮摹以入石，因书绝句云：少游写就兰亭序，逸少英姿殆昔人。我祖同为长公客，每于翰墨契精神。但太虚新书误增一'曾'字入行间，岂本于东坡耶。"杭州：浙江人民美术出版社，2013年，第109页。

177.《跋与张载熙书卷尾》（其三），《黄庭坚全集辑校编年》，南昌：江西人民出版社，2008年，第1271页。

　　黄庭坚此跋作于崇宁四年（1105），其时苏轼已经去世。苏轼"此本绝伦"的评价不知出自何时，但显然只有见过较多的《兰亭》版本，才会有此一说。其他苏轼曾经寓目的《兰亭》本子，可知的尚有褚摹本[178]、定武本[179]、常德本、陆柬之本[180]和范文度摹本[181]，只是时间半不可考。不知在苏轼视成都《兰亭》为"绝伦"之时，定武本与褚摹《兰亭》是否在比较之例。当然，这评价只是他个人的优劣判断，至少当时黄庭坚就不赞同，而此后书家也多不认可。[182]苏轼对这一本的情有独钟，也体现出一种不同的取舍之意。

　　但奇怪的是，苏轼笔下肥厚的点画特征，若说曾经受益于《兰亭》，似乎要归之于肥本才合情理，与此瘦本似乎全不相干（图29）。苏字之肥，后世每有墨猪之诮，到清人何绍基在为苏轼不得知音抱打不平的同时，也将苏轼与《兰亭》做了最为紧密的联系：

　　　　东坡生平论书，未尝自谓习《禊帖》也。今日见此帖，忽悟坡书得笔之所自，昔人有议坡书苦多肉者，未免皮相。如此帖亦得谓其多

178. 米芾：《宋羊欣宋翼二帖并褚令摹兰亭》记："右见中书舍人苏轼云，在故相王随之孙景昌处，模石在湖州墨妙亭，屡见石本，今在沈存中括家。"《宝章待访录·目睹下》，《中国书画全书》（第2册），上海：上海书画出版社，2009年，第241页。

179. 俞松《兰亭续考》："《兰亭》《乐毅》《东方先生》三帖，皆绝妙，虽摹写屡传，犹有昔人用笔意思，比之《遗教经》，则有间矣。元丰二年上巳日写。"之后紧接着有贺铸跋文："《兰亭叙》，世间本极多，惟定本者最佳，且有东坡先生跋证，可谓双宝。"可知苏轼这一题跋是对定武本所作，时间在元丰二年（1079年）上巳节。

180. 桑世昌：《兰亭考》（卷一一），杭州：浙江人民美术出版社，2013年，第150、154页。

181. 桑世昌：《兰亭考》卷五，跋云："世传《兰亭》诸本，惟定州石刻最善。近闻此石已取入禁中，不可复得，则此本尤当贵重也。苏轼题，辙同观。"前有蔡襄题："范文度摹本石刻，有诸名人跋，云右军《兰亭》最者。今世尚有拓本，秘阁一本，苏才翁一本，周越一本，犹有气象存焉。今观模仿，盖得之矣。嘉祐壬寅五月二十六日，莆阳蔡襄。"杭州：浙江人民美术出版社，2013年，第75页。则知此本尚属上乘。

182. 周孚《跋童寿卿所藏兰亭》："往时定武两民家俱有此本，初不以为重。元祐中，此本遂为首冠，苏门下、米礼部家各有本，自以为可以凌躐，而书家终不许之也。"《蠹斋铅刀编》（卷三〇），《景印文渊阁四库全书》（第1154册），台北：台湾商务印书馆，1985年，第679页。

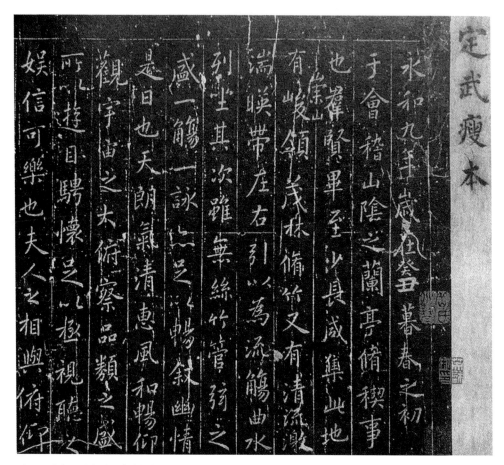

图29　宋拓　兰亭（定武瘦本）　英国私人藏

肉耶？[183]

　　这很容易使人联想到苏轼的看法。在《题颜鲁公书画赞》中，苏轼以为颜真卿字字临王羲之，"虽小大相悬，而气韵良是"[184]。不知道何绍基在写下这段跋语的时候，有没有受到苏轼文字的影响。但我们依稀感到，何绍基在批评世人

183. 美国芝加哥菲尔德博物馆藏宋拓游似本《兰亭序》后跋文，引自《〈兰亭序〉研究史料集》，上海：上海书画出版社，2013年，第761页。

184. 张志烈等校注：《苏轼全集校注》，石家庄：河北人民出版社，2010年，第7795页。

"皮相"的时候，自己也掉进了这一陷阱。他对于苏轼与《兰亭》关系的解释，还是不免从游似本"肥"的外在来推知苏轼的得笔所自——这没有什么错，但或许并不切实际。而苏轼对于颜真卿学王羲之的认识，或许更能传递出他学习古人的消息——他更在意的不是肥瘦的表象，而是气韵上的相通。

但在点画形迹之间的寻求对应，确实是有诱惑力的。清代僧人野航在开皇本《兰亭》后的一段跋，也提出自己的看法：

> 东坡翁嗜学《兰亭》，而传世绝不闻有苏临本。山谷翁亦好此帖，而模本亦无……此隋刻本，与东坡翁笔法最合度，想翁当日于此定三折肱也。[185]

该本面貌如何，沈兆霖说："较定武本尤肥，此外皆与定武本合允。"许乃钊的描述更为生动具体："多带隶法，高古肃穆，非如唐初诸公所摹，各带本家气，无复右军真面目也。"他还饶有兴致地将此本《兰亭》与自己新收藏的锺繇《戎路帖》旧拓进行比较，并记下了自己的感受，认为《戎路帖》"笔意与此相似，可以识锺、王之正脉"。开皇本今天还可以见到，循着许乃钊的指引，我们还可以感受到锺、王之间那一脉相承的笔意。而这种一脉相承的影响是否也作用于苏轼的书写呢？所幸的是，在今藏天津博物馆的端匋斋本《成都西楼苏帖》中，尚可以见到苏轼早年的一些作品。其中有《亡伯苏涣挽诗帖》，款署"甲辰十二月八日，凤翔官舍书"，即治平元年（1064）苏轼29岁之作，是苏轼现存较早的楷书作品。点画波磔之间，都带着极浓的锺繇小楷意味，与苏字成熟期风格虽有脉络可循，差异也是显而易见的。

需要说明的是，隋开皇年间并未刻过《兰亭》，《兰亭》有开皇年款者或出明人伪造，无年款者本与开皇无关，后人为提高拓本价值故意穿凿附会而已（图30）。但就本题而言，该本真伪亦无关紧要——这丝毫无损于野航、许乃钊等人

185. [日] 伊藤滋：《游墨春秋》开皇本《兰亭》，《〈兰亭序〉研究史料集》，上海：上海书画出版社，2013 年，第 778 页。

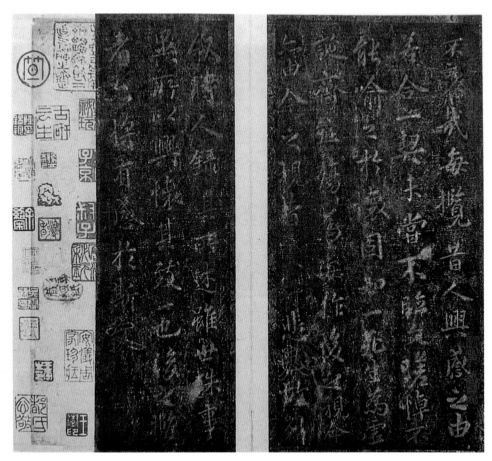

图 30　宋拓　兰亭（开皇本）　中国香港私人藏

跋语的意义，他们的观察放在定武或其他肥本《兰亭》上也一样适用。譬如清道人跋《定武兰亭肥本》便说"此本墨色黝古，用笔浑厚，犹有钟元常风度"[186]，与许乃钊之说何其相似。

　　与何绍基、野航类似的看法，还有朱彝尊："今观残石，东坡书法绝与相类，殆原出于肥本者也。"[187]

　　其实宋人临帖学书，与我们今日本自有别。当时用心于《兰亭》号为最执着

186. 水赉佑：《〈兰亭序〉研究史料集》，上海：上海书画出版社，2013 年，第 824 页。

187. 朱彝尊：《跋兰亭残石拓本》，《曝书亭集》卷四十八，四部丛刊初编本。

者，无过于薛绍彭，[188]世人也多以二王嫡传许之。但从今日流传薛氏作品来看，虽较北宋诸家，多有晋人笔意，与《兰亭》面目还是相去颇远的。更有意思的是，郑孝胥跋《薛拓兰亭序》有"薛少保所临流传绝少，颇有钟元常风味"[189]之论，所跋非《兰亭》拓本，而是薛临之本。薛绍彭临摹《兰亭》而似钟繇（图31），与上文所论苏轼受《兰亭》影响而作钟繇体，何其相似。之所以

图31　宋拓　钟繇　宣示表（残石）　美国安思远藏

会出现这样的情况，便要说到人们在学习古帖中的理解问题。

四、临摹观

学习上是取径于刻本还是真迹，自有不同。在没有更好的图像复制技术的时代，刊刻摹拓或许是最有效的复制方式。但拓本对书者观念的微妙影响，或许不可小觑。苏轼等人所面对的前人墨迹稀少，对于刻本的兴趣在这个时代开始出现了变化。前人书迹断碑残石，废置荒野，风霜剥裂，少有人留意，而宋人于此多

188. 危素《危太朴文续集》卷九："宋之名书者，有蔡君谟、米南宫、苏长公、黄太史、吴练塘最著。然超越唐人，独得二王笔意者，莫绍彭若也。"见《〈兰亭序〉研究史料集》，上海：上海书画出版社，2013年，第134页。又，王世贞《薛道祖兰亭二绝》："宋人惟道祖可入山阴两庑。豫章、襄阳以披猖夺取声价，可恨！可恨！"见《弇州山人四部稿》卷一三〇，世经堂刊本。

189. 水赉佑：《〈兰亭序〉研究史料集》，上海：上海书画出版社，2013年，第832页。

有收集藏弄，似成为一时新的风尚。且不说欧阳修著名的集古工作，北宋初年的宰相王溥（922—982）便表现出浓烈的集古兴趣，此后刘敞（1019—1068）、强至（1022—1076）、赵璙（？—1083）、孙觉等人也都好古成癖。至于其时《兰亭》的辗转覆刻，《阁帖》的化身千百，士人对于二者的搜访、研究，更是不遗余力。老米说"石刻不可学"，这是只有他才有资格说的话。毕竟对于绝大多数的书者而言，若不借助于刻本，学书几乎就无从入手。《负暄野录》记载范成大（1126—1193）说：

> 学书须收晋人真迹佳妙者，可以详视其先后笔势轻重往复之法，若只看碑本，则唯得字画，全不见其笔法神气，终难精进。[190]

但理想与现实终究有着一定的距离。在不得真迹的情况下，欲明往复之法，全凭佳刻传递消息。

"大抵墨迹与碑刻差谬，岂止有千百里之远，粗能存其典型而已。"[191] 对于刻本的理解，各自不同，有人取其日蚀霜披、毡椎摹拓之余的斑驳苍茫，而有人却愿意遥想作者下笔之际鲜活明净的点画韵味。

清人杨寿昌辑刻的《景苏园帖》中，存有苏轼的一段跋文，极为珍贵：

> 章子厚有唐人石刻本，与此无异，而字画加丰，肌骨相称。乃知石刻常患瘦耳。[192]（图32）

款署元祐四年（1089）十月廿五日。有趣的是，这与杜甫"峄山之碑野火

190. 陈槱：《负暄野录》，《历代书法论文选》，上海：上海书画出版社，1979 年，第 379 页。

191.《题陶安世古本》，见桑世昌《兰亭考》卷六，杭州：浙江人民美术出版社，2013 年，第 97 页。

192. 杨寿昌：《景苏园帖》，武汉：湖北美术出版社，1986 年，第 305 页。宋珏（1576—1632）《古香斋宝藏蔡帖》卷四亦有记录，文字小异，见水赉佑：《蔡襄书法史料集》，上海：上海书画出版社，1983 年，第 96 页。

焚，枣木传刻肥失真"的看法正好相反，难怪苏轼要对老杜说"此论未公吾不凭"了。苏轼对于杜甫的崇尚瘦硬提出不同意见，"此论未公"云云，见于熙宁五年（1072）为孙觉所建墨妙亭所题的诗，要比《景苏园帖》的这则题跋早很多。所不同的是，诗中所论，是关于风格多样性的问题。而这则题跋中苏轼提出了他对石刻传递原作信息的判断。苏轼的看法无疑比老杜深刻而准确，南宋尤袤（1127—

图32　《景苏园帖》所刻苏轼题跋　藏地不详

1202）在说到定武本肥瘦问题时，也有"若定武，自有三本，独民间李氏本为胜，其余用李本再刻，益瘦细"[193]之论，适可辅证苏轼所言不虚。[194]而苏轼作书多取肥厚的特点，或与他对于石刻失真的认识不无关系。面对"常患瘦"的石刻本，必有一番主观的想象再造——这也是每个人面对刻本时都需要做出的判断，只是程度不同而已。

石刻漫漶，摹写失真，使得传本法帖的面目极为复杂。以《兰亭》为例来说，姜夔便指出："世所有《兰亭》，何啻数百本，而定武为最佳。然定武本有数样，今取诸本参之，其位置、长短、大小，无不一同，而肥瘠、刚柔、工拙要妙之处，如人之面，无有同者。"[195]此外还有欧临之偏于楷，褚临之偏于行。总

193.《汪氏藏本》，见桑世昌《兰亭考》卷六，杭州：浙江人民美术出版社，2013年，第91页。

194.朱彝尊《跋兰亭残石拓本》也持此论："相传宣和中拓定武本，迭置金三纸加毡椎拓之，故下肥上瘦。若是，则在下者方不失真，安见肥者之不如瘦乎？"《曝书亭集》卷四十八，四部丛刊初编本。

195.姜夔：《续书谱·临摹》，《历代书法论文选》，上海：上海书画出版社，1979年，第390页。

之由于拓本面貌多样，藉此临习，各自所得往往全然不同。

黄庭坚说："褚庭诲所临极肥，而洛阳张景元劚地得阙石极瘦，定武本则肥不剩肉，瘦不露骨。"[196]王柏（1197—1274）对这一段文字别有会心：

> 予尝谓山谷之评，以薛肥张瘦，惟"定武本"不瘦不肥，其论虽审，而观者未悟其意。后之翻刻者止求于不瘦不肥之间，则字画停匀，反成史笔，尚何足以语《兰亭》乎？其意盖曰"定武本"有肥有瘦，肥者不剩肉，瘦者不露骨，此右军之字所以为行书之宗也。[197]

王柏的见解是高明的。以此反观，恰从侧面说明当时的《兰亭》诸本，大约都在肥瘦上不偏不倚，日趋于模棱乡愿了。如果只是从今日所见神龙本《兰亭》墨迹本出发，我们可能很难理解，古人面对以同一《兰亭》之名而诸本各个不同的实际感受。甚至在欣赏定武刻本时，由于墨迹先入为主的印象影响，今天的书者也不会有古人面对刻本时广阔无边的想象空间。譬如离我们时代不是很远的梁启超，在题所见宋拓定武兰亭时，其描述竟是"字画古厚，醇趣盎然"。这样的风格描述，与今日的《兰亭》印象是何等不同。

且不说前代作品，就算同时人的书迹，上石之后给人的感受也自不同。苏轼记有潘兴嗣（字延之，约1023—1100）对自己书法的评价："寻常于石刻见子瞻书，今见真迹，乃知为颜鲁公不二。"[198]"颜鲁公不二"的认识，是潘氏见了真迹才有的感受。对于寻常石刻中得来的苏书印象如何，潘延之没有说，或者是苏轼没有记录，但言下之意似不难觉察——若没有"今见真迹"的机缘，潘兴嗣就不会将苏轼书法与颜真卿联系起来。

196. 黄庭坚：《书王右军兰亭草后》，《黄庭坚全集辑校编年》，南昌：江西人民出版社，2008 年，第 1492 页。

197. 王柏：《考兰亭》，《鲁斋集》（卷四），《景印文渊阁四库全书》（第 1186 册），台北：台湾商务印书馆，1985 年，第 60 页。

198. 苏轼：《记潘延之评予书》，《苏轼全集校注》，石家庄：河北人民出版社，2010 年，第 7835 页。

图 33　苏轼　临王羲之讲堂帖　天津博物馆藏　宋拓　西楼苏帖

这里说的还只是鉴赏，临摹上的"透过刀锋看笔锋"无疑还要更难。

苏轼对于临摹的意见，大略可以从下面几则题跋中了解。在《题王逸少书》中他说："《兰亭》《乐毅》《东方先生》三帖，皆妙绝。虽摹写屡传，犹有昔人用笔意思。"[199]"昔人用笔意思"，在"摹写屡传"的情况下还依然有所保留，是为难能。这大略类似我们今天所讲的"笔意"，是指不失点画起收转

199.苏轼：《题逸少书三首》（其三），《苏轼全集校注》，石家庄：河北人民出版社，2010年，第 7777 页。

折的细节，类似于米芾在意的"有锋势，笔活"[200]。从今存苏轼《临王羲之讲堂帖》拓本上（图33），也可以读到他与此类似的一则跋语：

> 此右军书，东坡临之。点画未必皆似，然颇有逸少风气。

苏轼所在意的是通过对昔人笔意的推求，而得其风气。所谓风气，类似今日所言"气息""格调""风韵"，与黄庭坚常说的"韵"颇相近似。范景中先生认为，黄庭坚论"韵"的观念也主要是受到苏轼的影响。[201]

苏轼对于"风气"的提倡，是后人较为注目的一个方面。这里有必要澄清一个误解，所谓风气、风味，多次出现在苏轼文字中，但我们不必将它与具体的实践技能对立起来。也就是说，关注"风气""风味"，并不表示他不重视技巧，并不表示他反对实实在在地临学古人。甚至相反，作品中所传递的风气，恰恰依赖于具体而精微的用笔——笔意。邱振中先生对于用笔形式的细节有相当深入的研究，在《神居何所》一文中，他提出"微形式"这一概念，认为作品的神采所系正在这一用笔的精微细节之中。[202]这一观察未必全面，[203]但此处不妨借用邱先生的理论，我们也可以说，苏轼看重的"风气"得以在书写中有效传达，正是有赖于对"昔人用笔意思"的感受、捕捉与把握。且不说他的励志名言"笔成冢，墨成池，不及羲之即献之。笔秃千管，墨磨万铤，不作张芝作索靖"[204]。这一类强调力学的例子，在苏轼文字中并非孤例，不必一一引来助阵。或许更有必要的

200. 桑世昌：《兰亭考》（卷五），杭州：浙江人民美术出版社，2013年，第64页。

201. 2015年12月，范景中先生在北京大学以"韵——宋代的一个艺术观念"为题的讲座中，对此有详尽的阐发。

202. 邱振中：《神居何所》，《神居何所：从书法史到书法研究方法论》，北京：中国人民大学出版社，2005年，第203—216页。

203. 书法作品中的神采，必有赖于"形"，所谓"以形写神"已是书画史上的常谈。邱文的贡献在于将书写中关于"形"的泛泛言说推向深入。然而，就拙见所及，中国书画中的神采问题，远非"形"之一端所可尽言，哪怕这种形式的观察微若毫芒（邱文所谓"微形式"）。在"形"之外，"势"在神采传递中的作用或许更为重要。

204. 苏轼：《题二王书》，《苏轼全集校注》，石家庄：河北人民出版社，2010年，第7765页。

图 34　章惇　会稽帖　台北"故宫博物院"藏

是，当我在表达这一观点时，对于学者们可能提出的质问要预先作出回答。

　　有一则广泛流传的轶事，是关于苏轼对于章惇学书（图34）的批评，见于赵令畤（1064—1134）[205]《侯鲭录》：

205. 赵令畤生年，《全宋词》《宋人传记资料索引》皆作宋仁宗皇祐三年（1051），误。此据孔凡礼《宋词琐考》一文关于"词人赵令畤生年及仕历"的考证，见《孔凡礼文存》第 405—408 页。另，曹宝麟《宋辽金书法史大事年表》作嘉祐六年（1061），见《中国书法史·宋辽金卷》（附录），南京：江苏教育出版社，1999 年，第 420 页。

客有自丹阳来，过颍，见东坡先生，说章子厚学书，日临《兰亭》一本，坡笑曰："从门入者非宝，章七终不高耳！"[206]

曾敏行（1118—1175）《独醒杂志》所记基本类似。[207]对此，董其昌有所申论：

昔章子厚日临《兰亭》一卷，东坡闻之，以为"从门入者，不是家珍"。东坡学书宗旨如此。赵文敏临《禊帖》最多，犹不至如宋之纷纷聚讼，直以笔胜口耳。所谓"善易者不谈易"也。[208]

董其昌意见的影响力不待多言，当代学者也多以此为苏轼的临摹观。然而一时之论，当有具体的语境，以此为"东坡学书宗旨"，言语间似乎过于主观。元祐六年（1091），章惇罢相，闲居丹阳（今镇江），其时已经57岁高龄了，年近花甲而日临《兰亭》一本，斤斤于点画形模，正有亡羊补牢之虞。东坡就此事而有此论，其实是较为平常的见解，本无特别值得藻饰铺陈的必要。将之作为东坡反对用心临古的证据，不免有失本意。尤其值得注意的是，苏轼时在颍州任上，并没有见到章惇临摹的手迹。可以说这种不取之意不是就临摹作品而言，只是针对章惇日临一本的学习方法。也就是说，这评价无关乎临摹中求形还是夺神的观念。谢肇淛《五杂俎》中据此故实而对苏轼大加批评，其云"古人学书者，未有不从门入。人非生知，岂能师心自用，暗合古人哉？"并以为"苏公一生病痛，亦政坐此"。[209]真是不察本末，而定无辜之罪。苏轼学书，少年时期所打下的坚

206.赵令畤：《侯鲭录》（卷八），"东坡谓章子厚学书乃从门入"条，北京：中华书局，2002年，第203页。

207.曾敏行：《独醒杂志》（卷五），《全宋笔记》（第4编，第5册），郑州：大象出版社，2008年，第153页。

208.董其昌：《跋禊帖后》，《画禅室随笔》（卷一），《董其昌全集》（第3册），上海：上海书画出版社，2013年，第94页。

209.谢肇淛：《五杂俎》（卷七），《明代笔记小说大观》，上海：上海古籍出版社，2005年，第1618页。

实功夫，正是同时人所普遍欠缺的。到章惇用力于学书之时，苏轼早已进入谢氏所言的"既入门之后，须参以变化"[210]的阶段了。

至于东坡还有一次类似的意见，是对蔡卞（1048—1117）学《兰亭》而发，资料出于《紫桃轩杂缀》，是不足为据的。全文如下：

> 蔡卞日临《兰亭》一过。东坡闻之曰："从是证入，岂能超胜？"
> 盖随人脚跟转，终无自展步分也！[211]

除了当事人之一的章惇换成了蔡卞，读来与赵令畤、曾敏行所记章惇学书事如出一辙，应该是李日华的一时误记。一方面，宋元人文献中不见有此记载；另一方面，章、蔡二人同为新党，同为闽人，又都曾位居宰辅，他们身上相似的特征太多，一时相混，其事本属平常。后来孙承泽（1593—1679）《研山斋杂记》也录此一条，全取自李日华，更是辗转相误，不可不辨。

而苏轼对于"从门入"的看法，在他晚年写给二郎侄的一封信中，可以有所了解。信中他谈到治学经验，明言不同年龄阶段当有不同要求，读来颇为有益。其云：

> 凡文字，少小时须令气象峥嵘，采色绚烂，渐老渐熟乃造平淡；其实不是平淡，绚烂之极也。汝只见爷伯而今平淡，一向只学此样，何不取旧日应举时文字看，高下抑扬，如龙蛇捉不住，当且学此。只书字亦然，善思吾言！[212]

这不正是在指示后生入门的途径吗？何尝反对！这段文字与他对于章惇学书的意见，正可参看，互为补充。

210. 同上。

211. 李日华：《紫桃轩杂缀》（卷三），南京：凤凰出版社，2010年，第290页。

212. 赵令畤：《侯鲭录》（卷八），"东坡与二郎侄书"条，北京：中华书局，2002年，第203页。

图 35　苏轼　临桓温蜀平帖　天津博物　图 36　苏轼　郭熙秋山平远诗　天津博物馆藏　宋拓　西楼苏帖
馆藏　宋拓　西楼苏帖

董其昌对于苏轼"学书宗旨"的看法虽失于一偏，其"以笔胜口"之论，却颇为有理。如果我们留意一下苏轼自己的临摹，更可证他也曾经是一名"从门入者"。他在临摹桓温《蜀平帖》后作跋说："仆喜临此帖，人间当有数百本也。"（图35）其勤勉未必在章惇之下。

更有意味的是苏轼在所书《郭熙秋山平远二首》后，所题的一行短跋："此纸颇肖杨风子也。"（图36）实际上仅就这件作品来看，要在苏、杨书法之间找到"颇肖"之处，未尝不存在一定的困难。虽然我们可以说苏轼学书，其肖似之念更多建立在风神之上，未必泥于形模，但风神的讨论是一个难以落实的话题，此处我更感兴趣的是这一事实：在苏轼本人眼里此书与杨凝式颇为肖似，而这肖似也让他不无得意（对于颜真卿书，苏轼也有类似的态度）。如果关于这一看法没有太大分歧的话，我们是否可以说，学书者取法前人，虽有形、神的不同侧重，但对范本"求似"的主观意愿是一致的。那么书者所表现出与范本的不同风格，有时候只是自然的顺应，未必是出于主动追求的产物。

五、古人笔意

黄庭坚《跋兰亭》说：

> 及萧氏、宇文焚荡之馀，千不存一。永师晚出，所见妙迹唯有《兰
> 亭》，故为虞、褚辈道之。所以太宗求之百方，期于必得。其后公私相
> 盗，今竟失之。书家晚得定武石本，盖仿佛存古人笔意耳。[213]

真迹不可得的时候，刻本是不得已的选择。往往要借这"仿佛存古人笔意"的副本，才可以窥见古人消息。黄庭坚这段话或可以呼应前文所引东坡的观点，"《兰亭》《乐毅》《东方先生》三帖，皆妙绝。虽摹写屡传，犹有昔人用笔意思"。[214]怀着对古人法度的向往之情，在这些辗转翻刻的墨本面前，虔诚地寻觅古人用笔之意，也是学书者不得已的执着。至于后来，人们习惯了面对刻本的学习方式，也不乏以此自矜的。尤其是在碑学大兴之后，书者不再执着于了解墨迹上精确的消息，而喜欢刻本斑驳残蚀带来的意趣——那确实有着无尽的想象可能！王文治（1730—1802）就曾这样说道：

> 右军书之在石刻者，如水之在地，决之则流，故右军之神气，至今
> 存焉。况《淳化》《大观》，尤为江河万古不废之流手。当时内府真
> 本，余皆曾见之，其精妙不待言矣，然转觉其太工，不若此种遗留之
> 本，别有乱头粗服风韵质之。[215]

213. 黄庭坚：《跋兰亭》，《黄庭坚全集辑校编年》，南昌：江西人民出版社，2008年，第1546页。

214. 苏轼：《题逸少书三首》（其三），《苏轼全集校注》，石家庄：河北人民出版社，2010年，第7777页。

215. 王文治：跋《澄清堂帖》，《中国法帖全集》（第10册），武汉：湖北美术出版社，2002年，第192—193页。

趣味的变化当然不是突然发生的，至少在宋人面对《阁帖》和《兰亭》的时候，态度上微妙的转变已经开始。黄庭坚说"俗书喜作《兰亭》面，欲换凡骨无金丹"[216]，对于人们斤斤于形似，已经提出了批评。由于这种观念早已被书法史接受，成为学书者的常谈，今日读来似乎没有什么新意，但在当时而言，这不失为人们对于新问题的一种反应：

> 《兰亭》虽是真行书之宗，然不必一笔一画以为准。譬如周公孔子不能无小过，过而不害其聪明睿圣，所以为圣人。不善学者，即圣人之过处而学之，故蔽于一曲。今世学《兰亭》者多此也。鲁之闭门者曰："吾将以吾之不可，学柳下惠之可。"可以学书矣。[217]

"吾将以吾之不可，学柳下惠之可。"此论太高，世人恐难以把握。所谓活学活用、遗貌取神，未必全没有锱铢必较、锐意仿效的阶段。试看黄庭坚自己元祐七年（1092）所书的《青原山诗刻》，规模《瘗鹤铭》的痕迹之重，不也是亦步亦趋，有"一笔一画以为准"的形模之似吗？但有时候作品不及文字有影响力，加之古代没有高效的图像复制手段，观念性的文字借助于书籍、口头而得以广泛流传，影响力便日益壮大。尤其当学者所面对的是"一笔一画"无法以为准绳的刻本，没有个人的想象与理解，将无从入手。秦观（1049—1100）说：

> 顷为正字时，见诸帖墨迹有藏于秘府者，字皆华润有肉，神气动人，非如刻本之枯槁也。盖虽官帖，亦其糟粕耳。[218]

216. 黄庭坚：《题杨凝式书》，《黄庭坚全集辑校编年》，南昌：江西人民出版社，2008年，第1309页。

217. 黄庭坚：《又跋兰亭》，同上，第1547页。

218. 秦观：《法帖通解序》，《淮海集笺注》（卷三五），上海：上海古籍出版社，2000年，第1131页。

有了这种认识，在学习刻本时的敬畏之意，显然要大打折扣了，何况连法帖收录的真伪也多有可疑。于是学者在面对法帖，落笔临仿的时候，不免就要掺杂主观的取舍——甚至这种取舍已经成为书者不得不做出的判断。董逌说："古人妙处不在结构、形体……若求于方直、横斜、点注、折旋尽合于古者，此先王法之迹尔，安知其所以法哉？"[219] 也是对刻帖才会有的议论。话是没错，古人妙处确实不在这里，而尴尬的是，法帖中所能够保留的主要也只在结构、形体而已。黄庭坚不建议以一笔一画为准，却也反对当时学《兰亭》者"不师其笔意，便作行势"[220]。东坡更非拘泥琐细之人，临摹"点画未必皆似"，但他会力追"昔人用笔意思"，会力追"逸少风气"。可见"笔意"正是苏黄等人一致看重的"古人妙处"。元祐八年（1093）苏轼《题兰亭记》云：

> 真本已入昭陵，世徒见此而已。然此本最善，日月愈远，此本当复缺坏，则后生所见，愈微愈疏矣。[221]

除了对真本不见表示了惋惜，也感慨于自己眼下所见的善本，将不免于缺坏零落，后人看到佳作的机缘也就越来越少了。苏轼不只自己有感于刻本与真迹之间的差异，更对后世的"愈微愈疏"提出了担忧。"愈微愈疏"，则愈见不出古人妙处了，所能见到的愈是只剩下结构、形体这些表面之"迹"。但法帖刻本朽坏的趋势，是无法改变的，后世也自有应对的办法。董其昌在《题禊帖、黄庭各帖后》便对此提出了一种方法上的建议：

> 《兰亭》无下榻，此刻当是唐人钩摹。其《黄庭》吾不甚好，颇觉其俗。《告墓表》集智永《千文》而成之，《宣示表》转刻已多，既失

219. 董逌：《广川书跋·为张潜夫书官法帖》，《历代书法论文选续编》，上海：上海书画出版社，1993 年，第 138 页。
220. 黄庭坚：《评书》，《黄庭坚全集辑校编年》，南昌：江西人民出版社，2008 年，第 587 页。
221. 张志烈等校注：《苏轼全集校注》，石家庄：河北人民出版社，2010 年，第 7761 页。

其浑荡之气，聊存斯似。后之学者，当以意会之可也。[222]

"当以意会"，此语最堪玩味。这与苏轼所说的"昔人用笔意思"的"意"，显然不是同一个概念，着眼点也全然不同。苏轼在意的是古人笔意的保留，态度上还是以法帖为主导，关注并尊重法帖的客观存在；董其昌提出的则是个人的理解，关注点重在学书者主观的想象——在法帖与学书者的主客姿态上，这是完全不同的两种态度。当然，董其昌所提出的，也是在辗转传摹，字画断烂，只有笔画位置，失其笔意的情况下，学者不得已的逆推之法而已。如果真迹在前，哪里需要如此自作多情、迂回迂想呢！

相比董其昌的轻松态度，与他同时的赵宧光就要认真得多。赵氏面对《兰亭》善本难得的现状，提出"须集数十种对按鉴赏"[223]的办法，择善而从，以为应对。这种办法，在北宋应该已经开始了。日本学者清水茂认为印刷术的普及不只带来学术的发达，也改变治学的方法。传统卷本的书籍变为册本，使得翻阅检索更为便利，由此带来将资料汇聚案头而对勘考证的新风气。[224]黄伯思著《东观馀论》，其校辨论析之长，与这一风气便不无关联。与这些变化一样，在刻帖大兴之后，法帖对勘也就成为书法学习中一种自然而然的选择。东坡时代薛绍彭、米芾等人对于《兰亭》诸本的收集、议论，或可视作这一风气的滥觞。

然而书学之事，毕竟不同于版本校勘，一旦如此校雠比对，综合折衷出来的认识，哪里还有风韵可言！所谓取长补短，却成为断鹤续凫。赵宧光自以为高

222. 董其昌：《画禅室随笔》（卷一），《董其昌全集》（第3册），上海：上海书画出版社，2013年，第96页。

223. 赵宧光：《寒山帚谈》（附录·行草部），华人德编：《历代笔记书论汇编》，南京：江苏教育出版社，1996年，第322页。这是明人较为常见的策略，稍长于赵氏的屠隆也有类似说法："吾人学书，当兼收并蓄，聚古人于一堂，接丰采于几案，手执心谈，求其字体形势，转侧结构……"《考槃馀事》（卷一）。

224. [日] 清水茂：《印刷术的普及与宋代的学问》，《清水茂汉学论集》，北京：中华书局，2003年，第91—92页。

明的应对之策，恐不免将笔下引导向相反的方向，成为他所不取的"未入彀缔者"——"作时笔笔用意，书成字字无情"。[225]

对于刻本问题的认识，最有见地的可能要数何绍基了。他在《跋张涛山藏贾秋壑刻阁帖初拓本》中的一段议论，可谓见解透脱之论：

> 唐以前碑碣林立，发源篆分，体归庄重，又书手、刻手各据所长，规矩不移，变化百出。汇帖一出，合数十代千百人之书归于一时，钩摹出于一手。于执笔者性情骨力既不能人人揣称，而为此务多矜媚之事者，其人之性情骨力已可想见，腕下、笔下、刀下又止此一律。况其人本无书名，天下未有不善书而能刻古人书者，亦未有能一家书而能刻百家书者……
>
> 以余臆见揣之，共炉而冶，五金莫别，宋人书格之坏，由《阁帖》坏之。类书盛于唐，而经旨歧类；帖起于五代、宋，而书律堕。门户师承扫地尽矣。古法既湮，新态自作，八法之衰有由然也。怀仁《圣教》集山阴柴几而成，珠明鱼贯，凤矩穆然，然习之化丈夫为女郎，缚英雄为傀儡，石可毁也，毡椎何贵耶！
>
> ……简札流传，欹斜宛转以取姿趣，随手钩勒，可得其屈曲之意。……东坡、山谷、君谟、襄阳，不受束缚，努力自豪，然摆脱拘束，率尔会真者，惟坡公一人。三子者皆十九人等耳。[226]

他说到了宋人的书格之坏，将之归为刻本的影响，并有自己独到的分析，鞭辟入里，要言不烦；他也说到了"率尔会真者，惟坡公一人"，却没有告诉我们一个明确的原因。徒让两百年后的我们，再一次进入"东坡善书，乃其天性"的

225. 赵宧光：《寒山帚谈》（卷下·了义），华人德编：《历代笔记书论汇编》，南京：江苏教育出版社，1996年，第305页。

226. 何绍基：《东洲草堂书论钞》，崔尔平编：《明清书法论文选》，上海：上海书店出版社，1994年，第851—853页。

议论之中，成一循环！

后世辗转覆刻之本，刻者的层层揣度已经渐渐将古人原迹的意思抛弃得差不多了，包世臣说："几于形质无存，况言性情耶！然能辨曲直，则可以意求之，有形质、无形质之间而窥见古人真际也。"[227]话说得振振有词，只是书道精微，知易行难，"以意求之"，谈何容易！不只是不见古人真迹时对于刻本的想象不得其真，在长期"意求"的学习中，对法帖的敬畏之心也一并消解。赵宧光说古迹多伪，"虽不可不仿，尤不可过仿。不仿则无本，过仿则不特效颦败笔，并伪人漫兴俗笔，都入肺腑，大害事也"。[228]不能说他的高论没有一点道理，但以此心而学古，又怎么入得其门呢！长此以往，于古人用意精微之处，自然无力洞察。此后就算真迹在前，也难有求其精微的耐心和勘破昔人用笔意思的眼力了。

何绍基在这段题跋的最后，有一句让人丧气的结尾："此帖虽佳，止可于香炉茗碗间偶然流玩及之，如花光竹韵，聊可排闷耳。"好在如今的印刷技术进步，已经为我们的学书环境带来了本质的改变，书者或许终于可以走出对刻本又爱又恨的千年怪圈！

第三节　取法徐浩的问题

世论以苏轼书学徐浩（图37），而苏轼本人对此却从未言及，其事颇为可怪。胡仔（1110—1170）将相关材料聚而论之，其原委颇可参看：

东坡赋《孙莘老墨妙亭诗》云："徐家父子亦秀绝，字外出力中藏棱。"山谷云："书家论徐会稽笔法：怒猊抉石，渴骥奔泉。以余观

227. 包世臣：《艺舟双楫·答三子问》，《历代书法论文选》，上海：上海书画出版社，1979年，第668页。

228. 赵宧光：《寒山帚谈》（卷下·法书），华人德编：《历代笔记书论汇编》，南京：江苏教育出版社，1996年，第300页。

图 37　徐浩　不空和尚碑　原石现藏西安碑林博物馆

之，诚不虚语。……"东坡盖学徐浩书，山谷盖学沈传师书，皆青过于蓝者；然二公深讳之。故东坡云："见欧阳叔弼云余书大似李北海。余亦自觉其如此，世或谓似徐浩，非也。"山谷云："……"二公当时自言如此，自今观之，人固不信也。[229]

东坡学徐，宜有其事，他早年的楷法基础与此也颇有关系。黄庭坚云："东坡少时规摹徐会稽，笔圆而姿媚有余；中年喜临写颜尚书，真行造次为之，便欲穷本；晚乃喜学李北海，其豪劲多似之。"[230]除此之外，黄庭坚的记述中直接或间接提到苏轼学徐浩之处还有很多，不一一列举。稍晚在蔡絛的记录中透露的消息更为具体：

鲁公（蔡京）始同叔父文正公授笔法于伯父君谟，既登第，调钱塘尉，时东坡公适倅钱塘，因相与学徐季海。当是时，神庙喜浩书，故熙、丰士大夫多尚徐会稽也。未几弃去……[231]

蔡絛不仅告诉我们，由于神宗赵顼的喜好，一时士人学徐浩书法已成风尚，更明确苏轼学徐浩书法具体的时间在熙宁四、五年间（1071、1072）。不过结合我们在第一节中所掌握的材料来看，这一时期很有可能是苏轼学徐浩的结束，

229. 胡仔：《苕溪渔隐丛话》（后集卷三二），北京：人民文学出版社，1962年，第240页。
230. 黄庭坚：《跋东坡自书所赋诗》，《黄庭坚全集辑校编年》，南昌：江西人民出版社，2008年，第1606页。
231. 蔡絛：《铁围山丛谈》（卷四），北京：中华书局，1983年，第77页。

而不是开始。因为早在治平年间，其所书《圆觉经》中已经表现出了浓郁的徐浩特征，而在熙宁之后，苏轼学徐的痕迹正日渐淡化，书风愈趋于开阔放纵，杨凝式、颜真卿的影响更为明显。至于蔡絛所谓"相与学徐季海"，显然是出于抬高其父的修饰之词。实际的情况或是蔡京（1047—1126）在杭州期间，在学徐浩书法上与苏轼有所交流并得以向其请益笔法。[232]

但关于学徐书一事，苏轼自己似有所隐晦，向来避而不谈。苏文中提及徐浩之处不多，其一是为孙觉墨妙亭所作的诗中，泛泛提及徐浩父子，一语带过；其二则是对学徐之事矢口否认——"世或以谓似徐书者，非也"[233]。这两则文字在胡仔上文中都有引用。此外还有一则，胡仔未引，是苏轼论笔时所说：

前史谓徐浩书锋藏画中，力出字外。杜子美云："书贵瘦硬方通神。"若用今时笔工虚锋涨墨，则人人皆作肥皮馒头矣。[234]

引前人赞徐浩之善于用笔，"锋藏画中，力出字外"，与他在《墨妙亭诗》中的评价"徐家父子亦秀绝，字外出力中藏棱"造语相似。文字虽不多，至少看得出，苏轼对徐浩用笔有一贯的赞许态度。

但毕竟他不愿意人们将自己的书法与徐浩对应，这其中定有曲折。

232. 熙宁四年（1071）十一月底，苏轼到杭州通判任，而熙宁五年（1072）蔡京自钱塘尉改舒州推官（见《宋史》卷四七二本传），二人同在杭州时间不长。其时蔡京之父蔡准也在杭州，并与苏轼有交往。熙宁五年四月，苏轼曾应蔡准之邀同游西湖，苏轼作《和蔡准郎中见邀游西湖三首》有云："湖上四时看不足，惟有人生飘若浮。解颜一笑岂易得，主人有酒君应留。"见《苏轼全集校注》，石家庄：河北人民出版社，2010年，第672页。熙宁五年苏轼37岁，蔡京26岁，蔡准生卒不得其详，清乾隆《福建通志》卷三三记，蔡准于仁宗景祐元年（1034）中进士，大约可知他年长苏轼二十岁以上。以年龄的差距和当时的影响论，蔡京在苏轼面前，虽不必以晚辈自居，但应该有一定的谦逊姿态方显得体。加之苏轼在书法上的理解，也较蔡京深刻，所谓相与学徐，当出于蔡絛的修辞。
233. 苏轼：《自评字》，《苏轼全集校注》，石家庄：河北人民出版社，2010年，第7858页。
234. 苏轼：《试吴说笔》，同上，第7997页。

一、苏书的"姿媚"与"书如其人"的论书传统

蔡絛记录中还有一点值得讨论，苏轼之学徐，是否由于神宗的影响，其事颇可质疑。正如米芾批评徐浩说"开元已来，缘明皇字体肥俗，始有徐浩，以合时君所好"[235]，北宋熙、丰时期士大夫之竞学徐浩，也是因为上之所好。宋人学徐书，与徐之书肥字，原是同一圆缺。然而以苏轼向来不随人碌碌的个性，为取悦皇帝而追随一时风气，似无可能。而实际上苏轼学徐早年便已经开始，其取法纯粹出于风格喜好，不关时君，亦不关时风。至熙宁年间，所学无意中与时风相合，绝非苏轼所能预料。其后此事或为小人物议指为媚上，抑或苏轼自己感到其中嫌疑，从而有所避忌。

至苏过则更进一步，径直不承认其父有学徐书的经历，对世人所谓苏轼"规摹徐会稽"云云，似乎显得尤为不满。他说：

> 吾先君子岂以书自名哉！特以其至大至刚之气，发于胸中，而应之以手，故不见其有刻画妩媚之态，而端乎章甫，若有不可犯之色。少年喜"二王"书，晚乃喜颜平原，故时有二家风气。俗子初不知，妄谓学徐浩，陋矣！

> 公之书如有道之士，隐显不足以议其荣辱。昔之人有欲挤之于渊，则此书隐；今之人以此书为进取资，则风俗靡然，争以多藏为夸。而逐利之夫，临摹百出，朱紫相乱十七八矣。呜呼！此皆书之不幸也。阳春白雪之歌出，岂容闾巷小人皆好哉？虽然，无知者役于名，以伪为真，不足责；至搢绅士大夫家为世所欺，可为太息。而又有妄庸者居其间，自谓能是正其非，倔强大言，反以真为伪，其无知则一也。而使此书或至与玉石俱焚，是重不幸也。

> 过侍先君居夷七年，所得遗编断简皆老年字，落其华而成其实。

235. 米芾《海岳名言》，《全宋笔记》（第2编，第4册），郑州：大象出版社，2006年，第220页。

如太羹玄酒、朱弦疏越。将取悦于妇人女子，难矣哉！世方一律，殆未可言，且非独书，斯文亦然。……过谨书藏于家。[236]

自绍圣元年（1094）苏轼南迁岭海，直到建中靖国元年（1101）北归，前后七年中，苏过一直在其父左右陪伴。这段文字的对应书迹，信息已经无从知晓，[237]但显然出于"居夷"七年所书。由于当时有人对这一遗迹提出怀疑，以为伪作，苏过才有此愤慨之词。有学者以为苏过这段话是针对黄庭坚而言，这一观察不无道理，如果只读开头一段，很容易使人产生这种联想。但通观全篇，则苏过的用意主要不在争论似不似徐浩这一点上，而在于强调其父书法的正大气象，尤其是批评"世方一律"，以一种简单的标准对苏轼书法真伪妄加议论。其中徐浩问题本是附带一提，既非全文重点，也未必与黄庭坚之说互有因果。

但其中关联，仍有值得推求之处，未必然，亦未必不然。至少黄庭坚所谓的"姿媚有余"，苏过肯定不能接受。考虑到黄氏在当时的影响力，对苏书这一似徐浩而姿媚有余的言论，应该已经深入人心。苏过的反应，正是这一现象的证明。要说二人相互矛盾的看法，谁更有说服力、更近于事实？则显然是山谷。如前引资料可证苏轼学徐浩书乃确有之事。从实物来看，明清以来所见徐浩书迹多为《不空和尚碑》一类面目，与苏书风貌确有悬隔。然而当代出土的一些徐浩早年书志，如《陈尚仙墓志》《崔藏之墓志》，则与苏轼笔下丰润肥美、绵中裹铁的书风极为相近。尤其近年发现的徐浩之弟徐㵸所书《车玄福墓志》（图38），与苏书正是形神皆似。东海徐氏乃有名的书法世家，徐㵸此书，正可视作徐浩家族书风的一个样本。此志2016年出土于洛阳，对于东坡学徐书，亦是直观而有力的佐证。黄庭坚在跋东坡《宝月塔铭》时，说东坡"《塔铭》小字，如季海得意时书"[238]。《宝月塔铭》虽不可见，以今存苏书《齐州舍利塔铭》（图39）

236. 苏过：《书先公字后》，《苏过诗文编年笺注》（卷八），北京：中华书局，2012年，第733页。

237. 刘正成先生据《韵语阳秋》所引而断为跋《次韵子由论书》，显然是出于误读。《中国书法全集·苏轼卷》，北京：荣宝斋出版社，1991年，第583页。

238. 黄庭坚：《跋东坡书宝月塔铭》，《黄庭坚全集辑校编年》，南昌：江西人民出版社，2008年，第1610页。

图 38　徐浩　车玄福墓志　2016 年出土于洛阳　私人收藏

与徐浩书相较，其渊源正是斑斑可见。至于历代论者眼目，更是遮掩不过。山谷之后，时代相近的富弼之孙富直柔（1084—1156）亦持此论，刘克庄（1187—1269）则表示赞同。[239]富直柔书学苏轼，下笔不俗，其发言自不同于泛泛浮词。此外，如李纲（1082—1140）、巩丰（1148—1217）、倪瓒（1301—1374）、何

239. 刘克庄《跋郑子善通宋诸帖·坡公石钟山记》："……余平生阅坡字多矣，此卷当为楷书第一。跋语或以拟《乐毅论》《画赞》《洛神赋》，非也。惟富季申枢密，以为学徐会稽题经，得之。"《后村先生大全集》二七，卷一一〇，四部丛刊初编本。

图 39　苏轼　齐州舍利塔铭（局部）　原石现藏济南市博物馆

良俊（1506—1573）、王世贞（1526—1590）、冯班等，也都作如是观。而董其昌最为狡狯，议论反复不定，他有好几次谈到东坡取法问题，但议论飘忽，大抵视情境而变化，不足为信。[240]

苏过与黄庭坚的观念矛盾，主要在对苏书风格归属的评价。苏过极力强调其父书法的刚正之气，颜书古气磅礴、正大茂密的特点，正是这种风格的经典代表。而姿媚，完全与颜书的气象相反，与苏过所谓"至大至刚之气"也几乎呈全然对立之势。

但苏过的论证，只要我们细细一读，就不难发现其无力。黄庭坚就书论书，更注重苏轼书法本身给人真切不虚的感受，显得准确而合理。更何况，苏轼之学徐浩，其事又证据确凿，抹杀不去。苏过则是站在"字如其人"的传统立场，以书法之事，应对苏轼骨鲠刚正的人格。与其说他是被亲情左右，而显得稍微不够客观，倒不如说是因为理性的强大，而漠视了艺术的鲜活。由于其议论主旨在

240.《香光随笔·书旨》云："玉局行书，皆规摹徐季海。"（《董其昌全集》第 3 册，上海：上海书画出版社，2013 年，第 255 页。）《画禅室随笔》卷一《评法书》亦云："东坡先生书，深得徐季海骨力。"（同上，第 65 页。）另一处则云："东坡先生书，世谓其学徐浩，以予观之，乃出于王僧虔。但坡公用其结体，而中有偃笔，又杂以颜常山法，故世人遂不知其所自来。"（同上，第 65 页）又《书乐志论题尾》云："余在梁溪见徐季海书道德经，评者谓子瞻似之，非也。子瞻多偃笔，季海藏锋正书，欲透纸背，安得同论？"（同上，第 73 页）立论何其反复无常。

人，而不在书，故其下笔第一句便说："吾先君子岂以书自名哉！"其后所有的论说，皆由此而展开。

在传统书法品评中，"书如其人"之论，有着很长久而稳固的传统。只要一位书者的世俗成就有值得言说之处，人们便习惯于先强调他在功名事业上的业绩。而在接下来论说其书法之前，往往还会加上一个转语，提醒读者不要忘记这书法不过是他立人、立功、立言之外的余事。漫说书法在古人视之为小道，就文章大业而言，若舍其行事、器识而不论，有时候也让人不满。[241]而其人若功业可期，一旦获得了广泛承认的书名，人们在言论中还常常表示出一种惋惜。[242]对于苏轼的书名大著，晁说之就有着这样的记录：

> ……于时未有一人称东坡书者。公方日奏忠言，犯时禁忌，其名未有所在，而未暇以书称也。逮公书名出，而大雅君子伤之。[243]

这种论说的传统源远流长，根深蒂固，到宋代又有所加强。与此前论书文字中多以书法对应于自然物象不同，宋人论书将人品纳入品题的倾向极为鲜明。这一倾向经过欧阳修的传播，在宋代士人的题跋文字中已经俯拾皆是。苏轼在沿用这一方式的同时，也有所反思。[244]但客观上来说，他还是对这一风气做出了巨大

241. 秦观《答傅彬老简》云："苏氏之道，最深于性命自得之际，其次则器足以任重，识足以致远。至于议论文章，乃其与世周旋，至粗者也。阁下论苏氏而其说止于文章，意欲尊苏氏，适卑之耳。"《淮海集笺注》卷三〇，上海：上海古籍出版社，2000年，第981页。

242. 《颜氏家训集解》卷七·杂艺第十九："王逸少风流才士，萧散名人，举世唯知其书，翻以能自蔽也。萧子云每叹曰，吾著《齐书》勒成一典，文章弘义，自谓可观，唯以笔迹得名，亦异事也。"北京：中华书局，2014年，第539页。李之仪《跋鲁公题记后》："文词书画，入人易深，然于立身行己，了不相干。鲁公忠义，皎如星日，独以字画几至蒙昧。要之精于艺者，不可不谨也。"《姑溪居士全集》（第4册），前集卷四〇，丛书集成初编，第314页。

243. 晁说之：《题周景夏所藏东坡帖二》，《景迂生集》（卷一八），《景印文渊阁四库全书》（第1118册），台北：台湾商务印书馆，1985年，第358页。

244. 苏轼：《题鲁公帖》，《苏轼全集校注》，石家庄：河北人民出版社，2010年，第7794页。关于这一问题，在本文第二章关于翻案文字的讨论中，将有所展开。

的推动，那句著名的"古之论书者，兼论其平生，苟非其人，虽工不贵也"[245]，便是显明的例子。这一理论，当然有其合理的一面，作品与作者之间毕竟不可割裂；但过度的使用，常常会把鲜活的鉴赏，变成了对书者道德的论证。

苏过文字中，无疑正流露出这样一种倾向。由于维护其父凛然大节的需要，而不得不对其点画之间的妩媚性质加以掩饰。这背后或许不无来自字如其人传统的论说压力。譬如欧阳修评颜真卿，以为"斯人忠义出于天性。故其字画刚劲独立不袭前迹，挺然奇伟有似其为人"[246]；赵孟頫跋定武《兰亭》的"右军人品甚高，故书入神品"，都是极平常的正统见解。而其中顽固的因果推理，则是颇为可怕的。传统书论中，有时候"所谓书评，与其说是评价某人之书法，倒还不如说是评价某人的品德"[247]。一旦承认了这作品的妩媚，苏过担心由此而带来对其父身后之名的牵连。这牵连，有着传统道德价值的人们，无论是文人还是官僚，无疑都是不能接受的。邱振中先生曾对汉语言的陈述特点和书法理论的陈述方式有精彩的讨论。邱先生指出，人们在书法作品中感受到的，某种原本可能只属于审美的内容，有时候却会引得陈述者"不遗余力地往书法中倾注一切可能诉说的精神生活的内容，其中甚至包括自然的运行法则、人的道德观念等等"。[248]

要说明苏过的压力不是我的片面之词，有必要了解一下当时的政治环境。《苏过诗文编年笺注》论此文之作云：

当在崇宁党禁之后作，按《栾城集》庚寅岁（1110）有《题东坡遗墨卷后》诗，过此文或作于同时。坡公书法为有宋之冠，其书时人"只

245. 苏轼：《书唐氏六家书后》，同上，第 7892 页。

246. 欧阳修：《唐颜鲁公二十二字帖》，《六一题跋》卷七，《中国书画全书》（第 1 册），上海：上海书画出版社，2009 年，第 555 页。

247. 祁小春：《迈世之风：有关王羲之资料与人物的综合研究》，台北：石头出版社，2007 年，第 641 页。

248. 邱振中：《书法究竟是什么》，《神居何所：从书法史到书法研究方法论》，北京：中国人民大学出版社，2005 年，第 221 页。

字片纸，皆藏收"，以至贾人伪赝以逐利，官宦宝藏而炫珍。然徒追世好，空仰盛名而已。于其书，于其诗，于其文，于其人，诚识者又几人也耶！叔党之哀而恸哭，其可愍矣！[249]

编者对苏过写这段文字的时间、原因的推断皆合乎情理，其说可从。时在"崇宁党禁"之后，苏过之言对于当时政治环境之变幻，不失为一种反应。当党禁之时，朝中群小对苏轼等人诋毁不遗余力，不只下令禁毁苏轼一切诗文书画作品，苏轼刚正凛然的形象，自然也在打击之列。在苏过传世文字中，极少论及其父书法，这一则却广为流布，显然是有所激而言之，以至于他对于"媚"字不得不力斥其非。

说来也是不得已，书法鉴赏并不见得是一件单纯的事。即便抛开苏过所感受到的压力不论，观者心理上的暗示也是无论如何都摆脱不掉的。苏轼说：

> 世之小人，书字虽工，而其神情终有睢盱侧媚之态，不知人情随想而见，如韩子所谓窃斧者乎，抑真尔也？然至使人见其书而犹憎之，则其人可知矣。[250]

苏轼的智慧确实可以超越流俗。他身在"字如其人"的品评风气里，却能跳开一步，冷静地指出这一论证的虚妄。但即便如此，他也仍然脱不开世论的影响，跳开局中的东坡，在文末仍然回到了局中，自言"使人见其书而犹憎之，则其人可知矣"。那么以此而论，其书之"媚"，将是一个危险的评价。

或许有人会问，黄庭坚以"姿媚"评东坡书法，难道就没有与苏过类似的顾忌吗？一方面，这涉及当时的政治环境。黄氏的评论远在党禁之前，苏、黄虽都遭遇贬谪，政治风气却与蔡京擅国、党祸横行全然不同。在从容论艺的风气之

249. 见苏过《书先公字后》后编者笺注（一），《苏过诗文编年笺注》卷八，第734页。
250. 苏轼：《书唐氏六家书后》，《苏轼全集校注》，石家庄：河北人民出版社，2010年，第7892页。

中，黄庭坚自然可以轻松表达自己的见解。另一方面，黄庭坚对于所谓"媚"之含义，也与苏过的看法颇有不同。这就要说到汉字本身的复杂性。本书不打算就具体的字词本义细加考证，好在前辈学者已经就此有过周密的论述。丛文俊先生对"媚"字的多重含义有精当的分析[251]；祁小春先生则通过对有关文献的梳理，指出"媚"这一评语在魏晋以褒义为主，到了唐代，其赞美的意味则已经逐渐消失[252]。从韩愈以诗人笔法遣词造语，一句"羲之俗书趁姿媚"的广为传播，使得"姿媚"与"俗"字紧密关联，"媚"的意味就发生了质变。但黄庭坚在"媚"字的使用上，则更近于晋贤，而不同于唐人。这从他的两句话就可以得到印证。同样是评苏书，他有时候说"笔圆而韵胜"[253]，有时则说"笔圆而姿媚有馀"[254]。显然这"姿媚"便是他常说的"韵胜"，与魏晋时期人们对"媚"字的使用较为一致。[255]这一特点我们从黄庭坚对于宋绶（991—1040）书法的评价中也可以得到证实，他说：

> 常山公书如霍去病用兵，所谓顾方略如何耳，不至学孙、吴。至其

251. 丛文俊：《揭示古典的真实——丛文俊书学、学术研究论集》，郑州：中州古籍出版社，2003 年，第 325 页。

252. 祁小春：《"媚"之风韵与王羲之的书法》，《迈世之风：有关王羲之资料与人物的综合研究》第七章"王羲之散论"之四，台北：石头出版社，2007 年。

253. 黄庭坚：《跋东坡墨迹》，《黄庭坚全集辑校编年》，南昌：江西人民出版社，2008 年，第 1566 页。

254. 黄庭坚：《跋东坡自书所赋诗》，同上，第 1606 页。

255. 黄庭坚关于媚的言论还有很多，择其要者再补充几条：其一，《论书》："近世惟颜鲁公、杨少师特为绝伦，甚妙于用笔，不好处亦妩媚，大抵更无一点一画俗气。"（《黄庭坚全集辑校编年》，第 1612 页）《书十棕心扇因自评之》："数十年来，士大夫作字尚华藻，而用笔不实，以风樯阵马为痛快，以插花舞女为姿媚，殊不知古人用笔也。"（《黄庭坚全集辑校编年》，第 1492 页）足见其所言姿媚，并非崇尚"华藻"与"用笔不实"的"插花舞女"之状，而恰恰相反，是合于古人用笔的一种审美状态。其二，《论书》："余书姿媚而乏老气。"（《黄庭坚全集辑校编年》，第 1612 页）《与宜春朱和叔》云："凡书之害，姿媚是其小疵，轻佻是其大病，直须落笔一一端正。"（《黄庭坚全集辑校编年》，第 656 页）则姿媚在山谷眼里，有时候近于姿态活泼之意，虽非审美之上佳者，要不可缺。

得意处，乃如戴花美女，临镜笑春，后人亦未易超越耳。[256]

　　显然在以"戴花美女，临镜笑春"为喻时，山谷没有任何贬义。另外，即使在唐代，"媚"也并非尽是贬义，这从窦蒙为其弟窦臮《述书赋》作《〈述书赋〉语例字格》便能有所了解，《语例字格》中对于媚的解释是"意居形外曰媚"[257]，这种"笔短趣长""意馀于象"的美，正与黄庭坚笔下的"韵"同一机杼。

　　明人张岱（1597—1679）评说徐渭书画的妩媚，有一段颇有见地的看法，正可与此呼应：

　　　　唐太宗曰："人言魏徵崛强，朕视之更觉妩媚耳。"崛强之与妩媚，天壤不同，太宗合而言之，余蓄疑颇久。今见青藤诸画，离奇超脱，苍劲中姿媚跃出，与其书法奇崛略同。太宗之言，为不妄矣！[258]

　　将妩媚与崛强对举，实则一体之两面，张岱真知徐渭者。有趣的是，苏轼也有"我觉魏公真妩媚"之句。[259]而徐渭对于苏轼之媚，更是体察入微，与张岱同具慧眼。他说："真、行始于动，中以静，终以媚。媚者，盖锋稍溢出，其名曰姿态。锋太藏则媚隐，太正则媚藏而不悦，故大苏宽之以侧笔取妍之说。"[260]苏轼和徐渭一样，都有着外示姿媚、内含崛强的特点。包世臣说是外见烂漫、内蕴雄逸，[261]也是一个道理。但此中机窍，毕竟不是人人可以参破。论者识见不足，往往只见其姿媚烂漫之表，不见雄逸崛强之里。尤其在政治压

256. 黄庭坚：《跋常山公书》，《黄庭坚全集辑校编年》，南昌：江西人民出版社，2008年，第1573页。

257. 窦蒙：《〈述书赋〉语例字格》，《历代书法论文选》，上海：上海书画出版社，1979年，第267页。

258. 张岱：《跋徐青藤小品画》，《琅嬛文集》卷五，长沙：岳麓书社，1985年，第211页。

259. 叶梦得：《石林诗话》，见何文焕辑：《历代诗话》，北京：中华书局，1981年，第413页。

260. 徐渭：《跋赵文敏墨迹洛神赋》，《徐渭集》，北京：中华书局，1983年，第579页。

261. 慎伯又云："学苏须汰其烂漫……汰烂漫则雄逸始显。"吴德旋：《初月楼论书随笔》，《历代书法论文选》，上海：上海书画出版社，1979年，第591页。

力之下，哪里有从容细论艺事的空间呢？要不然，苏过也就用不着那么急于争辩了。还是后世的人们，可以摒除现实利害的影响，纯粹从苏轼作品中读出这矛盾中的丰富韵味。

二、苏轼及北宋书家眼中的徐浩

从前引蔡絛《铁围山丛谈》的记录，可知北宋晚期书者学徐浩颇为普遍，曹宝麟先生也指出："熙宁、元丰士大夫如傅尧俞、曾布、范纯粹、郭祥正、张舜民等人……书迹之所以与东坡情貌相近，只能说明时风本来如此，这就是大家都学徐浩的缘故。"[262]但有意思的是，当时人对于徐浩的评价似乎并不高。米芾以徐浩为肥俗无骨，并斥其所作为吏楷，贬斥不遗余力。[263]鉴于老米论书，对前贤每每信口苛责，姑不论。北宋其他士人也对徐浩多所不取。李之仪说：

> 凡书精神为上，结密次之，位置又次之。杨少师度越前古，而一主于精神。柳诚悬、徐季海纤悉皆本规矩，而不自展拓，故精神有所不足。[264]

黄庭坚对于徐浩的议论尤多，大抵都是恨其不争的论调，以为无韵。总的来说，宋人对徐浩的评价虽有小异，大体无甚出入。

而值得注意的是，在士人整体议论不取徐书的环境下，苏轼却始终没有只言

262. 曹宝麟：《北宋名家书法鸟瞰》，《中国书法全集·北宋名家卷》，北京：荣宝斋出版社，2010年，第6页。

263. 米芾《海岳名言》云："徐浩书晚年力过，更无气骨，……《董孝子》《不空》皆晚年恶札，全无妍媚。"《全宋笔记》（第2编，第4册），郑州：大象出版社，2006年，第221页。又云："唐官诰在世为褚、陆、徐峤之体，殊有不俗者。开元已来，缘明皇字体肥俗，始有徐浩，以合时君所好，经生字亦自此肥。开元已前古气，无复有矣。"第220页。

264. 李之仪：《跋储子椿藏书帖》，《姑溪居士全集》（第4册），前集卷四二，丛书集成初编，第324页。

片语对徐书的贬斥。虽然他论及徐浩的文字不多，却都是赞誉的。从《孙莘老求墨妙亭诗》中的"徐家父子亦秀绝，字外出力中藏棱"[265]，到《试吴说笔》中的"前史谓徐浩书锋藏画中，力出字外"[266]，评价极为一致，都是对于徐浩藏锋（今"中锋"[267]）用力的认可。汪师韩（1707—？）说：

　　轼之书，其源出于颜、徐。诗中"细筋入骨如秋鹰"及"字外出力中藏棱"二句，非惟道古，乃其自道。盖直以金针度与人矣。[268]

　　汪氏虽不善书，此说却不失为一家之言。如果联系到苏轼对自己的书法有"如绵裹铁"的评价[269]，便不难发现其中脉络相通之处——苏轼所尊重的徐浩书法之长，在于"锋藏画中，力出字外"，这正是苏轼极力追求的境界。而事实证明，他也确实在这一点上得到了徐浩笔法的精髓，并获得了出蓝之誉。元人董内直作《书诀》，有"绵裹铁笔"一条，直接以苏轼评徐书的"字外出力中藏棱"来作解释。[270]亦可证苏轼的自评，与他评徐浩之言，实在是同一回事。不过有必要说明的是，苏、徐的相通自有其边界，是在笔法之内，并不能大而化之。至于

265. 张志烈等校注：《苏轼全集校注》，石家庄：河北人民出版社，2010年，第738页。

266. 张志烈等校注：《苏轼全集校注》，石家庄：河北人民出版社，2010年，第7997页。

267. 关于"藏锋"的误会由来已久，正讹之间，辗转相因，情况颇为复杂。简言之，藏锋本意指中锋用笔，王澍云："所谓藏锋，即是中锋，正谓锋藏画中耳。"王澍：《论书剩语》，崔尔平：《明清书法论文选》，上海：上海书店出版社，1994年，第593页。此意在宋以前基本没有误会，元明以后，概念渐趋于模糊，逐渐被附会为与露锋相对的"藏头护尾"之意。对于这一问题的澄清，参见周汝昌著，周伦玲编：《永字八法——书法艺术讲义》，桂林：广西师范大学出版社，2001年，第73—81，131—143页。许洪流：《技与道：中国书法笔法论》，杭州：浙江人民美术出版社，2000年，第150—152页。以及拙文《非"藏锋"》，《东方艺术》，2018年5月，总第398期。

268. 汪师韩：《苏诗选评笺释》（卷一），引自《苏轼资料汇编》，北京：中华书局，1994年，第1818页。

269. 赵孟頫跋苏轼《醉翁亭记》中引苏轼语，《历代书法论文选续编》，上海：上海书画出版社，1993年，第178页。

270. 冯武：《书法正传》，《中国书画全书》（第14册），上海：上海书画出版社，2009年，第29页。

山谷，将世人对于徐浩的赞誉之词，直接移作苏书的评价："所谓'怒猊抉石，渴骥奔泉'，恐不在会稽之笔而在东坡之手矣。"[271] 似乎已经冲出了笔法的边界。东坡是否首肯，便不得而知了。

但在宋以后书论中，对徐浩的认可度一路直下。或许是苏轼的这两条文字太不显眼，在众多宋人的品评中便被淹没，无人在意。尤其是黄、米的意见越来越成为主流，受此影响，徐浩在后世的遭遇有时还要更为不堪。赵孟坚说"俗之从生，始于徐浩"[272]，有人甚至将之比为经生手笔：

> 华学士家徐浩小楷《道德经》真迹，黄素写本今归董玄宰太史处，惜乎缺其下卷。或云属唐人写经手，过矣。[273]

后世对徐浩批评的基调，可能早在陆羽论书中已经确立了：

> 徐吏部不授右军笔法，而体裁似右军；颜太保（师）授右军笔法，而点画不似，何也？有博识君子曰："盖以徐得右军皮肤眼鼻也，所以似之；颜得右军筋骨心肺也，所以不似。"[274]

陆羽曾为颜真卿门客，抑徐扬颜之意是否带有一定的感情因素姑且不论，这一评价在经过李煜"徐浩得其肉，而失于俗"[275]的呼应之后，至宋代已被普遍接受，终于成了后世评价徐浩的主流议论。这与唐人文献中对徐浩

271. 黄庭坚：《跋东坡水陆赞》，《黄庭坚全集辑校编年》，南昌：江西人民出版社，2008年，第1564页。
272. 赵孟坚：《论书法》，《历代书法论文选续编》，上海：上海书画出版社，1993年，第158页。
273. 张丑：《真迹日录·初集》，《中国书画全书》（第6册），上海：上海书画出版社，2009年，第8页。
274. 陆羽：《论徐颜二家书》，《历代书法论文选续编》，上海：上海书画出版社，1993年，第41页。
275. 桑世昌：《兰亭考》卷五，杭州：浙江人民美术出版社，2013年，第69页。

书法的评价普遍高于颜真卿是颇为不同的。[276]由于徐浩晚年多积财货，颇干政事，有失风节，与颜真卿忠义凛然的形象适成相反，在宋人崇尚以人论艺的环境中，其不为所取，也是再自然不过的事情。不过此事还有余论，可能还有一层更为隐微的缘由，涉及士人与杂流的区分问题，留待后文再论。

徐浩论书有云："字不欲疏，亦不欲密，亦不欲大，亦不欲小。小促令大，大蹙令小，疏肥令密，密瘦令疏，斯其大经矣。笔不欲捷，亦不欲徐，亦不欲平，亦不欲侧。侧竖令平，平峻使侧，捷则须安，徐则须利，如此则其大较矣。"[277]规矩准绳的限制，几乎让人不得咳喘。字里行间所传达出的信息，与书史经生之流，确实是颇为接近的论调。在这种认识指导下，也难怪徐浩之书会表现得有似吏人手笔，大小一伦，殊少变化。米芾说徐浩的书法是吏楷，当代治唐代书法史的专家朱关田先生对于徐书的评价也与此类似：

> 纵观徐浩之书，参其议论，所谓疏密大小之经，捷徐平侧之较，乃积学所致，尽是书判写牍功夫，而且久处中书艺府，制诰书册，唯楷书是敬，直不容略差情性，有所加减。……徐浩有《论书》一篇，或以为"不易之论"，其实，纯属平生写判书牍心得，仅系院中书手教义。[278]

但毕竟徐浩对于苏轼的书写有着深远的影响。这种影响让苏轼很矛盾，他既享受由此而得来的规范，也企羡着冲出束缚，于是在议论中常常表现出双面性。他对于风神意韵的追求，人所共知，影响深远。而他通过徐书建立的坚实基础，以及他内心对于法度的尊重之意，苏门文人中却后继无人，在后世更是少有人留意。

276. 关于唐代文献中徐、颜二人所受的书学评价，参见王焕林《徐浩研究》中的对比讨论。《历届书法专业硕士学位论文选》第二卷，北京：荣宝斋出版社，2009年，第232—237页。
277. 徐浩：《论书》，《历代书法论文选》，上海：上海书画出版社，1979年，第276页。
278. 朱关田：《盛中唐的馆阁书法家》，《中国书法全集·李邕卷》，北京：荣宝斋出版社，1996年，第26页。

第四节 不废真草

苏轼兴趣广泛，博学多参，以一人之身而涉及诸多领域，这除了精勤于学之外，与他对于学问之"通"的重视不无关系。早在嘉祐六年（1061）的《上曾丞相书》中，苏轼已经显露了他对于兼通的追求。元丰四年（1081）继其父遗志而完成的《东坡易传》（一称《苏氏易传》），是他有着藏诸名山期许的用心之作，其中有云：

> 天地一物也，阴阳一气也，或为象，或为形，所在之不同。故"在"云者，明其一也。象者，形之精华发于上者也；形者，象之体质留于下者也。人见其上、下，直以为两矣，岂知其未尝不一邪。由是观之，世之所谓变化者，未尝不出于一，而两于所在也。自两以往，有不可胜计者矣。[279]

如果说这样的哲学阐述，太过于抽象而难于把握，那么具体到书法上来说，在他的文字中一贯有着稳固的兼通追求。他对于蔡襄书法当朝第一的推重，首先当然是基于蔡氏笔下不俗的成就，但也与蔡襄的兼善诸体不无关系。在《跋君谟飞白》中，苏轼说：

> 物一理也，通其意，则无适而不可。分科而医，医之衰也，占色而画，画之陋也。和、缓之医，不别老少，曹、吴之画，不择人物。谓彼长于是则可也，曰能是不能是则不可。世之书篆不兼隶，行不及草，殆未能通其意者也。如君谟真、行、草、隶，无不如意，其遗力余意，变为飞白，可爱而不可学，非通其意，能如是乎？[280]

279. 苏轼：《苏氏易传》卷七，曾枣庄、舒大刚主编：《三苏全书》（第1册），北京：语文出版社，2001年，第344—245页。

280. 苏轼：《跋君谟飞白》，《苏轼全集校注》，石家庄：河北人民出版社，2010年，第7808页。

苏轼对于蔡襄，在推崇其书之外，连书法上的某些见解也与之如出一辙！显然这种观念上的认同，较之作品的优劣评价要更为真实不虚。蔡襄在他的《评书》中说："篆、隶、正书，与草、行通是一法。"[281]苏轼诸体兼通之说，读来与此不无一脉相承之感。

来自蔡襄的影响当然还不止于此。苏轼对于学书本末，有自己一贯坚持的看法，也与蔡襄极为一致："书法当自小楷出，岂有正未能而以行草称也？君谟年二十九而楷法如此，知其本末矣。"[282]这大概不只是对于蔡襄成就的评价，也多少有一点夫子自道的意味。至于他在《跋陈隐居书》中那段著名的论述，"书法备于正书，溢而为行、草，未能正书而能行、草，犹未尝庄语而辄放言，无是道也"，对于学者由楷书而进于行草的规劝，更几乎就是蔡说的翻版。蔡襄说：

> 古之善书者，必先楷法，渐而至于行草，亦不离乎楷正。张芝与旭变怪不常，出于笔墨蹊径之外，神逸有余，而与羲、献异矣。[283]

这种对于楷法的重视之意，全然出于一种深根固蒂的考虑，是苏轼与前辈书家之间惺惺相惜的一丝血脉——这前辈除了蔡襄，当然也包括其师欧阳修。而欧、蔡之后的新一代书家，对楷法普遍不甚留意。苏轼的坚持与提倡，在士人中无疑显得极为孤独！

一、楷法废弛

"书之废莫废于今"，[284]欧阳修这样深沉的感慨，虽就宋初书法真草篆隶的

281. 蔡襄：《评书》，《蔡襄集》，上海：上海古籍出版社，1996 年，第 626 页。

282. 苏轼：《跋君谟书赋》，《苏轼全集校注》，石家庄：河北人民出版社，2010 年，第 7809 页。

283. 欧阳修：《跋茶录》（引蔡襄语），《欧阳修集编年笺注》（第 4 册），成都：巴蜀书社，2007 年，第 416 页。

284. 欧阳修：《唐安公美政颂》，《六一题跋》（卷六），《中国书画全书》（第 1 册），上海：上海书画出版社，2009 年，第 550 页。

整体没落而言，但根据他收集唐人作品多为楷书的事实来推断，主要还是鉴于楷书法度的丧失。对于欧阳修那句常常为人引用的话，"唐世人人工书，今士大夫忽书为不足学，往往仅能执笔"，刘熙载便直接将其对应到楷书上，以为"此盖叹宋正书之衰也"。[285]

楷书作为书家的一种主要创作形式，在唐代被无以复加地重视。而我们要讨论的重点是，先唐时期的书者，即使不以楷书名世，于此倾注的心力也都不可小觑。而这一现象，在苏轼的时代，发生了巨大的变化。当然我们也可以将这种变化追溯到更早的时期。五代的杨凝式，作为一时迥出流辈的人物，主要成就亦在行草，已经表现出了楷书的不足。但此后由于蔡襄等人的努力，楷书又有了一些起色。真正的楷法废弛，忽而不学，大概还是要以苏轼为界限。至于苏轼在这一分水岭中，是承前还是启后，似不是一个无关紧要的问题。

要表达我们有多么不愿意看到这一趋势的不可逆转，一个出于不得已而又不失其恰当的方式，便是对欧阳修、蔡襄等人对于楷法重视的不遗余力稍费笔墨。

> 盖自唐以前，贤杰之士莫不工于字书，其残篇断稿为世所宝，传于今者，何可胜数，彼其事业超然高爽，不当留精于此小艺。岂其习俗承流，家为常事，抑学者犹有师法，而后世偷薄，渐趋苟简，久而遂至于废绝欤？今士大夫务以远自高，忽书为不足学，往往仅能执笔。而间有以书自名者，世亦不甚知为贵也。至于荒林败冢，时得埋没之余，皆前世碌碌无名子。然其笔画有法，往往今人不及，兹甚可叹也。[286]

蔡襄无疑是其时楷法最为精严的大宗师了，天资既高，辅以笃学，诸体兼

285. 刘熙载《艺概·书概》，《历代书法论文选》，上海：上海书画出版社，1979年，第706页。

286. 欧阳修：《唐辨石钟山记》，《六一题跋》（卷九），《中国书画全书》（第1册），上海：上海书画出版社，2009年，第564页。

图40 蔡襄 跋颜真卿自书告身帖 日本台东区立书道博物馆藏

善，各造其妙。欧阳修为其诸体成就排定了高下，以为："行书第一，小楷第二，草书第三，就其所长而求其所短，大字为小疏也。"[287]苏轼继之，毫无异议。[288]然而，在蔡书诸体中列为第二的楷书（图40），终天水一朝，后来诸贤却无人超越；恰恰是行书，在本朝第一的蔡书中又置于第一地位，而历史的评价却普遍以苏、黄、米为后来居上。这是一个值得注意的现象，从中也折射出一个时代风气的变化——"非不能也，是不为也"，后来诸家显然对于楷书重视不足，而将主要的心力都投入到了行书之中。

　　书法风尚的改变，虽然千头万绪，但概而言之，大致逃不出实用功能与艺术表现这两个因素。宋人楷法式微，最直接的原因当然是来自于社会制

287. 苏轼：《论君谟书》（引欧阳修语），《苏轼全集校注》，石家庄：河北人民出版社，2010 年，第 7808 页。
288. 苏轼：《评杨氏所藏欧蔡书》，同上，第 7828 页。

度，即科考中的誊录制影响。[289]此外印刷术的日趋发达，以及不尚立碑的风气，都成为客观的外因，将楷书的实用性从文人生活中抽离，造成了一个时代楷书的没落。[290]

而另一方面，如果从艺术追求的角度来观察，则《兰亭》与《阁帖》的大行其道，由此所建立的新的书法传统印象也在潜移默化地影响着学者的取舍。太宗时期刻帖所收录的作品，以前人手札为主。毕竟由于刻板尺寸方面的限制，且收罗的作品多是以墨迹入石，将唐人楷书阑入其中，也确实于体制不合。加之当时唐碑存世不少，似无大肆刊刻之必要。无论实际原因为何，毕竟站在当时主事者的立场，都有其现实的考虑，完全合情合理。但这一举动无形之中对接受者产生的深远影响，或是刊刻之初人们始料未及的。欧阳修在断碣残碑之间的用力搜讨，多少带有一种缅怀过往的凄凉。那些铭记着往昔辉煌功业的碑铭颓败残损，以至于如同朽物，无人问津。欧阳修在《集古录》自序中说："三代以来至宝，怪奇伟丽、工妙可喜之物。其去人不远，其取之无祸。然而风霜兵火，湮沦摩灭，散弃于山崖墟莽之间未尝收拾者，由世之好者少也。"[291]好之者少，是因为这些器物对于文人、书家都没有实际的用处。在制度的影响下，留心书学者本就有限，偶有好书者，也志在行草。此后宋人对于魏晋"法帖"的接受所带来书者观念的变化愈趋于显明，时日一久竟逐渐演化为对于唐人楷书的排斥。米芾批评唐人楷书，"欧、虞、褚、柳、颜，皆一笔书也。安排费工"[292]。这不过是用后代的标准来衡量前代，颇有点定无辜之罪的嫌疑。

289. 誊录制的影响近年多有学者论及，参见曹宝麟《中国书法史·宋辽金卷》的相关章节，南京：江苏教育出版社，1999年；李慧斌《宋代制度视阈中的书法史研究》更以"宋代科举誊录制度与书法"为题专列一章，论之颇详，海口：南方出版社，2011年。
290. 关于印刷术对于楷书的影响，参见陈振濂：《楷书成形后书体演进史走向终结的历史原因初探——书法与印刷术关系之研究》，收入《中国书法史国际学术研讨会论文集》，杭州：西泠印社出版社，2000年。
291. 欧阳修：《六一题跋·自序》，《中国书画全书》（第1册），上海：上海书画出版社，2009年，第505页。
292. 米芾：《海岳名言》，《全宋笔记》（第2编，第4册），郑州：大象出版社，2006年，第221页。

北宋在《阁帖》之外，官私刻帖已经很多。而以唐人楷书为主的刻帖，直到苏轼身后近二十年的宣和庚子（1120），才有《慈恩寺雁塔唐贤题名帖》一部。我们从樊察（仲恕）为该帖所作的序文中，不难感受到一个时代对于楷书的无所用心：

> ……元丰间塔再火，乡人王正叔始见画壁断裂，自划刮赘覽，得题名数十，乃录以归，屡白好事者，使刻石，逮今逾四十年，卒不果。重和戊戌，察雠书东观，偶与同年柳伯和纵谈及此，击节怅然。明年伯和出使咸秦，暇日率同僚登绝顶，始命尽划断壁，而所得尤富，皆前此未之见者。又俾刊者李知常、知本摹搨，随其断缺，不敢增益一字。时正叔隐居里中，素工书法，乃属以次第标目，分十卷刻于塔之西南隅。于是一代奇迹，烂然在目。[293]

四十余年的努力，谈何容易。而此刻所侧重仍在于题名的史料价值，而非书法——毕竟，这尚算不得真正的名家法书。

在蔡襄等人的努力之下，已然有所起色的楷法，由于后继无人，而又重新进入废弛不振的尴尬境地。所不同的是，这种废弛的影响更为久远，已经不再是欧阳修所感慨的"国初"，而是贯穿了有宋一代，甚至直至今日。千载之下，除了赵孟頫一人的横空出世，书史上再也没有出现过真正的楷书大家。

自书法成就上说，欧、蔡时期书者不及稍后苏轼时期诸家固然是事实，但前辈学者对于书写中楷法规范的严谨态度，与后来者还是有着本质的区别：

> 司马温公，天下士也。所谓左准绳，右规矩，声为律，身为度者也。观此书，犹可想见其风采。余尝观温公《资治通鉴》草，虽数百卷，颠倒涂抹，讫无一字作草，其行己之度盖如此。[294]

293. 樊察：《慈恩雁塔唐贤题名》序，《宝刻丛编》（卷七），历代碑志丛书，清光绪十四年吴兴陆氏十万卷楼刊本，第 502 页。

294. 黄庭坚：《跋司马温公与潞公书》，《黄庭坚全集辑校编年》，南昌：江西人民出版社，2008 年，第 1494 页。

> 平日得见韩公书迹，虽与亲戚卑幼，亦皆端严谨重……未尝一笔作
> 行草势。[295]

> 章文简公楷法尤妙，足以见前人笃实谨厚之余风也。[296]

> 见有（杜衍）少时所节《史记》一编，字如蝇头，字字端楷，首尾
> 如一，又极详备，如《禹本纪》九州所贡，名品略具。[297]

虽然韩琦（1008—1075）、司马光（1019—1086）等人在私人书信、著述草稿中也字字端严谨重并不是古来传统，也无需提倡，但还是可以从中得到一时风气变化的大概印象。几十年间书写上的突变，制度当然是最为重要的外因，而年轻一代的举子对于老一辈端严谨重的距离感，是否也有一种不想步其后尘的心理因素呢？

黄庭坚论张旭"楷法妙天下，故作草能如此"[298]，又论杨凝式"但少规矩，复不善楷书"[299]，且教人"欲学草书，须精真书，知下笔向背"[300]。可见黄庭坚对于楷书的重要，尚有独见之明。然而从现存文字与图像资料来看，山谷于此，似少了力行之勇。以至于在暮年时期他偶得佳作，不无自负地告诉曾纡（字公衮，1073—1135）说："山谷老人年六十一，书成，颇自喜似杨少师书耳。"[301]这固然是不俗

295. 朱熹：《跋韩魏公与欧阳文忠公帖》，《晦庵集》（卷八十四），《朱子全书》（第24册），上海古籍出版社、安徽教育出版社，2002年，第3957页。

296. 苏轼：《书章邸公写遗教经》，《苏轼全集校注》，石家庄：河北人民出版社，2010年，第7825页。

297. 徐度：《却扫编》卷中，《全宋笔记》（第3编，第10册），郑州：大象出版社，2008年，第137页。

298. 黄庭坚：《跋张长史千字文》，《黄庭坚全集辑校编年》，南昌：江西人民出版社，2008年，第1557页。

299. 黄庭坚：《题颜鲁公帖》，《黄庭坚全集辑校编年》，南昌：江西人民出版社，2008年，第1559页。

300. 黄庭坚：《跋与张载熙书卷尾》（其一），《黄庭坚全集辑校编年》，南昌：江西人民出版社，2008年，第1270页。

301. 黄庭坚：《书自作草后赠曾公卷》，《黄庭坚全集辑校编年》，南昌：江西人民出版社，2008年，第1271页。

的成就，而我们如果从旁观者
的立场评鉴得失，黄庭坚与他
口中"但少规矩，复不善楷书"
的杨凝式，[302]正是同一圆缺（图
41）。我们完全可以将山谷对杨
凝式的惋惜，还置于山谷自身，
徒令人千载之下，发一声长叹！

黄庭坚在《跋为王圣予作
字》中说：

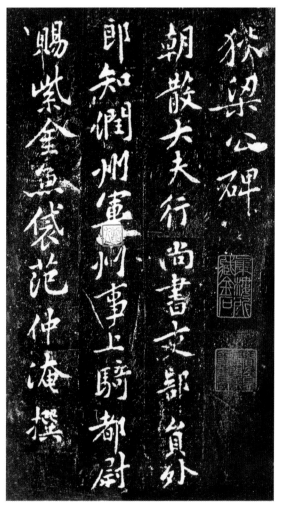

　　老夫病眼眚，不能多
作楷。而圣予求予正书，与
儿子作笔法。试书此，初不
能成楷，目前已有墨花飞坠
矣。然学书之法乃不然，但
观古人行笔意耳。王右军初
学卫夫人小楷，不能造微入
妙，其后见李斯、曹喜篆，
蔡邕隶八分，于是楷法妙天

图41 黄庭坚 狄梁公碑 北京大学图书馆藏

下。张长史观古钟鼎铭科斗篆，而草圣不愧右军父子。[303]

302. 按，邵伯温曰："近岁刘寿臣为留台，于故按牍中得少师自书假牒十数纸，皆楷法精绝。
世论少师书以行草为长，误矣。"《邵氏闻见录》（卷十六），北京：中华书局，1983年，
第171页。世人包括山谷对于杨凝式书法的印象，和邵伯温所见的不同，涉及书写功能对
于书体、风格的影响问题，可参看第二章相关章节的讨论，不赘。杨凝式是否不善楷书，
尚待考察，但这并不影响我们对山谷楷书问题的讨论。

303. 黄庭坚：《跋为王圣予作字》，《黄庭坚全集辑校编年》，南昌：江西人民出版社，2008年，
第1569页。

不能满足朋友之请作楷书，黄庭坚不得不做一番回护之词，其中多少是有一点窘态的。后世对于宋四家的评价，普遍以蔡襄与苏、黄、米之间划分古今，至倪思（字正甫，1147—1220）评书云：

> 本朝字书推东坡、鲁直、元章，然东坡多卧笔，鲁直多纵笔，元章多曳笔，若行草尚可，使作小楷则不能矣。[304]

类似的说法并不少见，大略是近于实际的。但这里有一点还是要稍作分辨，就是苏轼在与黄、米之间的差别，恐比他与蔡襄之间的差别更大。黄庭坚不曾真正在楷书上用力，亦不见真正的楷书作品。王世贞以为："黄正书不足存，有韵无体故也。"[305]山谷同时的晁端彦（字美叔，1035—1095）说他："唯有韵耳，至于右军波戈点画，一笔无也。"[306]这话激得山谷大为不满，也正是击中了痛处。老米狡狯，常有混淆视听之论。若考之实际，楷法也绝非所长。李纲对他多示人行草而少有真书的情况，便以护短目之。[307]崇宁初，米芾"方为太常博士，奉诏以《黄庭》小楷作《千文》以献"[308]。徽宗之命，米芾不会不重视。但对于徽宗这样的行家，在自进表中老米不得不坦言，所作未必合乎《黄庭》法度。他说："臣自幼便学颜行，至于小楷，了不留意。三年前题跋古帖犹尚可观，造化密移，目加昏眊，每欲重改，两笔如钩，既惧违于天威，遂勉竭于小道。"[309]

304. 崔尔平编：《历代书法论文选续编》，上海：上海书画出版社，1993 年，第 166 页。

305. 王世贞：《山谷书狄梁公碑》，《古今法书苑》（卷七六），《中国书画全书》（第 7 册），上海：上海书画出版社，2009 年，第 708 页。

306. 黄庭坚：《论作字》，《黄庭坚全集辑校编年》，南昌：江西人民出版社，2008 年，第 1628 页。

307. 李纲《跋米元章书》云："米老书深得古人运笔意，但不可求于规矩法度间耳。书体出于《瘗鹤铭》，多行草，少见其真书，护所短故耳。"《梁溪先生文集》（续·卷一六三），宋集珍本丛刊（第 37 册），北京：线装书局，2004 年，第 637 页。

308.《徽宗戏赐米元章白金十八笏》，张邦基：《墨庄漫录》（卷一），北京：中华书局，2002 年，第 42 页。

309.《米南宫进自书小楷千文表》，张丑：《真迹日录·二集》，《中国书画全书》（第 6 册），上海：上海书画出版社，2009 年，第 39 页。

图 42 米芾 向太后挽词 故宫博物院藏

显见回护瞻顾。而所作究竟如何，已不能使人无疑。后来董其昌见到这件作品，评曰："但以妍媚飞动取态耳。"[310]就今日所能见到的米芾小楷《向太后挽词》（图42）来看，也确实如此，终非真正的楷法。自言"小楷了不留意"，尚近于实情。而东坡楷书则与二人不同，绝非倪思所谓的"不能"。他在早年练就的楷书功底，不是黄、米所可梦见的。

元人宋渤云：

前辈文章字画，无不楷谨精密者，正若平生大节。余尝见昌黎韩公福先寺下题名，欧阳文忠公《集古》跋尾（图43），司马文正公《日历》，东坡《论语解》《易说》，皆起草时册子。虽旁注细书，一一端正可读，至圈改行间，悉可见其先后用意处。[311]

310. 董其昌：《画禅室随笔》卷一，《董其昌全集》（第3册），上海：上海书画出版社，2013年，第82页。

311. 宋渤：《题干越亭送君石秘校诗后》，《宛陵集·附录》，《景印文渊阁四库全书》（第1099册），台北：台湾商务印书馆，1985年，第438页。

图43 欧阳修 集古录跋 台北"故宫博物院"藏

　　宋渤（字彦齐），活跃于元至正年间，也是一名善书者，于令浤《方石书话》对他评价颇高，以为不在宋四家之下。宋渤的这段话是在梅尧臣（1002—1060）诗稿后的题跋。对于梅尧臣的楷书，我们了解不多。不过了解北宋书法史的人，对于他的同辈如欧阳修、蔡襄、司马光、韩琦等人书写上持重端谨的形象，想必并不陌生。稿草之作，出于日常实用，其一丝不苟，正是由于平日留意于此而来的习惯。苏轼在这一点上与他前一辈的文人，正极为相似，而置于同辈之间，却迥异其趣。无论是从现存文献还是从传世作品来看，苏轼对楷书都是用心颇多且成就不俗的。相对于历来论者习惯性地将苏轼与黄、米并称，以示与蔡襄谨严于楷法的区别，元人郝经论书，却有着不同的角度。他将"锺、王、颜、苏"并置，以为楷书取法的四大家，[312]其推崇之意，所见不同凡俗。（图44）

　　苏轼传世的楷书碑铭，虽多经翻刻，其中基本点画法度还是可以感受得到。而刻帖之中亦有佳作流传，尤其是《群玉堂帖》中的几件应制之作，精魄超然，神采射人，而法度准绳一一具备，可谓尽其能事（图45）。而苏轼手抄《圆觉经》《金刚经》（图46）等作更是见诸记载的长篇巨制。

　　但未必只是出于巧合，绍圣二年（1095），苏轼时在惠州，参寥子致书求字，明言要楷书，苏轼回信寄去数纸，竟也有着与山谷信中类似的言辞：

　　　　居闲，不免时时弄笔。见索书字要楷法，辄往数篇，终不甚楷也。[313]

　　力行与劝世，有时候是难以一律的。对于笔下不自觉的行意流露，苏轼往

312. 郝经：《叙书》，《历代书法论文选》，上海：上海书画出版社，1979年，第173页。
313. 苏轼：《与参寥子二十一首》（其十八），《苏轼全集校注》，石家庄：河北人民出版社，2010年，第6722页。

图44　苏轼　颍州西湖月夜泛舟听琴诗　上海图书馆藏　宋拓　郁孤台法帖

凡村用之所從出敢昧死　愚不知官之所以廢興與　北門記事之成職也然臣　稽首言曰臣以書命待罪　當書其書之石臣軾拜手　制詔臣軾上清儲祥宮成　元祐六年六月丙午　敕撰并書　軾奉　戶賜紫金魚袋臣蘇

图45　苏轼　上清储祥宫碑　吉林省博物馆藏　宋拓　群玉堂帖

图 46　（传）苏轼　金刚经　私人藏

往不甚苛求于左规右矩。但他对于楷法的重视，始终不曾稍减。这与黄、米的护短、遮掩有所不同。尤其值得注意的是，元符三年（1100）十月十六日过广州时，他对于唐代普通书史所书度牒，也表示了肯定：

> 唐人以身言书判取士，故人人能书。此牒近时待诏所不及，况州镇书史乎？[314]

314. 苏轼：《跋咸通湖州刺史牒》，《苏轼全集校注》，石家庄：河北人民出版社，2010 年，第 7801 页。

这是现存苏轼资料中，我所见到的唯一一次对于书史笔迹的明确意见，而作于晚年，尤有深意。这是之前在欧阳修笔下常见的论调，却也是在黄庭坚、米芾等人的议论中，绝无所见的态度。

由另一则文字，我们可以确信这不是苏轼一时的泛泛之言——就在同年十二月有一段更为著名的题跋，在那段不免令当事人尴尬的话语中，我们可以感受到他对于楷法不修的担忧，与他的先辈欧阳修、蔡襄如出一辙：

> 轼闻之，蔡君谟先生之书，如三公被衮冕立玉墀之上。轼亦以为学先生之书，如马文渊所谓学龙伯高之为人也。书法备于正书，溢而为行、草，未能正书而能行、草，犹未尝庄语而辄放言，无是道也。[315]

这段话和苏轼其他书论相比，尤其值得重视。一方面，此文作于苏轼北归途中，时过韶州（治今广东韶关西南），与曲江令陈缜（公密）相会。时当元符三年（1100）岁末，距离苏轼的逝世，也就只有七个月时间了。其时岭海北归，苏轼已不复早年快语轻发、无所遮拦的旧习，所谓"浮华豪习尽去，非昔日子瞻"[316]。另一方面，在情理上说，这段话颇有些不同寻常。想来主客落座，品茗论艺之余，陈氏出其祖上隐居先生的书作相示，以一般常情而论，即便隐居先生笔下毫无可取，为照顾主人情面，顾左右而言他也是文人们熟悉的套路。[317]但这一次，我们很意外地看到，苏轼遣词造语不留情面，虽全文无一字明确评价隐居先生的书法，而批评之意却沉若云郁，见于字里行间。

315. 苏轼：《跋陈隐居书》，同上，第 7819 页。

316. 刘安世（器之）语，见邵博：《邵氏闻见后录》（卷二〇），北京：中华书局，1983 年，第 159 页。

317. 参看本文第三章中关于发言语境与修辞策略的讨论。

二、无益之事

苏轼生活的时代，书法既然失去了制度上功利性的推动，这对于士人书写走向更为纯粹的艺术追求或不失为一次机遇。事实上，我们也不能否认有人做过这样的努力，只是整体的情况并不理想。于书法一道，广大士人群体并没有表现出倔强的追求。

这里有必要对于之前学者的看法稍加交代。目前在讨论到宋人楷、行、草书之间的选择问题时，学者多半是从誊录和铨选角度出发，认为宋人的书写由于脱离了现实的功利目的，从而为新风气的勃兴扫除了障碍，书法从此进入了追求性情表现的阶段。这也是人们关于所谓"尚意"书风崛起的一种典型的描述，津津乐道，已成共识。然而在对宋人文献与书迹的考察中，我越来越感觉到这一历史图景的描画过于美好，而与史实多有不符。个体的伟大卓绝，确实会有超越常人理解之外的坚守与成就。但一般士人与书者，未必如此高迈风雅，不近尘埃。在这一点上，一时代、一群体的普遍选择，古今并没有太大的分别。北宋楷书的没落，无论具体落实到什么因素，其根源必汇归为一点，那就是楷书实用地位的丧失让楷法练习成为无益之事。以其无益而不为，与其他时代的有助科考而为之，在选择的性质上并无不同，都只是反映了书者对于世俗功利的妥协，而不是扬弃。这是一个群体最自然、最无意识的选择。其书写结果或有风雅之誉，但这种选择行为本身却与风雅无关。

他们看似热衷于追求草书的"适意"，实则浅尝辄止，不作深究。篆隶书方面，除了北宋初年由五代风气的影响，尚有一批篆书家活跃之外，北宋中晚期以来，篆书乏善可陈，隶书更几乎是无人问津。至于楷书，这个书史上最为重要的书体之一，士人也一并提不起兴趣。那严谨的楷法，历来视为书者笔下的必修课，在此一时期的士人眼中，几乎是望而生畏。这大概是书史自觉以来，从未有过的现象。

王国维（1877—1927）论美有云："美之性质，一言以蔽之，曰：可爱玩而不可利用者是已。虽物之美者，有时亦足供吾人之利用，但人之视为美时，

决不计及其可利用之点。"[318]若在唐代，相对于科考中楷书的功用，行书便属"可爱玩而不可利用者"。然而自从北宋广泛施行誊录制以来，楷法遒美已无用武之地，日常书写中，行书无疑成为最方便、最可利用者。以此观之，行书大行其道，而其他诸体黯然无光的宋人书风成因，颇有不可深论之处。真、草没落，行书独起，不过是由于只计实用需要，不愿自苦而带来的直接后果。"趋时贵书"的现象，虽出于一时，正可视为一个时代对实用妥协的缩影。

"声一无听，物一无文"，在艺术的追求上，多样性始终是一个重要的方向。北宋书者涉及书体范围的萎缩，与所谓的个性、艺术性的追求，不只并无瓜葛，甚至是截然相反。岳珂（1183—约1242）说：

> （唐）中世而后，虽经生楷隶，犹得以扬镳而鸣鞭。五季日卑，我宋兴焉，士以德进，舍艺之偏，既窒其进取之途，故世之以书名家者，皆不杂以人而纯乎天。[319]

这是委婉的措辞，所谓"纯乎天"，换句话说就是"不学""无法"。需要说明的是，岳珂此论绝不是对于什么个性的提倡，这是岳珂在记录所藏米芾六十四幅真迹之后，所系赞语中的一段，目的在于衬托下文"有芾者出，集其大全"，并赞誉米芾为书学博士在书学传承上的作用。那么他对于"不杂以人而纯乎天"的北宋书法状况，显然在客观描述中已经有了批评之意。这让我想到岳珂在同书中，对于南宋士人不师古法的嘲讽：

> 淳熙九卿中，有好法书奇字者，博雅之名满天下，而字甚恶。客或谓："九卿当今世廉吏。"人问其故，则曰："蓄古书迹充栋，而一字

318. 王国维：《古雅在美学上之位置》，周锡山编校：《王国维文学美学论著集》，太原：北岳文艺出版社，1987年，第37页。

319. 岳珂：《宝真斋法书赞》（卷一九），《中国书画全书》（第2册），上海：上海书画出版社，2009年，第566页。

不入己，非廉谓何？"[320]

如此"廉吏"，真让人忍俊不禁。稍早于岳珂的姜夔，已经看出此中流弊，他说：

> 盖行草为书，不惟便于挥运，而不工于字，但能行笔者便可为之，知古之士不贵也。自唐及今，书札之坏，实由于此。盖纵逸甚易，收敛甚难，人心易流，宜其书之不古，甚者反以学古为拘，良可叹也。[321]

行书的大行其道，就是在这种新的情境下出现的潮流，在时间流徙中愈演愈烈，积弊一直影响到后世。姜夔所言的"自唐及今"，北宋显然是其中重要的阶段，北宋晚期尤甚。

北宋初年，无论水平如何，楷法仍然是士人笔下极为重要的修炼，宋绶"小字正书，整整可观，真是《黄庭经》《乐毅论》一派之法"[322]；周越以草书知名，却也写得一手规整的楷书（图47）；杜衍在晚年作草之前，一直是以楷书知名。到稍晚的石延年、蔡襄、韩琦（图48）等尚以楷书擅场。但随着誊录制的全面施行、代书现象的普及，楷书的实用性严重丧失，代之以行书的风靡，书体的掌握范围便日趋于单一、狭隘。由于缺少必要的训练，即使偶有作楷书的实用需要，也只能以行书草草应付了，即便不得体，也不再深究。且不说起草文书及日常的书写，碑铭文字也每多行意，完全不再是此前制度。[323]甚至风气所向，就连

320. 岳珂：《宝真斋法书赞》（卷九），《中国书画全书》（第2册），上海：上海书画出版社，2009年，第504页。

321. 姜夔：《跋宋太常卿孔琳书》，《绛帖平》（卷四），《景印文渊阁四库全书》（第682册），台北：台湾商务印书馆，1985年，第21—22页。

322.《宣和书谱》（卷六）《正书四·宋绶》，《中国书画全书》（第2册），上海：上海书画出版社，2009年，第293页。

323. 关于这一点，可以从流传的碑碣中看到，比如米芾《张吉老墓表》《天衣怀禅师碑》和黄庭坚《狄梁公碑》，皆是其例。黄庭坚甚至在给友人的信中以"放浪石刻"称自己所书之碑，更形象地传递了这种变化的消息，见黄庭坚：《与元勋不伐书九》（其六），《黄庭坚全集辑校编年》，南昌：江西人民出版社，2008年，第1007页。这个问题我们在关于尚意书风的讨论中还将继续展开。

图47 周越 王著千字文跋 台北李敖藏　　图48 韩琦 信宿帖 贵州省博物馆藏

官府文书，也一样妥协于这种世俗的风气。相对于柳公权的"自书谢状，勿拘真行"[324]，是要出于文宗的旨意方可如此，宋人就显得自由随意多了。李日华说：

> 唐制诰，必属能书者，或得自书如颜鲁公，既书，请玺印，盖自足垂远。宋亦当制者所书，其书半杂行草，即不善书，亦洒洒有致。若出欧、苏手，遂成瑰宝矣。[325]

遇到当制者是书家者流，其洒洒有致是可以预期的，但毕竟大多数情况下，其人未必如人所期待的那样精通笔法。所以到了宋徽宗宣和六年（1124），"正月己未，诏置提举措置书艺所……上曰：朕欲教习前代书法，所颁诰命，使能者书之，不愧前代……"[326]大约也是出于对这一现状的不满与担忧。而稍早的政和六年（1116）五月诏曰："内外官司应今后行遣文字，并

324.《柳公绰传·附》，《旧唐书》卷一六五，北京：中华书局，1975年，第4312页。
325. 李日华：《竹懒书论》，崔尔平编：《明清书法论文选》，上海：上海书店出版社，1994年，第377页。
326. 章如愚：《群书考索·后集》（卷三〇），《景印文渊阁四库全书》（937册），台北：台湾商务印书馆，1985年，第402—403页。

用真楷，不得草书。至于州县请纳钞旁，亦依此例。乞令尚书省立法。"[327]并诏诸官在文书中用草书者，杖八十。官员书写文书的不严肃，可想而知。联系一下嘉祐八年（1063），欧阳修感慨"俗尚苟简，废而不振"[328]的状况，虽然在欧阳修、蔡襄、苏轼的倡导与力行之下，这一现象也并非毫无改变，但半个世纪来，偷薄苟简之风正继续恶化。三人云逝，更是后继无人。哪怕是在徽宗间歇性的政治干预之下，也于事无补。而这一趋势在北宋之后的每况愈下、愈演愈烈，苏轼、欧阳修与徽宗都无缘一见，不知是其幸抑或不幸！

三、草书无法

行书的风靡，并不只带来楷书的式微，伴随着楷书一起退场的还有草书。

"书之求能，且攻真草。"[329]张旭这八字真言，轻松简约，却是度人金针。但他只是轻松一提，却并没有对此作出任何解释。学书用力于真草的看法在他所处的时代之中，基本是一种共识常谈，似乎无需多费唇舌加以阐明。只要稍加留意，我们今天仍不难看出，在唐人之前的传统中，篆隶古体不论，凡楷、行、草书这些今体范畴内的书者，不论其以三体中哪一种书体博得世人赞誉，却少有在楷书、草书两个领域都无所建树而堪称大家者。也可以说，在真、草中任何一体若有超凡之处，即便此外成就平平，也足以书家自命。而若一人只擅长行书，不及真草，恐难入大家之流。譬如太宗李世民，书史地位终不能与欧、虞等人并列。这一立论有点冒险，因为我很难将问题严密到使人找不出一个相反的例子。但让人释怀的是，凡事若持两末之议，于问题的发现与解决，未必有益。对于一种普遍现象的判断，未必需要与历史事实严丝合缝到不可指摘，即使偶有例外，

327.《宋会要辑稿》刑法二·六五，上海：上海古籍出版社，2014 年，第 8318 页。

328. 欧阳修：《跋永城县学记》，《六一题跋》（卷一一），《中国书画全书》（第 1 册），上海：上海书画出版社，2009 年，第 576 页。

329.（传）颜真卿：《述张长史笔法十二意》，《历代书法论文选》，上海：上海书画出版社，1979 年，第 278 页。

并不妨碍我们做更为深入的讨论。

　　当然，宋之前书中大家，也不是人人都真草兼善的。但我们要讨论的，不是书家的偏好与个人成就方向问题，而是时代整体风尚的转变。一个不容争辩的事实是，就帖学领域而言，唐之前与宋之后，书家所感兴趣、费心力的范围从楷、行、草的面目多样，渐渐萎缩到单一的行书。真、草二体的退场，是颇为值得注意的现象。而此前学者的研究中，尚不见对此有充分的重视与有力的论说。这种变化，如果结合着帖学史的兴衰来加以考察，或许会是一个颇有意义的话题——宋代帖学的兴盛，却伴随着书学的衰落。

　　不能否认，北宋之后尚有王铎这样的草书大家，也有赵孟頫不逊唐人的楷书成就。但真草二体在一个时代，如双峰并峙，而同臻绝诣、可足千秋的现象，再也没有出现过。在一人之身而真草都能度越凡俗，不让前修，更是从此绝迹。只有赵孟頫勉强算得上是二者兼善的。但以赵氏的书学成就而论，主要还是在于真行之间，草书毕竟非其所长。

　　正如山谷所谓古人书法中有"入则重规迭矩，出则奔轶绝尘"[330]之美，这种错综其中的动静、收放、提按、张弛等矛盾因素的丰富把握，不由真草，实难悟入。楷书所建立的法度规范，草书所指引的艺术精神，一收一放、一张一弛的矛盾，恰恰是书法之所以魅力无穷的一个暗示。所以古来书者，对于书法之微妙处，多借此以悟入。而书史之坏，或从真草不修开始。

　　历史上，第一个未曾出仕而只以书家之能被记载的人物张芝，恰恰是因为其草书的成就！这固然有着书体演变自身的原因，但草书的艺术性比以往的任何书体都更让人神往心驰，则也是不争的事实。这里我们将再次提到上文中关于书体实用性的话题。在张芝的时代，草书正由于它与实用的疏离，才被视为独特而纯粹的技艺。虽然有杜度"诏后奏事，皆作草书"[331]之例，毕竟不是常态，常态则正如赵壹《非草书》中所云：

330. 黄庭坚：《跋唐道人编余草稿》，《黄庭坚全集辑校编年》，南昌：江西人民出版社，2008 年，第 972 页。

331. 庾肩吾：《书品》，《历代书法论文选》，上海：上海书画出版社，1979 年，第 88 页。

乡邑不以此较能，朝廷不以此科吏，博士不以此讲试，四科不以此
求备，征聘不问此意，考绩不课此字。[332]

在这种情境中，草书的性质与意义，更多是在刘睦、陈遵的事迹中体现的。
这些书写恰恰都是非官方、非正式的尺牍：

（刘睦）善史书，当世以为楷则，及寝病，帝驿马，令作草书尺牍
十首。[333]

（陈遵）性善书，与人尺牍，主皆藏弃，以为荣。[334]

而行书的大行其道，其初也与实用有着微妙的距离。这一性质，与刘睦、陈
遵等人笔下的草书原无二致。南朝宋人王愔说："晋世以来，工书者多以行书著
名。"[335]而在当时的现实生活中，行书的地位与北宋却完全不同。魏晋之际，无
论是书碑、上书言事、官方文件还是宫殿题榜，行书都不是适宜的选择。行书
的用途，更多在于友朋之间的书疏往还，正所谓"务从简易，相间流行"[336]"非
草非真，离方遁圆"。[337]尤其是王羲之的留意新体，其时行书还只是出于草创，
所谓"穷伪略之理，极草纵之致，不若藁行之间，于往法固殊"，[338]时称"行狎
书"，狎，不庄重也。从当时名称，也不难了解这不过是一种新兴的俗体。也就
是说，汉魏以来的草书，与魏晋时期的行书一样，与实用的关系较远，对它的

332. 上海书画出版社、华东师范大学古籍整理研究室选编点校：《历代书法论文选》，上海：
上海书画出版社，1979年，第2页。

333. 范晔等：《后汉书》（卷一四），北京：中华书局，1965年，第557页。

334. 班固：《汉书》（卷九十二），北京：中华书局，1970年，第3711页。

335. 张怀瓘：《书断》（上），行书条下引王愔语。《历代书法论文选》，上海：上海书
画出版社，1979年，第163页。

336. 同上。

337. 张怀瓘：《书议》，《历代书法论文选》，上海：上海书画出版社，1979年，第148页。

338. 同上。

学习和研究主要是出于书家表现技艺的追求。然而到了唐代，行书的实用地位大大提升之后，也对书家的研习方向产生了微妙的影响。雷德侯说："唐太宗破例以行书刻石，正式认可了行书的使用，摒除了行书原来逃避现世的涵义。同时，他迫使那些仍企图独立于官方传统之外的书家（像8世纪的僧怀素）去创造一种'狂草'书体，以逃避现世。"[339]这不失为一种独特的视角。真草二体的两极化，便可以视作唐代书家应对新的变化的一种反应。

这一变化，看似无关宏旨，然而当我们把问题换一个角度来审视，将会有完全不同的认识。如果我们充分注意到魏晋以来书者对于逃避实用的努力，苏轼时代人们的真草不修，便不再是个书体的偏好问题，而恰恰体现了书者对于实用性的屈服。在这个时代，他们将很多兴趣做了延展，听琴、对弈、赏花、品茗、集古、造园，不胜枚举，[340]但在书法上"为无益之事"的追寻，却显得颇为不足。书法不再作为一门独特而纯粹的技艺吸引人们倾尽心力，而越来越趋于苟简。我并不是要说对于行书的兴趣就是对于实用性的妥协，但对于与文人生活稍远的真草书的集体不用心，却难以逃脱这一嫌疑！至少不像前辈学者所普遍认为的那样，这一行书独大的现象，体现了士人对于书法艺术性追求的执着。或许有人会说，宋人在草书上的投入其实很大。这一点不容否认，下文还将有所讨论。但一个简单的事实是，北宋士人在苏子美兄弟之后，对于草书的投入，就停留在极浅近的层次。士人作草更多的是一种自娱，而不是研习，流弊所及，苏轼也有所不免，他对于草书的爱好与投入正是时代的一个缩影。

书法技艺的掌握，不是一件容易的事情。宋人普遍学书于晚年，错过了少年时期的基础训练，便很难于此再下一番苦功。欧阳修所说，正道出一时流弊之所在：

苏子美喜论用笔，而书字不逮其所论，岂其力不副其心邪？然"万

339. [德] 雷德侯：《米芾与中国书法的古典传统》，杭州：中国美术学院出版社，2008 年，第 55 页。

340. 参见 [美] 艾朗诺《美的焦虑：北宋士大夫的审美思想与追求》的相关讨论，上海：上海古籍出版社，2013 年。

事以心为本，未有心至而力不能者"，余独以为不然。此所谓非知之
难，而行之难者也。古之人不虚劳其心力，故其学精而无不至。盖方其
幼也，未有所为，时专其力于学书，及其渐长，则其所学渐近于用今人
不然，多学书于晚年，所以与古不同也。[341]

黄庭坚当然是一个特例，不仅如此，蔡襄、米芾在草书上都有所涉及，但
相对于宋人行书的成就而言，这显得多么微不足道（图49、图50）。黄伯思评
米芾"但能行书，正草殊不工"正是实情。宋人行书，较之唐人，不遑多让。
而真草在唐代的高峰面前，无疑就显得微薄可怜了。就黄庭坚个人而言，其草
书成就也一样无法与前代大家相提并论。并世以善书精鉴见称者，对他的草书
评价也都不高：苏轼、钱勰说他草书多俗笔；[342]米芾在给友人的信中告诫朋友
不要妄学草书，也是以黄庭坚、锺离景伯为戒。[343]

黄庭坚自述对草书有了独得之秘，是在元符三年（1100）之后的事情。[344]
这离黄氏谢世已经没有几年了。其时山谷在石扬休家见到了怀素《自叙》，对
草书的认识有了巨大转折。然而山谷所见的所谓怀素真迹，很可能只是苏子美
家的仿作。据傅申先生对相关问题的细致考察，这一"蜀中石扬休本"《自叙
帖》，应该是一件映写本，而绝非怀素真迹。此本后来归黄氏所藏，在二十世
纪初之前流入日本，今存半卷，即所谓"流日半卷本"（图51）。[345]

341. 欧阳修：《试笔·苏子美论书》，《欧阳修集编年笺注》（第7册），成都：巴蜀书社，
2007年，第168页。

342. 黄庭坚：《跋〈与徐德修〉草书后》，《黄庭坚全集辑校编年》，南昌：江西人民出版社，
2008年，第1570页。

343. 徐度《却扫编》（卷中）："予尝见所藏元章一帖，曰：'草不可妄学。黄庭坚、锺
离景伯可以为戒。'"《全宋笔记》（第3编，第10册），第136页。

344. 相关考证，见陈志平：《黄庭坚书学研究》，北京：中华书局，2006年，第219—225页。

345. 傅申先生在《确证〈故宫本自叙帖〉为北宋映写本——从〈流日半卷本〉论〈自叙帖〉
非怀素亲笔》一文中，有详细的版本考论和对该帖流传问题的推导。原载《典藏古美术》
2005年11月，第158期，亦收入《书法鉴定——兼怀素〈自叙帖〉临床诊断》，台北：典
藏艺术家庭出版社，2004年。

图49 蔡襄 陶生帖 台北"故宫博物院"藏

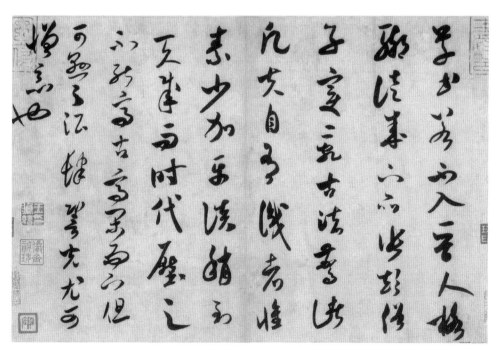

图50 米芾 论书帖 台北"故宫博物院"藏

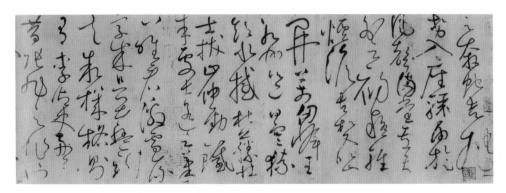

图 51　自叙帖（流日半卷本局部）　藏地不详

　　北宋写草书的人数并不少，其时草书也颇为人们所喜爱，以至于在《清明
上河图》中，我们也可以见到有草书屏风出现在汴京的店铺，甚至连铸造钱币
上也开始使用草书。[346]但是，这些书写多半都很幼稚浅薄，不过是"弄笔左右
缠绕"且"未知向背"的初级阶段而已，根本谈不上真正的艺术追求。如果说
这些只是普通书法爱好者的问题，那么作为主持《淳化阁帖》一事的大书家王
著，在草法识读与摹写上的表现，对于一个时代草书薄弱状况的反映，或许更
能说明问题。对此，黄伯思便有这样的批评：

　　　　此帖（王羲之《此郡帖》）官本传摹甚失真，如以"就劳"为"能
　　　　劳"，"小却"为"小都"，皆转失草法也。[347]

　　如果说王著在刻帖一事上受到的指责，从一名书家而担当鉴定之责的角
度，还颇有可以谅解之处，那么草法之不通，对于以书名于世的他来说，真的
有点说不过去。但这又哪里是王著个人的不学之过呢？其时杨南仲、葛湍同在
禁中，较之王著之偏重笔法，二人更是以书史与字学为职守，《阁帖》工程，

346. 赵令畤：《侯鲭录》（卷二），"御书钱"条，北京：中华书局，2002 年，第 57 页。
347. 黄伯思：《第八王会稽书下》，《东观馀论·法帖刊误》（卷下），《中国书画全书》
（第 2 册），上海：上海书画出版社，2009 年，第 132 页。

若言不曾参与，似也难以置信。[348]如果我们置身于当时的环境来考量，这又哪里是王著的不学之过，何尝不是一个时代的普遍现象！

> （太宗）小草特工，语近臣曰："朕君临天下，亦何事笔砚？但心好之，不能舍耳。江东人多称能草书，累召语之，殊未知向背，但填行塞白，装成卷帙而已。小草字学难究，飞白笔势难工，吾亦恐自此废绝矣。"以数十轴藏秘府。[349]

太宗草书，今《绛帖》拓本中尚可见几首诗留存[350]，也是成就平平、无甚精彩。而宋初江东人所谓"多称能草书"者，更是不知向背，而只能填行塞白，其于草书理解显然是难以恭维的。

这一问题，到苏轼生活的时期，并没有什么改善。且不说草书成就，甚至连基本的草书字法，也鲜有留意。今存台北"故宫博物馆"的怀素《自叙帖》（传）后，有苏轼同年进士蒋之奇（1031—1104）的两行跋，草书开头，却夹杂行书颇多，尤其写到"元丰"年号之时，居然将"丰"字草法弄错，足见荒疏（图52）。且该跋作于元丰六年，如果蒋氏自元丰改元之初就这么写的话，可能在这六年的时间里，他始终没能知道自己写错了年号。这就不能只怪蒋之奇了，显然在这六年中，始终没有人哪怕是很委婉地对此提出过纠正。

相似的情况，从王诜的作品中，可以看得更为清晰。以王诜《行草书自书诗卷》（图53）为例，其中不合规范者可谓比比皆是：第二行"出"、十六行"客"、十九行"殿"、二十一行"起"、三十二行"桥"、三十五行"鹤"字草法；第三行、三十三行两个"留"、十五行"顷"、第三十一行（款书第八

348. 顾炎武《菰中随笔》（卷二·下）："王著但知笔法而不通古今，不足论矣。史言：吕文仲以翰林侍读寓直御书院，与侍书王著更宿，侍书学葛端（按，当作葛湍）亦直禁中，太宗暇日，每从容问文仲以书史，著以笔法，端以字学。则《阁帖》之刻，诸臣亦不一寓目耶？"华人德、朱琴编：《历代笔记书论续编》，南京：江苏教育出版社，2012年，第298页。
349. 杨亿：《杨文公谈苑·太宗善书》，上海：上海古籍出版社，2012年，第37页。
350. 《绛帖》所刻四诗为：《寄张祜诗》《登黄鹤楼诗》《汉宫怀旧诗》《宫城诗》。

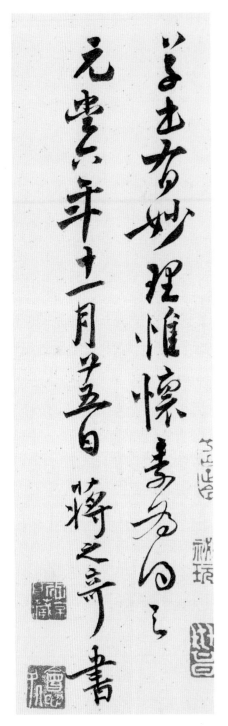

图 52 蒋之奇 跋怀素自叙帖 台北"故宫博物院"藏

行)"密",三十八行"喜"虽非草书，其用字也都少有先例；第九行"虽"、十二行"所"、二十行"思"作俗体，更是显例；末尾的《蝶恋花》一词中，首行"翠"、三行"垂"、六行"昏"亦复如此，落款中"辄能"字欲草不草，别别扭扭，更是不伦不类。至于朱谋垔《画史会要》评他"碑版书极佳，山谷称其如蕃锦"，[351]更是对山谷品评的误解。山谷原话是对于王诜委婉的批评，但语出调侃，不易为外人察觉：

> 余尝得蕃锦一幅，团窠中作四异物，或无手足，或多手足，甚奇怪，以为书囊，人未有能识者。今观晋卿行书，颇似蕃锦，其奇怪非世所学，自成一家。[352]

所谓"或无手足，或多手足""其奇怪非世所学"，都不过是对于王诜字法乖谬的暗喻，朱谋垔"极佳"之说，真不知从何说起！

351. 朱谋垔：《画史会要》（卷二），《中国书画全书》（第 6 册），上海：上海书画出版社，2009 年，第 135 页。

352. 黄庭坚：《跋王晋卿书》，《黄庭坚全集辑校编年》，南昌：江西人民出版社，2008 年，第 1575 页。

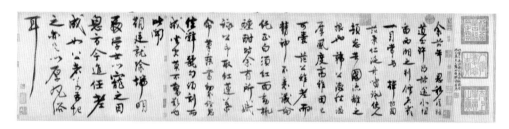

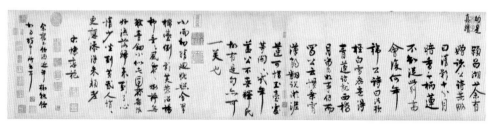

图 53　王诜　行草书自书诗卷　故宫博物院藏

　　山谷坦荡，除了对友人的批评，也批评自己"少时喜作草书，初不师承古人，但管中窥豹，稍稍推类为之。方事急时，便以意成，久之或不自识也"。[353]而山谷少时与草书的这一习惯，又何尝不是时代风气的反映。山谷说：

　　　　近时士大夫罕得古法，但弄笔左右缠绕，遂号为草书耳，不知与科斗篆隶同法同意。[354]

　　这在当时，基本是习草者的通病。只是很少有人会同黄庭坚一样坦荡地将问题说出。值得注意的是，这一题跋中山谷还提到了一个更为重要的方面。所谓"推类为之""便以意成"还只是草书一体的"字法"问题，尚不涉及其中更为重要的"笔法"。而至于"罕得古法，但弄笔左右缠绕"，则已经在谈论草书的笔法问题了，否则便不会有后面一句"与科斗篆隶同法同意"。而草书笔法问题在有宋一代，当然更为薄弱。姜夔《续书谱》草书条：

353. 黄庭坚：《钟离跋尾》，《黄庭坚全集辑校编年》，南昌：江西人民出版社，2008 年，第 543 页。

354. 黄庭坚：《跋此君轩诗》，《黄庭坚全集辑校编年》，南昌：江西人民出版社，2008 年，第 935 页。

自唐以前多是独草，不过两字属连。累数十字而不断，号曰连绵、游丝，此虽出于古人，不足为奇，更成大病。古人作草，如今人作真，何尝苟且。其相连处，特是引带。尝考其字，是点画处皆重，非点画处，偶相引带，其笔皆轻。虽复变化多端，而未尝乱其法度。张颠、怀素最号野逸，而不失此法。近代山谷老人，自谓得长沙三昧，草书之法，至是又一变矣。流至于今，不可复观。[355]

姜夔直言当时草书之流弊，其症结也正是在于真草之间认识的浅薄，不知古人强调的笔下映带，其实是有虚实之分的。所谓"古人作草如今人作真"，正道出真草之间一层隐秘。至少在这一点上，黄庭坚的理解与晋唐古法之间，还存在着不可忽视的距离。而在山谷身后，草书的每况愈下，这一层深意更是无人照管，流弊所及，不可拾掇。姜夔尚有幸，不及亲见到他所谓的"不可观"三个字的前面，还可以被时间加上一个"更"字。

至于北宋时期绝大多数的草书爱好者，则只停留在对草法半通不通的阶段。熙宁三年（1070）苏轼在京师开封时期，与友人间有一段关于草书的交流，苏轼用轻松的文笔为我们展示了当时书者的实际状况：

李公择初学草书，所不能者，辄杂以真、行。刘贡父谓之鹦哥娇。其后稍进，问仆："吾书比来何如？"仆对："可谓秦吉了矣。"与可闻之大笑。是日，坐人争索与可草书，落笔如风，初不经意。刘意谓鹦鹉之于人言，止能道此数句耳。十月一日。[356]

355. 姜夔：《续书谱·草书》，《历代书法论文选》，上海：上海书画出版社，1979 年，第 387 页。

356. 苏轼：《跋文与可草书》，《苏轼全集校注》，石家庄：河北人民出版社，2010 年，第 7813 页。

　　李公择，即李常（1027—1090）；刘贡父，即刘攽（1023—1089）。苏轼在另一则题跋中也说起过二人作草书而驳杂不纯的特点。这当然首先是由于不学古帖所致，但就学习古帖而言，也未必就可以避免这样的问题。法帖流传，时间间隔久远，宋人对于法帖的识读已经有了很大隔膜。直到元祐年间，刘次庄翻刻《戏鱼堂帖》，"取帖中草书，世所病读者为释文十卷，并行于时"。[357]后来又将释文单独辑出，为《淳化释文》，其开创之功于北宋学书者是颇为有益的，但其中因刘氏不识而阙疑和误释之处，也不在少数。此后，又有陈与义作《法帖音释刊误》，在刘氏释文的基础之上"仔细寻究，其误者改之，阙者补之"[358]。此风一开，好事者代不乏人，法帖释文才渐趋于完善。但奇怪的是，后世草书成就并不曾因此有所改善，草书在字法与笔法上的双重败退，如大河就下，一气奔赴，再也没有真正振兴过。此中端绪，也不能不说是一个耐人寻究的话题。

357. 刘次庄：《法帖释文》（卷一〇），《景印文渊阁四库全书》（第681册），台北：台湾商务印书馆，1985年，第424页。
358. 陈与义：《法帖音释刊误》，韦续《墨薮·附》，《景印文渊阁四库全书》（第812册），台北：台湾商务印书馆，1985年，第416页。

苏轼与『尚意』书风

第一节　　"意"的提出

在士人群体表达他们书法见解的时候，那些处在这一群体之外的人们却不曾留下一点声响。他们的作品，如画脂镂冰，随世磨灭；他们的见解和理想，在当时可能就不曾著之翰墨，随着时间流徙，更与其人一同云亡。后世书史之中，其意见只汇为沉默，无声无息。在这一群体中，职业的书手或是最为重要的一支。对他们书写情况的考察，于书史不失为一种补充。所幸在这一方面，已有学者做了开辟性的研究。[1]而本书所要讨论的，是关于北宋士流书家对于书手及其腕下法度的意见，并借此观察苏轼所抱持的态度，尤其是他与并世诸君有何异同。

一、士流与杂流

宋代社会，士、农、工、商之间地位悬殊，而科举制度的唯才是举使得阶层之间的流动极为普遍。士人要保持其文化上的优越状态，并不是一件容易的

1. 参见李慧斌：《宋代制度视阈中的书法史研究》，海口：南方出版社，2011 年；张典友：《宋代书制论略》，北京：文物出版社，2012 年。

事情。士大夫在对自身地位感到自豪的同时，内心也免不了有一丝焦虑。[2]

宋儒重道贱艺，以高远自期，在反对"一役之劳"的论调中，多少有着不与众工为伍、标榜文人高致的一层意思。这背后或许包含着一个群体的身份认同问题，而远非书法上具体的风格技法所可以尽言（虽然这也是重要的原因）。[3]朱长文记蔡襄拒写《温成皇后碑》一事，便表达了这一态度：

> （蔡襄）颇自惜重，不轻为书，与人尺牍，人皆藏以为宝。仁宗深爱其迹，尝书曰"御笔赐字君谟"以宠之，君谟作诗，自书以谢。御制元舅《陇西王碑》文，君谟书之；及学士撰《温成皇后碑》文，敕书之，君谟辞，不肯书，曰："此待诏职也。"儒者之工书，所以自游息焉而已，岂若一技夫役役哉。古今能自重其书者，惟王献之与君谟耳。[4]

显然，待诏的职责与儒者的游息，在这里是两种相反的追求。不过对于这一则史料的真实性，我们不能无所怀疑。这一文字的源头来自欧阳修为蔡襄写的墓志铭。欧公在文字中只说了蔡襄辞不肯书，并以为这是待诏职责，[5]

2. 苏辙《上皇帝书》："凡今农、工、商贾之家，未有不舍其旧而为士者也。"（《栾城集》卷二一，上海：上海古籍出版社，2009年，第465页）陆游《渭南文集》卷二一《东阳陈君义庄记》云："若推上世之心，爱其子孙……欲使之为士，而不欲使之流为工、商，降为皂隶，去为浮屠老子之徒则一也。"[《景印文渊阁四库全书》（第1163册），台北：台湾商务印书馆，1985年，第472页]又，黄庭坚云："四民皆当世业，士大夫家子弟能知忠信孝友，斯可矣。然不可令读书种子断绝。有才气者出，便当名世矣。"（黄庭坚：《戒读书》，《黄庭坚全集辑校编年》，南昌：江西人民出版社，2008年，第1627页）皆可以见出这种流动状态对于士人心理的影响。对这一问题更为深入的讨论，参见余英时：《朱熹的历史世界：宋代士大夫政治文化的研究》，北京：三联书店，2004年，第128—139页。
3. 参见[美]连心达《宋代士大夫文人的反"俗"心结》一文中对文人画和宋词的讨论。载《宋代文化研究》（第16辑），成都：四川大学出版社，2009年，第768—789页。
4. 朱长文：《续书断·上》，《墨池编》（卷九），《中国书画全书》（第1册），上海：上海书画出版社，2009年，第283页。
5. 欧阳修：《端明殿学士蔡公墓志铭》，《欧阳修集编年笺注》（第2册），成都：巴蜀书社，2007年，第622页。

并没有朱长文后面的评论。此事原委，在洪迈笔下辨析周详：

> 比见蔡与欧阳一帖云：“向者得侍陛下清光，时有天旨，令写御
> 撰碑文，宫寺题榜。至有勋德之家，干请朝廷出敕令书。襄谓近世书写
> 碑志，则有资利，若朝廷之命，则有司存焉，待诏其职也。今与待诏争
> 利，其可乎？力辞乃已。”盖辞其可辞，其不可辞者不辞也。然后知蔡
> 公之旨意如此。虽勋德之家请于朝，出敕令书者，亦辞之，不止一《温
> 成碑》而已。[6]

两相比较，洪迈的记录无疑更为可靠。蔡襄的原意并非以待诏之事为
“技夫役役”而不可为，只是不愿与待诏争利。言行中尽是温厚的关怀之
意，而非不与为伍的鄙夷。不过，前一则材料虽非蔡襄本意，但记录者在文
字中透露出的倾向，一样蕴含着重要的价值。至少在朱长文眼里，士大夫不
欲与待诏同列之意，是不难觉察的，虽然他的表述是那么得体。

不是每一个人在发为意见的时候，都能如朱长文那般优雅而委婉，李成
之不欲与“画史冗人同列”，李公麟对于“近众工之事”的警惕，自矜自重
之意便更为显明。而与士人的态度相比，制度上的规定尤其不见温情。当时
诏令，书学与画学、算学、律学等并列，不得与士大夫齿，不得拟常参官，
与文、武两学显然有贵贱之分。[7]

宋代士人群体的身份认同，取决于他有没有参加科举或出仕为官的经
历。这与唐代有着极为显著的区别，《旧唐书》卷四十二：“有唐已来，出
身入仕者著令有秀才、明经、进士、明法书算，其次以流外入流。”所谓流
外入流，即身为胥吏者补授入仕为官。胥吏入官虽多半沉于下位，毕竟也是

6. 洪迈：《蔡君谟书碑》，《容斋随笔·三笔》卷一六，北京：中华书局，2005 年，第
621—622 页。

7. 王栐：《燕翼诒谋录》（卷二），“伎术官不得拟常参官”条，北京：中华书局，1981 年，
第 14 页。

不可忽视的一个群体。[8]宋初承唐制度，以胥吏入官者，也偶有其人。但随着国家政权的日趋稳定，规章制度也愈趋于完善和严格，对于吏胥而欲为官、伎术官而欲进入士大夫之列，在这个时代，几乎成为不可能的事情。[9]甚至连胥吏自求上进，欲以科考入仕，也在端拱二年（989）的一则诏令中被禁止。[10]一个叫陈恕（约945—1004）的小吏，极为幸运，赶在这一规定之前通过科举步入了仕途，后来竟得以官至参知政事。但如果我们知道这个起家胥吏者在为官生涯中对待胥吏的态度，其苛刻竟在宋史中一度以治吏而闻名，或许对于当时官、吏之间的种种隐微之处也就不难体察了。甚至有一次，太宗就一些具体财赋问题示意陈恕去问问胥吏（具体的事物，吏总是比官更为了解），他也"终不肯降意询问"。[11]还有文学史上著名的柳永，他之所以被士类所轻，也正是由于他不再将歌妓舞女视作玩物，而是不顾身份，如密友一般与之相处。正如有学者所指出的，"在高雅与鄙俗的冲突中，柳永的行为使所有的士人蒙羞，他背叛了他所在的阶级"。[12]

王安石在《上仁宗皇帝言事书》中，对于流外人员为州县官吏的情况，提出了担忧：

> 又其次曰流外。朝廷固已挤之于廉耻之外，而限其进取之路矣。顾属之以州县之事，使之临士民之上，岂所谓以贤治不肖者乎？以臣使

8. 参见孙国栋：《唐宋之际社会门第之消融》，《唐宋史论丛》，上海：上海古籍出版社，2010年，第303页。

9. 祝总斌将古代吏制的发展分成三个阶段：秦汉吏、官无别，魏晋至唐宋吏、官有别，元以后吏、官界限分明。从这个变化过程中，我们也可以看出宋代在吏与官身份界限上趋于严明的转折性质。见祝总斌《试论我国古代吏胥制度的发展阶段及其形成的原因》，《燕京学报》第9期，北京：北京大学出版社，2000年。

10. 马端临：《选举考八·吏道》，《文献通考》（卷三五），北京：中华书局，1986年，考332下。

11.《陈恕传》，《宋史》（卷二六七），北京：中华书局，1977年，第9200页。

12.[美]连心达：《宋代士大夫文人的反"俗"心结》，载《宋代文化研究》（第16辑），第783页。

事之所及，一路数千里之间，州县之吏出于流外者，往往而有，可属任以事者，殆无二三，而当防闲其奸者，皆是也。盖古者有贤不肖之分，而无流品之别。故孔子之圣，而尝为季氏吏，盖虽为吏而亦不害其为公卿。及后世有流品之别，则凡在流外者，其所成立固尝自置于廉耻之外，而无高人之意矣。夫以近世风俗之流靡，自虽士大夫之才，势足以进取，而朝廷尝奖之以礼义者，晚节末路，往往怵而为奸，况又其素所成立，无高人之意，而朝廷固已挤之于廉耻之外，限其进取者乎？其临人亲职，放僻邪侈，固其理也。[13]

通过王氏的利害分析，我们不难了解这一群体的边缘化特点和尴尬境遇。他们不只不如士人有高人之意，且被朝廷挤之于廉耻之外，断绝了进取之路。

四民中士、农之间，绝不相混，[14]而北宋又在制度上限制了工、商杂类的科举仕进之路。[15]但伎术官毕竟非农非商，相对于农、工、商而言，这是与士大夫在空间上靠得最紧密、阶级地位上最接近、接触也最为频繁的一群人，却是在身份上"非我族类"的一群人——这无疑会让士大夫提高警惕。诏令文字有时会对伎术官语带侮辱："伎术杂流，玷污士类。"[16]甚至翰林书艺杨昭度、御书待诏盛量只因当直入院稍迟，就被上司使人去了巾帻，差点遭受笞责。[17]相对于杨昭度、盛量，沈之才的运气似乎更坏。譬如下面的

13. 王安石：《上仁宗皇帝言事书》，《临川先生文集》（卷三九），北京：中华书局，1959年，第419页。

14. 程颐："古者八岁入小学，十五入大学，择其才可教者聚之，不肖者复之田亩。盖士、农不易业，既入学则不治农，然后士、农判。"《伊川先生语一》，《二程遗书》卷一五，《景印文渊阁四库全书》（第698册），台北：台湾商务印书馆，1985年，第132页。

15. 庆历四年（1044）三月宋祁等重订贡举条例，有云："身是工、商杂类，及曾为僧、道者，并不得取应。"《宋会要辑稿》（选举三·二五），上海：上海古籍出版社，2014年，第5298页。

16.《宋会要辑稿》（职官三六·一一五），上海：上海古籍出版社，2014年，第3956页。

17.《续资治通鉴长编》（卷六八），北京：中华书局，2004年，第1527页。

事件，今日看来，真是太不合情理：

> 沈之才者，以棋得幸思陵（高宗），为御前祗应。一日，禁中与
> 其类弈，上喻曰："切须子细。"之才遽曰："念兹在兹。"上怒云：
> "技艺之徒，乃敢对朕引经邪？"命内侍省打竹箆二十，逐出。[18]

简短的文字中，似乎暗示了文化上的一条界限：雅，是士人的追求，不是杂流人员可以理解和言说的！

结合当年宋绶不曾俗谈的记载来看，士人俗谈应当极为普遍，在诗文中使用俗语，也成为一时风尚。苏轼诗句有云："但寻牛矢觅归路，家在牛栏西复西。"[19]"牛矢"，即牛粪，前代古文中虽有此一词，以之入诗却几乎是不可想象的事情。这一界限的禁忌，在宋人笔下已然被打破。俗语入诗，在宋人笔下不胜枚举。甚至连蝇蛆这样的秽物，梅尧臣也曾尝试将它写入诗里。但这种打破禁忌的自由是单向的"士人特权"，技艺之徒而欲雅谈则绝不允许。士人的心理或许可以简单地这么概括：我们可以用你们的语言，你们不可以用我们的语言；我们可以穿你们的衣服，你们不可以穿我们的衣服；我们可以做你们做的事情，你们不可以做我们做的事情。

这么说似乎有点蛮横，但我希望读者不要误会，我只是用一个较为简洁的方式在描述北宋士大夫的文化状态。上文只是我个人对于历史的事实判断，而没有价值判断。正当与否，且置而不论，我们或可以视之为官僚士大夫阶层为了维护"雅"的品味，而做出的行为反应。

俗人涉足雅文，必然导致雅的俗化，而雅者提领俗事，则可以提升俗的品味。文人雅士而涉足于俗文化的领域，尤其要不失其雅，一旦同其流俗，

18. 王明清：《挥麈录馀话》（卷一），《全宋笔记》（第6编，第2册），郑州：大象出版社，2013年，第10页。
19. 苏轼：《被酒独行，遍至子云、威、徽、先觉四黎之舍，三首》（其一），《苏轼全集校注》，石家庄：河北人民出版社，2010年，第5021页。

则往往影响到个人的声誉和前途。在这一方面最为悲剧性的人物，莫过于前文提到的柳永和我们将要言及的沈辽（1032—1085）。王明清（1127？—1202？）在《挥麈录馀话》中记述了一段沈辽的故事，读来不禁令人唏嘘：

> 沈睿达辽，文通之同胞，长于歌诗，尤工翰墨。王荆公、曾文肃学其笔法，荆公得其清劲，而文肃传其真楷。登科后，游京师，偶为人书裙带，词颇不典。流转鬻于相蓝。内侍买得之，达于九禁，近幸嫔御服之，遂尘乙览。时裕陵初嗣位，励精求治，一见不悦。会遣监察御史王子韶察访两浙，临遣之际，上谕之曰："近日士大夫全无顾藉，有沈辽者，为倡优书淫冶之辞于裙带，遂达朕听。如此等人，岂可不治。"子韶抵浙中，适睿达为吴县令，子韶希旨，以它罪劾奏。时荆公当国，为申解之，上复伸前说，竟不能释疑，遂坐深文，削籍为民。[20]

元丰七年（1084）黄庭坚为沈辽云巢作记，言及沈氏被逐于士大夫之外，尤有"不自金玉，一纵恣绳墨外"[21]之语。所谓金玉、绳墨云云，便见雅俗之分畛。

美国学者列文森在研究中，给中国士大夫以一个特别的称呼：amateur。其意兼指业余爱好者以及外行，有点类似我们常说的"票友"（如果不去深究票友一词的最初含义的话）。他说：

> 在政务之中他们是amateur，因为他们所修习的是艺术；而其对艺术本身的爱好也是amateur式的，因为他们的职业是政务。

20. 王明清：《挥麈录馀话》（卷一），《全宋笔记》（第6编，第2册），郑州：大象出版社，2013年，第36页。
21. 黄庭坚：《云巢诗序》，《黄庭坚全集辑校编年》，南昌：江西人民出版社，2008年，第383页。

他们的人文修养中的职业意义，就在于它不具有任何专门化的职业意义。[22]

士人有着阶级优越感，不能随意降低身份。这种优越感在没有进入士阶层之前不会表现，也不会自觉，而一旦从平民通过科举（或其他方式）进入士林，维护其阶层在文化上的尊宠地位便成为一项自觉的任务。具体政务处理上的能力，胥吏群体显然要高于士大夫阶层。而士大夫的优越感，在于一切文化领域里他们所表现的高风雅尚、林泉逸兴。在严辨九流而好雅恶俗的风气之下，侍书之流的趣味，自然为士人所不取。故书法之事，既然要追求，便只有指出向上一路，以别于杂流。宋祁《致工篆人书》云：

> 足下自谓工篆，而自知六书，抑扬其意则可，若曰恐世人指以为艺，胡自信不厚耶？工篆而不知意，艺也，待诏于翰林者是已；工篆知意，儒者学也，扬、许、蔡常兼之矣。足下胡不晓人之未晓，反以人之不晓而自晦其晓耶？[23]

宋祁之开解，显见工书人向来为世论所轻。若非世人评价中有此轻重，这一文字岂不成了无的放矢？宋祁希望工篆人不要妄自菲薄，并以儒者之工书相期许，却也在言语间对书者有鲜明的区分——翰林待诏与儒者虽都可以工书，在士人眼里，却分属于不同的阵营。

22. 参见 Joseph R. Levenson，*Confucian China And Its Modern Fate：A Trilogy*，University of California Press，Volume One，pp. 16—19. 转引自阎步克：《士大夫政治演生史稿》，北京：北京大学出版社，2015 年，第 5—6 页。

23. 宋祁：《景文集》（卷五一）（第 8 册，丛书集成初编），上海：商务印书馆，1936 年，第 677 页。

二、实用与艺术

北宋士人，多出身于寒门，书法上的家传师授，都没有晋唐那么显赫。而这些寒门里走出的文化人，正是新时代书家的主要来源。无论个人在书法上有没有发自内心的爱好与实际造诣，在毛笔书写的时代，书法的实用需求终归是文人生活中回避不了的事情。在有着工稳整洁的书写需要之时，指望这些平日缺少书法训练的读书人临时抱佛脚，练就一手端楷，毕竟不是一件现实的事情。于是，和今天的中国画家偶尔请书家代为题款一样，代书，成为不二的选择。只是宋人的代书现象，或许远比我们想象得更为普遍。铨试中的代书，显然属于作弊行为，其时如此等事却诡计百端，比之今日考场亦毫不逊色。"议者以为奏补人多令假手，故更新制。曾不思书判犹如今之帘引，虽有假手，不可代书，若铨试之弊，则又甚矣，虽他人代书可也……假手者用薄纸书所为文，揉成团，名曰'纸毬'，公然货卖。" [24]

铨试之外，平日的文人生活中，代书也不乏市场，石介（1005—1045）说：

> 少时乡里应举，礼须见在仕者，未尝能自写一刺，必倩能者。及为吏，岁时当以书记通问大官，亦皆倩于人。有无人可倩时，则废其礼，或时急要文字，必奔走邻里，祈请于人。[25]

这种现象如果只是个别文人偶一为之，亦无大碍，一旦成为普遍的现象，其影响便不容忽视。石介所说的情况，既没有铨试的考核压力，也不是由于制度的规定，所谓"废其礼"者，"礼"从何来？正是一时的风气使然。石介是以作字险怪著称的，经过欧阳修的批评，也未见得有什么改变（图1）。而刘安世（1048—1125）对"礼"，显然有着与石介不同的理解。他终身不作草字，书牍

24. 王栐：《燕翼诒谋录》（卷一），"吏铨试书判"条，北京：中华书局，1981年，第2—3页。
25. 石介：《答欧阳永叔书》，《石徂徕集》（第1册，卷上），丛书集成初编，上海：商务印书馆，1936年，第30页。

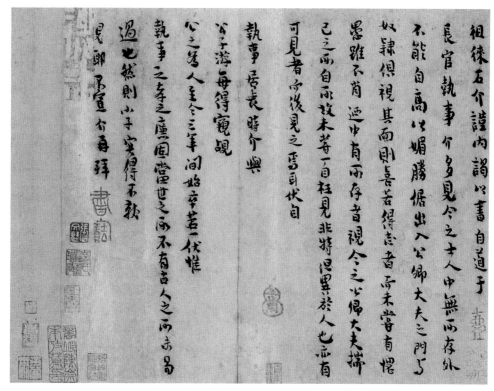

图1　（传）石介　与长官执事札　藏地不详

皆亲自为之（图2），却赢得世人更多的敬重，何来失礼之说呢？若言失礼，不过是由于书者笔下拙劣，尤其是点画潦草，不能作楷书而已。

但毕竟像刘安世这样的士人太少了，普遍的情况是笔下无体，任情自运。如此手迹漫说作文书呈送上级，就算是友朋之间的书信往还，也不免有失礼之嫌。

朱长文作《续书断》，开篇作序便说：

> 夫书者，英杰之余事，文章之急务也。虽其为道贤不肖皆可学，然贤者能之常多，不肖者能之常少也。岂以不肖者能之而贤者遽弃之不事哉！[26]

26.朱长文：《续书断·序》，《墨池编》（卷九），《中国书画全书》（第1册），上海：上海书画出版社，2009年，第277页。

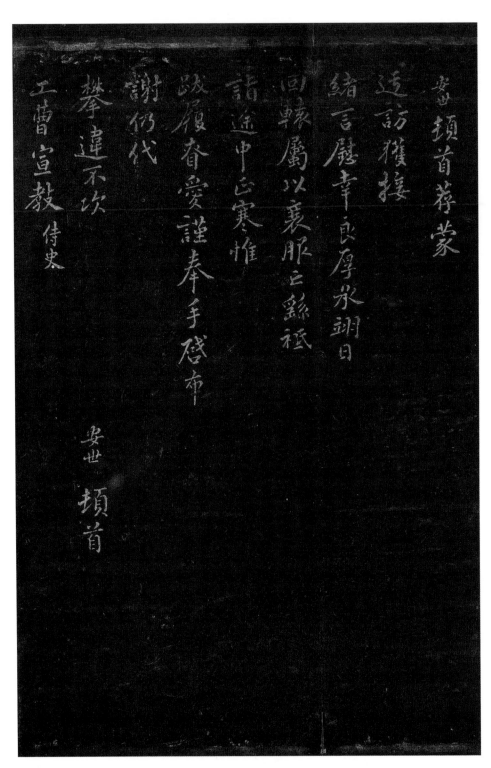

安世顿首荐蒙
适访获接
绪言历幸良厚永翊日
回辕属以衰服之缘祗
诣途中正寒惟
跋履眷爱谨奉手启布
谢仍代
攀违不次
工曹宣教书 侍史

安世顿首

图2　刘安世　予工曹宣教书　上海图书馆藏　宋拓　凤墅帖

　　或许我们在这段文字中，能够看到一点与以往不同的态度。将书法从小道而提升为"英杰之余事，文章之急务"，这不是朱氏首创，但他进一步提出了自己的主张：贤者更当于书法上用心，而不当以不贤者擅长此道便"遽弃之"。这是一个新颖的角度，换句话说，这块领地不能被不贤者占据。

　　但文字是没有专利的，胥吏在书法上的追求，士人无法干涉。像高宗限制伎术官雅谈那样，对沈之才施以竹篦，以蛮横的手段加以禁绝，毕竟是行不通的。而另一方面，书法与一般实用的"技术"不同，文人在高风雅尚的标榜中可以舍弃很多实际技能的修炼，却无法避开文字书写。士人所能够做的，可能只有让书法在自己的笔下有别于他者——于是在这个时代，书法便活生生被分化成了实用与艺术之两途。

　　书法在艺术上的自觉，虽然早在汉魏时期就已经开始，但其时对艺术性的追求并不曾与实用对立。我们固然不能将王羲之等士族书家的传统与民间书写等量齐观，但士族也一样将审美上的追求贯彻在日常的书写之中。尤其是，士族书家并不曾感受到来自寒门、民间普通书写的威胁与压力。而这种压力，在北宋开始出现了。翰林侍书，其设置只在宋朝建国之初，实际并没有持续多长的时间。但在多年以后，黄庭坚对这一影响所及，仍不免语含激愤：

　　　　今俗子喜讥评东坡，彼盖用翰林侍书之绳墨尺度，是岂知法之意哉！[27]

　　以今日视角来看，仅以规矩准绳评判苏轼书法，确实有点浅薄。但从当时立场，未尝没有其合理的一面。一方面，从黄庭坚的反驳中，翰林侍书尺度对于士人评书的影响，其持久力也可见一斑；而另一方面，黄庭坚对于在这一尺度之外别立家法的强烈自觉，也见于字里行间。我们从士人对于书吏

27. 黄庭坚：《跋东坡〈书远景楼赋〉后》，《黄庭坚全集辑校编年》，南昌：江西人民出版社，2008 年，第 1568 页。

传统的反感中，不难感受到这一文字背后潜在的消息：工书人与士大夫在书法上温和的"较量"，在北宋似乎一直没有停止过。除了黄庭坚，同时人这一类的意见也并不少见。

譬若三馆楷书，作字不可谓不精不丽，求其佳处，到死无一笔。此病最难为医也。[28]（沈括）

学书在法，而其妙在人。法可以人人而传，而妙必其胸中之所独得。书工笔吏，竭精神于日夜，尽得古人点画之法而模之，浓纤横斜，毫发必似，而古人之妙处已亡。妙处不在法也。[29]（晁补之）

譬诸解衣磅礴，未尝见舟而操之，莫知为我，莫知为人，非神定气闲，孰能为之。必日三折为波，隐锋为点，正如团土作人，刻木似鹄，复何神明之有。[30]（李昭玘）

就连意不在书的王安石，在评价前人遗迹时也有类似的意见："此书意之所至，笔之所止，则已不曳以就长，促以就短。"[31]甚至他还有更为激进的意见：

但疑技巧有天得，不必勉强方通神。[32]

我们不难发现，这与欧阳修时期人们的态度有了很大的不同。从欧阳

28. 沈括：《梦溪笔谈》（卷一四），《全宋笔记》（第 2 编，第 3 册），郑州：大象出版社，2006 年，第 113 页。

29. 晁补之：《跋谢良佐所收李唐卿篆千字文》，《鸡肋集》（卷三十三），《景印文渊阁四库全书》（第 1118 册），台北：台湾商务印书馆，1985 年，第 654 页。

30. 李昭玘：《跋东坡真迹》，《乐静集》（卷九），《景印文渊阁四库全书》（第 1122 册），台北：台湾商务印书馆，1985 年，第 299 页。

31. 米芾：《论书格》引王安石语，《宝晋英光集》（卷八），丛书集成初编，第 63 页。

32. 王安石：《吴长文新得颜公坏碑》，《临川先生文集》（卷九），北京：中华书局 1959 年，第 150 页。

修对于唐代普通文人书字有法的羡慕，感慨"今文儒之盛，其书屈指可数者无三四人"，到黄庭坚、沈括（1031—1095）对于三馆楷书的不屑，正折射出一个时代文人心理的变化。黄庭坚说："余书自不工，而喜论书。虽不能如经生辈左规右矩，形容王氏，独得其义味。"[33]显然在他眼中，这规矩与意味，便有着高下的层次之分。于是学者"不肯循蹈规矩，好奇尚怪，遇事辄发"。朱弁批评当时少年下笔任意，"本欲以为高，而不知自陷于浮薄"，[34]正可以视作石介之流的后继。

在这种分别中，艺术上的追求当然是我们观察的重点，后面再说。实用的技能从文人所不擅长，到被文人唤来为自己服务，其间微妙的身份贵贱的暗示却是极有意味的。这一分别虽不自北宋开始，而一旦实用书写的"服务"特点成为普遍的现象，文人对于这一技能的态度，也势必发生本质上的改变。于是书法的工稳有法，从不被文人所追求，进而变为被文人所不屑的低级职业技能。

不仅如此，米芾甚至在评价王羲之的作品时，也以此作为鉴赏的依据而划出了界限：

因为邑判押，遂使字有俗气。右军暮年方妙，正在山林时。[35]

在这种风气之中，苏轼自然不能无所影响。他是当时最典型的士大夫：出身寒门而饱读诗书，看重名节，志趣高坚。那么他对于这些问题的态度，又是怎样的呢？

33. 黄庭坚：《跋东坡水陆赞》，《黄庭坚全集辑校编年》，南昌：江西人民出版社，2008年，第1564页。

34. 朱弁：《欧阳文忠公与石公操书》，《曲洧旧闻》（卷九），北京：中华书局，2002年，第218页。

35. 米芾：《论书》，《宝晋英光集》（补遗），丛书集成初编，上海：商务印书馆，1936年，第75页。

三、道与艺

苏轼对于俗书，确如人们普遍看到的那样有所批评。甚至在工具的使用上，他也表达了这样的看法：

> 笔若适士大夫意，则工书人不能用。若便于工书者，则虽士大夫亦罕售矣。屠龙不如履狶，岂独笔哉！君谟所谓艺益工而人益困，非虚语也。[36]

在这段文字中，苏轼明确提出了士大夫与工书人的区分。所谓"屠龙""履狶"，都出自《庄子》，大意是说屠龙一般高超的技艺反不如检验猪的肥瘦这样简单的技术有用武之地。毛笔的选择当然只是其中一端，笔下的追求才是关键。但如果据此便以为他反对法度的训练，可能有违苏轼的本意。这一段话中，有个值得注意的细节，是蔡襄说的"艺益工而人益困"——无论是制笔，还是作书，水平越高，一般大众也就越理解不了。理解的差异便在于"工"的层次。我们从苏轼对于佳笔难遇的感慨中，也可以了解他对于法度之"工"的刻意追求。只是对于"工"，士大夫与工书人的看法不同而已。同样，对于"工"的追求，苏轼与黄、米等人也不尽相同。这从他对那些以法度著称的书家的品评，便可以得到印证。

还是从蔡襄说起。蔡襄书法并不以创新名家，其楷书不是仿颜真卿，便规模虞世南，行草也一样少有新意。这一点已有公论，无需多言。苏轼对于这样一名书者的尊重推崇，很值得我们留意。这看起来显然与苏轼的创新形象不合，以至于世人对其是否出于至诚，常有怀疑。但如果换一个角度来看，可能更值得怀疑的是，苏轼不拘成法的形象是否被后人夸大了？苏之于蔡，世人简单的"阿私"之说恐非其实。关于这一点，我们将在第三章关于论书题跋一节中详论。而他对于智永书法的评价，更与个人感情无关。元丰

36. 苏轼：《书吴说笔》，《苏轼全集校注》，石家庄：河北人民出版社，2010年，第7996页。

七年（1084）八月，王安石之婿叶涛（字致远）于金陵从王氏学为文词，苏轼为其所藏智永《千字文》作跋：

> 永禅师欲存王氏典刑，以为百家法祖，故举用旧法，非不能出新意求变态也，然其意已逸于绳墨之外矣。云下欧、虞，殆非至论，若复疑其临放者，又在此论下矣。[37]

图3 智永 真草千字文 日本私人藏

苏轼所见到的这件《千文》，此前或已题跋累累。其中有人说智永此书窘于绳墨，只能举用旧法而毫无新意，以至不逮欧、虞，甚至还有人怀疑这是一件他人临仿的赝作。举用旧法而毫无新意，这大概是当时人对于智永书的普遍看法，时代稍晚的叶梦得在《避暑录话》中不是也批评智永"全守逸少家法，一画不敢小出入"[38]吗（图3）？这与"摹仿右军诸帖，形模骨肉，纤悉俱备，莫敢踰轶"[39]的蔡襄，何其相似！而正是对这样两位保守的书者，苏轼并无微词。其一贯的推崇之意，显然与当时士人看法不同。

这一段简短的文字之重要，在于其中透露出他对于"举用旧法"的尊重之

37. 苏轼：《跋叶致远所藏永禅师千文》，《苏轼全集校注》，石家庄：河北人民出版社，2010年，第7789页。

38. 叶梦得：《避暑录话》（卷下），《全宋笔记》（第2编，第10册），郑州：大象出版社，2006年，第308页。

39. 陆友：《砚北杂志》（卷上），《景印文渊阁四库全书》（第866册），台北：台湾商务印书馆，1985年，第577页。

意。既能"存王氏典刑",又能有新意"逸于绳墨之外",这无疑是对于"出新意于法度之中"最好的注解。而他在论李公麟画时,有一段话与此正可以参看:

> ……居士之在山也,不留于一物,故其神与万物交,其智与百工通。虽然,有道有艺。有道而无艺,则物虽形于心,不形于手。[40]

对于"艺"(技术),苏轼表示了充分的尊重,并不以"艺"为嫌。其时,"朝中士大夫多叹息伯时久当在台阁,仅为喜画所累"[41],我们从黄庭坚的话中,可以了解当时士人对于李公麟绘画"近众工之事"的误解和惋惜。这从李公麟的反应中也可以得到证实:

> 伯时痛自裁损,只于澄心纸上运奇布巧,未见其大手笔。非不能也,盖实矫之,恐其或近众工之事。[42]

伯时痛自裁损,正是不得已而为。米芾不是也参与到这种舆论之中,说"李笔神采不高"吗?[43]其时一般士人的看法,于此可见一斑。可自始至终,苏轼都没有对李公麟绘画上那"近众工之事"的技术,表示过任何异议。相反,对李公麟技艺的精当玄妙,他始终赞誉有加(图4)。

这是值得注意的现象。这与我们长期以来对于苏轼引导文人画不重形似、不重技术的印象,显得格格不入。

40. 苏轼:《书李伯时山庄图后》,《苏轼全集校注》,石家庄:河北人民出版社,2010年,第7910页。
41. 黄庭坚:《李公麟五马图卷跋》,水赉佑编:《中国书法全集·黄庭坚》,北京:荣宝斋出版社,2001年,第67页。
42. 邓椿:《杂说·论远》,《画继》(卷九),《中国书画全书》(第3册),上海:上海书画出版社,2009年,第296页。
43. 邓椿:《轩冕才贤》,《画继》(卷三),《中国书画全书》(第3册),上海:上海书画出版社,2009年,第280页。

图 4 李公麟 临韦偃牧放图卷 故宫博物院藏

　　当然，我不是在否定苏轼对神采气韵的重视，只是感到一直以来人们对苏轼观念的理解可能只得其一面，而忽视了另一面——他对于规矩绳墨的尊重以及在实践中的拳拳用心。关于苏轼绘画观念的问题，阮璞先生已经有了深刻的论述，对于普遍的误会给予了有力的驳正。[44]但就苏轼书法观念方面的研究，学者依然以道听途说、人云亦云为主，尚未见有令人信服的文章。在苏轼放逸豪迈、不计工拙的书学形象不断被强化、固化的风气中，不乏有学者注意到苏轼对于"法"的尊重之意，但很少有人对此予以足够的重视。

　　"尚意"一词，或许本就不可靠。为方便起见，姑且暂时沿用"尚意"一词。在北宋中晚期的书学环境下，与其说是苏轼引领了尚意的思潮，倒不如说是他虽然受到时人风尚的影响，却一直在坚持着继承前人的法度，从而

44. 阮璞：《苏轼的文人画观论辨》，《中国画史论辨》，西安：陕西人民美术出版社，1993年，第 102—164 页。

与时风保持了一定的距离。尤其是当我们将苏轼与并世诸贤的观念稍作比较，便会惊讶于他何以显得那么温厚持重，以至于都有点"保守"！譬如下面这段文字中，从他对黄庭坚观点的回应，便足见二人分歧之一斑：

> 草书只要有笔，霍去病所谓"不至学古兵法"者为过之。鲁直书。

> 去病穿城蹋鞠，此正不学古兵法之过也。学即不是，不学亦不可。子瞻书。[45]

需要说明的是，这段文字有一点小小的问题，曹宝麟先生已经指出，黄庭坚句中的"过"字，"很可能是'得'字之讹，因为这两个字的草法有些相近"。[46]具体的原因曹先生已有详论，不具。要之，黄庭坚的意见，大抵代表了其时士人"不学古兵法"的倾向，而苏轼显然对此有所警惕。这段议论的具体时间，不得而知，至少到绍圣五年，黄庭坚仍然有与此类似的言论。譬如："常山公书如霍去病用兵，所谓顾方略如何耳，不至学孙、吴。"[47]便是一脉相承的观点。不过，山谷论书前后差异极大。从他后来对于法度时有尊重之意来看，到晚年，山谷至少是部分地接受了苏轼的意见。[48]或者我们可以这样说，山谷作书如果不是受到苏轼重视法度观念的影响，他后来的成就可能远远到不了我们所了解的高度。

无独有偶，类似的苏、黄先后并置的题跋还有一例，记录了二人对前人同一作品的不同评价。在这一则跋语中，苏轼也对黄庭坚的观念给予了温和地驳

45. 苏轼：《跋黄鲁直草书》，《苏轼全集校注》，石家庄：河北人民出版社，2010年，第7850页。

46. 曹宝麟：《中国书法史·宋辽金卷》，南京：江苏教育出版社，1999年，第114页。

47. 黄庭坚：《跋常山公书》，《黄庭坚全集辑校编年》，南昌：江西人民出版社，2008年，第1573页。

48. 譬如对于规矩绳墨，黄庭坚说："颜太师称张长史虽姿性颠佚，而书法极入规矩也，故能以此终其身而名后世。如京洛间人，传摹狂怪字，不入右军父子绳墨者，皆非长史笔迹也。"黄庭坚：《跋周子发帖》，《黄庭坚全集辑校编年》，南昌：江西人民出版社，2008年，第1573页。

正。虽是论画，也可以从中观察在"韵"的认识上，苏轼"不废前人"的苦心。

往在都下，驸马都尉王晋卿时时送书画来作题品，辙贬剥令一钱不直。晋卿以为言。庭坚曰："书画以韵为主。足下囊中物，非不以千钱购取，所病者韵耳。"收书画者，观予此语，三十年后当少识书画矣。元祐九年四月戊辰，永思堂书。

画有六法，赋彩拂澹其一也，工尤难之。此画本出国手，止用墨笔，盖唐人所谓粉本。而近岁画师，乃为赋彩，使此六君子者皆涓然作何郎傅粉面，故不为鲁直所取，然其实善本也。绍圣二年正月十二日，思无邪斋书。[49]

二人讨论的是王诜购藏的《北齐校书图》，前一则为黄庭坚，后一则为苏轼，取舍之意，显然不同。黄庭坚只以该作"所病者韵耳"，做了一个彻底否定；而苏轼却看到这表面的"病韵"背后，该作"本出国手"的庐山真面。苏轼还进一步指出，这所病之韵，是被后来赋彩者的低劣手法遮蔽了光彩而已。

结合该跋的第一句"画有六法，赋彩拂澹其一也，工尤难之"来看，苏轼在六法之首的"气韵生动"之外，对于"随类赋彩"这样士人眼里的"末技"，绝无轻忽之意。

论画重"韵"而不轻"工"，同样，在书法上他重风神的同时，对法度、绳墨显得比并世诸君更为留心。简言之，规矩绳墨、风神意韵，即苏轼所谓的"技"与"道"，是一体之两面，不可偏废。他在论秦观书法时便这样说道：

少游近日草书，便有东晋风味，作诗增奇丽。乃知此人不可使

49. 苏轼：《书黄鲁直画跋后三首》之《北齐校书图》，《苏轼全集校注》，石家庄：河北人民出版社，2010 年，第 7938 页。

闲，遂兼百技矣。技进而道不进，则不可，少游乃技道两进也。[50]

这本是老生常谈之论，但搁在一时风气之中，便不可以常谈视之——对于旧传统，苏轼较之时人显然有更多坚守。此言如一点微光，于白日中本无足留意，而当它出于北宋晚期昏暗的学书环境中，却有着异样的光彩。作为士人群体中的一员，苏轼当然首先看重"道"的修炼，但与其他士人不同之处在于，他并不以"技"为低劣之物。在元祐六年（1091）写下的另一篇文字中，苏轼将这个意见表达得更为周全：

> 古之学道，无自虚空入者。轮扁斫轮，病偻承蜩，苟可以发其巧智，物无陋者。聪若得道，琴与书皆与有力，诗其尤也。聪能如水镜以一含万，则书与诗当益奇。吾将观焉，以为聪得道浅深之候。[51]

书法与诗、琴一样，都是道所寓居之所，也是学者明道的媒介。而如何才能获得这种道呢？对于世人"求道"之事，苏轼提出自己的看法："世之言道者，或即其所见而名之，或莫之见而意之，皆求道之过也。然则道卒不可求欤？苏子曰：'道可致而不可求。'"[52]并引子夏之言，"百工居肆以成其事，君子学以致其道"，以阐明力学的重要性。他还形象地用南北之人的学习水性，做了这样的解释：

> 南方多没人，日与水居也，七岁而能涉，十岁而能浮，十五而能浮没矣。夫没者，岂苟然哉，必将有得于水之道者。日与水居，则十五而得其道。生不识水，则虽壮，见舟而畏之。故北方之勇者，问于没

50.苏轼：《跋秦少游书》，《苏轼全集校注》，石家庄：河北人民出版社，2010年，第7850页。

51.苏轼：《送钱塘僧思聪归孤山叙》，《苏轼全集校注》，石家庄：河北人民出版社，2010年，第1018页。

52.苏轼：《日喻》，《苏轼全集校注》，石家庄：河北人民出版社，2010年，第7119页。

人，而求其所以没，以其言试之河，未有不溺者也。故凡不学而务求
道，皆北方之学没者也。

　　对于自虚空而求道，或者杂学而不志于道，正是一个问题的两个极端，皆不可取。北宋书法之所以能在书史上有重要的一席，与苏轼的这种认识和扎实于"学"书的努力不无关系。而由于后世论者对于他某些文字的过于偏重和误读，才使得"尚意"成为书史的转折之点，世人的书法观念从此改变了方向。"技"日渐松弛，而冠以"道"之名目，强为解说，不正是苏轼所批评的"北方之学没者"吗？

　　苏轼晚年论文有云："求物之妙，如系风捕影，能使是物了然于心者，盖千万人而不一遇也，而况能了然于口与手者乎？"[53]心知其妙，已非易事，但相比于用文字语言将其妙处传达出来，还是有一层间隔。这语言之技，至此已不只是传达心中之妙的手段，在了然于口与手之际，技也就与道合一了。我们不可以据此便说苏轼将技看得比道还要重要，同样，以他说到风神意韵时的一时文字，便以为他轻视技术，显然也失于偏颇。苏轼在解释《易传》所谓形而上与形而下的问题时说："'道'者，器之上达者也，'器'者，道之下见者也，其本一也。"[54]技与道、规矩与意韵，合则双美，离则两伤，在苏子眼里正如一体两面，原是无所偏废的。如他评蔡襄时所说的那句话："积学深至，心手相应，变态无穷。"积学，是一切成就取得的前提。

53. 苏轼：《与谢民师推官书》，《苏轼全集校注》，石家庄：河北人民出版社，2010年，第5292页。
54. 苏轼：《苏氏易传》卷七，曾枣庄、舒大刚主编：《三苏全书》（第1册），北京：语文出版社，2001年，第370页。

四、名与书

> 古人因书而得名，后人因名而名其书。[55]

这是晁说之题在东坡帖后的一句话，说来似乎全不着力，却道出了书史上一个重大的古今之变。如果我们看看宋以后的刻帖目录，一定会对晁氏的观察之敏锐倍感钦服。譬如韩侂胄《群玉堂帖》的入编者，除了苏、黄、米、蔡等善书者外，还有大量宋人手迹刻入其中，而这些作品很难说与"法书"有多少关系。譬如第五卷的入编者：晏殊、杜衍、范仲淹、文彦博（图5）、富弼（图6）、曾公亮、胡宿、欧阳修、包拯、赵抃（图7）、唐介、张方平、韩绛（图8）、王安石、司马光、韩潍、刘挚、苏辙、邹浩、陈瓘，多为一时名臣，绝大多数并不善书，其书却得以刻帖流传。明人谢肇淛说："名公巨卿，作字稍不俗恶，书名亦藉以传矣。今观宋诸公书，如王临川、司马涑水、苏栾城等，皆非善书者也，而世犹然传赏之。"[56]风气既开，后世愈演愈烈，竟然有费至数千金而专刻名人尺牍者，这显然已经违背了"法帖"为世人楷法的本意。清人钱泳说：

> 岳忠武、文信国，以功显，以忠著，非书家也；王荆公、陆放

55. 晁说之：《题周景夏所藏东坡帖二》，《景迁生集》（卷一八），《景印文渊阁四库全书》（第1118册），台北：台湾商务印书馆，1985年，第358页。有趣的是，宋人也有与晁氏完全相反的看法，如张安国《论书》云："字学至唐最胜，虽经生亦可观。其传者以人，不以书也。褚、薛、欧、虞皆太宗之名臣，鲁公之忠义，公权之笔谏，虽不能书，若人如何哉？"所列举的唐人确是名臣，但各人在当时已然以善书著称，这与宋代的情况完全不同。唐代名臣，毕竟更多不入书史，入书史者，皆是善书之人。而张氏论颜、柳等人"虽不能书，若人如何哉？"是在论人，已于书史无关。张氏的观点，显然是站不住脚的。见《历代书法论文选续编》，上海：上海书画出版社，1993年，第164页。

56. 谢肇淛：《五杂俎》（卷七），《明代笔记小说大观》，上海：上海古籍出版社，2005年，第1630页。

图 5　文彦博　护葬等三帖　故宫博物院藏

图 6　富弼　修建帖　台北"故宫博物院"藏

图 7　赵抃　山药帖　台北"故宫博物院"藏

图 8　韩绛　陛见帖　台北"故宫博物院"藏

翁，以文传，以诗名，非书家也。藏其墨迹可也，刻诸法帖不可也。[57]

正是有鉴于这一风气的流弊。

因书而得名，考量的是书者之"技"；因名而传其书，则偏重于对书者"道"的认可。这"书"与"名"之不同，正类似"技"与"道"的分野。后世重"道"而贱"技"，书法上具体的规矩绳墨在文人笔下便越发不可观了。且看韩琦为杜衍（978—1057）所作的一首诗，其中这样说道：

> 经史日与圣贤遇，参以吟咏为自娱。
> 兴来弄翰尤得意，真楷之外精草书。
> 因书乞得字数幅，伯英筋肉羲之肤。
> 字体真浑远到古，神马初见八卦图。
> 精神熠熠欲飞动，鸾鼓舞龙蛇摅。
> …………
> 开合向背一皆好，造化欲衒天工夫。
> 张旭虽颠怀素逸，较以年力非公徒。
> 公今眉寿俯八十，老笔劲健自古无。
> 固知大贤不世出，百福来萃相所扶。
> 公之佳婿苏子美，得公一二名已沽。
> 矜奇恃隽颇自放，质之公法惭豪粗。[58]

前面几句对杜衍草书（图9）的夸耀，已经足以让人脸红耳热，不过以诗家语来看，也不必较真。但将其婿苏子美之书说成是"得公一二名已沽"，并认为

57. 钱泳：《论刻帖》，《履园丛话》（卷九·碑帖），上海：上海古籍出版社，2012年，第173页。

58. 韩琦：《谢宫师杜公寄惠草书》，《安阳集》（卷二），《景印文渊阁四库全书》（第1089册），台北：台湾商务印书馆，1985年，第228—229页。

图 9 杜衍 宠惠帖 台北"故宫博物院"藏

与杜衍之间有"豪粗"之别,不免太过颠倒。这种颠倒恐怕不只是出于长幼之序
的考虑,更是时人对于杜衍"因名而名其书"与苏舜钦"因书而得名"之间有所
轻重的反映。至于后世书法以外的因素介入,更是愈演愈烈。对于苏轼书法的评
价,便总也逃不开其"名"的影响。纯粹就书论书的文字,实在是少得可怜,诸
家品评几乎无不将其功业、文章拉来增重。最为典型的莫如黄庭坚那常常被人们
引用的话:

> 余谓东坡书,学问文章之气,郁郁芊芊,发于笔墨之间,此所以
> 它人终莫能及尔。[59]

论书兼论其人、其学,固然有益,然而这一论书者惯用的表述套路,
于书史却也不无方向上的误导。以至书法真正成为文人的余事、"道"的附

59. 黄庭坚:《跋东坡〈书远景楼赋〉后》,《黄庭坚全集辑校编年》,南昌:江西人民出
版社,2008 年,第 1568 页。

庸。于是，"技"的修炼愈发显得无关紧要了。丛文俊先生看出个中变化，指出："苏轼《柳氏二外甥求笔迹二首》所言'退笔如山未足珍，读书万卷始通神'，旨在勉励后学，勿忘其本。黄庭坚作为苏轼门生，从苏字中体味到'学问文章之气'，即以读书为万灵药方，兼及书法与人，是片面的。"[60]

　　而这或许只是一个开始，后世评书，却比黄庭坚走得更远。王世贞在对苏轼书法成就的评价中，已经隐约感受到这多重标准的矛盾。王世贞先是引用了黄庭坚、王安中（字履道，1075—1134）二人对苏轼书法的品评，紧接着说：

　　　　二评诚为知言。然公故非当家，正自以品胜耳。品者，人品也，不尔，请看吴通微、王著。或又曰："否否。李丞相、钟太傅生身刀笔中来，闾井之侩魁耳，不中与会稽、吴兴作奴，而何以鼎峙万古也？"余无以应，退而志于尾。[61]

　　这里所说的人品，显然与今日品德之意有别，王氏措辞是延续魏晋以来人物流品的古意，将人物的出身与学问纳入讨论。孙鑛在其《书画跋跋》中对这段话做了转录。在转录中孙氏略掉了"品者，人品也，不尔，请看吴通微、王著"十余字，并加上了自己的意见：

　　　　苏书在文人中信足称雄。谓以文而重，公或未甘。若云挟以文章忠义，为宋朝善书者第一，当非诬也。李丞相、钟太傅能使秦皇魏武倾心，应非凡品。虽瑕疵莫掩，然要之长处多。若使王氏父子居其上，恐二君未能自安。此乃宋人评品。今世乏真才，正坐此等评骘多耳。[62]

60. 丛文俊：《书法史鉴》，上海：上海书画出版社，2003 年，第 160 页。

61. 王世贞：《摹苏长公真迹》，《弇州四部稿·续稿》（卷一六五）。

62. 孙鑛：《摹苏长公真迹》，《书画跋跋》，《历代书法论文选续编》，上海：上海书画出版社，1993 年，第 400 页。

　　孙鑛已经将王氏的意见概括为"以文自重"了。这当然与王氏本意有点出入，但在一时论书的风气中，孙氏的这段话却是颇有见地的。他居然能从愈演愈烈的品评风气中跳出三界，以一种局外的眼光审视这类评价的合理性。

　　但或许正是苏轼那强大的影响力所及，使得其书名可以任人横说竖说，既可以归之于"因书而得名"，更可以视为"因名而名其书"。谢肇淛说："书名须藉人品，人品既高，则其余技自因附以不朽。如虞、褚、颜、柳皆以忠义节烈著声；子瞻、晦翁书不甚入格，而名盖一代者，以其人也。"[63]此言虽辩，恐不能使人心服。书法固与书者不可拆分，但具体到书法上的能耐，一切还当见之于腕下。苏轼在宋人之中，但以点画较胜负，本毫无愧色，奈何人们总是顾左右而言他！于是后世文人，每每以此攀附，引为同调，即使笔下一无可取，也往往借东坡自重身价。书史败落，于此也见一端！士人对于"道"的强调，至此不免走过了头。

第二节　所谓"无意于佳乃佳"

一、无心与有意

　　董逌在《广川书跋》中有一篇文字，在大段的铺叙中，列举前代书写事例、论证功力的重要性之后，他紧接着说：

> 　　便知力学所至不可废也。蔡君谟妙得古人书法，其书《昼锦堂》（图10），每字作一纸，择其不失法度者，裁截布列，连成碑型，当时谓"百衲碑本"，故宜胜人也。[64]

63. 谢肇淛：《五杂俎》（卷七），《明代笔记小说大观》，上海：上海古籍出版社，2005年，第1621—1622页。
64. 董逌：《广川书跋·昼锦堂记》，《历代书法论文选续编》，上海：上海书画出版社，1993年，第139—140页。

图 10 蔡襄 昼锦堂记 中国历史博物馆藏

蔡襄书碑的这种做法，多少有些让人意外，也与我们今天对于古人书写行为的认识颇为不合。书法本于自然，当一气呵成，身为一代大家的蔡君谟何以如此拈择裁截，斤斤计较于一字一画之得失呢？在文献的阅读中，我们也确实看到后人对此提出了批评，明人孙鑛（1543—1613）说：

> 凡书贵有天趣，既系百衲，何由得佳？且刻碑须书丹乃神，若写数十赫蹏，择合作用之，不知若何入石？如用朱填，则益失真矣。[65]

从今天的文艺观念来看，孙鑛的意见无疑是有道理的，但我们对于历史现象的讨论，还得充分尊重当时人的意见。譬如我们看到董逌以及其他与蔡襄生活时代更近的人们，与孙鑛的态度就完全不同，他们不仅没有对蔡襄这一做法表示批评，相反，董逌还坦诚地表达了自己的赞誉，以为"故宜胜人"。即使后来者如王世贞、朱和羹等，也多与孙鑛有别，而近于董逌，以此而赞叹蔡襄"结体之加意"[66]"以故书成特精绝"。[67]尽管有倪思以"厚皮馒头"诘之，也只是就大字水准论，并不以"百衲"为意。[68]这与今天的人们对于书法之为艺术的想象，是有很大隔阂的。以至于在我们关于宋人书法问题的讨论中，董逌等人的意见始终没有引起研究者的兴趣。甚至，当代学者多半将这一书写，用作嘲笑蔡襄的事件而加以引用。曹宝麟先生从蔡襄当时的年龄和政治命运入手加以考量，显然较一般论者更为深刻，但在整体上与明清以来一贯的观念并无不同。他说："蔡襄写这篇欧阳修为韩琦所作的堂记，已是54岁高龄，也是因英宗猜忌而自请杭州得

65. 孙鑛：《昼锦堂记》，《书画跋跋》（卷二下），《历代书法论文选续编》，上海：上海书画出版社，1993年，第349页。

66. 王世贞跋《昼锦堂记》："忠惠每一字必写数十赫蹏，俟合作而后用之，以故书成特精绝，世谓'百衲碑'者是也。"世经堂刊本《弇州山人四部稿》（卷一三六）。

67. 朱和羹《临池心解》："昔称蔡忠惠书欧阳公《昼锦堂记》，每一字必写数十赫蹏，俟合作而后用之，世谓之'百衲碑'，此言结体之加意也。"《历代书法论文选》，上海：上海书画出版社，1979年，第734页。

68. 倪思：《经鉏堂杂志》，《历代书法论文选续编》，上海：上海书画出版社，1993年，第166页。

允临行前所书，这时他不仅不可能俯石书丹，而且即使落纸也是经屡试方惬，那么其时心力交瘁、勉为其难的窘况也就可以想见。因而剪贴的结果必然是使气脉完全斫断。"[69]陈振濂先生的态度也颇为类似，视之为"一个很有名却又很荒谬的故事"，并评价说："这样拼凑搭配起来的作品，无论在气韵上，线条的连贯呼应上都无法做到得心应手，——他打破了书法（无论是楷还是草）中必须遵守的时间上、程序上相对的严格性，于是就单个字而言问题不大，就整幅作品而言，却成了一种工艺品。"[70]

如果只从作品上观察，我对两位前辈学者的看法毫无异议。但我隐约感到，这样一种建立在当代创作意识和审美感觉之上的评价，可能并不可靠。由于思潮的变化，不同时代对书法鉴赏的观念常常表现出巨大的差异。了解董逌等与蔡襄时代相近者的意见，并尝试从这一视角去理解古人，或许更为必要。

对于问题的讨论，有时候反面的意见可能比相似论调的反复征引更为有益。正是董逌这些让今人"意外"的声音，向我们提示了问题的复杂性，迫使研究者对一贯以为必然如此的结论进行反思。

不只蔡襄书碑并不一气呵成，其族弟蔡京书碑时也表现了类似的郑重其事。蔡绦记录说他："食罢，辄书丹于石者数十字则止……凡百馀日碑成。"[71]就连以作字险怪而被欧阳修痛批的石介，朱弁也认为其书碑时"必非率尔而为者"。[72]而苏轼本人对于同一内容的前后书写，更为我们的讨论提供了一个鲜活有趣的话题。元祐元年（1086）十一月二十一日，东坡于开封书《黄泥坂词》，有云：

69. 曹宝麟：《中国书法史·宋辽金卷》，南京：江苏教育出版社，1999 年，第 70—71 页。

70. 陈振濂：《尚意书风郄视》，见《历届书法专业硕士学位论文选》第一卷，北京：荣宝斋出版社，2009 年，第 111—112 页。

71. 蔡绦：《铁围山丛谈》（卷二），北京：中华书局，1983 年，第 37 页。

72. 朱弁：《欧阳文忠公与石公操书》，《曲洧旧闻》（卷九），北京：中华书局，2002 年，第 218 页。

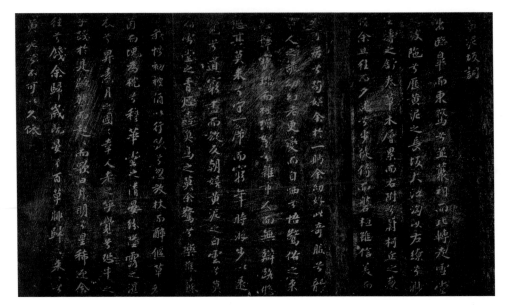

图 11　苏轼　黄泥坂词　上海图书馆藏　宋拓　郁孤台法帖

　　余在黄州，大醉中作此词，小儿辈藏去稿，醒后不复见也。前夜
与黄鲁直、张文潜、晁无咎夜坐。三客翻倒几案，搜索箧笥，偶得之，
字半不可读，以意寻究，乃得其全。文潜喜甚，手录一本遗余，持元本
去。明日得王晋卿书，云："吾日夕购子书不厌，近又以三缣博两纸。
子有近书，当稍以遗我，毋多费我绢也。"乃用澄心堂纸、李承晏墨书
此遗之。[73]

　　前书何其荒率随意，后书何其郑重用心。这两次书写的墨迹今日都不得一
见，有赖《郁孤台法帖》孤本流传，尚可见到《黄泥坂词》的刻本（图11）。此
本全卷字迹规整，并无涂改，"点画浑然，笔致圆润丰腴、酣畅古雅"，[74]显见
是用心之作。底本很可能就是后来用"澄心堂纸、李承晏墨"所精心书写的那一

73. 苏轼：《书黄泥坂词后》，《苏轼全集校注》，石家庄：河北人民出版社，2010年，
第7646页。
74. 水赉佑：《宋代帖学研究》，上海：上海人民美术出版社，2001年，第94页。

件，至少不是先前"半不可读"的手稿可以相提并论的。今天已经没有机会对这两次书写的实物进行比较，一鉴工拙了。不过今存苏轼作品中，尚有类似的工拙相悬之作，虽不如《黄泥坂词》直观，但对于我们一窥东坡书写消息也不失为一种辅助。也正是依赖这样的妥协，我们的讨论才得以进行下去。

今存《定慧院月夜偶出诗稿》（图12）较之于《前赤壁赋》（图13），想必与两件《黄泥坂词》在面貌上的差异相去不远。或以《诗稿》真伪难辨，姑置而勿论，相似的工拙差异也一样体现在手札与长文的书写中。如果我们有兴趣对这些手札与长篇诗文进行比较，不难发现其成就较高的作品多是诗文，而非手札，甚至诗文之作所呈现出的雍容气象、刚健筋骨，在手札的书写中都大打折扣。相对而言，苏轼作品中，刻意求工之作往往优于他信手的书写。

刘克庄在苏轼草稿后的一段跋，这样写道：

> 或疑此卷涂抹多而点画拙，似非公书。夫六十老人词头，夜下揽衣呼烛，顷刻成章，岂暇求工于字画乎？公固云："乞郡三章字半斜，庙堂传笑眼昏花。"则此卷乃真迹无可疑也。[75]

显然这顷刻成章、不计工拙的书写是有失平日水准的，虽出无意，却未必佳。刘氏力证其真，正是因其乍看似伪而不免使人生疑。曾敏行也记有东坡的一则轶事，虽非灯下速成，其仓促之间，无暇计较工拙，书写却每有不尽人意之处。曾氏说：

> 东坡谪岭南，元符末始北还。舟次新淦时，人方砌石为桥，闻东坡之至，父老儿童二三千人聚立舟侧，请名其桥。东坡将登舟谒县宰，众人填拥不容出，遂就舟中书"惠政桥"字与之，邑人始退。然字画差

75. 刘克庄：《跋方一轩诸帖·东坡玉堂词草》，《后村先生大全集》二六，卷一〇五，四部丛刊初编本。

图 13 苏轼 前赤壁赋 台北"故宫博物院"藏

图 12 苏轼 定慧院月夜偶出诗稿 藏地不详

褊小，不似晚年所书，盖当时仓卒迫促而然耳。[76]

　　曾氏将这书写不佳的结果归为"仓卒迫促"，实则未必。无论是舟中作字还是当众书写以应请索，在苏轼而言都是常事。之所以所书不佳，不过是一种常见的偶然罢了。正如有意于佳未必便佳一样，无意于佳，也有不佳的时候。只是在苏轼的书写中，无意而成佳作的比例确乎要更少一点。这就不免使人感到困惑了，苏轼自言"无意于佳乃佳尔"，然而落实到他的书写上，却为何呈现出如此奇怪的悖论？无意于佳之际，往往未必能佳。

　　苏轼好饮酒，酒后好写草书，其出于"无意""信手"的状态最为真实纯粹，然世人对苏轼草书并不多许可，甚至这酒后大量的草书作品，至今没有一件真迹留存，也从一个侧面反映了历史的取舍。需要说明的是，我丝毫没有贬低苏轼书法成就之意，而只是在试图澄清一个问题——在书写状态与作品呈现之间，我们不能够简单地用一种关系来推衍成败，论证因果。假使以苏轼书写的这一悖论为准，便论证刻意比无意更佳，无疑也是片面的。

　　我还有一个愿望是希望通过对不同的书写状态的考察，来讨论在苏轼等人的眼里"书法"存在的丰富性以及正式的"书法"行为和普通的"写字"之间的区别。这不只有助于我们对苏轼书写状态和书学思想的理解，同时对作品鉴别也不失为一种参考——我们不能以古人正式的书法行为来衡量他的日常书写，反过来，以日常书写论定其书法成就之高下也一样有失妥当。功力与天

76. 曾敏行：《独醒杂志》（卷六），《全宋笔记》（第4编，第5册），郑州：大象出版社，2008年，第163页。

然，向来就是一对矛盾。书者刻意于将他从前人作品中所体会的技巧、法度、风神、意韵寓于笔下和他自由率意地落笔，往往是判若两人的。就像第一章中谈到的苏轼仿效欧阳修和他随意书写的差异一样，在下面的文字中，我们将会看到这种矛盾是如何生动地出现在同一人的同一次书写之中：

> 龙岩此卷大字，学东坡而稍有敛束，故步仍在。末后四行二十二字，如行云流水，自有奇趣。唯其在有意无意之间，故如出两手耳。[77]

龙岩是金初大书家任询（1133—1204）的号。从元好问（1190—1257）的文字中，我们知道任询在这同一件作品的书写中，有着从有意（前段）到无意（末后四行）的变化，作品最终给人以前后如出两手的感受。不过需要说明的是，作品看起来的从容与否，是观者的感受，并不一定得作者之用心。作者下笔之际的真实状态，外人只从作品风神出发是难以索解的。元好问对于前后"如出两手"的评鉴，所言含蓄。如果说这还只是就风格差异而言，无关于水平高下的话，那么在黄庭坚对李后主作品的评价中，这有意无意的两种状态，则有着明确的优劣对应：

> 观江南李主手改表草，笔力不减柳诚悬，乃知今世石刻曾不得其仿佛。余尝见李主《与徐铉书》数纸，自论其文章，笔法政如此，但步骤太露，精神不及此数字笔意深稳。盖刻意与率尔为之，工拙便相悬也。[78]

这不是黄庭坚的一面之词，我们在后来评论者的文字中，也得到了印

77. 元好问：《跋龙岩书柳子厚独觉一诗》，《遗山集》（卷四十），《景印文渊阁四库全书》（第 1191 册），台北：台湾商务印书馆，1985 年，第 468—469 页。
78. 黄庭坚：《跋李后主书》，《黄庭坚全集辑校编年》，南昌：江西人民出版社，2008 年，第 1564 页。

证，[79]可知李煜之于书法，确实常有太过刻意而稍欠从容之弊。无独有偶，欧阳修对虞世南的书写也有过类似的意见：

> 右虞世南所书，言不成文，乃信笔偶然尔。其字画精妙，平生所书碑刻多矣，皆莫及也。岂矜持与不用意便有优劣也。[80]

值得留意的是，黄、欧二人之立论，都是建立在作品文本性质（书碑与稿草）之上的观察，不同于仅就风格进行推衍的主观言说，有着极强的说服力。

于是问题便显得复杂了。以书写状态与书写结果之间的关联而论，李后主、虞世南与苏轼，明显是完全不同的两种类型。这也提醒我们，这是一个需要研究者多么小心翼翼去对待的问题。即便以孙过庭所谓"五乖五合"，也是不足以说尽其中玄机的。关于书家的书写，纸笔相接之际，究竟以一种怎样的微妙契合，才能更好地调动书家的腕下神兵？

一方面，技巧若不能成为"本能"，"无意于佳乃佳"不过是一重奢望。而另一方面，在书写中，若执着于"无意"，这执着本身已是"刻意"，佳与不佳，都是有意为之的产物。又如何不是一种悖论呢？这让我想起范景中先生在文章中引用过的一段话：

> 努力地忘掉某种东西和从来不知道某种东西，在这个世界上是完全不同的事。玩世不恭者也许会记得那个骗子的故事：他告诉他所骗的人在仲夏夜的一个特定场所会找到奇妙的地下宝藏。发现它只有一个条

79. 郑杓、刘有定《衍极》（卷三）："书家传右军笔意有十许字，而江南李主得其七，以余观之，诚然。然其字用法太深刻，乃似张汤、杜周，岂若张释之、徐有功之雍容得法意，有纵有夺，皆惬当人心者哉！"《历代书法论文选》，上海：上海书画出版社，1979年，第438页。
80. 欧阳修：《六一题跋》（卷五），《千文后虞世南书》，《中国书画全书》（第1册），上海：上海书画出版社，2009年，第542页。

件——在他挖掘的时候决不能想到白色鳄鱼，否则宝藏就会消失。[81]

　　执着于无意，大约也类似于那个骗子所设的圈套，在我们提醒自己不去想的时候，便已经犯规了。启功先生说："人以佳纸嘱余书，无一惬意者。有所珍惜，且有心求好耳。"[82]周星莲也有过类似的意思："废纸败笔，随意挥洒，往往得心应手。一遇精纸佳笔，整襟危坐，公然作书，反不免思遏手蒙。"[83]这种心理障碍，苏轼可能并不曾有。文献中常有他遇见精纸佳笔，入手便书，往往下笔不能自休的记载。然而东坡于得失之念，也自不免。即便粗纸在前，他也少不了一番多情：

　　　　此纸可以镵钱祭鬼。东坡试笔，偶书其上。后五百年，当成百金之直。物固有遇不遇也。[84]

　　试笔偶书，绝不苟且应付的他可能还是不会想到，在其身后仅仅二十来年，他笔下的遗迹已经成为好事者的难得之物，十袭宝藏，一纸万钱了。[85]但对于作品价值以及书史地位的期许是一回事，下笔之时自觉于这一期许是另外一回事。

　　当时在书学上受到苏轼影响至大而卓然自立的，当莫过于黄庭坚了。黄庭坚承友人之请而书榜，他在回复友人的信中这样说道：

　　　　向承与舍弟书，意欲得"巫山县"字，老懒久之，不能下笔，今日偶晴快，遂书得。然物材皆不如人意，且谩往，不知堪用否？往尝授

81.E. H. Gombrich, *Art and Illusion.* 转引自范景中：《儿童艺术和纯真之眼》，《新美术》，1986 年 7 月，第 69 页。

82.启功：《论书札记》，《启功丛稿·艺论卷》，北京：中华书局，2004 年，第 152 页。

83.周星莲：《临池管见》，《历代书法论文选》，上海：上海书画出版社，1979 年，第 723 页。

84.苏轼：《戏书赫蹏纸》，《苏轼全集校注》，石家庄：河北人民出版社，2010 年，第 7857 页。亦见于表文《瓮牖闲评》，文字小异。

85.何薳：《翰墨之富》，《春渚纪闻》（卷六），北京：中华书局，1997 年，第 96—97 页。

大字法于许觉之，用退光木板，面以胡粉，书不可意，辄浣去。然既可改，则意态有馀，往往下笔即可耳。"[86]

山谷先是简单解释了拖延的原因，并对于所作合用与否略作谦辞。紧接着的话最有意味，他提到许觉之（名光，天圣三年进士）教他大字的方法。而这个方法之所以有效，主要不在于可以反复书写，而是它"既可改"的性质给人带来的心理暗示，可以使书者精神放松，于是"往往下笔即可"。但这是特殊的情况，平日作书，多在笺楮之上，落笔终究是不可改易的。下文袁燮（1144—1224）的一段话，正印证了山谷平日的用意：

涪翁书，大率豪逸放肆，不纯用古人法度……雅意于不俗，有戈戟纵横之状，不得已焉耳。今观此帖，乃能敛以就规矩，本心之所形也。[87]

若如袁氏所言，则山谷平日纵横跌宕之面目，本就是一种强烈的刻意。偶尔敛以就规矩，才是自然流露。这一观察乍听起来，颇有些意外，回味其言，倒愈觉得意见中肯，这与山谷作诗矫揉滑熟、镌镵新奇的作风正是同一机枢。如果我们有兴趣对比一下山谷一些较为不经意的作品与他比较正式的书写，前者譬如《制婴香方》《致天民知命大主簿札》（图14）《王长者墓志铭》（图15），后者譬如《草书诸上座帖卷》（图16）和他在苏轼《黄州寒食诗帖》（图17）后的那段跋，就更能了解袁燮眼力的独到。那些较为随手信笔的作品中，山谷一贯纵横排宕、起伏波磔的特点，显然少了许多。

王若虚（1174—1243）对于山谷雅意不俗的矛盾，看得更为深透：

———————

86. 黄庭坚：《与味道明府书二》（其一），《黄庭坚全集辑校编年》，南昌：江西人民出版社，2008年，第1442页。

87. 袁燮：《跋涪翁帖后》，《絜斋集》（卷八），丛书集成初编，上海：商务印书馆，1935年，第122页。又见《宝真斋法书赞》（卷一五）《黄鲁直〈食面帖〉》，文字小异。

图 14　黄庭坚　致天民知命大主簿札　台北"故宫博物院"藏

图 15　黄庭坚　王长者墓志铭（局部）　日本东京国立博物院藏

图 16　黄庭坚　草书诸上座帖卷（局部）　故宫博物院藏

图 17　黄庭坚　黄州寒食诗跋（局部）
台北"故宫博物院"藏

鲁直与其弟幼安书曰："老夫之书，本无法也。但观世间万缘，如蚊蚋聚散，未尝一事横于胸中。不择笔墨，遇纸则书，纸尽则已。亦不计较工拙与人之品藻讥弹。譬如木偶舞中节拍，人叹其工，舞罢，则又萧然矣。"此论甚高，然彼于文章翰墨，实刻意而好名者，殆未能充其言也。盖尝自跋其书云："学书四十年，今夜所谓鳌山悟道书。"又曰："星家言予六十不死，当至八十。苟如其言，当以善书名天下。是可喜也。"观此二说，其得谓无心者乎？[88]

这样的批评，或许显得稍过苛刻，但我们不得不承认，王氏对于山谷内心隐微矛盾的体察与揭示，是颇为准确的。对于一名时时作千秋之想的士大夫，追求下笔之际的轻松态度，这本就不是一件轻松的事。这是一种矛盾的取舍，作者既想表现得尽量轻松自如，又想让笔下尽量完美无憾。他希望每一次的书写都能够超水平发挥，又希望在观者的眼里，觉得他还有余力……所以书者才一面用心于书写的磨砺，一面又对于无意而能意得的境界，表现出高度的向往。

然而，对于山谷书写中纠结的体察，虽然是个有意思的话题，但对于我们要讨论的"有心"与"无意"而言，似乎尚没有触及到问题的症结。既然存在这两种状态，且难定优劣，那么我们的讨论，是不是一开始便走错了方向？这两种状态，可能并非我们所想象的那样矛盾而对立？

88. 王若虚：《滹南遗老集》卷三十二，丛书集成初编，上海：商务印书馆，1935年，第199页。

二、立论之源

苏轼受其师欧阳修的影响是巨大的。当我们将下面两段文字对照着读来，不难感受到那一脉相承的清晰轨迹。

予尝喜览魏晋以来笔墨遗迹，而想前人之高致也。所谓法帖者，其事率皆吊哀、候病、叙睽离、通讯问，施于家人朋友之间，不过数行而已。盖其初非用意，而逸笔余兴，淋漓挥洒，或妍或丑，百态横生，披卷发函，烂然在目，使人骤见惊绝，徐而视之，其意态愈无穷尽。故使后世得之以为奇玩，而想见其人也。至于高文大册，何尝用此？而今人不然，至或弃百事，弊精疲力以学书为事业，用此终老而穷年者，是真可笑也！治平甲辰秋社日书。（欧阳修）[89]

书初无意于佳乃佳尔。草书虽是积学乃成，然要是出于欲速。古人云"匆匆不及草书"，此语非是。若"匆匆不及"，乃是平时亦有意于学。此弊之极，遂至于周越、仲翼，无足怪者。吾书虽不甚佳，然自出新意，不践古人，是一快也。（苏轼）[90]

欧阳修的话，基本可以视作苏轼这一议论的源头活水。只是到了苏轼这里，行文变得更为简洁纯粹，以至于我们忘记了前后的来龙去脉。欧阳修文中透露出典型的儒家正统观念，接续着赵壹《非草书》以来的论书传统。[91]其议论是

89. 欧阳修：《晋王献之法帖》，《六一题跋》（卷四），《中国书画全书》（第1册），上海：上海书画出版社，2009年，第537页。

90. 苏轼：《评草书》，《苏轼全集校注》，石家庄：河北人民出版社，2010年，第7814页。

91. 赵壹不反对草书作为儒者志道之余的雅好，"有超俗绝世之才，博学徐暇，游手于斯"，在他看来也未尝不可；但他严厉批评了于此"专用为务"而"矜伎""强为""背经而趋俗"的时人。《历代书法论文选》，上海：上海书画出版社，1979年，第1—2页。

对当时痴迷于官本法帖而终老穷年者所发，这一针对性是需要充分考虑的。而其中最值得注意的一句是："至于高文大册，何尝用此？"这是他对所发议论的范围、对象的一个交待。自淳化四年（993）《阁帖》分赐大臣以来，法帖流传，影响深远，宋人学习二王行草，已然成为一时风尚。对于宋初书道不兴的现实而言，这一风尚流播，本是无需批判的。如前文我们已经提到，欧阳修本人便常常表示出对当时整体书法水平的担忧，他又为何批评士人用心于书学呢？

对于欧阳修的这种批评，秦观便提出了不同的意见，他说：

> 欧阳文忠公尝谓："法帖乃魏晋时人施于家人朋友，其逸笔余兴，初非用意，自然可喜，人乃弃百事而以学书为事，如一未至，至于终老穷年，疲弊精神而不以为苦，是真可叹，怀素之徒是已。"文忠公此论可谓名言，然天下之事毕竟亦何所有，孰为可学，孰为不可学者，自古以艺自名家至于文章学术大功大名世所谓不朽者，其人方从事于其间也，曷尝不弃百事而为之，至于终老穷年，疲弊精神而不以为苦也。由后世观之，其异于怀素之学草书也几何耶？"[92]

实际上欧、秦在这一问题上的分歧，源自彼此着眼的角度不同。欧阳修看重的是草书的书写性质、状态，而秦观的关注点在于草书法度。欧强调的是书写本来应有的过程，秦在意的是书写期望的结果。苏轼《评草书》中表达的观念，显然与欧公如出一辙。而这一观念的产生，是与草书法帖的性质息息相关的。

官本法帖不是书法的全部，甚至这个体系与传统书法的主流全不相干，充其量只是一些特殊的作品。董逌《为方子正书官帖》，辨之甚详：

> 世疑官本《法帖》，虽得之汉、魏、晋、宋名学，然书帖多吊丧问疾，盖平时非问疾吊丧不许尺牍通问，故其书悉然。余求之故，不当

92.秦观《淮海集·法帖通释·怀素书》。《淮海集笺注》卷三五，上海：上海古籍出版社，2000年，第1148页。

尔也。唐贞观尝购书四方矣，一时所得书尽入秘府，张芝、锺繇、张昶、王羲之父子书至四百卷，汉、魏、晋、宋、齐、梁杂迹又三百卷，惟丧疾等疏，比之凶服器，不入宫，故人间所得者皆官库不受者也。唐世兵火亦屡更，书画湮灭不能存其一二，逮淳化中诏下搜访，已无唐府所藏者矣。其幸而集者，皆唐所遗于民庶者，故大抵皆弔问书也。[93]

这一部分不为唐内府所取的前人书迹，由于尚能作为前代典型流传，而为新的时代所钟爱。这不是出于主动的取舍，而是由于那更为伟大的传统法书已经在岁月中几经损毁、残存无几了。要学习前人，这只能是退而求其次的不得已选择。将这部分作品作为书法传统的样本，显然是非常片面的。由此而建立起来的“法帖”系统，便无意中呈现了明显的倾向性——这是一些当初并不以成为“书法作品”而书写的前人遗迹，尽管书写者有着极为精湛的书写技能；这更是在之前的书史中，曾一度被边缘化的作品，尽管这片纸只字后世珍如拱璧。宋人由新建立的法帖系统而得来的传统印象，以及由此衍生出的书法观念，自然也就与前代书家颇有不同。

欧阳修的集古工作，无疑是对于皇家法帖系统的一种突破和补充。对于法帖与“高文大册”的区别，他显然是有清晰认识的。在编纂《集古录》时，欧阳修对其取舍标准也曾有这样的说明：“至余集录古文，不敢辄以官本参入私集，遂于师旦所传又取其尤者散入录中，俾夫启帙披卷者时一得之，把玩欣然，所以忘倦也。”[94]不以官本入编，而偶有潘本（《绛帖》）中作品编入，则纯粹是为了调节一下读者的视觉疲劳。

为了不让话题走得太远，让我们回到欧阳修文章中的转折之处：“高文大册，何尝用此？”董其昌接过这个话题，说：

93. 董逌：《广川书跋》（卷一〇），《历代书法论文选续编》，上海：上海书画出版社，1993 年，第 139 页。
94. 欧阳修：《晋贤法帖》，《六一题跋》（卷四），《中国书画全书》（第 1 册），上海：上海书画出版社，2009 年，第 537 页。

古之作者，于寂寥短章，未尝以高文大册施之，虽不离于宗，亦各言其体也。王右军之书经论序赞，自为一法；其书笺记尺牍，又自为一法。[95]

基于这一了解，我们便不难明白，欧阳修眼中的官本法帖与自己的集古所得，是古人书迹的两个体系。这两个体系虽以同一书法之名，却是有所区分，甚至各自为阵的存在。他所批评的是对于《阁帖》过于刻意的学习。因为在他看来，士人不应在"法帖"上弊精疲力，刻意为之——因为这样一来，恰恰违背了法帖"初非用意，而逸笔馀兴，淋漓挥洒"的性质。显然，欧阳修在写下这段文字的时候，已然为自己的议论划定了范围。

苏轼的议论，其针对性与欧阳修完全一致，试看其标题便作"评草书"，对于议论的范畴也有清晰的界定。后世论者将此作为他重要的书法观念之时，很少考虑到议论的边际，难免不生出误会。

此外，苏跋中所谓"不践古人"，也颇值得注意。对照苏轼在书写上的表现，这是一句非常特殊的话，与他寻常论书言论不同。后世书者很喜欢引用这句话来为自己壮胆，但遍寻苏轼文集，却找不到与此同调的议论。当然，有人马上就会举出"我书意造本无法""晓书莫若我"来作为反驳，实际上这两句也一样是被误解的话语，对此后文还有详论，此处暂不枝蔓。

关于苏轼早年取法问题，本文的第一章有大致的梳理。而他中晚年对于颜真卿、杨凝式的追从，更表现出一种刻意模仿的意愿。只是由于本文拾遗补缺的写作性质，不欲对苏轼取法作全面介绍，对他绍继颜、杨等人的努力未着笔墨。大体上说，苏轼对前代大家的学习是不争的事实，且涉及面很广。这与跋中所谓"吾书虽不甚佳，然自出新意，不践古人"，显然是有些矛盾的。而这一矛盾的产生，也同样是由于题跋议论的范畴——草书。

95. 董其昌：《陈懿卜〈古印选〉引》，《容台集》（卷四），《董其昌全集》（第 1 册），上海：上海书画出版社，2013 年，第 150 页。

三、书写的功用与态度

讨论到这里，我们有必要对于"法帖"与"高文大册"的不同属性稍费笔墨。

书法之为艺术，其初却绝脱不开实用的需求，若没有实用对书写提出的功能性要求，书法史就绝不会是我们今日所见到的这般面目。上文欧、苏议论中所秉持的观念，也是更多地从实用功能出发，而非单纯论艺。自古以来，文献中对于字体、书体的记述，便从一个方面体现了实用于书写强大的影响。许慎在《说文·序》中记"秦书有八体"，而对于这些字体的具体用途，唐人封演已经有着清晰的表述：

> ……大小二篆皆简册所用。三曰刻符，施于符传。四曰摹印，亦曰缪篆，施于印玺。五曰虫书，为虫鸟之形，施于幡信。六曰署书，门题所用。七曰殳书，铭于戈戟。八曰隶书，施于公府。皆因事出变而立名者也。[96]

于是，在实际的书写中，书写者会根据用途不同而选择合宜的字体。[97] 萧子良（460—494）著《古今篆隶文体》，论书体就有52种之多；到唐末的段成式（？—863）提到仅西域书的样式，就有64种；至于庾元威"为正阶侯书十牒屏风，作百体"，[98]钱锺书已斥其虚妄，以为"殊嫌拉杂凑数，不伦乖类"。[99]但同时钱先生也承认一定的书体功能：

96. 封演：《封氏见闻记校注》（卷二）《文字》，北京：中华书局，2005年，第6页。韦续《五十六种书》也有类似划分，如以鹤头书、偃波书为诏版所用；金错书，施之钱铭等。
97. 八体，至少其中的刻符、虫书、摹印、署书、殳书五者，都是为了适应实用需要而出现的不同风格样式。近年有学者更将八体的实质概括为"二体多用"，其说亦可参考。见徐学标：《史官主书与秦书八体》下篇，山东大学2014年博士学位论文。
98. 庾元威：《论书》，《历代书法论文选续编》，上海：上海书画出版社，1993年，第24页。
99. 钱锺书：《管锥编》全上古三代秦汉三国六朝文·二二六·全梁文卷六七，北京：三联书店，2007年，第2274页。清人方士淦（1787—1849）在见到俄罗斯文字时，居然也将其附会到古人的"云书"上来，也是不伦乖类的一例。见张小庄：《清代笔记、日记中的书法史料整理与研究》，杭州：中国美术学院出版社，2012年，第546页。

要指在乎书体与文体相称，字迹随词令而异，法各有宜。[100]

　　书者出于书写用途的考虑，选择适当的字体和相宜的书写风格，有着约定俗成的传统。就连文字的使用，也有着不同功能的考量。[101]从二王帖学的范畴上说，羊欣《采古来能书人名》记锺繇书有三体："一曰铭石之书，最妙者也；二曰章程书，传秘书、教小学者也；三曰行狎书，相闻者也。三法皆世人所善。"[102]明确指出了锺繇在书写风格的使用上，有着明确的功能区分。在铭石、章程、相闻这不同的书写功能中，锺繇会以不同的书法样式来对应。

　　晋唐以来，书者于此似乎少有混淆。但随着书法艺术性的自觉，功能与书写的对应，有时候会被打破。且举"铭石书"为例，由于其传名后世、遗德千载的功能需要，用偏于规范、静穆的正体以"昭其典重"便成为必然的选择，至于具体到是使用篆、隶还是楷书，则由于时代的风尚和立碑者的喜好而有所不同。[103]但到了唐代，李世民以行书入碑，武则天甚至以草书入碑，帝王之尊的个人偏好已经凌驾于约定俗成的"礼制文化"传统之上了。虽说终非主流，却足以反映实用传统对于书写的制约在逐渐减弱。至宋，黄庭坚也偶有草书入碑的情况[104]。其自言草书碑不合制度，然仍欲写草书《黄

100. 同上钱著，第 2275 页。
101. 颜元孙撰《干禄字书》，将其时使用文字划分为俗、通、正三体，颜真卿序云："所谓俗者，例皆浅近，唯籍帐文案、券契、药方，非涉雅言，用亦无爽。傥能改革，善不可加。所谓通者，相承久违，可以施表奏、笺启、尺牍、判状，固免诋诃（原注：若须作文言及选曹铨试，兼择正体用之尤佳）。所谓正者，并有凭据，可以施著述、文章、对策、碑碣，将为允当（原注：进士考试，理宜必遵正体，明经对策，贵合经注本文，碑书多作八分，任别询旧则）。"《景印文渊阁四库全书》（第 224 册），台北：台湾商务印书馆，1985 年，第 245 页。可见在文字的使用上，也有着对券契药方、表奏、尺牍、著述、碑碣的不同考虑在内。
102. 上海书画出版社、华东师范大学古籍整理研究室选编点校：《历代书法论文选》，上海：上海书画出版社，1979 年，第 46 页。
103. 按，顾蔼吉《隶辨》力证铭石书为八分书，是没有区分书法在使用功能与字体演变上的两种名称划分方式，实则二者可以并行而无伤，前者侧重载体与功用而言，后者侧重字体各自的用笔与风格，故"铭石书"未必一定用"八分"，而"八分书"也未必一定施诸"铭石"。
104. 黄庭坚：《与李献父知府书二》（其一），《黄庭坚全集辑校编年》，南昌：江西人民出版社，2008 年，第 705 页。

庭》付刻，此事最终有没有付诸施行不得而知，然一时观念可以想见。

滥觞一开，便非一端。黄伯思曾批评当时人作飞白书的不合古制，他说：

> 观唐元度十体书，因思张怀瓘云："飞白全用隶法，盖八分之轻
> 者。"今世人为此书，乃全用草法，正与古背驰矣。[105]

与古背驰的当然不只是飞白书。对于这些问题，也不是只有黄伯思才提出来。在前面的文字中，我们已经可以感受到，时代风气的变化正在为欧阳修所担忧，这一担忧也很自然地影响到了苏轼，并如同文坛宗主的责任一样，转交到了苏轼的肩上。我们稍微回味一下欧阳修"高文大册，何尝用此"的语境，便不难了解，当时书者对于魏晋人尺牍中的偶然之美，用心刻意地追求者，或不乏其人。他们还将之运用到了"高文大册"的书写之中，就像怀素那样，以刻意之心而追求让观者"骤见惊绝"的偶然效果。对于本属于"无意"范畴的"用意"，正在打破传统书写中的功能界限。我们无从了解苏轼对于这种界限被破坏的担心具体指向什么，但我们看到后来的书法史走向，确实被这种微妙的、从来都不被重视过的变化而影响。诚然，只要文字的表意功能还在，实用对于书写的影响就不可能彻底消失，但较之前代，书家在落笔之际对于书写功能的考量是明显欠缺的。宋太宗还经常将各体同写于一卷之中，多至四五体；徽宗甚至以十体书《洛神赋》，更是书体与实用功能脱离的有力证明。至于尺牍与碑铭，其书写上各自的规范也渐渐消解，都在向一种中间化的状态靠拢。在艺术上脱开实用的影响，使得审美追求更加自由无碍。按说这会扩大书法的表现空间，让书写呈现出更为丰富的可能，然而不受管束的书写，在书史的实际表现反而日渐趋于乏味、单调。

105. 黄伯思：《论飞白法》，《东观馀论》（卷上），《中国书画全书》（第 2 册），上海：上海书画出版社，2009 年，第 140 页。另吴骞《尖阳丛笔》卷四有："宋仁宗御书'天下升平四民清'七字，作飞白行书，……周松霭大令谓飞白不用篆隶体，而用行书体，此飞白之变也。"见张小庄：《清代笔记、日记中的书法史料整理与研究》，杭州：中国美术学院出版社，2012 年，第 388 页。

苏轼一生作品之丰富，"聚而观之，几不出于一人之手"，[106]这固然是由于他取法范围的开阔，但实用的影响也不失为一个重要的原因。这一点从现存的作品中不难感受得到。苏轼自言："仆书尽意作之似蔡君谟、稍得意似杨风子、更放似言法华。"[107]他并没有说到书写碑铭与尺牍的不同要求，但他自觉于"尽意""稍得意"和"更放"的个人书写状态，正与书法的实用传统暗合。

后世对于实用功能的尊重愈来愈淡化，而对于所谓个性的追求却愈演愈烈，对于书写的功能界限不断挑衅。以碑体为笺启，甚至以金文、古隶为简尺，书体分野便几乎不复存在了。曾熙（1861—1930）曾生动地将碑体尺牍比为"戴磨而舞"，[108]可谓善于形容！

沈曾植（1850—1922）说："南朝书习，可分三体。写书为一体，碑碣为一体，简牍为一体。《乐毅》《黄庭》《洛神》《曹娥》《内景》，皆写书体也。"[109]这是清人对于前代书写遗迹类别作出的划分，与锺繇三体名目虽有不同，实质并无分别。这一区分未必能涵盖南朝书写的全部实际，但对于我们所要讨论的界限，借用这一简单的划分已经足够了，并且由于它的简单，更便于问题的讨论。

我们试看下面这段文字，是苏轼写给秦观的信：

> 某昨夜偶与客饮酒数杯，灯下作李端叔书，又作太虚书，便睡。今日取二书覆视，端叔书犹粗整齐，而太虚书乃尔杂乱，信昨夜之醉甚也。本欲别写，又念欲使太虚于千里之外，一见我醉态而笑也。[110]

106. 李之仪：《跋东坡帖》，《姑溪居士全集》（第4册），前集卷三十八，丛书集成初编，第299页。

107. 苏轼：《跋王荆公书》，《苏轼全集校注》，石家庄：河北人民出版社，2010年，第7799页。

108. 李瑞清：《跋裴伯谦藏〈定武兰亭序〉》，崔尔平编：《明清书法论文选》，上海：上海书店出版社，1994年，第1068页。

109. 沈曾植：《海日楼书论·南朝书分三体》，崔尔平编：《明清书法论文选》，上海：上海书店出版社，1994年，第919页。

110. 苏轼：《答秦太虚七首》（其二），《苏轼全集校注》，石家庄：河北人民出版社，2010年，第5752页。

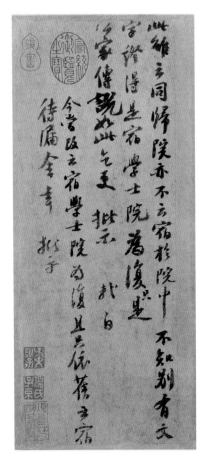

图18　苏轼　归院帖　故宫博物院藏

所言是简牍，显而易见，与欧阳修所谓"施于家人朋友之间"的法帖正为同一性质，其言逸笔草草，不计工拙，本色正当如此耳。苏轼因所写杂乱而欲别写，却终于未曾别写，为何？尺牍书疏，千里面目，友朋之间正以此传递消息耳。这与他另一封写给王巩的信，极为相似：

> 信笔乱书，无复伦次，不觉累幅。书到此，恰二鼓，室前霜月满空，想识我此怀也。[111]

但这种信笔的状态，并不是苏轼作书的常态，或者可以说，这是一种日常的书写而非正式的书法（图18）。在正式的书法行为中，苏轼往往表现出刻意求工的一面，譬如我们在手札中常常见到"草草""不复成字"之类的表述，便不会出现在诗文、碑铭作品之中。也就是说，对待书信，和对待诗文、题跋、碑版的书写，苏轼有着不同的态度。

建中靖国元年（1101）六、七月间，苏轼于北归途中，与米芾书疏往还颇多。然而米芾寄去请苏轼题跋的太宗草圣及谢帖，始终未得题跋，苏轼在回信中或言"不敢于病中草草题跋"[112]，或言"未可轻跋"[113]。临终前仍念念于此，致米芾信中云"跋尾在下怀"[114]，不曾稍忘，却终于未曾落笔。认

111. 苏轼：《与王定国四十一首》（之八），同上，第5686页。

112. 苏轼：《与米元章二十八首》（其二十三），同上，第6465页。

113. 苏轼：《与米元章二十八首》（其二十四），同上，第6465页。

114. 苏轼：《与米元章二十八首》（其二十八），同上，第6468页。

图 19　蔡襄　谢赐御书诗帖　日本台东区立书道博物馆藏

图 20　苏轼　祭黄几道文　上海博物馆藏

真的态度，亦可见一斑。

　　不可否认，上述题跋之事之所以迟迟不能动笔，尚有特殊情由。一则当时苏轼身体状况极为不好；再则所跋为太宗真迹，因而在跋文内容上不可率尔应对；但文书性质对于书写的不同要求，显然也是不可忽视的原因。正如今日所见宋人名作中，如范仲淹《道服赞》、蔡襄《谢赐御书诗帖》（图19）、苏轼《祭黄几道文》（图20）、米芾《向太后挽词》等，皆一丝不苟，且行距拉大，章法

疏朗，与他们平日的书写颇有不同，而这无一不是受到文本性质的影响。

我们在苏轼写给家安国（复礼）的一封信中，看到更为有意思的信息：

> 送行诗别写得一本，都胜前日书者，复纳去。[115]

家安国是苏轼的同乡，并是同年进士。在写这封信的时候，彼此之间已经相交二十年，是不必拘于俗礼的。此前已经寄给家安国的诗，如今由于"别写得一本"，自觉胜过前日所书，特地补寄给老友。这做法与他给秦观的信正成相反。其中反映出苏轼在诗文与书信的书写态度上的差异，是颇为明显的。与李公麟的一封信也记有类似的情况：

> 《洗玉池铭》，更写得小字一本，比之大字者稍精。请用陈伯修之说，更刻于石柱上为佳。[116]

还有他给龟山长老题榜一事，其郑重程度，更在前者之上：

> ……本欲为书"海照堂"大字，作牌纳去，屡写皆不佳，不可用。非久，待告文安国为作篆字也。[117]

此事在元祐六、七年间（1091、1092），龟山长老所求不过写三字牌匾而已，但因是榜书，功能不同，形式也非苏轼所长，只得勉力为之。在"屡写皆不佳"，以至"不可用"之后，终于要托文勋以篆书代为书写。这哪里

115. 苏轼：《与家复礼一首》，《苏轼全集校注》，石家庄：河北人民出版社，2010年，第6519页。
116. 苏轼：《与李伯时一首》，《苏轼全集校注》，石家庄：河北人民出版社，2010年，第5661页。
117. 苏轼：《答龟山长老四首》（其二），《苏轼全集校注》，石家庄：河北人民出版社，2010年，第6811页。

会是"无意于佳"的轻松随意呢？

　　岳珂在收藏东坡手迹时，遇到一个特别的现象而感到不解，他先后得到《苏文忠与钱穆父书简》重本二帖，以东坡一人之手却出现了"双胞胎"，两件并为佳作，难断真伪，"验其纸素，皆一等粉笺，而笔力精到，又皆非先生不能作"，这让岳珂颇为疑惑。后来他与同僚韩宗武（季茂）论及此事，韩氏为之释疑道：

> 　　（东坡）先生以翰墨雄一世，每自贵重，虽尺简片幅亦不苟书，遇未惬意，辄更写取妍，而后出以予人，期于传世。凡今帖间有同者，便当视其纸长短色泽。若具出一时，字与之称，切勿以为赝而置疑。此予先君庄敏之所以致别也。[118]

　　韩宗武说这是其父韩缜(1019—1097)鉴别苏字的方法，其说定有所据。所谓"尺简片幅亦不苟书，遇未惬意，辄更写取妍，而后出以予人，期于传世"云云，与世俗的印象正是大相径庭。郑重谨严的态度与他为家安国书写的诗、为龟山长老题"海照堂"大字一样，一丝不苟。大抵苏轼所强调的"无意"（有时是酒后）作书，若非草书，便是尺牍稿草，譬如之前我们提到的《黄泥坂词》以及大量的尺牍。不过也有例外，如上面岳珂所记录的不是诗文，而是书信。至于在与无择的信中，苏轼提及特意为写大字而饮酒，[119]则可见这无意之前的故意了。

　　元人王梦高跋苏轼《妙高台诗卷》云：

> 　　甲戌暮春于蜀人王君见公惠州帖二，越翌日，又得公四诗于石楼君家。惠帖乃信笔书，诗乃公作意书也……[120]

118. 岳珂：《宝真斋法书赞》（卷十二），《中国书画全书》（第2册），上海：上海书画出版社，2009年，第523页。

119. 苏轼：《与无择老师》，《苏轼全集校注》，石家庄：河北人民出版社，2010年，第6806页。

120. 吴昇：《大观录》（卷五）《苏文忠公法书·苏文忠公妙高台诗卷》，《中国书画全书》（第11册），上海：上海书画出版社，2009年，第560页。

图 21　（传）苏轼　金刚经　私人藏

　　我不确定王梦高是否清晰地意识到书写形式与功能之间的关系，但至少他明确感受到了这种差异。当我们检视一下"信笔"与"作意"两种状态所对应的书写内容，便不难发现，其中诗文与手札的各安其位，不相混淆。

　　"作意"之极，可以借由洪迈（1123—1202）所记黄文�的闻见来了解一二：

> 东坡先生居黄州时，手抄《金刚经》，笔力最为得意。然只第十五分，遂移临汝。已而入玉堂，不能终卷。旋亦散逸。其后谪惠州，思前经不可复寻，即取十六分以后续书之，置于李氏潜珍阁。李少愚参政得其前经，惜不能全，所在辄访之，冀复合。绍兴初，避地罗浮，见李氏子辉。辉以家所有坡书悉示之，而秘《金刚》残帙，少愚不知也。

异日偶及之，遂两出相视。其字画大小高下，墨色深浅，不差毫发，如
成于一旦。相顾惊异。辉以归少愚，遂为全经云。[121]

"其字画大小高下，墨色深浅，不差毫发，如成于一旦"（图21），很
难想象这种情况会出现在手札、草稿之中。但在写长篇巨制时，如此稳定状
态，则并不奇怪。现存苏轼较长篇幅的作品，如《赤壁赋》《祭黄几道文》
《洞庭春色赋中山松醪赋》（图22），无不如此，正是沈曾植所谓"写书体"
的典型。而抄经，更是性质特殊的书写，书写上往往更偏于齐整静穆。不独苏
轼如此，就连米芾的小楷，也与他的手札、大字全然不同。南宋王柏，出于惯
见的米芾作品印象，在见到米芾小楷的前后如一时，便感到颇为意外难解。他
说："宝晋之字，几满天下。而小楷不多见，浓墨大书以逞其逸迈奇倔之势，
是其长也，人亦以是爱之。至于蝇头细字，而闲暇平安，篇什虽多，而始终如
一，何此老之不惮烦也？非故态时露一斑，几不能辨……"[122]

简言之，有意与无意的两种状态，对应于不同的书体或书写功能，本无
矛盾可言。但这种区分在北宋以后知晓的人越来越少，便生出很多疑惑。岳
珂在著述中特意对此有所说明："启以楷书，告以章草；情敬之分，于此焉
考。"[123]也正见其时好事之家于此已经知者寥寥了。岳珂还记录了李建中的
《启诗帖》，说：

谢学士以启而用楷法，寄同院同年以诗而用行书，又以见待人处
己，虽小节皆有体也。[124]

121. 洪迈：《东坡书金刚经》，《夷坚志·甲》（卷十一），南京：江苏古籍出版社，1988年，第258—259页。

122. 王柏：《宝晋小楷跋》，《鲁斋集》（卷十一），《景印文渊阁四库全书》（第1186册），台北：台湾商务印书馆，1985年，第168页。

123. 岳珂：《王廙〈问安〉〈王秋〉二帖》，《宝真斋法书赞》（卷七），《中国书画全书》（第2册），上海：上海书画出版社，2009年，第490页。

124. 岳珂：《李西台启诗帖·赞》，《宝真斋法书赞》（卷九），《中国书画全书》（第2册），上海：上海书画出版社，2009年，第505页。

图 22　苏轼　洞庭春色赋中山松醪赋（局部）　吉林省博物馆藏

　　显然对于此中区分，他要比洪迈、何薳更为明晰。但这样的博闻之人毕竟难遇，以至于在后世的阅读中，人们普遍无视古人书写之际的功能区分，对于苏轼"无意于佳乃佳尔"的理解更不免失去了应有的疆界，而流于空泛无依。将他对稿草、手札这些非正式的书写所发的议论，对应到一切书写领域——包括"章程书""铭石书"等正式的书写。于是苏轼这句原本边界明晰的评论，就变成了书法上激进的观念提倡。

　　当然风气的变化不是突然之间的事情。在各种功能的书写中，苏轼虽然有自发的区分，但他笔下的碑碣、简牍之别毕竟也在减弱。上文中岳珂所见的"双胞胎"书信，是以作意之心为无意之书，与此相应的是在碑版中强调"若不经意"的效果。钱泳说：

　　　　余谓坡公天分绝高，随手写去，修短合度……真能得书家玄妙者。然其戈法殊扁，不用中锋，如书《表忠观碑》《醉翁亭记》《柳州罗池庙碑》之类，虽天趣横溢，终不是碑版之书。[125]

125. 钱泳：《宋四家书》，《履园丛话》卷一一上·书学，上海：上海古籍出版社，2012 年，第 197 页。

钱氏虽于苏轼书法的见解每有偏颇，而这一批评却是甚为中肯的。天趣横溢，本是尺牍书中常有的评价，与碑版之书的追求，正是圆凿方枘、扞格不入的。在这里我们不难感受到，一种趣味的转变在苏轼的笔下有意无意地呈现——虽然对于书史而言，这或许只是初露端倪。对于这一变化，钱泳在同书中尚有申论，他说：

> 余以为如蔡、苏、黄、米及赵松雪、董思翁辈，亦昧于此，皆以启牍之书作碑榜者，已历千年。则近人有以碑榜之书作启牍者，亦毋足怪也。[126]

评价在碑版中追求天趣的优劣，不是本文的任务，就像并非"本色"的苏词一样，争论其优劣是一个永无休止的话题。我所感兴趣的是，这一变化的原由，以及它所带给书法史的影响。

126. 钱泳：《书法分南北宗》，《履园丛话》卷一一上·书学，上海：上海古籍出版社，2012年，第 195 页。

第三节　非"尚意"

　　吾每论学书，当作意使前无古人，凌厉锺、王，直出其上始可。
即自立分。若直尔低头，就其规矩之内，不免为之奴矣！纵复脱洒至
妙，犹当在子孙之列耳，不能雁行也，况于抗行乎？此非苟作大言，乃
至妙之理也。[127]

　　这是章惇论书的文字，究竟是"苟作大言"，还是"至妙之理"，人
言言殊，难求一律。但在宋人论书文字中，并不乏大言、妙理与此类似的主
张。沈括说："尽得师法，律度备全，犹是奴书。"[128]米芾《自叙帖》说：
"古人各各不同，若一一相似，则奴书也。"甚至前辈如欧阳修，也有"学
书当自成一家之体，其模仿他人，谓之奴书"[129]的表述。苏轼出自欧公门
下，很多观念都受到欧阳修的影响，按说更应该是此说的拥护者。但我们遍
检文献，却不见苏轼有对"奴书"的批评。与并世诸君对于书奴的常见批评
相比，苏轼的态度不仅不激进，反而更倾向于保守。

　　需要说明的是，苏轼有过一则疑似批评"奴书"的句子，见于元祐六年
（1091）九月他在颖州写下的《六观堂老人草书》一诗，其中有云："草书
非学聊自娱，落笔已唤周越奴。"此句流传甚广，但若以为这是批评周越为
"书奴"的话，不免牵强。苏诗之意，不过是表示周越笔下无甚可取，只合
做奴使唤而已——其剑锋所指，是在水平高下，而非风格新旧。清人李灏在
为康熙刊本《曾文昭公集》作序时，言曾肇之文温润有法，以为"不及与苏

127.《章子厚论书杂书》（其六），张邦基：《墨庄漫录》卷一〇，北京：中华书局，2002年，
第268页。

128. 沈括：《梦溪笔谈·补笔谈》卷二《艺文》，《全宋笔记》（第2编，第3册），郑
州：大象出版社，2006年，第237页。需要说明的是，沈括对于奴书的态度稍微宽和一点，
并不像欧、章那么不屑一顾。他将奴书阶段看作是一个学习的过程，指出学书"须自此入，
过此一路，乃涉妙境，无迹可窥，然后入神"。

129. 欧阳修：《笔说·学书自成家说》，《欧阳修集编年笺注》（第7册），成都：巴蜀书社，
2007年，第155页。

氏伯仲竞好丑"，对苏文大为不取，至不惜直斥："三苏父子直奴隶耳!"[130]
显然这批评所指在三苏为文没有水准，而绝非污蔑三苏所作都是拾人牙慧、
依傍前人的奴文。苏轼批评周越"奴"，抑扬之意正与此同。况苏轼此言以
诗语出之，难免诗家放言习气，这在论书诗而言，亦非特例。譬如梅尧臣
称誉杜衍草书，便有"锺、王北面使持毫"[131]之句；石曼卿褒扬陈抟书法，
亦有"俯视羲、献皆庸工"[132]之语，抑扬之意与此大略近似。作为诗句的手
法，原不过是借以衬托所咏对象的高度而已，其褒贬高下也不过一时起兴的
需要，是不可以坐实的，更不宜当作作者一贯的见解来看。

　　要之，苏子在时人的影响中已然成为新风气的践行者；但有鉴于时代的法度
缺失，他同时也是晋唐古法的维护与提倡者。只是后世论书者往往只取一端，有意
无意间对其尊古、重法的一面视若无睹，书史便从此走入重意趣而轻法度的方向，
一发不可收拾。更为尴尬的是，苏轼等人所尚，实为晋人之"韵"，而非"意"，
与后世所尚之"趣""态"，更是相去霄壤。此一层意思，前辈学者已有论述，不
赘。[133]这里我们还是先回到北宋时期，看看所谓"尚意书风"兴起前后的状况。

　　后来论书者，多强调苏、黄与蔡襄的分野，以为蔡襄之前的传统多重视
唐人法度，至苏、黄则风气大变。

　　　大抵宋人书，自蔡君谟以上犹有前代意，其后坡、谷出，遂风靡

130. 李灏：《曾文昭公集序》（清康熙六十一年刻本《曾文昭公集》卷首），引自祝尚书编：
《宋集序跋汇编》，北京：中华书局，2010年，第758页。

131. 梅尧臣：《太师杜相公篇章真草过人远甚，而特奖后进，流于咏言，辄依韵和》，《宛陵集》
（卷四十），《景印文渊阁四库全书》（第1099册），台北：台湾商务印书馆，1985年，
第300页。

132. 马宗霍：《书林藻鉴》（卷九），《书林藻鉴·书林纪事》，北京：文物出版社，1984年，
第120页。

133. 丛文俊《"晋尚韵、唐尚法、宋尚意"辨》一文指出：东晋论书从来不用"韵"字，
而多用"意"。而"宋代极重'韵'字，人们经常用'韵'字评晋人书法是很自然的，这
不等于他们认为晋人尚韵"，并认为"如果我们能够尊重古人的意志，事实上就是'晋尚意'
而'宋尚韵'了"。见丛文俊：《揭示古典的真实：丛文俊书学、学术研究论集》，郑州：
中州古籍出版社，2003年，第385—386页。

从之，而晋魏之法尽矣。[134]

　　书法之变，至宋极矣。然君谟尚有晋、唐馀意，苏、黄及米始大

变也。[135]

　　《墨林快事》则将这一变化提到蔡襄时期，称"宋初如袁正己、李建中
辈，皆古淡闲雅，尚有唐人遗风。蔡襄稍为变调，苏、黄各出新意，至于颠老，
扫地尽矣"[136]。但大体上与前述虞集、汪砢玉的意见没有本质区别。这些观察当
然是有见地的，但如果我们轻信了这些概括性的表述，很容易产生一种书风突变
的印象。而后来论者在发表意见的时候，确实延续着这一印象，将问题变得过于
明晰而简单了。后来种种显明的特点，其实早就有了苗头。前一个时期在技术与
思想上的积淀，为后来者奠定了基础。这基础，一方面当然是对于前代法度的积
累，而另一方面，崇尚意韵这一意识也一样不是空穴来风。如果硬要找一个分水
岭的话，与其以蔡襄和苏、黄分先后，倒不如以苏轼作为前后风气区分的参照。
而苏在蔡与黄之间，无论是观念还是实践，都更多的接近于蔡而不是黄。

　　嘉祐八年（1063）六月，欧阳修为杜衍书迹作跋，在怀念杜衍并表达了深
切的感激之后，说他"笔法为世楷模，人人皆宝而藏之"[137]。然而杜衍之于书
法，是否真的有欧阳修所赞誉的那种高度呢？尤其是这赞誉指向了"笔法为世楷
模"，俨然是对经典法书才有的评价。不只是欧阳修，蔡襄也一样推崇杜衍，
"谓之草圣"[138]。欧、蔡作为北宋中期书法史上最重要的人物，其一致的推崇，
恐不能简单地归之于世俗的阿私之意。然而从杜衍留存至今的作品中，我们却无

134. 虞集：《题吴傅朋书并李唐山水跋》，《道园学古录》（卷一一），《四部备要》集部，
上海：中华书局，1936 年，第 93 页。

135. 杨士奇：《跋黄文节公草书秋浦歌》，见汪砢玉：《珊瑚网》法书题跋卷五，《中国
书画全书》（第 8 册），上海：上海书画出版社，2009 年，第 48 页。

136. 安世凤：《墨林快事》，两淮马裕家藏本。

137. 欧阳修：《跋杜祁公书》，《六一题跋》（卷一一），《中国书画全书》（第 1 册），
上海：上海书画出版社，2009 年，第 576 页。

138. 谢肇淛《五杂组》卷七有云："蔡君谟极推杜祁公，谓之草圣，然杜草书亦媚而乏筋骨。"
见《明代笔记小说大观》，上海：上海古籍出版社，2005 年，第 1617 页。

法将其书法成就与欧、蔡的评价找到恰当的对应。杜衍早以楷法谨严为时人所称，今怀素《自叙帖》后尚有他一段楷书跋尾，很难说有何过人之处。杜衍晚年闲窗学草，更是备受时人称赏。他在致友人的信中说：

> 衍老来多病，不能书，故信手乱写耳。而君谟过以草圣推许，使人怀愧无已。[139]

这是杜衍的自谦之词，我们固然不能以此坐实他"信手乱写"，但至少此中意趣多于法度、豪放多于规矩的倾向，大致是可以了解的。这不禁让人想起后来朱熹那句著名的话，"字被苏、黄胡乱写坏了"，[140]真能让人会心一笑——这"胡乱写"的风尚，原来也自有渊源，并不是苏轼的"创造"。苏轼自己在给王定国的信中也说："信笔乱书，无复伦次。"[141]只是苏轼在"胡乱写坏了"的人群中，写得特别好，成就特别高而已。

周紫芝（1082—1155）的看法就和朱熹适成相反。他在一则题跋中赞誉了一个叫张载扬的人，说他"学东坡书，咄咄逼真"[142]，下文紧接着是对于"世间俗子写无法楷书"的批评，两相对举，显然是以东坡书法为极具法度的典范。其实宕开一步来观察，朱熹与周紫芝的看法未必有本质上的矛盾，不过是各自立论的角度差别而已。朱熹感慨的是当时作书法度大坏，那么前代大家其居功之首者，也就必然要担当责任，成为受过之魁。而周紫芝在世人普遍下笔无法的现状中，看到的是苏轼在传承传统法度中的典范性价值。元人刘因（1249—1293）甚至将苏轼与锺繇、王羲之、颜真卿并置，以为

139. 宋珏《蔡忠惠公别记补遗》（卷上之下引）《浪楼杂记》云云。见水赉佑：《蔡襄书法史料集》，上海：上海书画出版社，1983年，第39页。

140. 朱熹：《性理大全书》卷五十五，奎章阁本。

141. 苏轼：《与王定国四十一首》其八，《苏轼全集校注》，石家庄：河北人民出版社，2010年，第5686页。

142. 周紫芝：《书元宁川帖后》，《太仓稊米集》卷六十六《书后》二十八首之三，《景印文渊阁四库全书》（第1141册），台北：台湾商务印书馆，1985年，第470页。

"规矩准绳之大匠也"[143]，所见透脱，不为世论所囿。但此中分别，人言言殊，脱开苏轼周围的实际环境，实在难于了解。

朱熹在那句"字被苏、黄胡乱写坏了"的批评之后，紧接着便以蔡襄为一对比，他说蔡襄"字字有法度，如端人正士"。有意味的是，将字写坏了的苏轼，对于"字字有法度"的蔡襄的推崇上，却和朱熹有着完全一样的态度。更值得注意的是，在二人对蔡襄等前辈书者相似的认同之下，他们的实际书写却呈现了极大的不同。我不是指二人在书法上的成就，只是想要比较一下他们在"法"与"意"之间的倾向。而这一次比较，将要用作品说话。

在关于楷书问题的讨论中，我们引用过宋渤（1341—1370年前后在世）的一段记录，他亲眼目睹了苏轼《论语解》《易说》的起草册子，宋渤的评价是"虽旁注细书，一一端正可读，至圈改行间，悉可见其先后用意处"[144]。苏轼的这些著述手稿已经不得一见了，但宋渤以为端谨之风与之相似的司马光、欧阳修的手稿，都有遗墨流传。苏轼稿草风貌，大略可以借此获得一个参考。而朱熹的著述手稿，至今仍有墨迹留存。我要再次声明的是，这里讨论的问题无关于书法的风格、品味和成就高下问题，而只是就朱熹所谓的"写字"这一纯粹的实用层面，来看一看书写者的态度，是庄重严谨、一丝不苟，还是潦草随意、任笔为体。

欧阳修、司马光的手稿（图23、图24），显然与宋渤的描述完全一致，端谨严肃的学者形象跃然纸上。与此相应的是朱熹《论语集注残稿》《周易系辞本义手稿卷》（图25），却是行草书夹杂，潦草粗疏。尤其是《大学或问·诚意章手稿残卷》，更是草率放意之极。如果以传统书如其人的价值来考量，我们甚至很难在这一手迹与朱子道学家的形象之间找到任何联系！这显然与我们印象中的认识大不一样。风格的评价由于语言的多义性而难以准确传达，但如果仅就书写的态度给一个评价的话，对朱熹这件手稿，似乎最合

143. 刘因：《荆川稗编》，《历代书法论文选续编》，上海：上海书画出版社，1993年，第 226 页。

144. 宋渤：《题干越亭送君石秘校诗后》，《宛陵集·附录》，《景印文渊阁四库全书》（第 1099 册），台北：台湾商务印书馆，1985 年，第 438 页。

图 23　欧阳修　欧阳氏谱图序稿　辽宁省博物馆藏

图 24 司马光 资治通鉴残稿 国家图书馆藏

图 25 朱熹 行书周易系辞本义手稿卷 故宫博物院藏

适的感受便是他批评王荆公手迹所谓的"躁扰急迫"。

　　我没有丝毫对于朱子的不敬之意，甚至我很不情愿将朱熹引入我们的话题。只是由于宋人著述手稿留存实在太少，而朱熹碰巧有这些遗迹给我们提供了参照，尤其是结合朱子一再言说的"用敬"之意，这个问题才显得更为值得关注！朱熹在批评王安石写字太忙的那一段话里，表示了对于韩琦书迹"安静详密，雍容和豫，故无顷刻忙时，亦无纤芥忙意"的敬慕，还在结尾以王安石作书躁急表达了自省之意——"熹于是窃有警焉"[145]。但书写上，他还是更接近于他所警戒的王安石。[146]明人王英（1375—1450）题朱子墨迹，纯粹从观者的感受出发，已经提出了这样的意见：

<hr />

145. 朱熹：《跋韩魏公与欧阳文忠公帖》，《晦庵集》（卷八四），《朱子全书》（第 24 册），上海古籍出版社、安徽教育出版社，2002 年，第 3957 页。

146. 朱熹的父亲喜欢王安石书法，见朱熹：《跋王荆公进邺侯遗事奏稿》，《晦庵集》卷八三，《朱子全书》（第 24 册），上海古籍出版社、安徽教育出版社，2002 年，第 3903 页。卷八二所载题跋文字亦多有及此。方爱龙《南宋书法史》论之颇详，见该书第 164—169 页，上海：上海古籍出版社，2008 年。需要说明的是，本文在这里所讨论的不是朱子书法的风格与成就，而是端正与潦草的书写倾向。

常读文公先生书字铭曰:"握管濡毫,伸纸行墨,一在其中,点点画画。"又曰:"放意则荒,取妍则惑,必有事焉,神明厥德。"夫书,六艺之一也,学者之馀事,而有至理寓焉。去古既远,世之学书者,以姿媚妍丽为工……敬存于心,则不至于荒惑,而书之体自得。有事于此,乃能神明其德。先生于书,其敬且尔,在他人可不慎哉![147]

回到我们所关注的主题上来,至此应该不难发现,如果说这种"胡乱写去"的风气是一种趋势的话,苏轼在风气中还有所脱离,并时刻表现出一种绍继前贤的保守倾向,从而与同时人拉开了距离;而流弊所及,于此有着强烈警觉的朱熹,却也不能身免,至于倡言"写字不要好时,却好"[148],成为他所不取的"胡乱写去"者的一员。[149]

于朱子的书写或许无需苛求,但对于苏轼,如果我们简单地以"尚意"的旗手来看待,是不是有失妥当?

一、苏轼:"我书意造本无法,点画信手烦推求"

苏轼有一首著名的论书诗,《石苍舒醉墨堂》:

147. 孙承泽:《书纪》,《砚山斋杂记》(卷二),《景印文渊阁四库全书》(第872册),台北:台湾商务印书馆,1985年,第155页。

148. 黎靖德编,王星贤点校:《朱子语类》(卷一四〇),北京:中华书局,1986年,第3337页。

149. 朱子受到了这一风气的影响,不只是在书写上,包括观念上也有所熏染。朱熹《与方伯谟》有云:"……欲烦篆数十字,纳去纸两卷,各有题识,幸便为落笔。欲寄江西刻之岩石,有人在此等候,不能久也,千万。便付此人回,仍不须大作意,只譬如等闲胡写,则神全气定,自然合作矣。"《晦庵集》(卷四十四),《朱子全书》(第22册),上海古籍出版社、安徽教育出版社,2002年,第2023页。就当时情况而言,出于大哥去世,立碑不能久等的实际考虑而有此言,但其中说"等闲胡写,则神全气定,自然合作",也多少透露出发言者的观念。

人生识字忧患始，姓名粗记可以休。

何用草书夸神速，开卷惝怳令人愁。

我尝好之每自笑，君有此病何能瘳。

自言其中有至乐，适意无异逍遥游。

近者作堂名醉墨，如饮美酒消百忧。

乃知柳子语不妄，病嗜土炭如珍羞。

君于此艺亦云至，堆墙败笔如山丘。

兴来一挥百纸尽，骏马倏忽踏九州。

我书意造本无法，点画信手烦推求。

胡为议论独见假，只字片纸皆藏收。

不减锺、张君自足，下方罗、赵我亦优。

不须临池更苦学，完取绢素充衾裯。

　　本篇要讨论的主要是其中最著名、被引用最多，而造成的误会也最为严重的一句："我书意造本无法，点画信手烦推求。"诗中还有很多精彩的见解，将在下一章中展开，此处不赘。就这一句而言，古今论者普遍的理解是，苏轼表达了他将摆脱传统束缚，以意为之，而欲戛然独造之意。

　　也有学者认为，"其实，这主要是针对当时书法上的保守派而发的。苏轼在书法创作上大胆创新，打破了从唐末以来日趋陈旧的法度，于是遭到了一些人的讥讽，并指责他没有法度，苏轼就作了如此回答。"[150]这也是较为常见的议论。然而这一见解，或许更多的是后人自己的艺术主张，未必合乎苏诗本意。一方面，苏轼当时书名未著，根本还谈不上受到保守派的指责，这一点本文的第三章将有详论；而另一方面，苏轼在书法上也并不是什么激进的创新派，这在前文中也已经有所讨论。客观上来说，他的书法较之前人有一定的新意，这一点不容否认，但这并不表示在北宋晚期他所生活的时

150. 刘国珺：《苏轼文艺理论研究》，天津：南开大学出版社，1984年，第154—155页。

代，他属于激进的创新者。启功先生说："名家之书，皆古人妙处与自家病处相结合之产物耳。"[151] 妙处与病处的共同作用，史上哪里有毫无新意的大家呢？然而，笔下的新意流露与观念上的主张独造，原是两个概念，是不可以互证的。苏轼遗世独立的"创新者"形象，完全是后人塑造的，就像后人塑造的苏轼雕像一样，难免不出于"意造"。

苏轼句中的"意造"一词，在含义上古今变化不大，同今天"臆造"的用法相近，是主观的创造或凭空捏造之意。譬如《盐官大悲阁记》中，他说：

> 羊豕以为羞，五味以为和，秫稻以为酒，曲蘖以作之。天下之所同也。其材同，其水火之齐均，其寒暖燥湿之候一也。而二人为之，则美恶不齐。岂其所以美者，不可以数取欤？然古之为方者，未尝遗数也。能者即数以得妙，不能者循数以得其略。其出一也，有能有不能，而精粗见焉。人见其二也，则求精于数外，而弃迹以逐妙，曰："我知酒食之所以美也。"而略其分齐，舍其度数，以为不在是也，而一以意造，则其不为人之所呕弃者，寡矣。[152]

文章以酒食的制作，说明尊重前人常法（数）的重要性。这里的"意造"一词，显然带有贬义。又如他说李公麟"作华严相，皆以意造而与佛合"[153]，虽所合之结果是褒，而意造之能合，则出人意料之外。又言自己作赞，"信笔直书，不加点定，殆是天成，非以意造也"。[154] 将意造与天成相对，带有主观上的刻意。总之，在苏文中"意造"一词都是以贬义出现。而

151. 启功：《论书札记》，见《启功书法丛论》，北京：文物出版社，2003 年，第 233 页。

152. 苏轼：《盐官大悲阁记》，《苏轼全集校注》，石家庄：河北人民出版社，2010 年，第 1219 页。

153. 苏轼：《书李伯时山庄图后》，《苏轼全集校注》，石家庄：河北人民出版社，2010 年，第 7910 页。

154. 苏轼：《思无邪丹赞》，《苏轼全集校注》，石家庄：河北人民出版社，2010 年，第 2346 页。

在本诗中，苏轼对于"意造"，一样并非提倡，完全不像很多学者认为的有提倡、标榜自家观念的用意。

联系本诗上下文看，作者说自己无法，只是在石才翁的抬爱，以至于"议论独见假，只字片纸皆藏收"的情况下，所作的自谦之词而已，绝非以此自居、自诩。在《中国书法全集·苏轼卷》中，刘正成先生就"意造"一词加以发挥，他以苏轼《祷雨诗帖》为例，以为：

> 这种佯狂恣肆、几乎不讲笔法、字法的发泄似的书作，自然要遭到正统派的非议。但是，东坡在审美倾向的自我认识是非常清晰的。……这"意造"二字便道尽机枢：由"意"造"法"，脱去一切如唐人般的法则要求，便有意味、意趣、意态、意境……[155]

首先刘先生对于苏轼"意造"一句的自谦之意，采取了回避的态度，而一味将之解释为自负、自诩，这与东坡本意相去甚远。须知在写下此诗的熙宁二年（1069），苏轼书法尚无影响，也很少有人称道。无论苏轼本人在艺术上如何自信，在当时号为"关中名书"的石苍舒面前，谦逊的姿态多少总是要有的，这从"不减锺、张君自足，下方罗、赵我亦优"一句也不难见出。在书法品评中，誉之则比锺繇、张芝，贬之则比罗晖、赵袭，已经是一种经典性的表述。考之书史，罗、赵之书虽未必低劣不入议论，但习语常谈演为经典套路，在表达中是不必拘泥于罗、赵实际成就的，苏轼之自言优于罗、赵，显然有谦虚之意。

不过以上所论还是小问题，真正的问题是刘先生对于"意造"一词的延展："由'意'造'法'，脱去一切如唐人般的法则要求，便有意味、意趣、意态、意境……"显然，刘先生以为苏轼的用意所造者，是书法上的"意味、意趣、意态、意境"，并将之视为对唐人谨严法度的扬弃。这绝不是刘先生一个人

155. 刘正成：《苏轼书法评传》，见《中国书法全集·苏轼卷》，北京：荣宝斋出版社，1991年，第18页。

的看法，王镇远先生在《中国书法理论史》中也认为："东坡提倡创作的自由精神，不愿受成法所拘，要求抒写胸臆，听笔所致，以尽意适兴为快，因而他作书时不顾及法的存在。"[156]并进而将此视作苏轼"作书与论书的宗旨"。

几乎在每一篇论书文章中，只要引用到苏轼这首诗，便无一例外持有类似的观点。然而值得注意的是，苏轼此处的"无法"究竟所指为何？刘先生说苏轼由意造法，那么究竟苏轼是意在造"法"，还是造"字"？

《施注苏诗》引《南史》云：

> 曹景宗为人自恃高胜，每作书，字有不解，不以问人，皆以意造。

显然，苏轼诗句所用原典，正是自曹景宗作书的"意造"中来。在历来注苏诗的诸多版本中，这一意见多半也是被采录的。对于这一典故的理解，正是理解诗句的关键。当代学者王水照先生在其《苏轼选集》中也引了这一段文字，紧接着王先生说："语本此。但苏轼指书法艺术的摆脱传统束缚，意之所至，自由创造，与曹景宗写别字不同。"[157]究竟为什么不同，王先生没有说。这或许代表了大多数学者的意见吧。而《苏轼全集校注》的编者则比王水照先生更进一步，干脆舍曹景宗之事不引。该书汇集古今成果，编者多是当代苏学研究领域公认的专家，不知出典，断无此理。不知是编者认为这一典故与苏轼原意不符，于解诗不利，故弃而不取，还是为尊者讳，有意回避。

那么究竟是施、顾的注文错解了诗意，错引了典故，还是后人自误呢？这就要适当了解苏轼时代的士人在草书书写上的实际情况——认为苏轼不同于曹景宗写别字，若没有文献可证，或许只是后人的一番多情回护。

与《石苍舒醉墨堂》写作时间相近的，苏轼在熙宁初年这一时期，还有好几篇文字都与草书有关。熙宁元年（1068）末，王颐（正甫）与石苍舒当着韩琦作草书，苏轼记之；熙宁三年（1070）《跋文与可草书》记友

156. 王镇远：《中国书法理论史》，上海：上海古籍出版社，2009 年，第 146 页。
157. 王水照：《苏轼选集》，北京：中华书局，2015 年，第 25 页。

人聚首，作草为乐，而书者每每不通草法；同年王颐赴建州前，还要求苏轼作诗并写草书为其践行。苏轼为友人作了诗，草书却没有写，而他自我开解的理由是"草书未暇缘匆匆"[158]。这个说法，与其在《评草书》中对于草书速度的观念明显不同。而那句常为人们引用的"真书难于飘扬，草书难于严重"[159]，也是前一年写下的文字。种种迹象表明，这一时期的苏轼，对于草书比较痴迷。

但宋人草书的现状并不乐观，这方面前文已有讨论。此处只消看看下面这一则材料，是苏轼在其友人草书后的题跋，借以回应我们刚刚提出的问题。

> 刘十五论李十八草书，谓之鹦哥娇。意谓鹦鹉能言，不过数句，
> 大率杂以鸟语。十八其后稍进，以书问仆，近日比旧如何？仆答云：
> "可作秦吉了也。"然仆此书自有"公在乾侯"之态也。子瞻书。[160]

刘十五，即刘放，李十八，即李常，二人都是苏轼好友，相与论书，毫无顾忌。鹦鹉古今称谓相同。而秦吉了，就是八哥，因产于秦中而得名；也有说法是另一种鸟[161]：总之是飞禽中善学人语著称之类。清人小说《萤窗异草》中还依据秦吉了的这个特点，敷衍出一段动人的故事。

书者草法不精，如鹦鹉学舌，数句而穷，至于不会的字，就自己胡编乱

158. 苏轼：《王颐赴建州钱监求诗及草书》，《苏轼全集校注》，石家庄：河北人民出版社，2010年，第488页。

159. 苏轼：《跋王晋卿所藏莲华经》，《苏轼全集校注》，石家庄：河北人民出版社，2010年，第7853页。

160. 苏轼：《题李十八净因杂书》，《苏轼全集校注》，石家庄：河北人民出版社，2010年，第7811页。

161. 唐人刘恂《岭表录异》卷中云："容管廉白州产秦吉了，大约似鹦鹉。嘴脚皆红，两眼后夹脑，有黄肉冠。善效人言，语音雄大分明于鹦鹉。"（中国风土志丛刊，《岭外代答》等合订本），扬州：广陵书社，2003年，第46页。范成大《桂海虞衡志》志禽云："秦吉了，如鸲鹆，绀黑色丹味黄……能人言，比鹦鹉尤慧。大抵鹦鹉声如儿女，吉了声则如丈夫。"（中国风土志丛刊，《潍县竹枝词》等合订本），第38—39页。

造。如此一来，笔下正讹间出，恰类似语言上人语鸟语相杂，这是当时极为普遍的现象。第一章中我们提到的张商英、杨绘、颜复、孙觉等人，无不如此。苏轼与友人相聚，也常借此调侃。黄庭坚号为一代草书冠冕，少年染翰之初，也和时人一样对草法不加考究，以至所作"久之或不自识"。对此，山谷自我批评的文字每每见诸自述，是不难了解的。那么时风之中，苏轼于此是不是独能免俗呢？这个问题，不能臆度，毕竟对于迥出流辈、度越凡庸的人物，有时候不可以一般常情去想象。

苏轼上面这段文字，有一句关键的话，"然仆此书自有'公在乾侯'之态也"，暗含了对于这个问题的回答。但苏子此处用典极为晦涩，本意很难为人所觉察。钱锺书先生论六朝法帖中词句之费解有云：

> 直道时语，多及习尚，世革言殊，物移名变，则前人以为尤通俗者，后人愈病其僻涩费解。……盖阅世积久，信口直白之词或同聱牙诘屈之《诰》，老生者见愈生，而常谈者见不常矣。《杂帖》之费解，又异乎此。家庭琐事，戚友碎语，随手信笔，约略潦草，而受者了然。顾窃疑受者而外，舍至亲密契，即当时人亦未遽都能理会。此无他，匹似一家眷属，或共事僚友，群居闲话，无须满字足句，即已心领意宣；初非隐语、术语，而外人猝闻，每不识所谓。盖亲友交谈，亦如同道同业之上下议论，自成"语言天地"……彼此同处语言天地间，多可勿言而喻，举一反三。[162]

我们要讨论的这句"公在乾侯"，或许就属于这种同在"语言天地"者"心领意宣"的隐语。《苏轼全集校注》注文引《春秋·昭公二十八年》云："公如晋，次于乾侯。"又引《左传·昭公三十一年》："春，王正月。公在乾侯，言不能外内也。"典出于此，看似没有问题，然而这段典故并没有帮

162. 钱锺书：《管锥编》（全上古三代秦汉三国六朝文·一〇五·全晋文卷二二），北京：三联书店，2007年，第1759—1760页。

上什么忙，苏轼这段文字究竟还是语意难通——关键是在这一典故中，"公在乾侯"与上文实在不能产生联系，对了解苏轼的言下之意毕竟无益；至于我们关心的书法问题，更是了不相涉。[163]原典一定另有所在。

对这一典故的出处，其实早在1991年5月吕叔湘先生已经有所阐发。吕氏阐幽探微，沿波讨源，指出此处"公在乾侯"一语出自昭公二十五年《春秋》经文"有鸲鹆来巢"，其说可从。[164]吕氏所引《左传》一段原文如下：

> 有鸲鹆来巢，书所无也……童谣有之，曰："鸲之鹆之，公出辱之。鸲鹆之羽，公在外野，往馈之马。鸲鹆跦跦，公在乾侯，征褰与襦。鸲鹆之巢，远哉遥遥。稠父丧劳，宋父以骄。鸲鹆鸲鹆，往歌来哭。"[165]

看来苏轼所谓"公在乾侯"，其意所在并非鲁昭公"内不容于臣子，外不容于齐晋，所以久在乾侯"的遭遇，而是取文公时童谣《鸲鹆歌》中"鸲鹆跦跦，公在乾侯，征褰与襦"来作譬喻。鸲鹆者，八哥也，就是苏轼文中的秦吉了。苏轼大意是说，李常草书正讹夹杂，如学舌之鸟的鸟语人语夹杂，后来虽稍有进步，也不过是从鹦鹉学舌而进于八哥学语，并没有本质的改变；而自己的跋尾之书，也类似于"鸲鹆"作人语，不免同病。自己对于李常的评价，不过是五十步笑百步而已。

163. 曹宝麟先生已经隐约参透东坡言下之意，他对这一句的解释是"苏氏此句似说自己亦有同病"。但曹公所据《左传·昭公三十年》："三十年春，王正月，公在乾侯。不先书郓与乾侯，非公，且征过也。"似不能推出这一结论。见曹宝麟：《中国书法史·宋辽金卷》，南京：江苏教育出版社，1999年，第163页，注47。

164. 吕叔湘：《苏东坡和"公在乾侯"》，《读书》，1991年5月16日，第66页。另，蒙孙田兄相告，对"公在乾侯"原典，屠友祥先生亦有阐发，他引《鸲鹆歌》并指出"苏轼谓己书有'公在乾侯之态'，则自秦吉了连类而及'鸲鹆跦跦'，是说此书亦不免如秦吉了之跳行貌。"其说见屠友祥《东坡题跋校注》，上海：上海远东出版社，2011年，第207—208页。

165.《春秋左传集解》（第二十五·昭公六），上海：上海人民出版社，1977年，第1521页。

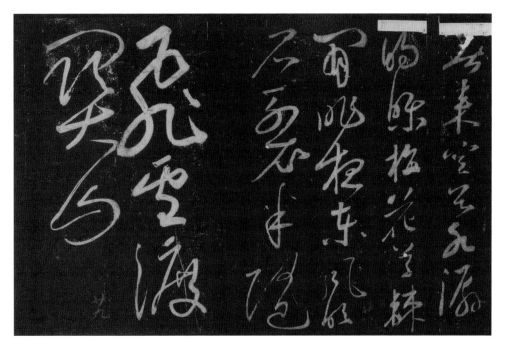

图26　苏轼　题梅花之一　天津博物馆藏　宋拓　西楼苏帖

　　苏轼草书流传极少（图26），我们今天很难通过这为数不多的作品判断他对草法的掌握程度，不过从前人文字中也还是有痕迹可循。譬如元人王恽在一则东坡手简后题诗有云："只为峻高人竞仰，有时秦吉作鹦娇。"[166]显然在他所见到的苏轼作品中，草法不严谨的问题是时有暴露的。

　　说到这里，问题应该比较清楚了。苏轼的"意造"与"公在乾侯"，都是在说自己的草书也有与时人一样的弊病，于草法规范常有不合。这与书法上的另立法门，实不甚相关。前者指向文字层面，后者指向笔法、风格层面，是彼此完全不同的两个方向。

　　欧阳修论徐铉篆书说："学者皆云铉笔虽未工而有字学，一点一画皆有法也。"[167]此处便将"笔"（书写的艺术表现）与"字学"（所书文字的

166. 王恽：《题东坡手简》，《秋涧先生大全文集》（八，卷二十九），四部丛刊初编本。

167. 欧阳修：《王文秉小篆千字文》，《六一题跋》（卷一○），《中国书画全书》（第1册），上海：上海书画出版社，2009年，第572页。

正误）分别得很清晰。不仅如此，欧阳修还告诉我们世人常常将二者混为一谈。他对于唐代书家卫包由于所写文字古奥生僻，世人不识而带来的书名，表示了不同意见：

> 包以古文见称当时甚盛，盖古文世俗罕通，徒见其字画多奇，而不知其笔法非工也。[168]

南北朝以来，书学渐自觉于字学之外，"论书之著述更趋宏富，书学遂与字学分作二途"[169]。但历来对于字学与书法不能审辨异同的现象，却从来没有真正在书法研究中受到重视。譬如我们至今对于王羲之的称道，集中于他行书新体上的成就，还总是习惯于将字体演变上的贡献，凌驾于他在书法笔法、风格的成就之上，虽然后者主要是依托于行书这一字体得以体现，毕竟两者还是分属不同的层面。

在这个问题的最后，不妨看看黄庭坚的说法，既作为我们上面讨论的辅证，也顺便解决另一个相关的问题。黄庭坚说：

> 少时喜作草书，初不师承古人，但管中窥豹，稍稍推类为之。方事急时，便以意成，久之或不自识也。[170]

辅证是黄庭坚对于少时学草书不讲草法的坦言，相关的问题是"意成"一词的误会。有些学者将这一则材料也用来作为宋人尚意的佐证，其谬自无需深论。我们不可以以前人留下的每一句话都做正面标榜来解，须知苏、黄

168. 欧阳修：《唐开元金篆斋颂》："余以集录，所见三代以来古字尤多，遂识之尔。"《六一题跋》卷七，《中国书画全书》（第1册），上海：上海书画出版社，2009年，第551页。
169. 朱关田：《中国书法史·隋唐卷》，南京：江苏教育出版社，1999年，第298页。
170. 黄庭坚：《钟离跋尾》，《黄庭坚全集辑校编年》，南昌：江西人民出版社，2008年，第543页。

胸襟之开阔，是不惜以身警世、"自掊击以教人"[171]的。若将古人自我掊击
的言论也当成自诩，正是辜负了他们的一番苦心。这里的"意成"，与苏轼
的那一句"意造"一样，都是作者主观凭空生造的意思，也一样的指向草法
这一文字书写层面，原无关于我们对书法之艺术性的讨论。

二、米芾："意足我自足，放笔一戏空"

在"尚意"书风的讨论中，米芾的那句"意足我自足，放笔一戏空"也
一样被广泛引用，影响之深广比苏轼的"我书意造本无法"亦不遑多让。有
学者认为米芾此诗表达了"书法就应该抒写性情，不要矫揉造作"[172]的艺术
观，可以视作一种较为寻常的见解。但实际的情况可能并非如此。

此句出自米芾写给薛绍彭的一首小诗，全诗如下：

> 何必识难字，辛苦笑扬雄。
> 自古写字人，用字或不通。
> 要知皆一戏，不当问拙工。
> 意足我自足，放笔一戏空。[173]

要知道米芾的意之所指，还要从诗题开始。米芾本为薛绍彭作一回信，题
作《答绍彭书来论晋帖误字》，信中所讨论的内容是晋人法帖中用字的错误。诗
中就文字使用而发议论，旨在开解薛绍彭，对古帖鉴藏不必拘泥于用字正误而
已。也就是说，这一小诗的主旨和苏轼的"意造"之论一样，是关于字法的正确

171. 杨慎：《书品·山谷论草书》，《中国书画全书》（第4册），上海：上海书画出版社，
2009年，第721页。
172. 由兴波：《米芾的书法艺术观》，《湖北大学学报》（哲学社会科学版）2006年3月，
第33卷第2期，第191页。
173. 米芾：《答绍彭书来论晋帖误字》，《宝晋英光集》（卷三），丛书集成初编本，第19页。
按，"要知皆一戏"句，《书史》作"要之皆一戏"，见《全宋笔记》（第2编，第4册），
郑州：大象出版社，2006年，第257页。

与否，而非笔法的优劣。《宋史》记太宗学书，翰林御书院诸人侍书，有云："太宗暇日，每从容问文仲以书史、著以笔法、湍以字学。"[174]将书学分为书史、笔法与字学，而书史与字学二者，从狭义上说，虽与书法紧密相关，毕竟不是书法之本体。宋祁（998—1061）说孔子也知书法，其言："仲尼见泰山封禅者七十有二家，文皆不同，安得谓仲尼不治书耶？"[175]又申之以扬雄、许慎、蔡邕，便是以文字之学立论，取其广义，与狭义上的书法绝非一途。狭义的书法，乃在书史、字学之外的笔法部分。岳珂在《宝晋斋法书赞》中说米芾死而六书亡，翁方纲便批评他所言过偏，"直以书法为书学"。[176]

　　文字书写，在一种字体的规范建立之前，总是颇为随意，这也是文字演进中的自然现象。吕大临著《考古图释文》，便指出金文中"同是一器，同是一字，而笔画多寡，偏旁位置，左右上下不一"的现象。而"晋、宋人书法妙绝，未必尽晓字学"[177]也是客观的事实。书法妙绝，与字学荒疏，自古及今都是常见的现象。杨慎说：

　　　　笔法，临摹古帖也；字学，考究篆意也。笔法与字学，本一途而分歧。晋、唐以来，妙于笔法而不通字学者多矣。[178]

　　帖中误字，事出平常。至于友朋之间于此有所讨论，亦是常有之事。黄庭坚《书徐会稽禹庙诗后》便曾就此发为意见：

174.《王著传》，《宋史》（卷二百九十六），北京：中华书局，1977年，第9871页。

175. 宋祁：《致工篆人书》，《景文集》（卷五一，第8册），丛书集成初编，上海：商务印书馆，1936年，第677页。

176. 翁方纲：《复初斋书论集萃·唐楷晋法表序》，崔尔平编：《明清书法论文选》，上海：上海书店出版社，1994年，第733页。

177. 陆友：《砚北杂志》（卷下），《景印文渊阁四库全书》（第866册），台北：台湾商务印书馆，1985年，第603页。

178. 杨慎：《升庵外集》（卷八十八），转引自华人德编：《历代笔记书论汇编》，南京：江苏教育出版社，1996年，第141页。

……壮，大壮之壮；牡，牝牡之牡。"规模称牡哉"，必壮字误书尔。魏晋人用字亦多如此，盖取字势易工，不复问字之根源，如古人书樯桥、亘直，皆不成字。[179]

米芾草书《好事家帖》中也有针对前代的文字讨论，其末有"陆统有一字如此，不识"云云。[180]苏轼对于《阁帖》中卫夫人书的质疑，从书写、用语习惯入手，同时也兼及文字，以为"'勑'字从力，'馆'字从舍，皆流俗所为耳"。[181]多年以后，黄伯思则对苏轼的判断提出反对，指出这样的讹字甚多，其中多出于"二王辈自制"，并不可据此判定真伪。[182]苏轼与黄伯思虽意见不同，一前一后却都涉及到晋人误字问题。南宋的王柏也对书者为书法之美的追求而破坏文字规范提出批评，他说："行已不庄，草尤放荡，世变所趣，淳厚斫丧。"又说："部分偏旁，俱坏于能书者之手，取妍好异，惑亦甚矣！"[183]

细读米芾本诗，联系上下文，诗中"不当问拙工"之"拙工"二字，则近于用字"正误"之意，出于诗的需要，以"工"趁韵而已。而后一句中，老米所强调的"意足"与"放笔一戏"，虽不能说与书法毫无关系，但最多也只是关乎书写之状态，而与书法之法度无关。但必须承认的是，米芾这样对于用字正误无所挂怀的态度，在当时可以算是极为超前的审美自觉。毕竟其时主流观念，对待用字问题并不如此轻松。面对古人作品时，是留意于文字的正误，还是更为单纯地欣赏其点画风神之美，一直是个纠结的问题。这一点，欧阳修在编纂《集

179. 黄庭坚：《书徐会稽禹庙诗后》，《黄庭坚全集辑校编年》，南昌：江西人民出版社，2008 年，第 1524 页。又《跋法帖》有云："'知足下故羸疾，而冒暑远涉'，'而'失一笔，'冒'多一笔。古帖或不可读，类皆如此。"同上书第 1550 页。

180. 见宋拓《群玉堂帖》。

181. 苏轼：《题卫夫人书》，《苏轼全集校注》，石家庄：河北人民出版社，2010 年，第 7778 页。

182. 黄伯思：《东观余论·第五杂帖》，《中国书画全书》（第 2 册），上海：上海书画出版社，2009 年，第 130 页。

183. 王柏：《跋字韵》，《鲁斋集》（卷十二），《景印文渊阁四库全书》（1186 册），台北：台湾商务印书馆，1985 年，第 182 页。

古录》的时候，体会可能是最为深刻的。[184]这种矛盾一直持续到后世。譬如对于《兰亭》这样的书法经典，人们在讨论中，也往往体现出对书法与文字两种角度的不同侧重，常有所争论，甚至将对于书法上妍丑的品赏，嗤之为"末学"。

> 若夫书之为艺，有六义，有八体，有脱简缺文之疑，有豕亥鲁鱼之辨。考者，考其字之讹谬也，非考其字之妍媸也。考其字之妍媸，后世之末学也。[185]

类似的意见分歧一直存在。人们对同一事物的关心各有侧重，原不足为怪。就如同我们今日面对同一《兰亭》，学者们会对其中的"领""揽"等用字展开详尽的讨论，钩深索隐，辨析毫芒，为此费尽心力；而书家群体，对这一问题的兴趣，就远不如他们对用笔、结构乃至于作品风神的关注来得热切。学者或视书家的书写不学无文，终归小道；书者或嫌学人的研究吹索毛瘢，繁琐庞杂。而就宋人所处的时代来说，士人面对一件古人遗迹，远不如我们今天这样轻松，可以毫无负担地选择或转换书家与学者的不同立场。儒家教育下的士人，有着普遍的道德责任感和文以载道的正统意识，甚至在对于古物之美的欣赏与表达上，都显得有些羞涩，更何况是面对一件文字上有错误的作品呢？也是基于对这一纠结的了解，我们便更能感受到米芾的颠逸与超然。在薛绍彭所论的晋人误字问题上，他的态度显然比同时人要轻松很多——他似乎更愿意关注书写过程所带来的愉悦，而置文字正误于不顾。但我们还是要提醒读者，若将这一小诗硬是联系到"尚意"的提倡上来，恐有失恰当。这一点微妙的区别，看似不足道，但如果考虑到这一小诗在后世所产生的影响，对此中差别锱铢必较，就不是多余的了。盖米芾之意，在于将薛绍彭的注意力，从纠结于文字之正确与否，转向对于古人书

184. 参见 [美] 艾朗诺：《美的焦虑：北宋士大夫的审美思想与追求》（第一章），上海：上海古籍出版社，2013 年。
185. 王柏：《考兰亭》，《鲁斋集》（卷四），《景印文渊阁四库全书》（1186 册），台北：台湾商务印书馆，1985 年，第 59 页。

写状态的体察与感知。也就是从理性的考量，而一变为感性的欣赏。

这不是一个简单的转变，老米在艺术上的纯粹与执着，尽见于此。此诗在这一点上的意义，可能比我们所误会的追求书法上的"意趣""娱情"，还要有价值得多。可惜关于这方面的讨论，除了美国学者艾朗诺之外，我们还很少见到。[186] 而对于古人诗文以不求甚解的态度（有时候甚至是有意如此），径直当作其艺术观念，率然加以铺陈演绎，以为个人主张张目，却是自古以来常见的现象。

米芾诗中与此类似的表达还有几处，可以参看，也作为我们讨论的旁证。

> 棐几延毛子，明窗馆墨卿。
> 功名皆一戏，未觉了平生。[187]

之所以说米芾所体现出的书法态度是一个重要的转变，是与其时一般士人相比而言。米芾的这种将书画追求凌驾于功名事业之上的观念，极为少有，难怪老米当时便有癫狂之名。尤其值得注意的是老米在《画史》开篇所写下的那一段话，可以视作他个人心迹的表达：

> 杜甫诗谓薛少保"惜哉功名迕，但见书画传"。甫老儒，汲汲于功名，岂不知固有时命，殆是平生寂寥所慕。嗟乎，五王之功业寻为女子笑，而少保之笔精墨妙摹印亦广，石泐则重刻，绢破则重补，又假以行者何可数也。然则才子鉴士，宝钿瑞锦，缫袭数十以为珍玩，回视五王之炜炜，皆糠枇埃磕，奚足道哉！虽孺子知其不逮少保远甚。[188]

186. 相关的讨论，见 [美] 艾朗诺：《米芾的艺术创作与收藏》，《美的焦虑：北宋士大夫的审美思想与追求》（第四章），上海：上海古籍出版社，2013年。

187. 米芾：《题所得蒋氏帖》，《宝晋英光集》（卷四），丛书集成初编本，第31页。

188. 米芾：《画史》，《中国书画全书》（第2册），上海：上海书画出版社，2009年，第257页。

在开宗明义之后，老米紧接着又不忘录上自己的一首旧诗。这首诗他曾经题在薛稷所画双鹤上，其中有句云："好事心灵自不凡，臭秽功名皆一戏。"极为明确地将他的人生观念作了最为清晰的表述。他甚至在这段"序言"的最后写道：

> 九原不可作，漫呼杜老曰："杜二酹汝一卮酒，愧汝在不能从我游也。"

这是从来没有人说过，也是从来没有人敢说的话，颇有点振聋发聩的意味。与"意足我自足，放笔一戏空"一样，这些文字与具体的书法趣味关系甚微，更与所谓"尚意"书风的观念无关。这些文字的重要之处，在于它们都关涉到一个人生的大问题——致功笔墨之间，不复经纶之梦！在书画与功名之间的轻重本末将如何措置，老米已经与并世君子做出了不同的选择。

有学者说："米氏一反前人论书主张字体正确，重视技巧工拙的说法，而以为书法宜由意出，只要适情惬意，无论工拙，就像是游戏一般……"[189]认为米芾把翰墨视同游戏，是时人广泛的看法。而事实可能完全相反，米芾将世人积极追逐的功名视作游戏，而将翰墨当做了自己的名山事业！这从我们上面引用的诗中都不难得到印证，尤其是《画史》开篇的那段话，以及下面的这两句诗："晚薄功名归一戏，一夜尤胜三公贵。"[190]

功名毕竟世人所重，而米芾却独独看重他的一夜收藏，以为贵于三公。正如他在手札中对友人所言："与公俱老矣，自此愿留心书画，以了残年。余事徒敝精神。"[191]这不是将书法作轻松技艺看，恰恰相反，老米视法书名画为真富贵、真事业。而我们从各种迹象中，完全可以体察出他不计工拙的

189. 王镇远：《中国书法理论史》，上海：上海古籍出版社，2009年，第165页。

190. 米芾：《龙真行为天章待制林公跋书云秘府右军书一卷有一龙形真字印故作》，《宝晋英光集》（卷三），丛书集成初编本，第21页。

191. 桑世昌：《兰亭考》（卷六），杭州：浙江人民美术出版社，2013年，第89页。

说辞背后，刻意于前人法度的执着！

所以有时候我常常怀疑，"尚意"的呼声，与其说是宋人的意愿，不如说是在后世书者的心理需要下，被附会出来的思潮。不然何至于一首论误字的小诗，被如此不顾本事地大肆渲染呢？何况老米笔下文字，多有一时过当之论，其前后矛盾、心口不一几乎是一望可知的。除了类似"一洗二王恶札"之类的大言欺世，老米还有全然相反的论调，或许更值得重视。他在《自涟漪寄薛郎中绍彭》诗中有云：

> 欧怪褚妍不自持，犹能半蹈古人规。
> 公权丑怪恶札祖，从兹古法荡无遗。
> 张颠与柳颇同罪，鼓吹俗子起乱离。
> 怀素猥獠小解事，仅趋平淡如盲医。
> 可怜智永研空臼，去本一步呈千娲。
> 已矣此生为此困，有口能谈手不随。
> 谁云心存乃笔到，天工自是秘精微。[192]

诗中对于前人的批评不无过当。但在这些批评中，值得注意的是老米始终不变的立场：对诸家优劣评价，全在于去古法的远近。诗中去取之意，皆本于此。尤当留意的是，老米自负于此有所洞见，却又自惭"有口能谈手不随"，对于笔下，"一日不书便觉思涩"，终身不曾懈怠。同时对于时人"心存笔到"之说[193]，老米更清醒自持，力斥其非。"谁云心存乃笔到，天工自是秘精微"，对于俗说的警惕，正反证了他于古法用心之虔诚！

在存世墨迹《中秋登海岱楼作》（图27）中，米芾将同一首诗抄了两遍

192.米芾：《自涟漪寄薛郎中绍彭》，《宝晋英光集》（卷三），丛书集成初编本，第13页。
193.欧阳修：《试笔》记与苏子美论书，有云"万事以心为本，未有心至而力不能至者。余独以为不然"。或是当时多有类似言论流传。见《欧阳修集编年笺注》（第7册），成都：巴蜀书社，2007年，第168页。

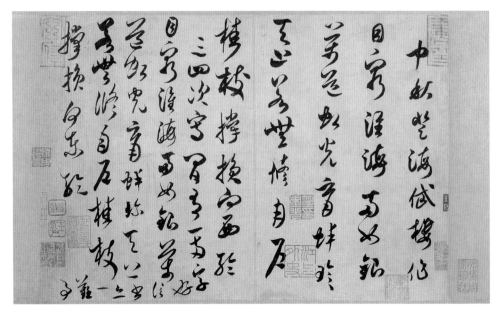

图 27　米芾　中秋登海岱楼作　台北"故宫博物院"藏

（只有两字不同），在两诗的夹缝中他随手题道：

　　　　三、四次写，间有一两字好，信书亦一难事！

　　这种对待书写的态度，在以往的书史中我们是不曾见到的。比之黄庭坚所谓"见旧书多可憎，大概十字中有三、四差可耳"[194]，米芾的要求显然还要苛刻许多。

　　如果说有时候由于语言的模糊性，这些问题的讨论很难统一，那么古人留下来的作品，对于作者在书写上的认识与态度，无疑可以呈露出更为准确的信息。今存米芾墨迹《致彦和国士》（图28），最末一"耳"字（图29），其中最后的一竖，米芾在已经完成之后，又进行了复笔修改。复笔，并不是一个很特别的行为，加之在这个复笔的过程中，老米高妙的手段使得两笔合二为一，显

194.黄庭坚：《书右军文赋后》，《黄庭坚全集辑校编年》，南昌：江西人民出版社，2008年，第 1224 页。

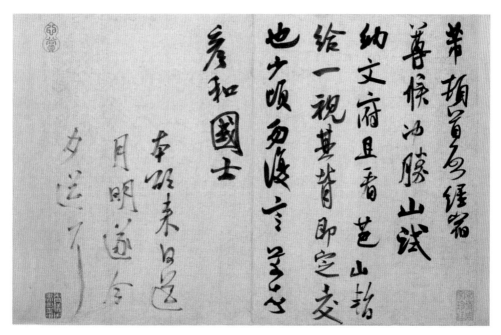

图28 米芾 彦和国士帖 台北"故宫博物院"藏

图29 米芾 彦和国士帖（局部）

得颇为自然，以至于如果我们不加以细致的观察，都不会发现这个微妙的"小动作"。但这一笔的意义有所不同——这既不是文字上错误的更正，也不是明显的败笔修饰——如果回溯到书写者下笔之时，我们试着去揣想一下米芾当时的心理活动，在这个"小动作"里或许会折射出一丝不同的光芒。结合前文米芾"三、四次写，间有一两字好"的感慨，我们不难感受到老米对于书法之执着。以至于在"耳"字这最后一笔，也不愿草草从事，而要尽力将其修补到自己理想的状态——之前的点画并不属于败笔，甚至连"瑕疵"也谈不上，但在作者眼里，一定觉得它还不够精彩！

三、黄庭坚："随人作计终后人，自成一家始逼真"

黄庭坚论书，存留资料极为丰富。其中"随人作计终后人，自成一家始逼真"一句，向来为论者所称许，也是宋人尚意的一则显证。不过这首诗的来龙去脉，有必要稍事梳理。如果孤立地读此一句，断章取义或是在所不免。沈鹏先生为《黄庭坚书法全集》作序，说这是黄庭坚"斩钉截铁地否认'随人作计'，不甘'后（于）人'，提出'自成一家'的目标"[195]，并认为这"足见其胆略自负"。沈先生这一看法，便极有代表性，但亦颇可商榷。由于舍去全诗上下文语境，对黄氏造语原委未能充分考虑，其作文之初的转折商讨之处，便被忽略了。个别字句的涵义被夸大之后，已然背离了黄诗的本意。

黄庭坚此诗乃为邱敬和所作，时在神宗元丰三年（1080），题作《以右军书数种赠丘十四》，全诗如下：

> 丘郎气如春景晴，风暄百果草木生。
>
> 眼如霜鹘齿玉冰，拥书环坐爱窗明。
>
> 松花泛砚摹真行，字身藏颖秀劲清，问谁学之果《兰亭》。
>
> 我昔颇复喜墨卿，银钩虿尾烂箱簏，赠君铺案黏曲屏。
>
> 小字莫作痴冻蝇，《乐毅论》胜《遗教经》。
>
> 大字无过《瘗鹤铭》，官奴作草欺伯英。
>
> 随人作计终后人，自成一家始逼真。
>
> 卿家小女名阿潜，眉目似翁有精神。
>
> 试留此书他日学，往往不减卫夫人。[196]

其时山谷将王羲之法书数种送给邱敬和，并对其学书有所建议。所谓

195.见黄君主编：《黄庭坚书法全集》，南昌：江西美术出版社，2012 年。

196.黄庭坚：《以右军书数种赠丘十四》，《黄庭坚全集辑校编年》，南昌：江西人民出版社，2008 年，第 222 页。

"随人作计终后人，自成一家始逼真"，便是在这种情况下提出的。此后山谷又多次提起此诗：

> 晁美叔尝背议予书："唯有韵耳，至于右军波戈点画，一笔无也。"有附予者传若言于陈留，余笑之曰："若美叔书，即与右军合者，优孟抵掌谈说，乃是孙叔敖也。"往尝有邱敬和者，摹放右军书，笔意亦润泽，但为绳墨所缚，不得左右。予尝赠之诗，中有句云："字身藏颖秀劲清，问谁学之果《兰亭》。大字无过《瘗鹤铭》，晚有石崖颂中兴。小字莫作痴冻蝇，《乐毅论》胜《遗教经》。随人作计终后人，自成一家始逼真。"不知美叔尝闻此论乎？[197]

对于作诗的原委，可谓交待颇详。在上文中，诗句与《外集》所收有出入，不过大意不受影响。我们要讨论的诗中这两句，结合在具体事件中，便不似孤立读来那般强烈。毕竟所言的对象是具体的，从"为绳墨所缚，不得左右"数语，不难了解邱氏笔下是被《兰亭》刻本捆住了手脚，以致拘谨刻板。山谷对当时书者作字"笔多而意不足"的现象多有批评，[198]上文对晁端彦（1035—1095）的回应，也与此用意相同。而山谷对邱敬和说"自成一家始逼真"，颇有禅宗一时当头棒喝、顶门针砭之意，似不可以泛泛当做山谷艺术观念的独立表达。

关于邱敬和，我们知道的太少。山谷说他所作真行取法《兰亭》，推想当时学《兰亭》者普遍的弊病，邱氏大概也自不免。山谷说：

> 《兰亭》虽是真行书之宗，然不必一笔一画以为准。譬如周公孔子不能无小过，过而不害其聪明睿圣，所以为圣人。不善学者，即圣人

197. 黄庭坚：《论作字》，《黄庭坚全集辑校编年》，南昌：江西人民出版社，2008 年，第 1628 页。
198. 黄庭坚：《跋法帖》，《黄庭坚全集辑校编年》，南昌：江西人民出版社，2008 年，第 1551 页。

之过处而学之，故蔽于一曲。今世学《兰亭》者多此也。[199]

对于山谷所说的"一笔一画以为准"，虞世南就已经有过批评，"未解书意者，一点一画皆求象本，乃转自取拙"。[200]之所以会出现这种南辕北辙、适得其反的现象，在于学者对点画的孤立理解，不能在笔法之外看到古人笔势（山谷所谓的"用笔之意"），也就是点画之间起承往复、因势生发的联系。在唐人学书以墨迹为范本的情况下，虞世南已有这一批评。何况宋人所见《兰亭》多是刻本墨拓，无论如何颖悟过人，想通过"一笔一画以为准"的刻意效仿，入古是断无可能的。山谷诗题作"以右军书数种赠丘十四"，送给邱氏的右军书，究竟是拓本还是摹本？以情理推想，当时硬黄响拓并不易得，若非至交，举手相赠的可能性不大，何况是"数种"！所赠很可能是宋人刻帖中的右军书。而通过这些法帖了解古人笔势，显然要较之《兰亭》更为方便。

其实不只是对邱敬和，山谷对友人学书常有类似的建议：

今寄王献之《黄庭经》、张长史草书《千字》，可观古人用笔之意。[201]

公书字已佳……尚有拘局不放浪意态耳。但熟视法帖中王献之书，当自得之。[202]

如果能对邱敬和书法有个直观的印象，无疑更有助于我们理解山谷的用意。邱氏的作品早已杳无觅处，但从北宋院体书家学王字《圣教》而亦步亦

199. 黄庭坚：《又跋兰亭》，《黄庭坚全集辑校编年》，南昌：江西人民出版社，2008 年，第 1547 页。

200. 虞世南：《笔髓论·指意》，《历代书法论文选》，第 110 页。

201. 黄庭坚《与斌老书二》（其一），《黄庭坚全集辑校编年》，南昌：江西人民出版社，2008 年，第 1004 页。

202. 黄庭坚：《与党伯舟帖七》（其四），《黄庭坚全集辑校编年》，南昌：江西人民出版社，2008 年，第 1292 页。

图 30　白宪　中岳中天崇圣帝碑　北京图书馆藏

图31　邢守元　北岳安天元圣帝碑（局部）　北京图书馆藏

趋的规模之作，或者也可以获得大概的了解。未必相似，却也未必不似。景德二年（1005）白宪所书《雷公墓志》，大中祥符二年（1009）尹熙古所书《天贶殿碑》，大中祥符七年（1014）白宪所书《中岳中天崇圣帝碑》（图30），大中祥符九年（1016）邢守元所书《北岳安天元圣帝碑》（图31），天禧三年（1019）刘太初所书《中岳醮告文》以及天禧五年（1021）李天锡所书《宋文质墓志》，都可以作为这一书风的参照。这些书者在当时的身份都是翰林待诏，书法风格明显来自集王《圣教》，而一个共同的特点就是囿于规矩绳墨之中，全然见不到一点书者的个人理解。[203]

　　任何一名对书法有真正理解的书家，面对这样僵化刻板的书写，对书者劝以勿再"随人作计"，都是出于常情的告诫，本不足为奇。而我们将这种告诫当做山谷创新观的阐述，就不免夸大、不免失实！何况在山谷以法帖相赠的行为中，已经含有对邱氏转益多师、不必死守一窟的期待，诗中劝学之

203. 以上碑志图片皆见于《北京图书馆藏中国历代石刻拓本汇编·北宋卷》（第37、38 册），郑州：中州古籍出版社，1989 年。

意，并不晦涩。这又哪里是今人所理解的"斩钉截铁地否认'随人作计'，不甘'后（于）人'"呢？

山谷的建议绝非劝人不学前人——否则山谷以帖相赠的举动，岂不自相矛盾吗？山谷所否定的"随人作计"，是针对邱敬和学书不得其法、死学《兰亭》而作书僵化刻板的情况所发，明确这个议论的范围是极为重要的。若舍去山谷原诗具体的针对性，大谈其论书观念，这诗句就很容易成为后世不学前人的借口。

历来诗文流传，往往是以名句为代言的，而全诗的曲折、丰富很少为人在意。所谓窥一斑而知全豹，其理固然；但若不见全豹，一斑之窥也往往不得真切。对山谷诗句的误解，不待时光流徙，就在山谷身前，他自己便已经遇到了这样的尴尬。有一次他正写小楷，有人以其所论而质问他为何言行不一——以子之矛，攻子之盾，让山谷也无以应答。山谷将这一段尴尬的经历记录如下，颇有深意：

> 予尝戏为人评书云："小字莫作痴冻蝇，《乐毅论》胜《遗教经》，大字无过《瘗鹤铭》。随人作计终后人，自成一家始逼真。"然适作小楷，亦不能摆脱规矩。客曰："子何舍子之冻蝇，而谓人冻蝇？"予无以应之，固知书虽棋鞠等技，非得不传之妙，未易工也。[204]

山谷开篇便说，那诗是曾经的戏评，这话不当只看作是他自我开解的遁词。山谷应该已经感到，当初（元丰三年）作诗之时的具体情境，在世人的口耳相传中，是并不被人所了解和关心的。他们只将其中断章取义的"精华"作了领会，并以此开展批评。这回居然评到山谷本人了！山谷的"无以应"，是一种微妙的态度。至少可以表明，他在此时对于这首旧作的诗中之

204.黄庭坚：《题〈乐毅论〉后》，《黄庭坚全集辑校编年》，南昌：江西人民出版社，2008年，第1548页。又见于《清河书画舫》卷二上，"大字无过《瘗鹤铭》"句后有"《官奴》作草欺伯英"一句。

意（至少这断章取义的部分），是有所保留的。狂言易于流传，也易于被误解。山谷作此诗时，36 岁，正是血气方刚之时，然而放言议论是一回事，斟酌点画又是一回事，言行不能一，自古而然。孔子所谓"听其言而观其行"，正中此病。但山谷其实大可以说自家的"冻蝇"韵胜，不同于他人之"冻蝇"的——这其实未尝不是事实，而且在明眼人中并不难得到认同。但他毕竟没有这样说，大概也有示人以规矩的良苦用心吧。

对于山谷没有说的部分，我们不妨可以略作猜想。他还有一篇论书文字，也提到这首诗，山谷本人对此诗的反复提及，也足以见其重要。但这一次有点不同：

> 往年定国常谓予书不工，书工不工，大不足计较事。由今日观之，定国之言诚不谬也。盖字中无笔，如禅句中无眼，非深解宗理者未易及此。古人有言："大字无过《瘞鹤铭》，小字莫学痴冻蝇。随人学人成旧人，自成一家始逼真。"今人字自不按古体，惟务排叠，字势悉无所法，故学者如登天之难。凡学字时，先当双钩，用两指相叠蘸笔，压无名指，高提笔，令腕随己意左右，然后观人字格，则不患其难矣。异日当成一家之法焉。[205]

此处引到《以右军书数种赠丘十四》一诗中的文字亦有变化。原属平常现象，姑不论，但他以"自成一家始逼真"之说归之于古人，这就显得有点奇怪。从前后语境来看，也不像是版本传抄所带来的错误。虽然通过文献检索，一些关键词在山谷之前确有过零零星星的使用，而相似的完整诗句并不曾寻见，这则文字的源头也就无从寻绎。但很可能在山谷以诗句的形式如此简练地

205. 黄庭坚：《论写字法》，《黄庭坚全集辑校编年》，南昌：江西人民出版社，2008 年，第 1619 页。按，"今人字自不按古体，惟务排叠，字势悉无所法"句，所引原书断句误以字势前属，作"今人字自不按古体，惟务排叠字势，悉无所法"，误。如果只知道排叠，自然就是不明字势，其理甚为显明。

表达之前，类似的话语在当时已经有所流传。如果这个推论不误，那么是否也可以将这两句当做一种时代意见？只是山谷接受了这一意见，而且做了更深的推衍。此处存疑待考。

此外值得注意的是，在这里山谷对于学古的阐发，较之他处更为具体。元祐三年（1088），王巩归自扬州，与山谷有过一段时间的交往。这里说往年，显然已是多年以后的追忆语气，而且从山谷自负"异日当成一家之法"来看，很可能写于苏轼去世之后，至少是晚年文字当无可疑。这晚年之论中，连执笔运腕也作为心得来教人，正有金针度人之意。所谓"今人字自不按古体，惟务排叠，字势悉无所法"者，将时人书法之病，说得极为明白晓畅。所谓排叠，正是不明白字势，而使得点画之间相互没有联系，成为各自孤立的一堆零件。联系到上文中邱敬和所学是《兰亭》刻本来看，邱氏之弊也正在于此，但知排叠，而不解字势。

我想不到如何结束本篇的话题，且以山谷诗末的四句作结吧：

> 卿家小女名阿潜，眉目似翁有精神。
>
> 试留此书他日学，往往不减卫夫人。

被误读的苏轼论书

第一节　论书诗

巫鸿在《美术史十议》中讨论到经典作品的选择时说："一旦一件'经典作品'被美术馆、出版物和重要展览所确认，它就被加以神圣光环，成为人们注意力的焦点。而未入选的作品则从大众的视野中消失，沉没于考古档案里或陈列所、博物馆的库房中。"[1]与之相似的还有传世的文字史料。这一点我们在对苏轼书学的研究中，便不难感受到。正如经典作品的建立一样，苏轼的某些言论也在后世论者的选择中被反复征引和讨论，而另一部分往往视而不见，取舍之下总有一小部分成为了"经典书论"。这些为数不多的条目被各种选本采纳，并不厌其烦地复制传播。学者们的引用笺注，书法爱好者的不断谈论，已然使得这些文字在人们的意识中建立起一种共识，就像戏剧爱好者对于台词的熟悉一样，人们在津津乐道之余，也借此获得了一种认同和安全感。

一条书论之所以能够成为经典，当然不是没有原因的。除了内容上的言之有物，见解不凡，语言上的简短精炼，朗朗上口也极为重要。惟其通俗易懂，才利于传播，不至于让一般读者望而生畏。譬如同为苏轼的两句诗，

1. 巫鸿：《"经典作品"与美术史写作》，《美术史十议》，北京：三联书店，2008年，第 92 页。

"我书意造本无法，点画信手烦推求"就比"始知真放本精微，不比狂花生客慧"[2]容易被读者接受。虽然对于前者的理解也是误会丛生，但至少乍读起来并不艰涩，不像后者连误解都难以找到入口。或许还不排除有一些心理上的原因。人们在潜意识中总是愿意寻找利己的观点，而对于相反的看法有意无意地进行忽略。后世书学偷薄，于是信笔挥洒便造其极之类的议论，总是容易被书者引为知己，聊以自解。但在我们对于问题的求索中，如果不将正反两面并置，对其重新审视，便难免不坠入人云亦云、以讹传讹的陷阱。

另外，论书诗的作者也影响到该诗能否进入人们的视野而成为经典。譬如邵雍的"尽得意时仍放手，到凝情处略濡毫"[3]，强至的"能书万变轶出意象外，那跼体法就常格"[4]，王安石的"但疑技巧有天得，不必勉强方通神"[5]，未必不如苏、黄、米三家的诗更有代表性，但由于作者不以善书著称，其诗句在书法世界的影响力也就大打折扣了。我并不是要为诸人鸣不平，历史的选择自有它的道理，但这些同时人的诗作，却有助于我们了解苏轼论书诗在时代中的倾向。

本篇将从三首苏诗入手，分别阐述三个问题。这些诗篇在传播中的重要性，已经不需赘言。其中一些句子不断被引用解说，成为历来讨论苏轼书法观念时绕不过去的文字。我无意为这些名篇继续鼓吹，也无意故作翻案，仅就一直以来的主流意见提出一点个人不同的理解。

在具体对全诗语境的考察，以及与相关文字的对勘展开之前，看一看苏轼同时士人的论书诗句，或许对我们的讨论不失为一个参照。譬如郭祥正

2. 苏轼：《子由新修汝州龙兴寺吴画壁》，《苏轼全集校注》，石家庄：河北人民出版社，2010 年，第 4329 页。

3. 邵雍：《大字吟》，《击壤集》（卷一一），《景印文渊阁四库全书》（第 1101 册），台北：台湾商务印书馆，1985 年，第 85 页。

4. 强至：《谢三门提举挈运宋叔达郎中寄古碑杂言》，《祠部集》（卷三），《景印文渊阁四库全书》（第 1091 册），台北：台湾商务印书馆，1985 年，第 32 页。

5. 王安石：《吴长文新得颜公坏碑》，《临川先生文集》（卷九），北京：中华书局 1959 年，第 150 页。

（1035—1113）的几篇，就颇为典型。他评冲雅上人作草说："张颠怀素嗟已矣，上人之书无与比。"[6]赞誉之词，无以复加。而对于钟离景伯的草书，他又会有这样的评价：

> 丈人行草天下无，体兼众善精神俱。
> ……
> 心通造化乃神速，伯英怀素真其徒。
> 迩来作我醉吟赞，宝藏二妙归江湖。
> 要将垂法数百载，摩挲青玉亲传模。
> ……[7]

成就之高，一样天下无双。又评吴圣与，说他"文格迥欺韩愈老，字书尤逼小王真"。[8]

和郭祥正的泛泛称誉不同，欧阳修《哭曼卿》诗，属于另一种情况。出于诗体语言形式的需要，为照顾对仗、押韵，有时候免不了在内容上有所让步。欧说石曼卿"诗成多自写，笔法颜与虞"，而石氏之书哪里有一点虞世南的风味呢？不只他人以"颜筋柳骨"[9]"字画尤有剑拔弩张之势"[10]来评石曼卿书法，欧公在别处的文字中也并不以为石氏学虞世南，而是说他"笔画遒劲，体兼颜、柳"[11]，与世人品评颇为一致。之所以此处以颜、虞为誉，

6. 郭祥正：《谢冲雅上人惠草书》，《青山集》（卷一一），《景印文渊阁四库全书》（第1116册），台北：台湾商务印书馆，1985年，第632页。

7. 郭祥正：《谢锺离中散惠草书》，同上。

8. 郭祥正：《补到难篇终别作八句寄吴圣与长官》，同上，第698页。

9. 周必大：《益公题跋》（卷四）《跋曾无疑所藏二帖》之二，丛书集成初编，上海：商务印书馆，1936年。

10. 楼钥：《跋石曼卿古松诗》，《攻媿集》（卷七十二），丛书集成初编，上海：商务印书馆，1935年，第967页。

11. 欧阳修：《祭石曼卿文》，《欧阳修集编年笺注》（第3册），成都：巴蜀书社，2007年，第333页。

还是出于诗体的实际需要，以"虞"字趁韵而已。读者一定据此以为石氏取法于虞世南的话，就不免胶柱鼓瑟了。这一类的情况，在诗家而言总是难免，只是程度不同而已。高适《送浑将军出塞》有句曰："李广从来先将士，卫青未肯学孙吴。"钱锺书便指出作者"牵于对仗声调，遂强以霍去病事为卫青事"，[12]与欧阳修此处用法正相类似。

苏轼的论书诗，也有类似的情况。虽然他不像郭祥正那么夸张，但与他正式的文章相比，诗语之豪迈荡突，也还是时有所见。譬如他的老友李常的草书，我们在前文中已有论及，大略水平上是颇为业余的。而元丰元年（1078）盛暑之中，苏轼在徐州写有一诗寄李常，起首便云："草书妙绝吾所兄，真书小低犹抗行。"[13]如此评价，友朋之间一时酬答而已，是不能当作严肃的品评来看的！

论书诗，不只是以诗为形式的论书文字，更是以书法为题材而作的诗歌。其语言上的艺术性，往往比论书的观念更为重要，书法不过是随手拾掇的诗材而已。也就是说，在一名诗人对书法发为议论的时候，作为文体的"诗"，其遣词工拙、意韵高下往往比"书"更让作者关心。如果以"言志"的传统来论，其所言之志才是作者旨趣所在，至于诗中对书法的评价是否公允，有时候不免失于照管。宋人以议论为诗，已经不同于旧的诗歌传统。以诗歌的形式传达观念思想，固然是宋诗的一个特点，但如果对于诗中的一时抑扬个个坐实，赖此以求作者之本意，难免不有刻舟求剑之虞。

一、尊题:《题王逸少帖》

在苏轼论书文字中，这是一处前后矛盾的典型例子。对于张旭、怀素的草书，苏轼时褒时贬，颇让人费解。这种费解不只是今日的学者才有的。与

12. 钱锺书：《管锥编》（史记会注考证·四七），北京：三联书店，2007 年，第 570 页。
13. 苏轼：《次韵舒教授寄李公择》，《苏轼全集校注》，石家庄：河北人民出版社，2010 年，第 1740 页。

苏轼时代相隔并不很远的葛立方（？—1164），已经表达了他的困惑：

> 东坡评张颠、怀素草书云："张颠醉素两秃翁，追逐世好称书
> 工，有如市娼抹青红。"卑之甚矣。至评六观老人草书，则云："心
> 如死灰实不枯，逢场作戏三昧俱。苍鼠奋髯饮松腴，剡溪玉腅开雪
> 肤。夏云飞天万人呼，莫作羞痴杨氏姝。"则知坡之所喜者，贵于自
> 然；雕镂而成者，非所贵也。然张颠自言见公主担夫争道而得笔法，
> 观公孙大娘舞剑器而得神俊；僧怀素自言我观夏云多奇峰辄师之，谓
> 夏云因风变化无常势，草书亦当尔。则二人笔法固亦出于自然。而坡
> 去取之异如此，何耶？[14]

胡仔得怀素草书《千文》刻本，作跋其后，也说："见东坡于此书且
褒且贬，深窃怪之。"[15]二人所提出的问题是一致的，可惜他们只表达了疑
惑，未曾对此条分缕析。葛立方沿着苏轼论书贵自然、不贵雕镂的思路来寻
找原由，却马上意识到此路不通。其实此事虽有头绪纠纷，并不至于不可
拾掇。所有问题的源头，都来自那首对张旭、怀素大加贬斥的著名诗篇——
《题王逸少帖》。全诗如下：

> 颠张醉素两秃翁，追逐世好称书工。
> 何曾梦见王与锺，妄自粉饰欺盲聋。
> 有如市倡抹青红，妖歌嫚舞眩儿童。
> 谢家夫人澹丰容，萧然自有林下风。
> 天门荡荡惊跳龙，出林飞鸟一扫空。

14. 葛立方：《韵语阳秋》（卷一四），见何文焕辑：《历代诗话》，北京：中华书局，1981年，
第600页。

15. 胡仔：《苕溪渔隐丛话》（后集卷三二），北京：人民文学出版社，1962年，第242页。

为君草书续其终，待我他日不匆匆。[16]

如果苏轼身后的文字流传中，缺此一首，似乎问题就要简单得多，葛、胡的困惑便不存在了。因为在苏轼其他论书文字中，多次对于张旭、怀素有所品评，观念完全一致，并没有出现大的矛盾。而且苏轼一贯对于草书速度的观点，也是反对"匆匆不及"，而非这首诗中所持完全相反的看法。可苏轼毕竟写有这样一首诗，而又恰恰是由于本篇高妙的文学手法，"短章而甚有笔力"（纪昀《纪评苏诗》卷二五），读来太过于快意，以至于历代流传深广，影响力远远胜过了其他品评草书的题跋文字。

具体从诗句上看，把张旭、怀素骂为妖歌嫚舞的市倡，只以欺盲聋、眩儿童为能事，落语不可谓不重。或许正是由于这首诗的影响，刘正成先生说他"对怀素一类狂草的排斥，是有局限和偏见的"。[17]曹宝麟先生也认为"苏、米根本排斥狂草"。[18]米芾姑且不论，就苏轼而言，这样的观点便很值得商榷。

此处我们不妨先看看苏轼在别处文字中，对于张旭、怀素的评价。如苏轼在《论书》中说：

> 张长史、怀素得草书三昧。盛宋文物之盛未有以嗣之，惟蔡君谟颇有法度，然而未放，止于东坡上下耳。[19]

这段话作于自号东坡之后，且言语间对于蔡襄的推崇虽无甚变化，却有自负不让前辈之意，或出于晚年议论。从这简短的题跋中，不难看出苏轼对

16.张志烈等校注：《苏轼全集校注》，石家庄：河北人民出版社，2010年，第2819-2820页。

17.刘正成：《苏轼书法评传》，《中国书法全集·苏轼卷》，北京：荣宝斋出版社，1991年，第3页。

18.曹宝麟：《中国书法史·宋辽金卷》，南京：江苏教育出版社，1999年，第85页。

19.张志烈等校注：《苏轼全集校注》，石家庄：河北人民出版社，2010年，第8737页。

于张旭、怀素草书成就的仰慕，并且苏轼也自知这种高度为宋人所未到——哪怕他本人与蔡襄，也只是"颇有法度"，而不能放逸。无独有偶，蔡襄也曾经发出过类似的感慨："张芝与旭变怪不常，出于笔墨蹊径之外，神逸有余，而与羲、献异矣。襄近年粗知其意，而力已不及，乌足道哉！"[20]这种神逸有余，让蔡襄中心羡慕而自叹力不能及，与苏轼婉转表达的"未放"基本是同一种声音。用黄伯思的话说就是："仆见前辈效锺、王书，自羊、薄以还，类多规规然虽精而弗肆。"[21]而苏轼在《评草书》中，将这一意思申说得更为明晰：

> 书初无意于佳，乃佳尔。草书虽是积学乃成，然要是出于欲速。古人云："匆匆不及草书。"此语非是。若匆匆不及，乃是平时亦有意于学，此弊之极，遂至于周越、仲翼，无足怪者。

这一段书论前文已有专篇，此处不作展开，只说两点与本题相关的。一是苏轼这段话并非无源之水，而是从欧阳修《六一题跋》中的两段文字化出，欧文中的一段这样说道：

> 右怀素，唐僧，字藏真。特以草书擅名当时，而尤见珍于今世。予尝谓法帖者，乃魏晋时人施于家人朋友，其逸笔馀兴，初非用意，而自然可喜。后人乃弃百事而以学书为事业，至终老而穷年，疲弊精神而不以为苦者，是真可笑也。怀素之徒是已。[22]

20. 欧阳修：《跋茶录》，《欧阳修集编年笺注》（第4册），成都：巴蜀书社，2007年，第416页。

21. 黄伯思：《跋张阆道草书后》，《东观馀论》（卷下），《中国书画全书》（第2册），上海：上海书画出版社，2009年，第157页。

22. 欧阳修：《唐僧怀素法帖》，《六一题跋》（卷八），《中国书画全书》（第1册），上海：上海书画出版社，2009年，第558页。

不难发现，苏轼在继承其师观念的同时，悄悄地将批评对象进行了调整。上文欧阳修的批评中，锋芒所向，直指怀素。而苏轼接过欧公的理论武器之后，却剑锋一偏，指向了周越、仲翼。这是一个值得注意的细节——苏轼不会不知道欧阳修对于怀素之徒的议论，那么如果不是出于对怀素成就的认可，将如何解释苏轼对于批评对象的调整呢？而他在《跋怀素帖》中简短的几句话中，更道明了怀素、周越的层次差别：

> 怀素书极不佳，用笔意趣，乃似周越之险劣。此近世小人所作也，而尧夫不能辨，亦可怪矣。[23]

这则题跋旨在辨明托名怀素的伪作，却时常被人误以为是对怀素的批评，误读的谬妄不待多言。[24]文中对周越强烈的不取之意，正足以反衬出苏轼对怀素成就的认可。从惊讶于尧夫[25]不辨真伪，亦见对藏真推崇之意——在苏轼看来，眼前此作与真怀素的距离不啻霄壤，尧夫本当一眼识破。尤其值得注意的是，他在王巩处得见其家藏怀素法帖时，[26]赞叹神妙之余，还巧妙地替怀素做了"平反"：

23. 张志烈等校注：《苏轼全集校注》，石家庄：河北人民出版社，2010年，第7798页。
24. 《宣和书谱》论书已有此失，见《天隐子绝句诗》（卷一九），《中国书画全书》（第2册），上海：上海书画出版社，2009年，第329页。今人如徐晓洪、杨德明《苏轼草书观刍议》，便认为"在《怀素帖》中苏轼更是感情澎湃，说话武断，认为怀素的草书是低劣的。"见倪宗新主编：《四川省第三届书法理论研讨会论文集》，北京：中国国际文化出版社，2012年，第240页。
25. 北宋有张汝士（997—1033）、邵雍（1011—1077）、范纯仁（1027—1101）都字尧夫，且都有书法上的爱好，苏轼所指为谁尚待考证。
26. 苏轼所见的其实就是怀素《自叙帖》，不过这一帖在当时已有多本，基本都是伪迹。《赵氏铁网珊瑚》卷一云："苏黄门题此帖时，恨不令吾兄一见，后东坡得见之，则曾空青所谓冯当世家本也，偶得坡翁跋语。"苏轼所见是冯当世本，从傅申先生对今存台北"故宫博物院"《自叙帖》的考论来看，此本或亦属伪作。据《书画题跋记》曾纡跋，绍圣三年苏辙所见者，乃苏子美家本，苏轼未曾得见。

……余尝爱梁武帝评书，善取物象，而此公尤能自誉，观者不以为过，信乎其书之工也。然其为人傥荡，本不求工，所以能工此。如没人之操舟，无意于济否，是以覆却万变，而举止自若，其近于有道者耶！[27]

苏轼在这段文字中，将欧公题跋所描述的学书为业、终老穷年的怀素形象进行了重塑，变成为人傥荡、本不求工，而覆却万变、举止自若的有道者。没有对怀素书法真心的倾慕，何来这样的评价呢？

《评草书》中另一点与本题相关之处，在于草书之"放"。表面看来，苏轼认为草书还是要强调速度。实则速度不是苏轼所关心的，他关心的是"欲速"的状态下使人忘记"有意于学"，而进入"无意于佳"。也就是要打破如蔡襄那种虽颇有法度"然而未放"的状态。于是我们便更能理解苏轼对于张旭草书的憧憬其着眼所在了：

张长史草书，颓然天放，略有点画处，而意态自足，号称神逸。[28]

从惋惜蔡襄的"未放"，到艳羡张旭的"颓然天放"，一脉相承。但在赞叹长史草书的"神逸"的同时，苏轼是清醒的，他不会如世人"徒见成功之美，不悟所致之由"。所以紧接着上文，他说：

今世称善草书者，或不能真行，此大妄也。真生行，行生草，真如立，行如行，草如走，未有未能行立而能走者也。今长安犹有长史真书《郎官石柱记》，作字简远，如晋、宋间人。

27. 苏轼：《跋王巩所收藏真书》，《苏轼全集校注》，石家庄：河北人民出版社，2010年，第7791页。

28. 苏轼：《书唐氏六家书后》，《苏轼全集校注》，石家庄：河北人民出版社，2010年，第7892页。

图 1 （传）张旭　古诗四帖（局部）　辽宁省博物馆藏

因而苏轼所反对的并不是草书，所鄙夷的也不是草书家，他所反对的是"不能真行"而妄作的草书，所鄙夷的是当时"未能行立"的所谓"善草书者"。他虽然羡慕"颓然天放"的"神逸"之作，但面对时人法度薄弱的现状，不得不强调楷书的扎实基础。

对于张旭、怀素的草书（图1、图2），苏轼不仅倾慕，还临学。王世贞就记录了他所见的苏轼临怀素草书，认为："如双雕并搏，各有摩天

图 2 怀素　苦笋帖　上海博物馆藏

势，比之自运，尤觉不凡。"[29]而苏轼对于草书深刻的迷恋，诗中时有透露。《再和潜师》云："东坡习气除未尽，时复长篇书小草。"[30]《次韵致政张

29. 王世贞：《东坡杂帖》，《古今法书苑》卷七六，《中国书画全书》（第7册），上海：上海书画出版社，2009年，第708页。另《晚香堂苏帖》中有苏轼临怀素书并跋"此怀素书也。仆好临之，人间当有数百本也"。真伪待考。

30. 张志烈等校注：《苏轼全集校注》，石家庄：河北人民出版社，2010年，第2500页。

朝奉，仍招晚饮》云："我本三生人，畴昔一念差。前生或草圣，习气余惊蛇。"[31]草书，已经和饮酒一样，成为东坡平生一种癖好，割舍不断了。前引《论书》起笔便说："遇天色明暖，笔砚和畅，便宜作草书数纸，非独以适吾意，亦使百年之后，与我同病者，有以发之也。"

以上或多是小草，而醉后草书，更是屡屡见诸书信中。其《题醉草》中说："吾醉后能作大草，醒后自以为不及。然醉中亦能作小楷，此乃为奇耳。"[32]不只是明言醉后作大草，言语间还不无自得之意。明言大草之例，还不止于此，苏轼在一首小诗中也有"大草闲临张伯英"[33]之句。而《跋草书后》所云："仆醉后，乘兴辄作草书十数行，觉酒气拂拂，从十指间出也。"[34]显然也是大草一类。而另一则关于醉中作书的文字中，他隐约有以张旭自比之意：

> 张长史草书，必俟醉，或以为奇，醒即天真不全。此乃长史未妙，犹有醉醒之辨。若逸少，何尝寄于酒乎？仆亦未免此事。[35]

大概是基于这种认识，我们看到苏轼凡作草书，几乎都在醉后。可见他绝不是对于大草有所排斥之人。

那么回到本题上来说，我们不免有此一问，苏轼为何会在诗中对旭、素有这样一番批评呢？

首先当然是由于为文的针对性。从诗题可见，此诗是在苏轼见到某件王羲之草书作品时有感而作。大凡此类，正如前人所言，作为才子，他的诗多成于机趣，而非酝酿。更何况从作诗的手法上说，赞誉王羲之草书之神奇超迈，才

31. 张志烈等校注：《苏轼全集校注》，石家庄：河北人民出版社，2010年，第3870页。

32. 张志烈等校注：《苏轼全集校注》，石家庄：河北人民出版社，2010年，第7816页。

33. 苏轼：《赠葛苇》，《苏轼全集校注》，石家庄：河北人民出版社，2010年，第2872页。

34. 张志烈等校注：《苏轼全集校注》，石家庄：河北人民出版社，2010年，第7841页。

35. 苏轼：《书张长史草书》，《苏轼全集校注》，石家庄：河北人民出版社，2010年，第7797页。

是诗人竭力完成的诗中主旨，所谓"颠张醉素两秃翁，追逐世好称书工"，只是为"何曾梦见王与锺"一句作铺垫而已。

这就要说到古人作诗的手法，有所谓尊题、和题、骂题之分。葛立方说：

> 书生作文，务强此弱彼，谓之尊题。至于品藻高下，亦略存公论可也。[36]

而实际上，诗人笔下却总免不了要超出"公论"的边界。这一点，在诗歌自有传统，唐人咏物诗中这样的手法并不少见。如刘禹锡《赏牡丹》："庭前芍药妖无格，池上芙蕖净少情。唯有牡丹真国色，花开时节动京城。"后来罗隐作《牡丹花》有云："芍药与君为近侍，芙蓉何处避芳尘。"抑扬之意一脉相承，都是为咏牡丹而贬芍药、荷花。刘禹锡《秋词二首》（其一）和杜牧的《赠别二首》（其一）更是脍炙人口的例子。诗中刘禹锡为突出秋日之美，起首便说："自古逢秋悲寂寥，我言秋日胜春朝。"杜牧为衬托所别歌妓之美，而不惜贬抑扬州所有美人："春风十里扬州路，卷上珠帘总不如。"类似显明的例子还有李白《清平调词三首》（其二）、杜甫的《促织》《孤雁》，不胜枚举。其中最有趣的或是罗虬所作的《比红儿诗》，为了凸显红儿的美貌，不惜将古来美人一一拉作陪衬，在红儿面前，所有倾国倾城、国色天香便无一不是黯然失色。

与书法相关的例子，最典型的便莫过于韩愈的《石鼓歌》了。[37]为了突出石鼓文的书法价值，便以王羲之作为衬托，斥为"俗书"，正如诗中为了强调石鼓文内容的重要性，不惜批评孔子为"陋儒"。"羲之俗书趁姿媚""陋儒编诗不收入"，此等遣词造语，都不过是文学上"强此弱彼"的常见技巧罢

36. 葛立方：《韵语阳秋》（卷一四），何文焕辑《历代诗话》，北京：中华书局，1981年，第603页。

37. 叶培贵在2016年4月的绍兴"兰亭论坛"上，就韩愈此句做了题为《尊题格与历史评价问题》的讲座，讲座中对于韩愈诗句的历史影响和后世评价，有多角度的阐发。

了。以韩愈为儒家卫道的精神，"陋儒"云云，岂可当真？

明人杨慎在《升庵诗话》中借唐彦谦《垂柳》诗说："咏柳而贬美人，咏美人而贬柳，唐人所谓尊题格也，诗家常例。"[38]同样，在论书诗中出于尊题的需要，将其他名家作为铺垫，也是诗家惯用的笔法。前文所引郭祥正的几首论书诗，便是如此，为尊题计，不惜将前代大家如张旭、怀素、索靖（二妙）、王献之都拉来作为抬高所咏书家的陪衬。东坡评李常"草书妙绝吾所兄，真书小低犹抗行。论文作诗俱不敌，看君谈笑收降旌。"[39]亦复类似。至于《王维吴道子画》，则是更为显明的一例。汪师韩《苏诗选评笺释》卷一："道子下笔入神，篇中摹写亦不遗余力。将言吴不如王，乃先于道子极意形容，正是尊题法也。"后人据此而断言苏轼尊王而黜吴，以此作为他论画的主张，其原委颇有可商讨之处。这情形实同老杜之于韩幹。杜甫曾专门为韩幹画马作赞，以为"毫端有神"[40]，但在称赞曹霸画马的时候，韩幹便成为陪衬了："幹惟画肉不画骨，忍使骅骝气凋丧。"[41]就像宴席中主宾与陪客一样，聚焦何处也要看诗文的主旨所在。

尊题不只是体现在诗中，各种文字，都有运用。以蔡襄端厚谨重的个性，在被张旭作品的风神慑服之际，也会这样说："长史笔势，其妙入神，岂俗物可近哉？怀素处其侧，直有仆奴之态，况他人所可拟议？"[42]对蔡襄用意的了解，如果只取其"仆奴"字句以为口实，而无视"处其侧"的对比语境，难免不失于偏颇。苏轼在题跋中论及蔡襄书法，往往以李建中、宋绶、苏子美兄弟等人作为陪衬，亦是同一机枢。关于这一点，下一节中还会有所讨论。

38. 杨慎著，王仲镛笺证：《升庵诗话笺证》（卷十），上海：上海古籍出版社，1987年，第305页。

39. 苏轼：《次韵舒教授寄李公择》，《苏轼全集校注》，石家庄：河北人民出版社，2010年，第1740页。

40. 杜甫：《画马赞》，《杜诗详注》，北京：中华书局，1979年，第2191页。

41. 杜甫：《丹青引赠曹将军霸》，《杜诗详注》，北京：中华书局，1979年，第1150页。

42. 蔡襄：《评书》，《蔡襄集》，上海：上海古籍出版社，1996年，第626页。

关于苏轼此诗，元末明初的诗人高启（1336—1373）亦有所论。洪武年间，高氏得见张旭《春草帖》，他便借杜甫、韩愈和苏轼的论书诗展开议论，而提出了自己的见解。与前文葛立方、胡仔不同的是，高启并不拘泥于苏轼的言语矛盾本身，从而宕开一步着眼，其立论便显得更为豁达通脱。

少陵观张旭草圣，极叹其妙；至东坡《题王逸少帖》，则诋张为书工；昌黎《石鼓歌》，则又诋王为俗书。是三公之言何庼耶？盖王之于石鼓，张之于王，其书固不可同语；然诗人词气，抑扬不无太过。论者遂欲以为口实，未为知书者也，亦未为知诗者也！世人不以韩言而短王，又可以苏言而少张欤？[43]

诗家语言，未可以常情理解而一一坐实。执此一诗一句，而坐废旭、素，错解东坡，正所谓的"未为知书者也，亦未为知诗者也"。高启这寥寥数言，大有开人眼目之功！不过高氏所提出的"世人不以韩言而短王"，却不乏"以苏言而少张"者，显然苏轼此诗在后来书史中的影响要深远得多。这一方面当然是由于苏轼的综合影响比韩愈更大；另一方面，可能也由于苏轼本人就是杰出的书家，其文字显得更有说服力。但这后一因素，也恰恰是我们需要警惕的。因为在更多的时候，作为一名诗人，对于文字的考量，要远远超过他作为一名书家对于书法评论准确性的在乎。在这一点上，作诗的传统方法既为诗家提供了可兹利用的便捷手段，也无时不在影响着观念传达的自由。

另外，稍作补充的是，苏轼此诗作于元丰八年（1085）四月，时于南都回归常州途中。有学者以为是指桑骂槐，有激而言，也不为无见。[44]这一

43. 高启：《跋张长史春草帖》，《凫藻集》卷四，《景印文渊阁四库全书》（第1230册），台北：台湾商务印书馆，1985年，第306页。
44. 蔡先金：《苏轼书论阐释》，见《历届书法专业硕士学位论文选》（第2卷），北京：荣宝斋出版社，2009年，第167页。

层，究竟是否属实，似乎很难梳理清晰。以同年十一月，苏轼作《跋王氏华
严经解》来看，含沙射影，宜有其事。经解中他对王安石极尽调侃，措语
甚至有甚不雅驯处。但考虑到元丰七年（1084）苏轼与王安石的一段往来，
"东坡自黄北迁，日与公游，尽论古昔文字，闲即俱味禅说。公叹息谓人
曰：'不知更几百年方有如此人物！'"惺惺相惜、前嫌尽释。苏轼在与好
友滕达道的信中也说："某到此，时见荆公，甚喜，时诵诗说佛也。"[45]毕
竟经解中调侃王氏是就事论事，基于学术见解而发议论，未必有其他深意。
此番历经挫折，正有启用之望，以苏子胸怀，在这个时候对王安石语多影
射，似也不合情理。倒是下面的这首诗，将涉及到诗家"骂题"的手法。

二、骂题：《石苍舒醉墨堂》

人生识字忧患始，姓名粗记可以休。

何用草书夸神速，开卷惝恍令人愁。

我尝好之每自笑，君有此病何能瘳？

自言其中有至乐，适意无异逍遥游。

近者作堂名醉墨，如饮美酒消百忧。

乃知柳子语不妄，病嗜土炭如珍羞。

君于此艺亦云至，堆墙败笔如山丘。

兴来一挥百纸尽，骏马倏忽踏九州。

我书意造本无法，点画信手烦推求。

胡为议论独见假，只字片纸皆藏收。

不减钟、张君自足，下方罗、赵我亦优。

不须临池更苦学，完取绢素充衾绸。[46]

45. 苏轼：《与滕达道六十八首》（之三十八），《苏轼全集校注》，石家庄：河北人民出
版社，2010 年，第 5552 页。
46. 张志烈等校注：《苏轼全集校注》，石家庄：河北人民出版社，2010 年，第 481 页。

（一）解诗

此诗熙宁二年（1069）作于汴京。纪昀以为"骂题格"（《纪评苏诗》卷六），一语道破玄机。与"尊题"不同，"骂题"采取正话反说的方式，借题发挥，明则顺从他人见解，而暗含不赞同的倔强。

苏轼作此诗时，正与王安石政见多有不睦，《宋史》本传记苏轼"熙宁二年，还朝。王安石执政，素恶其议论异己，以判官告院"。时王安石为参知政事，与陈升之创置三司条例，议行新法，而苏轼对此每有议论。政治上的大势所趋，与苏轼的立场正成相反，其议论不见容于当权者，早已招政敌反感，对此苏轼自己也是极为明了的。但他自认为职责所在，当言便言，无畏无惧。王文诰以为苏轼作诗，喜欢纵笔的习惯，便发端于此（《苏轼诗集》卷六）。这也正是他以诗的方式而行时事议论与政治批判的体现。对于苏轼的政治议论，自熙宁入朝以来，仅有据可考的，就有张方平、文同、晁端彦、章传、醇之等友人进行过劝戒，皆不听。而随着政治形势的日渐紧张，终于酿成"乌台诗案"。

了解了这个背景，诗中用语，才可以获得一定的理解。大抵诗中前四句，看似苏轼的发言，实际却是他借世俗议论以开篇。有学者指出："（苏轼）诗旨在赞颂石氏书法高妙，起笔却说学问易惹忧患，不必深造……从反面入题。……开端一段似与本题无关，其实这破空而来的议论，说明两人酷爱书法艺术出于至诚无私，正从反面为下文作了有力的铺垫。"[47]如果不论这诗后的政治含义，其意倒是大略可从。

且看"姓名粗记可以休"之句，与他在《洗儿》诗中所谓"人皆养子望聪明，我被聪明误一生。惟愿孩儿愚且鲁，无灾无难到公卿"之语何其相似。我们必不会据此以为，诗人真的希望生一个"愚且鲁"的儿子，自然也

47.刘乃昌：《谈苏诗的艺术个性》，《中国苏轼研究》（第一辑），北京：学苑出版社，2005年，第210—211页。

无人相信苏轼满足于"姓名粗记"！[48]那么我们又怎么可以如此轻易将此处对于草书的批评，视作苏轼观点的表述呢？

"何用草书夸神速，开卷惝恍令人愁。"这句话涉及到书写性质的追求。宋代面临一个巨大的文化转型，读书人分化为儒者和才子两大类。对于书写而言，实用的需求和艺术的追寻是两条路。苏轼在这里显然是用了世俗议论，从实用的标准来衡量艺术。一代大儒横渠先生张载（1020—1077）论草书之弊，有云：

> 既有草书，则经中之字传写失其真者多矣。以此，《诗》《书》
> 之中，字尽有不可通者。[49]

从这一立场出发，草书岂不是让人开卷生愁吗？但这类实用主义的言词，显然不是苏轼的真心话。苏轼对于草书的热爱，前文已有所论，而这种热爱，自然不免于要为世俗讥笑的。"人特以己之不好，笑人之好"，宋人用心于草书者少，故好之者在众人眼中便成"一病"。他自己就曾这样自嘲："草书亦何用，醉墨淋衣巾。一挥三十幅，持去听坐人。"[50]而本诗中则曰："我尝好之每自笑，君有此病何能瘳？"——为此无益之事，我已经为人所笑，没想到你石才翁却与我同病。这作草之病癖，既是实情，也是隐喻。而对世俗訾议，苏轼并不反驳，只是引石氏自言"其中有至乐，适意无异逍遥游"来表示自得于此中的乐趣。显然，这种乐趣是纯粹的精神追求，

48.在理想与现实的矛盾中，偶尔说说反话来自嘲，兼以自解，也是人之常情。嘉祐七年春节，为开解其弟的思念之情，苏轼在和诗中也说："人生行乐耳，安用声名籍。"显然都是一时之言。实则他幼承庭训，母亲程夫人便"每称引古人名节以励之"。（司马光《程夫人墓志铭》，转引自《苏轼年谱》，北京：中华书局，1998年，第17页。）父亲更是对苏氏兄弟提出翰墨声名的期待，告诫他们"不幸不用，犹当以其所知，著之翰墨，使人有闻焉"。（苏辙：《历代论引》，《栾城后集》（卷七），上海：上海古籍出版社，2009年，第1212页。）

49.钟人杰辑：《性理会通》，见《历代书法论文选续编》，上海：上海书画出版社，1993年，第232页。

50.苏轼：《和陶饮酒二十首》之二十，《苏轼全集校注》，石家庄：河北人民出版社，2010年，第4012页。

与现实利害无关。

简言之，诗人意在说明，在世人看来，多读书、写草书都是多余之事，原不必为，就像诗人对于时事的担忧和议论一样，无济于事。所谓"姓名粗记可以休"，所谓"开卷惝恍令人愁"，是出于一种现实、功利的立场，与艺术的追求全然两途。为人行事与政治态度也是一样，世俗之人从现实功利出发，只管升官进爵就好。站在实用的立场对于草书进行批评，将之视作病癖，自赵壹以来，已成为世人的常谈，不足为奇。而在那些只考虑升官发财的人看来，苏轼不顾个人运命，为国事担忧，也正是一病，让人难以理解。

苏轼此处，正由于牢骚满腹，不欲明言，权借世俗议论遣词造语，目的在于说明一个旨趣——你石才翁和我这样特立独行的人，实在与世俗格格不入，我们的言行不见容于人，也是天性使然。通篇看似论书，实则书法不过是一个道具，借题发挥，寓难言之意于其中而已。

关于"我书意造本无法"两句，前文已有专篇，不论。接下来只就文章的结尾，稍微补充几句，以见全诗大意。"不须临池更苦学，完取绢素充衾绸。"典出卫恒《四体书势》，其云张旭学书："凡家之衣帛，必先书而后练之。临池学书，池水尽墨。"[51] 表层的意思是劝人不要苦学，用绢素写字太浪费，不如留作被褥。类似的意见，还可以找得到依据。《二老堂诗话》记东坡谪儋耳之时，有一位热心的朋友赵梦得，给予苏轼很多帮助，苏轼曾为他建的亭子题名，并写赠墨迹颇多。有一次赵梦得以绫绢前来求书，东坡回答"币帛不为服章，而以书字，上帝所禁"[52]。从这件事，大体可以知道苏轼对于用绢帛写字的态度。但这两处的用法，其实还是有着微妙的区别。赵梦得持绫绢，是实有其事，故苏轼以为不可，显然是指材料而言。而诗中"绢素"云云只是虚拟，由于诗句原典中张芝所写是绢帛，随手借用而已。相同用法在诗中并不少见，苏辙题文彦

51. 上海书画出版社、华东师范大学古籍整理研究室选编点校：《历代书法论文选》，上海：上海书画出版社，1979年，第16页。
52. 周必大：《二老堂诗话·记赵梦得事》。服章之"服"字，《苏轼全集校注》作"书"（《苏轼全集校注》，石家庄：河北人民出版社，2010年，第8855页）。

博（1006—1097）草书，便有这样的句子："应笑学书心力尽，临池写遍未裁衣。"[53]以张芝学书之事来形容文彦博的勤奋，未必实指绢帛。

但这不必临池，完取绢素，显然不是诗人真实的用意。诗中之所以要这么说，还是基于政治上的原由，故意反用张芝学书的典故，以表示对俗论的不同意见。这一手法，正与篇首呼应缩合。中间议论，一气奔赴，而归之于"骂题"之意收束全篇。也就是说，结尾所谓"不须临池更苦学，完取绢素充衮绸"，不过是苏轼眼里的世俗见解而已。诗中旨趣，不只不在鼓吹此说，恰恰是反对这种世俗的议论。

此类俗说，我们从沈括的意见中，也可以得到了解：

> 世之论书者，多自谓书不必有法，各自成一家。[54]

苏轼等人，之所以有迈往不群的成就，必有不同流俗的见解。虽则诗中潜在的主题是对没有立场而一味趋附新党者的批判，其自家论书之主旨，也未尝不可以窥见——既然世人认为作书不必有法，那就依你们的主张，不临池、不苦学好了——言语间不妥协的姿态，跃然纸上。与此相应的，苏轼还有一段广为人知的话，可以印证他对于临书力学的态度：

> 笔成冢，墨成池，不及羲之即献之。笔秃千管，墨磨万铤，不作张芝作索靖。[55]

这一文字，历来没有系年，曹宝麟先生断此文作于少年时期，以为文

53. 苏辙：《次韵刘贡父题文潞公草书》，《栾城集》（卷一五），上海：上海古籍出版社，2009 年，第 371 页。

54. 沈括：《梦溪笔谈·补笔谈》卷二《艺文》，《全宋笔记》（第 2 编，第 3 册），郑州：大象出版社，2006 年，第 237 页。

55. 苏轼：《题二王书》，《苏轼全集校注》，石家庄：河北人民出版社，2010 年，第 7765 页。

中"初生之犊不怕虎的勇气以及发愤图强的志向，都符合志学之年的心理特征"。[56]可谓灼见！而苏轼写下《石苍舒醉墨堂》一诗，是在34岁。在书学观念上的基调，与早年力学的态度应该大致相似。先置诗句背后的映射不论，就书法而言，如果说在这一时期，苏轼便已经自负到大论抛弃传统，主张不须临池苦学，无乃过于唐突自负。何况此时苏轼书名尚未显著，其书学成就也并未获得广泛认可。就目前文献来看，石苍舒无疑是较早对苏书表示赞赏的人。三十多岁的苏轼，对此难得一遇的知音，一味作自诩自负之论，又怎么会是苏轼所为呢？

（二）关于石苍舒

虽然苏轼很早就已经显露出他对书法不俗的理解，少年时期的功夫也较时人更为扎实，但其书名不似文名，得来并不算早。熙宁七年（1074），苏轼在杭州与沈辽邻舍而居，遇寺僧前来求书，苏轼说：

> 邻舍有睿达，寺僧不求其书，而独求予，非惟不敬东家，亦有不敬西家耶？[57]

此时苏轼之书，时人或许已有一定的认可。但离后来的名声大著，还有很大差距。晁说之有云：

> 蔡君谟死后，宋次道、陆子履独擅书名，既而沈睿达书，得名甚峻，于时未有一人称东坡书者。[58]

56. 曹宝麟：《中国书法史·宋辽金卷》，南京：江苏教育出版社，1999年，第111页。

57. 苏轼：《书沈辽智静大师影堂铭》，《苏轼全集校注》，石家庄：河北人民出版社，2010年，第7882页。

58. 晁说之：《题周景夏所藏东坡帖二》，《景迂生集》（卷一八），《景印文渊阁四库全书》（第1118册），台北：台湾商务印书馆，1985年，第358页。

宋次道（名敏求，1019—1079），是宋绶（字公垂，991—1041）长子。苏颂说他"雅以善书称，结字清劲，得其家法"。当时公卿士人，所请题写，被诸金石者甚多。欧阳修谢世后，韩琦为之撰墓志铭，而书者便是宋敏求。从这件事大体可以了解宋氏书法在蔡襄之后的影响力。不仅是继蔡襄之后擅名一时，在宋敏求去世后，苏颂在为他写下的墓志铭中，还感慨于"继其书名者"，居然一时举目无人。[59]陆子履（名经，1015—1079），初不以善书称，由于坐责流落，穷困不堪，"欧阳文忠公怜其贫，每与人作碑志，必先约令陆子履书，欲以濡润助之也"。[60]本是出于周济他生活的考虑，大概半是由于陆氏点画本就不俗，半是他对此事也特别用心，时日一久，陆经的书名随之而传播（图3）。睿达，就是我们前文提到过的沈辽。今日对宋代书史稍有了解的人，大概都不会太陌生。李之仪说："睿达特立不群，遂能名家。虽未可入神，盖可入妙。然未尝以书经意者，未易窥藩篱也。"[61]观此可以知其大略（图4）。

宋敏求、陆子履都在元丰二年去世，而苏轼人生中的噩梦——著名的"乌台诗案"，正是本年发生的事情。首先是李定等人诬陷苏轼谤讪朝政，七月末，中使皇甫遵到湖州勾摄苏轼前往御史台。苏轼八月赴台狱，直到十二月末方出狱。次年正月初一，苏轼便起身前往黄州贬所，直到元丰七年四月才离开黄州。而次年二月，沈辽便在池州凄凉离世了。也就是说，在宋、陆、沈三人书名正盛的时期，苏轼书法少有称道；而三人相继去世，后继无人时，苏轼又都在黄州，身份微妙。

名声的获得，自有着一个漫长的过程。陶宗仪以为苏轼在书法上享有盛名，是元祐年间的事。[62]如果我们不取过于琐细的论证，包容这个说法的

59. 苏颂：《龙图阁直学士修国史宋公神道碑》，《苏魏公文集》（卷五十一），《景印文渊阁四库全书》（第1092册），台北：台湾商务印书馆，1985年，第551页。

60. 魏泰：《续东轩笔录》，引自董史：《皇宋书录》（中篇），《中国书画全书》（第3册），上海：上海书画出版社，2009年，第212页。

61. 李之仪：《跋东坡帖》，《姑溪居士全集》（第4册，前集卷三八，丛书集成初编）第300页。

62. 陶宗仪《书史会要》（卷六）："元祐间轼始以字画名世。"《中国书画全书》（第3册），上海：上海书画出版社，2009年，第587页。

图3　陆经　和南正职方诗帖　上海图书馆藏　宋拓　凤墅帖

图4　沈辽　乳香帖　台北"故宫博物院"藏

宽泛性质，其说与实际之间应该是出入不大的。苏书真正获得时人的普遍推重，大约始于元祐之初。

之所以要了解这一情况，是为了理解苏轼与石苍舒之间的交往，进而才可以理解苏轼对石苍舒所说的话、所写的诗。石氏对苏轼书法的欣赏，早在治平元年（1064）便有表露，虽然在实际水平上，苏轼早已远出流辈，但其时苏书之名，漫说与沈辽相比，就连比之一生宦迹未出陕西的石苍舒，应该也有差距。石氏对于书名未著的苏轼，表现出的推崇之意，还是很让人感动的。至少，这样的事情并不常有发生。苏轼说：

> ……治平甲辰十月二十七日，自岐下罢，过谒石才翁，君强使书
> 此数幅。仆岂晓书，而君最关中之名书者，幸勿出之，令人笑也。[63]

"仆岂晓书"云云，固然含有自谦的成分，也未尝不反映一定的实际心理。

石氏具体的书法风貌，今天已经很难建立了。魏了翁（1178—1237）转述了此前人们对于石苍舒的品藻之词是"才气豪赡"[64]，这大体可以视作一个被历史定格的石苍舒形象——其人、其书，皆不例外。除了苏轼之外，苏辙、刘攽都有题石氏醉墨堂的诗。虽没有就具体的书法风格面目而加以言说，却可以帮助我们将"才气豪赡"的想象，限定在一定的范围。苏辙说：

> 石君得书法，弄笔岁月久。
>
> 经营妙在心，舒卷功随手。
>
> 惟兹逸群气，扶驾须斗酒。
>
> 作堂名醉墨，挥洒动墙牖。
>
> 安得浊酒池，淋漓看濡首。

63. 苏轼：《书所作字后》，《苏轼全集校注》，石家庄：河北人民出版社，2010 年，第 7803 页。
64. 魏了翁：《跋阆中蒲氏所藏石范文三家墨迹》，《鹤山题跋》（卷二），《中国书画全书》（第 2 册），上海：上海书画出版社，2009 年，第 181 页。

但取继张君，莫顾颠名丑。[65]

大体石氏作书，功力应自不凡，经营舒卷之间，已得心手双畅之妙。尤其爱酒，爱酒后作草书，醉墨淋漓，颇有追踪张旭之志。刘攽的诗中除了类似的意见，还提到石氏善于临摹，这一点稍后再说。此外，黄伯思为刘次庄《戏鱼堂记》摹本作跋，可能是由于此本上先有石苍舒的题跋（应该也是刻本），便捎带着提了一句"石苍舒书，虽有骨气而失于粗俗"。但对于黄伯思的这一评价，似乎不可以太当真，尤其是其中"粗俗"的贬损。一方面，黄伯思之所以提到石苍舒，是顺手拿来与刘次庄作品做一比较。所以这句话应该与评刘书的"虽体本媚弱，行草差劣"一语齐观，大致得出石氏书法以骨气胜的印象应该不差，而不可片面将"粗俗"之论坐实。另一方面，黄伯思一贯自视不凡，于时贤少有许可，苏、米都不入法眼，其审美趣味又拒绝狂怪，对于以狂放草书为追求的石苍舒，自然不会有好感。

石氏的书法作品，我所见到的只有神龙本《兰亭序》后观款行楷两行（图5），[66] 书于元丰五年（1082），应该是石氏中年手

图5　石苍舒　神龙兰亭观款
故宫博物院藏

65. 苏辙：《石苍舒醉墨堂》，《栾城集》（卷三），上海：上海古籍出版社，2009年，第59页。
66. 此跋书："仇伯玉、朱光庭、石苍舒观。"以惯例论，石氏名置最末，必是由其执笔。且石氏有书名，三人同观而由其书款也是情理中事。

笔。[67]虽没有什么特别之处，但在宋人中除四家之外，应该算是颇得古人法度的了。值得注意的是，所书"五年"二字的笔顺，颇为少有，竟将二字中横画一气写完，而最后才以"年"字长横之势上挑，将"五"字中部的横折和"年"字长竖连为一笔直下。由于没有石氏更多的作品流传下来，我们也不好据此作过多推衍。但即使这种写法是偶一为之，也足以让人意外。至少我们可以相信，在关中以草书颠逸放纵知名的石苍舒，其草书中的"奇怪"，少不了比这两行行楷更为夸张之处。

另外，关于石苍舒的记载，还有几则颇值得注意。王明清说：

> 石才叔苍舒，雍人也。与山谷游从，尤妙于笔札，家蓄图书甚富。文潞公帅长安，从其借所藏褚遂良《圣教序》墨迹一观。潞公爱玩不已，因令子弟临一本，休日宴僚属，出二本令坐客别之，客盛称公者为真，反以才叔所收为伪。才叔不出一语以辨，但笑启潞公云："今日方知苍舒孤寒！"潞公大哂，坐客赧然。[68]

这则材料偶见学者引述，但所言事件原委，有诸多不妥帖处，读来不能不令人生疑。

"潞公爱玩不已，因令子弟临一本"，文氏子弟并不见诸书史记录。今存文彦博之子文及甫题跋两段，尚有可观处，然以时风居多，书写上明显受到蔡襄和苏、黄的影响，而古法不多（图6）。文彦博自己，作书更是不甚置意，但得翰墨飞动、风格英爽而已，绝非重规矩绳墨者（图7）。而临摹能让人指鹿为马，如果不是有三分相似，也似于理不合。此其一。

67. 石苍舒生卒年无考，但根据文同为石苍舒之父石君瑜所作的墓志铭（《屯田郎中石君墓志铭》），可知石君瑜生于大中祥符四年（1011），育有一子一女，则石苍舒年龄或与苏轼相近。
68. 王明清：《玉照新志》（卷三），《全宋笔记》（第6编，第2册），郑州：大象出版社，2013年，第181页。

其二，褚遂良书《圣教序》，有没有墨迹传世，更是一个疑点。褚氏之前，有太宗《晋祠铭》，不书丹，而以摹勒上石，褚氏延续这一方式也不无可能。即便《圣教序》曾有墨迹本，以如此显赫的大家巨迹，若得以流传至宋，不可能不见诸记载。何况事涉文彦博，其时在场的座客亦复不少，何至前后无一人道及。

其三，王明清是南宋人，与事件中人时空悬隔，其说自然不是一手资料，必有其言论的来源。

图6 文及甫 跋七月都下帖 台北"故宫博物院"藏

图7 文彦博 汴河帖 故宫博物院藏

检阅宋人笔记，此事在沈括笔下已有记载，全文如下：

> 李学士世衡喜藏书，有一晋人墨迹，在其子绪处。长安石从事尝
> 从李君借去，窃摹一本以献文潞公，以为真迹。一日，潞公会客，出书
> 画，而李在坐，一见此帖，惊曰："此帖乃吾家物，何忽至此？"急令
> 人归取验之，乃知潞公所收乃摹本。李方知为石君所传，具以白潞公。
> 而坐客墙进，皆言潞公所收乃真迹，而以李所收为摹本。李乃叹曰：
> "彼众我寡，岂复可伸。今日方知身孤寒。"[69]

这两则材料所言，显然是一件事的不同版本。其中不同之处大略如下：沈
括笔下的藏家李世衡父子，以及临摹者石苍舒，在王明清笔下都换了人，藏者
被替换成了石苍舒，而临摹者则是文家子弟；而所涉及的前人作品，从晋人墨
迹变成了褚遂良《圣教序》。

关于褚遂良墨迹，苏轼往来京城与凤翔之间，与石氏过从，却从无一字提
及石氏有此旷世之宝。倒是长安李氏的收藏，每见诸时人记录。欧阳修、董逌
都提到李丕绪（李世衡之子）的家藏，其中有一件就是《晋七贤帖》。以此看
来，沈括的记录显然更为可信。事件原委大体上应该是这样的，石苍舒从李丕
绪借去晋人墨迹，临摹后将原迹归还，以临本送给文彦博。但由于石氏并未告
知文彦博所赠是临本，才有了后面的故事。从这一事件中，可以了解石苍舒的
临摹技艺应该颇为不俗。舍座客趋于势利而说违心话不论，若石苍舒笔下没有
乱真的本领，总不至于让文彦博误以为真，更不会让李丕绪感到惊讶，误认为
是自家真迹到了文潞公府上。石氏有此功力，也难怪韩琦要称他为"妙手"。[70]

石氏的临摹乱真，从刘攽的文字中，也可以得到印证。苏轼为石苍舒醉墨

69. 沈括：《梦溪笔谈·补笔谈》卷二《艺文》，《全宋笔记》（第 2 编，第 3 册），郑州：
大象出版社，2006 年，第 237 页。

70. 苏轼：《书王、石草书》，《苏轼全集校注》，石家庄：河北人民出版社，2010 年，
第 7804 页。

堂作诗，刘攽有和，其中有句云：

> 江东诸家擅逸气，宜官、锺、蔡几不如。
> 腾龙矯凤动光彩，渌池混漾华芙蕖。
> 石生临书得微妙，神凝意会下笔初。
> 浓纤巧致若出一，老庖利刃投空虚。
> 人间流传不得辨，锦囊玉轴争贮储。[71]

江东云云，指晋人帖；临摹入微，秋纤若一，是说石氏的临摹功夫。以此诗观之，石氏摹书乱真，想必在当时是声名远播的。以至于刘诗中会说，"人间流传不得辨，锦囊玉轴争贮储"，正可作为《梦溪笔谈》的注脚，与沈括说法完全一致。

附带着提一下，此事在米芾《画史》中，还有演绎："王维画小辋川摹本，笔细，在长安李氏，人物好此，定是真。"[72]又云：

> 文彦博太师小辋川拆下唐跋，自连真还李氏。一日同出，坐客皆言太师者真。[73]

从涉及的人员和情节上看，米芾所记的很可能也是同一事件。文彦博帅长安，时在皇祐末、至和初之间（1053—1055），其时沈括已经二十余岁，而米氏晚出，其时尚在襁褓。一则轶事，流传中演绎出不同版本。米芾著《画史》之时，将此事采录，已经与其事间隔多年，其中传闻讹谬之处恐不能免。

71. 刘攽：《和苏子瞻韵为石苍舒题》，《彭城集》（卷七），丛书集成初编，北京：中华书局，1985 年，第 81 页。
72. 米芾：《画史》，《全宋笔记》（第 2 编，第 4 册），郑州：大象出版社，2006 年，第 266 页。
73. 同上，第 267 页。

三、唱和：《次韵子由论书》

吾虽不善书，晓书莫如我。

苟能通其意，常谓不学可。

貌妍容有颦，璧美何妨椭。

端庄杂流丽，刚健含婀娜。

好之每自讥，不谓子亦颇。

书成辄弃去，谬被旁人裹。

体势本阔落，结束入细麽。

子诗亦见推，语重未敢荷。

迩来又学射，力薄愁官笴。

多好竟无成，不精安用夥。

何当尽屏去，万事付懒惰。

吾闻古书法，守骏莫如跛。

世俗笔苦骄，众中强嵬騀。

锺、张忽已远，此语与时左。[74]

这首诗在苏轼论书中的传播之广，不必多说。尤其是前四句，经过后世论者的频繁引用，学书者几乎人尽皆知。但对于人们在阐释演绎中所普遍秉持的观点，似乎还有再加讨论的必要。当今学者论及此诗，或视为苏轼"重意而不重学"的论据；[75]或当作他追求率意与个性，欲"自我作古"的主张；[76]抑或

74. 张志烈等校注：《苏轼全集校注》，石家庄：河北人民出版社，2010年，第426页。此诗有些版本题作《和子由论书》，无关要旨。而需要说明的是，其中第十句"不谓子亦颇"，《苏轼全集校注》底本据清人王文诰编《苏文忠公诗编注集成》作"不独子亦颇"，然宋刊《东坡集》，宋刊赵夔等撰《集注东坡先生诗前集》，宋刊《王状元集百家注分类东坡先生诗》皆作"不谓"。今以宋刊本为据。

75. 王镇远：《中国书法理论史》，上海：上海古籍出版社，2009年，第147页。

76. 熊秉明：《中国书法理论体系》，天津：天津教育出版社，2002年，第88页。

以此为东坡的艺术精神，并成为开拓宋代至明清书法观念，以至"现代艺术精神"的滥觞。[77]学者、诗人、书家各自解读或小有不同，大体与此相去不远。援引释读，流播深广，然而苏诗本意如何，还须从源头处检讨。

一方面，作此诗时，苏轼还不到30岁。[78]我无意夸大一人年龄长幼之间思想成熟的差异，古人未及而立便见识卓然，议论精当者，代不乏人。嘉祐二年苏轼初见欧阳修之际，欧公在写给梅尧臣的信中说："不意后生达斯理也。"22岁的苏轼，其不凡的见识，已经让欧公赞叹。但这是横向与他人相比而言。就苏轼自身而论，若完全无视其由少至老的思想变化，将其前后几十年间的琐碎言说，不分轻重地作同等看待，恐也有失慎重。对于早年议论的了解，有必要以他后来的文字作参照，才能估量其真实的意义。究竟这些文字是出于一时冲口之言，或是特定阶段的心得，还是他日后观念的滥觞，其间价值自有不同。甚至有些看法，全出于后世的误解，与诗人本意无关，更有辨明的必要。

今存苏轼的文字，诗有二千七百余首，文章题跋四千八百余篇，此外还有三百多首词。除本诗这一则孤例，却并没有与"晓书莫如我"类似的言论。其稍近似者，便是那句"我书意造本无法"而已。而关于此句，前文已有详论，实非自负造法之意。那么作者这不及而立之年的言论，又是孤证，是否能够代表苏轼的书学观念，便不能不使人警惕。

以上所言，乃就问题之小者，其大者则是对于诗句孤立的理解。此诗起首四句，"吾虽不善书，晓书莫如我，苟能通其意，常谓不学可"。何焯注引张怀瓘《书议》，曰："古之名手，但能其事，不能言其意。今仆虽不

77. 刘正成：《苏轼书法评传》："将丑变成美，这便是艺术个性化原则。这一原则的实践，是艺术发展史上的突破。可以毫不夸张地说，东坡的这一艺术精神，不仅开拓了宋代书法，而且是明代徐渭、傅山，清代金农、板桥的先声，甚至与七八个世纪以后的现代艺术精神一脉相传！东坡完全可以自豪地在九百年前说：'晓书莫如我！'"见《中国书法全集·苏轼卷》，北京：荣宝斋出版社，1991年，第14页。

78. 关于这首诗的写作时间，施注、查注、冯应榴注，皆编于嘉祐八年（1063），王文诰则根据诗中"迩来又学射，力薄愁官等"之句，编于治平元年（1064）《次韵和子由闻予善射》诗后。究竟是哪一说更近于事实，难于细考。但综括诸家之说，此诗之作，大体上不出嘉祐末、治平初的这两年则学界并无异议。

能其事，而辄言其意。"[79]认为苏轼借此"以发端"。王尧卿注曰："学书者，须得书外之意，如《晋书》陶侃用法，恒得法外意也。鲁直常谓，东坡心通，得于翰墨之外。"[80]而钱锺书则以为此句与王羲之《书论》"善鉴者不写，善写者不鉴"是同一个意思。[81]

大抵历来论者献疑索解，无不引经据典以为解说，其笺注校释对于我们理解诗意，当然都有帮助。然而诸家所言尚有不甚妥帖之处，于苏轼本意，似都隔了一层。

葛立方不拘泥于出典，将之联系到苏过的题跋："吾先君子岂以书自名哉？"从而推出苏轼"初未尝规规然，出于翰墨积习"[82]的结论，可以说立论虽高，却与苏轼本意全无相关。奇怪的是，这种不知所云的议论，由于历来书画著录辗转引用，流布颇广，[83]也有了相当的影响。

就原委上说，这不是一首孤立的诗作，而是次韵，如果不考虑文体上的严苛区分，大体属于"唱和诗"的一种。本事原委亦颇为简明，其时苏辙接到苏轼来书，中有《岐阳十五碑》拓本，辙作诗为谢。在收到弟弟的诗作之后，苏轼次韵作答，于是便有了我们今天读到的这首《次韵子由论书》。且不论用韵上的限制使文字难免有所迁就，就诗句本身意旨而言，若不与子由诗合参，而欲得其正解，无论如何钩深索隐，辨析毫芒，不免只是隔了一层的局外悬想。欲搔到痒处，断不能舍"次韵"二字不顾。

苏轼兄弟少时，见闻未广，刻意学文，"兄唱则弟和，弟作则兄酬"，"往往自为师友"。[84]尤其自嘉祐六年（1061）末至治平元年（1065）间，

79. 孔凡礼点校：《苏轼诗集》，北京：中华书局，1982年，第210页。
80. 同上。
81. 钱锺书：《管锥编》（全上古三代秦汉三国六朝文·一〇六·全晋文卷二六），北京：三联书店，2007年，第1772页。
82. 葛立方：《韵语阳秋》（卷五），见何文焕辑《历代诗话》，北京：中华书局，1981年，第528页。
83. 《六艺之一录》（卷三四二），《佩文斋书画谱》（卷三三），《石渠宝笈》（卷二九）皆有转录。
84. 邵浩：《坡门酬唱集·引》。《景印文渊阁四库全书》（第1346册），台北：台湾商务印书馆，1985年，第465页。

兄弟首次分居两地，唱酬往还之作，其形式虽是诗，其性质则兼作家书，并举凡学问交流、观念探讨，无不借诗以发之。[85]白居易《与元九书》有云："小通则以诗相戒，小穷则以诗相勉，索居则以诗相慰，同处则以诗相娱。"[86]苏氏兄弟的酬唱，与白居易、元稹可谓意旨不二。套用陈寅恪《元白诗笺证稿》的话来说就是："其经营下笔时，皆有其诗友或诗敌之作品在心目中，仿效改创，从同立异，以求超胜，决非广泛交际、率尔酬唱所为也。"[87]陈氏所言虽在元、白，其于轼、辙则完全适用。

王文诰在本诗的按语中言：

> 唱和各诗，其中往往时地不同，人事已改，必非一题可该两人之作，亦有各道己意，但借韵为诗者。往往屡读不喻其故，必检阅出处而后恍然，或无其书，惟有付之不求甚解而已，初未尝享其成也。[88]

这是强调了唱和诗中各道己意的一面。之所以有此一说，在于纠查慎行注释的偏颇。查氏"采编唱和诗，辄曰原作、和作，删去原有题目"。这一方式固然不无弊端，但就本题唱和而言，王文诰的纠偏不免有矫枉过正之嫌。轼、辙这一唱和，恰与王文诰说的情况相反——两诗虽题目不同，却正是时地不远、人事未改的情况。两诗分开来看，似各道己意，独自成篇；合在一处，机锋相磨，实有千里对面之感。彼此言语间一一相接之处，如同多米诺骨牌，前承后应，联系之紧密，正是抽离不开的。如曰不然，且看苏辙原诗：

85. 徐宇春在《苏轼唱和诗初探》一文中指出："二苏唱和诗不同于一般性的酬唱，它具有以诗代笺的作用，在某种意义上承担着家书的功能，起到了缩短时空阻隔、传情达意、排遣愁闷的作用。"《青海社会科学》2006 年第 2 期。而曾枣庄的《"岐梁偶有往还诗"——二苏合著〈岐梁唱和诗集〉初探》则对二苏的观念交流、讨论有所阐发。载《人文杂志》，1985 年第 5 期，第 106—111（转 91）页，亦收入曾著《三苏研究》。
86. 王汝弼选注：《白居易选集》，上海：上海古籍出版社，2012 年，第 393 页。
87. 陈寅恪：《元白诗笺证稿》，北京：三联书店，2001 年，第 309 页。
88. 苏轼撰，孔凡礼点校：《苏轼诗集》，北京：中华书局，1982 年，第 210 页。

堂上《岐阳碑》，吾兄所与我。

吾兄自善书，所取无不可。

欧阳弱而立，商隐瘦且楠。

小篆妙诘曲，波字美婳娜。

谭藩居颜前，何类学颜颇。

魏华自磨淬，峻秀不包裹。

《九成》刻贤俊，磊落杂么麽。

英公与褒鄂，戈戟闻自荷。

何年学操笔，终岁惟箭笴。

书成亦可爱，艺业嗟独夥。

余虽缪学文，书字每慵堕。

车前驾骐骥，车后系羸跛。

逾年学举足，渐亦行駊騀。

古人有遗迹，篅短不及锁。

愿从兄发之，洗砚处兄左。[89]

　　一开篇，苏辙先交待了此诗缘由，他从收到苏轼赠送的《岐阳碑》说起，承以"吾兄自善书，所取无不可"。对于这一称誉，轼次韵中自言不善，但晓书而已——苏轼首句"吾虽不善书，晓书莫如我"，显然是承苏辙此句而来。若舍子由诗不读，许多议论便成无源之水。这一点或许是历来误会最大的根源。单独读来，苏轼前句自谦，后句自负。兄弟唱和两篇合起来读，便不难发现这自谦是实，而自负并不真切。苏轼之所以要称自己晓书过人，原不过是一个伏笔，目的在于引出下文的议论。试想，在其弟来诗一再对轼书表示推崇，并自惭"书字慵堕"之际，苏轼却是一副高调自负姿态，如何能合乎情理？

89. 苏辙：《子瞻寄示岐阳十五碑》，《栾城集》（卷二），上海：上海古籍出版社，2009年，第 22 页。

我们不妨看看苏氏兄弟唱和诗中类似的用法。苏轼那首著名的《凤翔八观·王维吴道子画》，诗写出后曾寄与苏辙。辙作和诗，在正式议论开始之前，他说"我非画中师，偶亦识画旨"[90]，与此处苏轼开篇"吾虽不善书，晓书莫如我"如出一辙。大抵这是诗词唱和中一种习见的路数而已，尤其是用于对来诗表示不同意见。所不同的是，辙诗"偶亦识画旨"看起来不似其兄"晓书莫如我"那么高调，但这其实只是表象。苏辙欲对苏轼观点表示异议，故示人以谦虚姿态。而苏辙也确实对其兄全诗立意有一番彻底的翻案，立意高朗，格局开阔，使人无从辩驳。"偶亦识画旨"云云，实际是绵中裹铁、柔中带刚！而在我们今天要讨论的《次韵子由论书》中，苏轼的意旨在于开解劝慰，并非驳斥苏辙的学书观念，故先自居于晓书，其劝慰才得以进行。

北宋士人，工于诗文而拙于书法是极为普遍的现象。与苏轼不同，苏辙自幼无心书画，他诗文虽工，而书字不逮（图8）。至此"逾年学举足，渐亦行駃騠"，也是刻意为之，颇为勉强。此处苏辙感慨"余虽缪学文，书字每惝堕"，于笔下点画不无自惭与不满之意，这与杨绘、颜复、孙觉的书字滥劣，"三人相见，辄以此为叹"[91]的情况，颇为相似。对于弟弟的兴趣与能力，苏轼当然都是最为了解的，所以在和诗中苏轼便欲对此稍作宽慰劝解。全诗主旨大略是以此生发开来，而由于其笔势奇纵、神变莫测，加之间有妙语迭出，使人不觉其作为和诗的承接痕迹而已。单独读来，神气完足，以至次韵往复的原委反而被忽略了。

苏轼的开解，具体是如何进行呢——诗中"好之每自讥，不谓子亦颇"以及"吾闻古书法，守骏莫如跛"云云，大抵都是为此而出。不过最重要的开解之词，还是那句"苟能通其意，常谓不学可"。

苏轼说苏辙"通其意"，不完全是溢美之词。苏辙持重，没有书画上的偏好，也很少对书法发表意见。但从辙诗中"欧阳弱而立，商隐瘦且椭……《九成》刻贤俊，磊落杂么麽"来看，他对于书法也不无见地。至于兄弟间

90. 苏辙：《和子瞻凤翔八观八首·王维吴道子画》，《栾城集》（卷二），上海：上海古籍出版社，2009年，第30页。
91. 苏轼：《题颜长道书》，《苏轼全集校注》，石家庄：河北人民出版社，2010年，第7849页。

图 8　苏辙　跋怀素自叙帖　台北"故宫博物院"藏

偶尔讨论书画问题，苏辙也常有不俗见解，而苏轼也正好借此来宽慰他：你既已能通其意便无需强学（"苟能通其意，常谓不学可"），我已经为有此病而感到可笑了，难道自幼了达的你也要为此无益之事吗（"好之每自讥，不谓子亦颇"）！

　　这种借唱和往还而进行的交流，在文人间常常演为日常客套和文字游戏，而苏氏兄弟的唱和诗，往往有更为实在的内容。我有时候甚至觉得，这兄弟二人，如一人之两面，常能互补其失。本诗中苏轼除了有对其弟"愿从兄发之，洗砚处兄左"的劝止之外，也对其观点有所纠偏。这和苏辙在和作《王维吴道子画》时，对于苏轼所持王维胜过吴道子的观点的纠偏颇为相似。轼诗末尾有云："吴生虽妙绝，犹以画工论。摩诘得之于象外，有如仙翮谢笼樊。吾观二子皆神俊，又于维也敛衽无间言。"[92] 对此，辙曰："优柔自好勇自强，各自胜绝无彼此。谁言王摩诘，乃过吴道子？"观点鲜明，笔锋沉郁，字字落地有声！由于苏轼性格豪放，难免有时议论轻发，而得苏辙提醒，苏轼自此再无关于吴王优劣的议论。书画之外，其他交流中也常见类似的讨论。如《秦穆公墓》一诗中，苏轼对三良殉葬秦穆公这一史事，故作翻案，[93] 与《左传》《诗经》以来的主流意见不同。[94] 对此，苏辙便不同意，和诗直言："当年不幸见迫胁，诗人尚记临穴惴。岂如田横海中客，中原皆汉无报所……三良殉秦穆，要自不得已。"[95] 所论更为稳健周全，让人信服。得此和诗，苏轼便没再坚持当初翻案的看法。甚至后来苏轼作《和陶咏三良》，与自己当年议论便成相反。时期早晚带来看法的变化不失为一个原因，而苏辙和诗中的意见，无疑是让苏轼改变观点更为直接的因

92. 苏轼：《王维吴道子画》，《苏轼全集校注》，石家庄：河北人民出版社，2010年，第317—318页。

93. 苏轼：《秦穆公墓》，《苏轼全集校注》，石家庄：河北人民出版社，2010年，第339页。

94. 关于三良殉葬，《左传·文公六年》言"夺之善人"，《诗·秦风·黄鸟》云"临其穴，惴惴其栗"，《毛诗序》亦言"国人刺穆公以人从死，而作是诗也"。历来主流意见以为三良殉葬是出于被动，苏轼则对前说进行翻案，以为三良殉葬，与齐之二客自到从死田横相类似。

95. 苏辙：《和子瞻凤翔八观八首·秦穆公墓》，《栾城集》（卷二），上海：上海古籍出版社，2009年，第33页。

素。二人酬唱中类似例子尚多，除了治学观念的驳正，也有羁旅孤怀的宽慰、处世态度的探讨，都与泛泛诗文往还不同。[96]

回到苏辙本诗上来，下文"英公与褒鄂，戈戟闻自荷"数句中，苏辙说到唐代的开国功臣英公（徐勣，后赐姓李，594—669）、褒公（段志玄，598—645）、鄂公（尉迟恭，585—658），显然是由于苏轼寄赠的拓片中有这些人的书迹。苏辙说他们征战之余，却也学书并有所得，进而羡慕其"艺业独夥"。对此，苏轼则作"多好竟无成，不精安用夥"之论。看似是在纠正其弟的意见，实则是彼此就一个问题而开展的相互讨论。需加注意的是，求精而反对夥（多好无成），这一论调与苏轼惯常对于"通"的强调，有所不同。言语辗转之间，笔势变幻，我们似乎可以将"不精安用夥"之论视作他"通其意"观念的一种补充，但就本篇而言，其初衷必非如此。在这里，他显然更为强调艺业专精。言下之意是，炫博不如守约，精通一门，远胜过泛泛地涉及很多领域。以此来看，诗中所言的"通其意"，也是基于精通一门基础之上的通，而不是没有边界的泛泛议论。

同样是凤翔时期，苏轼曾在终南山太平宫读道教的经典总集《道藏》，面对宫中"戢戢千函书"，他说："乘闲窃掀揽，涉猎岂暇徐。"[97]坦言急欲博览群籍，深窥奥秘的强烈意愿。而苏辙和诗却说：

> 道书世多有，吾读老与庄。
>
> 老庄已云多，何况其骈傍？
>
> 所读嗟甚少，所得半已强。
>
> …………[98]

96. 具体的研究参见曾枣庄：《"岐梁偶有往还诗"——二苏合著〈岐梁唱和诗集〉初探》，《人文杂志》，1985年05期，第106—111（转91）页。

97. 苏轼：《读道藏》，《苏轼全集校注》，石家庄：河北人民出版社，2010年，第388页。

98. 苏辙：《和子瞻读道藏》，《栾城集》（卷二），上海：上海古籍出版社，2009年，第44页。

意见相反，示之以少胜多，以精读老庄胜泛泛博览之意。这也是兄弟二人不同的一个侧面。苏轼向来兴趣广泛，博涉多忧，而苏辙只在诗文上用力，鲜及其余。所以在本篇讨论的酬唱中，"不精安用夥"之论，更像是顺着苏辙的性情而作的开导之词，未必是苏轼自己的主张。苏轼一生，学琴、学射、学棋、学医、学造墨造酒等，涉及面极广。不过这些爱好多半也只是爱好而已，与诗文书画不同，都在"不精"之例。就书法而言，他最长在行书、楷书，作草已平平无奇，篆隶更是不入书史议论。但他对于兼通的强调，常见诸文字。此处之所以一反平日兼通的倾向，还是基于具体情境中的考虑——为劝苏辙不必刻意学书这一层用意罢了。

简言之，苏辙夸其兄善书而自惭己书之不佳，苏轼谦虚说自己不善书，但对于书学之理，却了然于心，其理在于意通，不必强学。苏轼诗中"常谓不学可""不精安用夥"云云，纯粹是开解苏辙之语，与论书虽不无关涉，却不是一般性的观点。以此当作苏轼一贯的论书观念而大肆宣扬，未免太冤枉古人。至于以此为苏轼自负之语，与事实的间隔就更远了。

元好问编《中州集》，记溪南诗老辛愿（敬之）对古人诗作探源委，发凡例，订讹纠谬，多有去取之意，遇到有人难之，则以"我虽不解书，晓书莫如我"（按，原文如此）自解。[99]虽就诗文而言，显然已是将苏轼此句理解为自负之意，并移作挡箭牌了。而元人陆友（1290—1338）的话"余拙于书而善鉴，未有能易余言者"[100]，读来好像就是苏轼语言的翻版。但上下文一比照，便不难感觉到，苏轼是自谦，陆友是自傲，苏轼是出于宽慰其弟的需要，陆友则是为自己开解，语气大有不同。至于后来者每每以苏轼此诗作为掩护，对于书法，一无所见而大放厥词，正成为"历来护身解嘲之借口也"[101]。

99.见元好问编：《中州集》卷一〇《溪南诗老辛愿》，《景印文渊阁四库全书》（第1365册），台北：台湾商务印书馆，1985年，第325页。

100.陆友：《砚北杂志》（卷上），《景印文渊阁四库全书》（第866册），台北：台湾商务印书馆，1985年，第578页。

101.钱锺书：《管锥编》（全上古三代秦汉三国六朝文·卷一〇六·全晋文卷二六），北京：三联书店，2007年，第1773页。

对这一"传统",朱国桢的批评尤为切当:

> 王弇州不善书,好谭书法。其言曰:"吾腕有鬼,吾眼有神。"
> 此自聪明人说话,自喜、自命、自占地步。要之,鬼岂独在腕,而眼中
> 之神,亦未必是真,是何等神明也。此说一倡,于是不善画者好谭画,
> 不善诗文者好谭诗文,极于禅玄,莫不皆然。[102]

如果我们将苏轼这首诗和他为文同写的那篇著名的文字进行比较,当不无助益。对于以上所论,这篇《文与可画筼筜谷偃竹记》或可当作一个注解来看。

> ……与可之教予如此。予不能然也,而心识其所以然。夫既心识其所
> 以然,而不能然者,内外不一,心手不相应,不学之过也。故凡有见于中
> 而操之不熟者,平居自视了然,而临事忽焉丧之,岂独竹乎?子由为《墨
> 竹赋》以遗与可曰:"庖丁,解牛者也,而养生者取之;轮扁,斫轮者
> 也,而读书者与之。今夫夫子之托于斯竹也,而予以为有道者则非耶?"
> 子由未尝画也,故得其意而已。若予者,岂独得其意,并得其法。[103]

苏轼明言,在绘画上苏辙所得只是其"意",未得其"法",而法与意之间毕竟还是千里悬隔。不止如此,就算是苏轼自己,在画竹上得文同之法,也与文同之间存在一个心识其所以然而不能然的距离。原因就在于"有见于中而操之不熟"。以这一认识来反观"苟能通其意,常谓不学可",其孤立特出,显然与苏轼他处所论出入颇多,益证其出于一时,而非通常意义上的论书文字,更非深思熟虑的书学观念表述。

102. 朱国桢:《涌幢小品》卷二二《好谭》,《明代笔记小说大观》,上海:上海古籍出版社,2005年,第3652页。

103. 苏轼:《文与可画筼筜谷偃竹记》,《苏轼全集校注》,石家庄:河北人民出版社,2010年,第1155页。

世人津津乐道的"不学"观念，在事实上虽与此诗不无关系，然推本溯源，不过是世人自误，其观念所本，不干东坡。后世文人从各自护身解嘲的心理需要出发，前人文字，读来总有"别解"，时间一长，"别解"也就自居为"正解"了。要之，子瞻当日所言，是说给子由听的。卿非子由，且莫多情。

其实这首诗的价值，相对于开篇四句而言，真正值得注意的倒是"端庄杂流丽，刚健含婀娜"。议论英爽浑脱，生气迥出，读之似不甚用力，而洞见之深在古今书家中并不多见。年未而立，而有此见识，更让人称奇。楼钥以此为夫子自道，[104]不为无见。而这两句在审美上的普遍意义，更是超出了自道之外。对此，下文还将有所讨论。

第二节　论书题跋

为了便于我们下面问题的讨论，有必要对苏轼的性格有所了解。由于这不是一篇人物传记，我不打算在性格讨论上花太大的篇幅。此处只就一时想到的两则轶事，以见一斑。其一是陆游听吕周辅（名商隐，高宗时进士）所说：

> 东坡先生与黄门公南迁，相遇于梧、藤间，道旁有鬻汤饼者，共买食之，觕恶不可食。黄门置箸而叹，东坡已尽之矣。徐谓黄门曰："九三郎，尔尚欲咀嚼耶？"大笑而起。[105]

其二是沈作喆（约1147前后在世）对于李廌（1059—1109）记录的概括：

104. 楼钥：《跋东坡纸帐诗》，《攻媿集》（卷七三，第13册），丛书集成初编，上海：商务印书馆，1935年，第990页。
105. 陆游：《老学庵笔记》（卷一），《全宋笔记》（第5编，第8册），郑州：大象出版社，2012年，第16页。

苏端明平生寝卧时，已就枕，则安然不复翻动，至于终夕。[106]

两段文字，各见苏轼个性之一端。虽然都是微不足道的小事，其豪俊放达与谨严自律，却绝非常人可到。如果要再稍作补充，我想到了文同诗中所记的"书窗画壁恣掀倒，脱帽裸带随纵横。喧呶歌诗叫文字，荡突不管邻人惊"，[107]更是将一个年轻人的癫狂豪逸，刻画得生动鲜明。

林语堂作《苏东坡传》，将他描述成一个乐天派，似乎凡事无所挂碍，无论世人毁誉，运命穷达，都能吟啸自若、恬适裕如；而李泽厚在《美的历程》中，则视他为悲观厌世者，喟叹人生空寞，依托无所。二人评价，竟如此不同。刘辰翁（1232—1297）评其诗云："知之者得其哀怨，不知者以为豁达。"（卷一《泛颖》）可谓洞见表里。然哀怨与豁达，在苏轼身上正如一体之两面，不可独存。乐观态度与悲悯情怀的相斥相合，才是苏轼完整的人格。我们也完全可以将刘辰翁的话反过来说："知之者得其豁达，不知者以为哀怨。"

对于我们要讨论的书法问题，虽未必事涉哀乐，但一些看似不可并存的取向、不可并置的观念，在一人之身，相互冲撞鼓荡，而又相安无事，个中原由正在于他多面的性格。历史上很少有人能像苏轼那样，修养全面、学问渊深，义理汇通，而喜好驳杂。钱锺书谈艺有云：

艺之为术，理以一贯，艺之为事，分有万殊；故范晔一人之身，

106. 沈作喆：《寓简》（卷六），丛书集成初编，上海：商务印书馆，1937年，第41页。按，此说当来自李廌《师友谈记》，李廌原文曰："东坡谓廌与李祉言曰：'某平生于寝寐时，自得三昧。吾初睡时，且于床上安置四体，无一不稳处，有一未稳，须再安排令稳。既稳，或有些小倦痛处，略按摩讫，便瞑目听息，既匀直，宜用严整其天君。四体虽复有疴痒，亦不可少有蠕动，务在定心胜之。如此食顷，则四肢百骸，无不和通。睡思既至，虽寐不昏。吾每日须于五更初起，栉发数百，颒面尽，服裳衣毕，须于一净榻上，再用此法假寐。数刻之味，其美无涯，通夕之味，殆非可比。……天下之理，能戒然后能慧。盖慧性圆通，必从戒谨中入，未有天君不严，而能圆通觉悟者也。二君试识之。'"《全宋笔记》（第2编，第7册），郑州：大象出版社，2006年，第50—51页。
107. 文同：《往年寄子平》，《丹渊集》（卷一七），四部丛刊初编本。

诗、乐连枝之艺，而背驰歧出，不能一律。[108]

对于苏轼的各种见解，合在一起来看，难免也给人一种"背驰歧出，不能一律"的印象。对于收藏，他在豁达中难免还有挂碍；对于风格，他在企羡高风绝尘时，也时常表现出对于刚正气象的赞叹；论草书，他时而立足于艺术，时而又回到实用；他自己的书写，一直怀有对放达不羁的向往，而佳作总是出于作意。他对法度有所提倡，但由于另一些崇尚意韵的言论的传播，难免给人以轻法的印象……

发言的时期不同，或许是造成这种种差异的一个重要因素。胡仔论诗，对苏轼文字有这样的观察：

> 余观东坡《秦缪公墓》（按，当为《秦穆公墓》）诗意，全与《三良》（按，即《和陶咏三良》）诗意相反，盖是少年时议论如此。至其晚年，所见益高，超人意表。此扬雄所以悔少作也。[109]

对"三良"看法的变化，或与苏辙的反驳有关，这在上一节论次韵诗中已有讨论。然而同时，年龄变化这一因素，也不无关系。苏轼壮年时对于杜诗"更觉良工心独苦"之句，颇不以为然，而二十年后便有悠然心会之感。[110]随着年龄变化，有时会在一个问题上表现出截然不同的看法。对吴道子绘画的评价，也有类似的情况。嘉祐元年（1056），苏轼兄弟在赴京师的途中，"东游至岐下，始见吴道子画"，在苏辙后来的文字中有这样的记录："乃惊曰：'信矣，

108. 钱锺书：《管锥编》（全上古三代秦汉三国六朝文·一六五·全宋文卷一五），北京：三联书店，2007 年，第 2006 页。

109. 胡仔：《苕溪渔隐丛话》（后集卷三），北京：人民文学出版社，1962 年，第 18—19 页。

110. 前一篇见《记董传论诗》，作于熙宁二年（1069），《苏轼全集校注》，石家庄：河北人民出版社，2010 年，第 7640 页，后一篇见《书林道人论琴棋》，作于元祐五年（1090），《苏轼全集校注》，第 8049 页。

画必以此为极也。'"[111]想必这番所见带给苏轼的触动也一定不小。而嘉祐八年（1063）苏轼在凤翔作《王维吴道子画》，其中"吴生虽妙绝，犹以画工论。摩诘得之于象外，有如仙翮谢笼樊。吾观二子皆神俊，又于维也敛衽无间言"[112]广为流传，却开启了后世著名的"吴王优劣论"。此论在经过苏辙的反驳之后，苏轼很可能重又修正了自己的观点，从此终身没有发表过类似吴王优劣的言论。倒是在他日后每每提及吴道子画时，赞誉之词都无以复加。以至于元丰八年（1085）于登州所作《书吴道子画后》，对吴道子有这样的评价："出新意于法度之中，寄妙理于豪放之外，所谓游刃余地，运斤成风，盖古今一人而已。"[113]从21岁、28岁到50岁，这近三十年的时间里，苏轼对吴道子的评论正是有所不同的。其实个中变化，不待后人评说，苏轼自己便有明晰的认识。譬如绍圣年间在惠州时，他写给张嘉父的一封信，其中有云：

> 凡人为文，至老多有所悔，仆尝悔其少作矣。若著成一家之言，则不容有所悔。当且博观而约取，如富人之筑大第，储其材用，既足而后成之，然后为得也。愚意如此，不知是否？[114]

一人长幼之间，识见不同，乃必然之事。然而随着一个人影响力的扩大，少时冲口而出的言论，在后世流传中也往往会被放大。观念变化无时不在，"若著成一家之言，则不容有所悔"，我们固然不能奢望著书立说就一定无所悔，但作者对待著书立说与平日泛泛言论的态度，毕竟会有所不同。如果在观

111. 苏辙：《汝州龙兴寺修吴画殿记》，《栾城集》（后集卷二十一），上海：上海古籍出版社，2009 年，第 1397 页。

112. 苏轼：《王维吴道子画》，《苏轼全集校注》，石家庄：河北人民出版社，2010 年，第 317—318 页。

113. 苏轼：《书吴道子画后》，《苏轼全集校注》，石家庄：河北人民出版社，2010 年，第 7908 页。

114. 苏轼：《张嘉父七首》（其七），《苏轼全集校注》，石家庄：河北人民出版社，2010 年，第 5867 页。

念成熟时期，"储其材用，既足而后成之"，其观念的表达显然会更加冷静和完整。但遗憾的是，在书法上他毕竟没有一篇完整的论述，其中驳杂而矛盾之处，便令后人有追虚捕微、难以索解的遗憾。然而后世论者，毕竟不甘于面对一个残缺不全的东坡，于是各种一时性的见解被汇集重组，加以论者主观的解说，那些零星的思想痕迹便成了有系统、有条理的完整观念。正如陈寅恪所提示的，"其言论愈有条理统系,则去古人学说之真相愈远"。对于苏轼论书文字，解读还要适可而止，若过于求其前后的条理、统系，求其语意的明确、完整，便很容易出现适得其反的尴尬。正如元好问所言："予独谓此特坡一时语，非定论也。"[115]有些话出于偶然即兴，在发言者的思想中也不过转瞬即逝，后来者视同金玉、奉为圭臬，有时不免显得拘泥了。

一、发言语境与修辞策略

"对一个和自己的风格绝然不同或相反的作家，爱好而不漠视，仰企而不扬弃，像苏轼对司空图的企慕，文学史上不乏这类特殊的事。"[116]钱锺书先生在《中国诗与中国画》中，对于这一现象进行了深入的观察与讨论。文章中曾引用到西方美学家所谓的"嗜好矛盾律"，虽然钱氏对于这种只冠名而不作深入探讨的做派不以为然，倒不妨碍我们今天援引这一名词来讨论问题。

苏轼在书法上受徐浩、李邕、颜真卿和杨凝式（图9—图11）的影响，明显要比二王更多。其书画评论中对于锺、王书法的"萧散简远"、魏晋诗歌的"高风绝尘"向往不已，但在个人的实践上，却并不如此。有学者说：

> 无论是哪个时期的诗歌作品，苏轼的诗风始终都与他所描述的"高风绝尘"的审美理想之间存在着一定的差距。关于这一点，钱仲联

115. 元好问：《木庵诗集序》，《元好问文编年校注》，北京：中华书局，2012 年，第 1086—1087 页。
116. 钱锺书：《中国诗与中国画》，《七缀集》，北京：三联书店，2002 年，第 27 页。

图9　宋拓李邕　云麾将军碑　故宫博物院藏

图10　宋拓陕刻本颜真卿　争座位稿
上海图书馆藏

先生在《读宋元诗论八记》一文中指出，"超迈豪横"的风格是苏诗的主导风格，这种风格的创作是苏轼所擅长的，而苏轼对"高风绝尘"则显得难于措手。这是苏轼理论与实践不一致的原因。谢桃坊在《苏轼诗研究》一书中进一步指出"高风绝尘"与苏轼的气质性格相违背，所以苏轼未能达到"高风绝尘"的高度。[117]

117.高云鹏：《"萧散简远"与"高风绝尘"——浅论苏轼对汉魏六朝艺术的批评》，《中国苏轼研究·第四辑》，北京：学苑出版社，2008年，第306页。

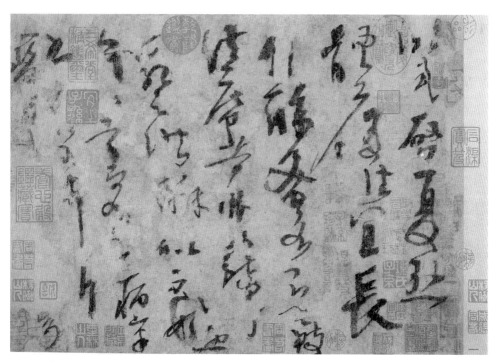

图 11　杨凝式　夏热帖　故宫博物院藏

　　对于谢桃坊先生所谓的高度问题，我不能完全赞同，风格之间本不必强定高下，要在作者于各自的追求中通玄达微，极其所诣。但谢先生等人所指出的这种与自身气质相违背的矛盾现象，正是我所关心的问题。泛泛地举例说明这一现象的存在，是轻松而愉快的，但要对此给出一种合理的解释，未必是一件轻松的事情。艺术史上，简单地用一种审美取向或风格类型来为艺术家贴标签，已是惯见的粗暴行为；而对于一位艺术家何以有着看似相反的风格的解释，也很容易流于粗暴。如果说苏轼对于已有风气的背离矫正，如一些学者所指出的，"抗拒或背弃这个风气的人也受到它负面的支配，因为他不得不另出手眼来逃避或矫正他所厌恶的风气"[118]。那么，就无法解释他何以不去创作自己所心仪的艺术样式，而竟然将时间消耗在连自己都认为"并非一流"的追求中。将之归为时代的局限，或者个人能力的欠缺，似乎并不是负责的态度！

118. 钱锺书：《中国诗与中国画》，《七缀集》，北京：三联书店，2002 年，第 1 页。

苏轼在《书子由超然台赋后》中的夫子自道，颇值得玩味：

> 子由之文，词理精确，有不及吾，而体气高妙，吾所不及。虽各欲以此自勉，而天资所短，终莫能脱。[119]

一方面是对对方优点的企羡，一方面又受制于"天资所短"的现实。苏轼是否真的是困于天资所短而终莫能脱？文艺追求不在求全，风格往往是在一个方向上的不断调整完善，如同大河奔赴，东流则不能遇见西面的风景，有选择必有代价，有收获也免不了遗憾。对这一遗憾讳莫如深，或者装作舍我所有其他风格便不值一提，甚至对自己所欠缺而恰为世人击赏的艺术风貌总是含沙射影、批驳贬抑，都是书画史上常见的庸俗表演。如苏轼这般，屡屡对自己所不能选择的风格样式投以欣赏羡慕之词的，书画史上并不多见。以至于我们要理解这样一种坦荡，却变得不那么容易。这种矛盾的表现，除了坦荡大度的胸襟，也是内在审美包容丰富的体现。或许正是这种复杂的关系，引起了后世对他的种种误会和猜测。但也恰恰是由于这些矛盾，折射了苏子思想的真实鲜活。学者们之所以常常会困惑于此，争论不休，半是由于对古人言论的认识，习惯于以一种"体系"看待，以为其碎金片玉之间，必有内在的统一逻辑。其实这不过是今日学者西化教育下常有的多情罢了。

以下两则苏轼论墨的简短题跋，不妨一读：

> 世人言竹纸可试墨，误矣。当于不宜墨纸上。竹纸盖宜墨，若池、歙精白玉板，乃真可试墨，若于此纸上黑，无所不黑矣。褪墨石砚上研，精白玉板上书，凡墨皆败矣。[120]

119. 苏轼：《书子由超然台赋后》，《苏轼全集校注》，石家庄：河北人民出版社，2010年，第 7385 页。

120. 苏轼：《试墨》，《苏轼全集校注》，石家庄：河北人民出版社，2010年，第 7946 页。

世言蜀中冷金笺最宜为墨，非也。惟此纸难为墨。尝以此纸试墨，惟李廷珪乃黑。[121]

在这两则文字中，苏轼运用的文法如出一辙，都是先提及世人某一看法，然后加以反驳，分而视之，两则文字都观点鲜明。然而，若将两则文字合在一起，苏轼的见解却让我们无从捉摸。他反驳了两条彼此相反的看法，从而让自己两次表达的观点彼此矛盾。

如此针锋相对的看法，我们要如何处理呢？用现代人对于思想架构的观念，先入为主地看待苏轼不同场合、不同心境下的文字留存，难免不强加解说，刻意弥缝、回护。这在对古今书画家观念的讨论与研究中，已经成为一种常见的陷阱——当然远不止苏轼研究。早在1989年，张子宁先生已经就这个问题提出了自己的洞见，那是他在董其昌学术讨论会上的发言，虽与苏轼无关，其理则颇为类似。张先生说：

现在有人认为董其昌理论中这也有矛盾，那也有矛盾，那都是从一个设想的前提出发的，就是以为董其昌的理论是一种周全的理论。其实董其昌自己也并没有认为他的理论已经很周全，不然他至少有一篇完整的文章，但至今为止我们看到的都只是些语录条条，没有一个逻辑的顺序。在这点上他不像石涛，有一篇完整的东西。事实上董其昌的论点也不是一成不变，而是有演变发展的。[122]

张先生的这段文字我是从白谦慎先生的著作中读到的，白先生以傅山为例。对于这一问题进行了更为深刻的讨论，他说：

121. 苏轼：《试东野晖墨》，《苏轼全集校注》，石家庄：河北人民出版社，2010年，第7972页。
122. 舒士俊整理：《董其昌学术研讨会综述》，《朵云》编辑部编：《中国绘画研究论文集》，上海：上海书画出版社，1992年，第96页。转引自白谦慎：《傅山的交往和应酬：艺术社会史的一项个案研究》，上海：上海书画出版社，2003年，第136页（注156）。

我们必须注意到，在对书法发表言论时，一时一地的看法和深思熟虑的理论建构很不相同。很多书论（特别是笔记式的议论）常有其特殊的针对性，有时它们代表的仅是论者一时一地的看法。但在正式撰文论书时（如项穆之作《书法雅言》），作者又常会有意识地把自己从具体的环境中抽出，讨论具有一般意义的问题。而在此时，一些作者也常会不加批判地承袭前人的一些旧说，采用一些冠冕堂皇的套话。[123]

苏轼没有完整的书法专著，他的论书文字主要分为三类：其一是论书诗，其二是题跋文字，这两类占了绝大部分，被拿来讨论得也最多；第三类则是他在较为正式的文章（如为人作记之类）中涉及书法问题时流露出的见解。论书诗的问题前文已有讨论，不再赘述。而题跋文字，这一最为纷杂繁乱的部分，正是本节观察的重点。这些文字多出于一时之想，具有很大的随意性，未必都可以代表作者深思熟虑的思想，其前后的不一致更是常有的现象。然而也正是由于随意，少有刻意的掩饰，从而呈现出更为丰富的可能。正如白谦慎先生所指出的："即使一位艺术家在同一时期所发表的言论，也时有抵牾之处，因为他要应付不同的场合，特别是应他人的邀请作题跋，书法家要根据具体的情景来调整自己的修辞方式。"[124]譬如我们下面将要讨论的这几则题跋，就反映了这样的情况：

正献公晚乃学草书，遂为一代之绝。公书政使不工，犹当传世宝之，况其清闲妙丽，得昔人风气如此耶？[125]

123. 白谦慎：《傅山的交往和应酬：艺术社会史的一项个案研究》，上海：上海书画出版社，2003 年，第 136 页。

124. 白谦慎：《傅山的交往和应酬：艺术社会史的一项个案研究》，上海：上海书画出版社，2003 年，第 135 页。

125. 苏轼：《跋杜祁公书》，《苏轼全集校注》，石家庄：河北人民出版社，2010 年，第 7818 页。

> 此数十纸，皆文忠公冲口而出，纵手而成，初不加意者也。其文采字画，皆有自然绝人之姿，信天下之奇迹也。[126]

上一则言杜衍书"得昔人风气"，下一则言欧阳修书"初不加意"，都是就具体的作品而言。如果我们对于苏轼的论书印象是由此而建立起来，那么对于下面的文字，就会感到意外：

> ……而此字画，平等若一，无有高下、轻重、大小。云何能一？以忘我故。若不忘我，一画之中，已现二相，而况多画。如海上沙，是谁磋磨，自然匀平，无有粗细。如空中雨，是谁挥洒，自然萧散，无有疏密……[127]

> ……亲书《华严经》八十卷，累万字，无有一点一画见怠堕相。人能摄心，一念专静，便有无量感应。而元忠此心尽八十卷，终始若一。[128]

米芾当年弃欧书而不学，就是因为下笔"如印板排算"，以至于他在《自叙帖》中对此还是存有戒心，说道："古人书各各不同，若一一相似，则奴书也。"[129]而苏轼在这两则题跋中所描述的书写，不正是米芾所批评的"一一相似"吗？不正是被北宋士大夫普遍厌弃的"奴书"吗？苏轼是否欣赏这样的书写，我并不确定。对于这一问题的寻绎，其实是极为困难的，我们最多只能确定苏轼对于二人之作并不反感。在这些题跋中，我所感兴趣的不是哪些代表了他的

126. 苏轼：《跋刘景文欧公帖》，《苏轼全集校注》，石家庄：河北人民出版社，2010年，第7862页。

127. 苏轼：《书若逵所书经后》，《苏轼全集校注》，石家庄：河北人民出版社，2010年，第7896页。

128. 苏轼：《书孙元忠所书华严经后》，《苏轼全集校注》，石家庄：河北人民出版社，2010年，第7898页。

129. 米芾：《自叙帖》，曹宝麟：《中国书法全集·米芾卷》（一），北京：荣宝斋出版社，1992年，第271页。

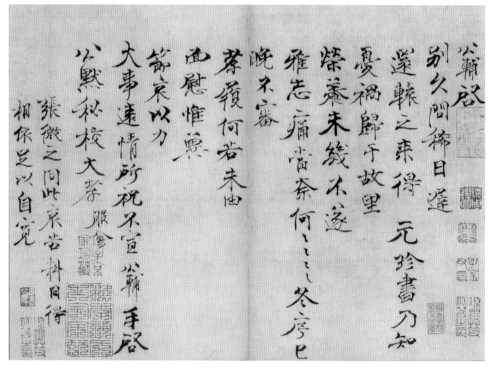

图 12　钱公辅　致公默秘校尺牍　台北"故宫博物院"藏

真心话，哪些出于一时的应酬，甚至有哪些话不免有违心的权宜考虑。我更感兴趣的是，他在具体的作品面前，作了修辞上的调整这一事实。

　　在杜衍、欧阳修与若逵（吴僧，生卒不详）、孙朴（字元忠，元祐间入馆职）的手迹之间，存在着书写性质所决定的差异，前者属于尺牍稿草，而后者则是抄写佛经。苏轼在这几则题跋的语言组织上，显然照顾到了它们性质上的差异。但如果若逵、孙元忠的书写并不四平八稳，不排除苏轼会选择另一类语言的可能，就像他在钱公辅（字君倚，1023—1074）所书《遗教经》后写下的那样："钱公虽不学书，然观其书，知其为挺然忠信礼义人也。"（图12）并将读者的目光引导向钱氏笔下那"峭崾有不回之势"。[130]同是抄经，措辞显然不同。

　　题跋文字的光彩，如散碎的珠贝，本就难以拾掇。如果不加区分，泛泛

130. 苏轼：《跋钱君倚书遗教经》，《苏轼全集校注》，石家庄：河北人民出版社，2010 年，第 7824 页。

将这些鲜活的文字从具体情境中剥离开来，一视同仁当做苏轼的观念进行讨论，不免掩盖了言论的复杂性。而论者各自从利己的角度出发，将孤立的文字取用解释，联属成文，只会将问题变得更为混沌不清。

尤侗（1618—1704）在读《东坡志林》的时候，写下了下面这样一段话：

> 欧阳永叔云："晋无文章，惟陶渊明《归去来分》一篇而已！"
> 东坡亦云："唐无文章，惟韩退之《送李愿归盘谷序》一篇而已！"此两公兴到之言，非至论也。[131]

东坡常有过头话，有时候比评价孟郊的"寒虫夜号"还要强烈。他不喜杜默（1021—约1089）诗，而讥之为"京东学究饮私酒、食瘴死牛肉，饱后所发者"。[132]由于其影响大，品题之后，便成定论。唐代诗人徐凝本非一无足取，自苏子斥为"恶诗"，便无人问津。书法上也是一样，李建中（945—1013）、宋绶（991—1040）、苏舜钦（1008—1049）等绝非流俗可比，而林逋（968—1028）也未必远出时辈，由于苏轼的品评，损誉之间，直接影响到后世的认识。朱熹说他：

> 平时为文论利害，如主意在那一边利处，只管说那利；其间有害处，亦都知，只藏匿不肯说。欲其说之必行。[133]

这话从道理上看，固然是事实，但从文学家驱遣文字的角度来观察，或有别解。

131.尤侗：《西堂杂组一集》卷八《读东坡志林》（二十则之十九），《尤侗集》，上海：上海古籍出版社，2015年，第141页。
132.苏轼：《评杜默诗》，《苏轼全集校注》，石家庄：河北人民出版社，2010年，第7621页。
133.《朱子语类》（卷一三〇），北京：中华书局，1986年，第3113—3114页。

二、文学手法与观念传达

除了由时间先后、情境不同带来的言论不一之外，对于苏轼论书文字的讨论，还有一个较为特殊的因素向来被论者所忽视——他作为一名文学家驱遣文字的本能！苏轼既是书画的鉴赏者、评论者，更是文学语言上的天才。他将自己对于书法的见解诉诸文字的时候，文学家、诗人与鉴赏者的身份共存于一身，而其间不免时有轻重。很多时候，文学家安排运筹文字之本能所产生的作用，可能要远远凌驾于纯粹的鉴赏之上。

文学语言的夸张特点，是文学上重要的艺术手法，王充在《论衡·艺增》篇里说：

> 世俗所患，患言事增其实，著文垂辞，辞出溢其真，称美过其善，进恶没其罪。何则？俗人好奇，不奇，言不用也。故誉人不增其美，则闻者不快其意；毁人不益其恶，则听者不惬于心。闻一增以为十，见百益以为千，使夫纯朴之事，十剖百判；审然之语，千反万畔。墨子哭于练丝，杨子哭于歧道，盖伤失本，悲离其实也。蜚流之言，百传之语，出小人之口，驰闾巷之间，其犹是也。

这种情况在书法绘画的讨论中，也有体现。具体的讨论，我们不妨先借用费衮（字补之，绍熙进士）对于苏轼论画的一段观察来介入：

> 东坡作《文与可画筼筜谷偃竹记》云："画竹必先得成竹于胸中，执笔熟视，乃见其所欲画者，急起从之，振笔直遂，以追其所见，如兔起鹘落，少纵则逝矣。与可之教予如此。"此固作画之法，然不惟竹也，画水亦然。坡尝记："蜀人孙知微欲于大慈寺寿宁院壁，作湖滩水石四堵，营度经岁，终不肯下笔。一日，仓皇入寺，索笔墨甚急，奋袂如风，须臾而成，作输泻跳蹙之势，汹汹欲崩屋

也。"以此言之，则心手相应之际，间不容发，非若楼台人物，可以款曲运笔，经日而成也。[134]

在费衮所引用的两段苏轼论画文字中，我们不难感受到其中行文手法、议论方式的如出一辙。设想一下，如果我们去掉这种"追其所见，如兔起鹘落""营度经岁，终不肯下笔""奋袂如风，须臾而成"的文字描写，读来是多么的平淡无味。文同、孙知微作画是否真的如此夸张，很难考证，但二人即便有此行为，想来也不过是偶一为之。大凡写人，必择其有代表性的言行，则苏轼所记不只是文、孙二人作画有别于他人之处，甚至也有别于其自身的常态。若使他们平生作画次次如此，其事也使人很难想象。书画之事，幽眇难测，下笔之际的状态契合，其如云来雾往，无形无迹，已是论者共识，不容否认。但并不是每次下笔都有这种幽微要眇的神秘状态。在艺术生活之中，在苏轼的笔下，显然这种状态被文学性地夸大了。

另外，值得注意的是，费氏指出了这一"间不容发"的状态与题材内容不无关系，"非若楼台人物，可以款曲运笔，径日而成也"。只是关于楼台人物的画作，苏轼没有留下专门的文章。但我们有理由相信，苏轼对于不同题材的绘制，必不会强求其合于一定之规。就像在前文我们看到的那样，对于杜衍、欧阳修的手札，与若逵、孙元忠的写经，他便有着不同的评价角度。而文同在竹石之外也画山水，孙知微在画水之外，"画释老，则往山墅独处，不茹荤，经时方成"。[135]显然，在这不茹荤腥、经时方成的郑重状态下，他应该不会"仓皇入寺……奋袂如风"。[136]

134. 费衮：《画水》，《梁溪漫志》（卷七），《全宋笔记》（第 5 编，第 2 册），郑州：大象出版社，2012 年，第 212—213 页。

135. 曹学佺：《蜀中广记》（卷一〇八画苑记第四），《景印文渊阁四库全书》（第 592 册），台北：台湾商务印书馆，1985 年，第 720 页。

136. 关于文字记录中画家的形象如何被修饰、夸张、神话、模式化，以及这一倾向是如何影响后来执笔者的写作，西方学者有极为精彩的讨论。见 [美] 恩斯特·克里斯、（奥地利）奥托·库尔茨著，孙艺译：《艺术家的形象：传奇、神话与魔力》，南京：译林出版社。2018 年。另外，高居翰对明清画家的相关讨论也可参看。[美] 高居翰《画家生涯：传统中国画家的生活与工作》，北京：三联书店，2012 年，第 134—135 页。

（一）　语言的模糊性

回到书法问题上来，黄庭坚在回复胡逸老求书的信中说：

> 所须诸字，若得暇，一日之功；或无思，则数月，要须获麟于未发
> 前耳。[137]

这种"得暇"与"无思"的分别，从一日到数月，或许更近于书者的实际。但这样的话，与苏轼写文同、孙知微的文字相比，显然不够过瘾！虽然山谷这一记录已经将书法状态上的差异说到头了。如果还要比这更为夸张的例子，可能就是径直拒绝下笔吧：

> 或问东坡草书。坡云："不会。"进云："学人不会？"坡云：
> "则我也不会。"[138]

这是苏轼在黄州写赠徐大正（得之）的字条，大约出于一时戏语。由于时空悬隔，孤零零这么两句，虽然字句浅近，而语意实在是晦涩难明。如果结合另一则给徐大正的信来看，或许可以推出一个合理的解释：

> 此蔡公家赐纸也。建安徐大正得之于公之子谷。来求东坡居士草
> 书，居士既醉，为作此数纸。[139]

很可能是徐氏求苏轼草书，第一次苏轼拒绝了，第二次不忍再拒，或出

137. 黄庭坚：《与胡逸老书十》（其九），《黄庭坚全集辑校编年》，南昌：江西人民出版社，2008 年，第 1197 页。

138. 苏轼：《书赠徐大正四首》（其四），《苏轼全集校注》，石家庄：河北人民出版社，2010 年，第 7838 页。

139. 苏轼：《书赠徐大正四首》（其一），同上，第 7836 页。

于一时醉中佳兴，满足了徐氏的请求。但这种解释显然是出于我们的猜测。猜测总是力求让事情看起来合乎情理，至于与事实远近，就很难说了。因为词句太短，留下了很大的想象空间，我们也完全可以有另外的解释。如果将两段话的因果逻辑换一个顺序，也可能是这样的情况：第一次徐大正求字，东坡满足了他的要求，而后徐氏再求，东坡便拒绝。

但或者还有第三种解释，由于第一段文字的太过于口语化，使我怀疑其中很可能有暗藏的"机锋"。苏轼这一类的文字不在少数。由于学力不足，我找不到这则文字中"机锋"的源头，但我隐约感到这种语言片段，既然苏轼会书之以赠人，就不会言下无文。或许这和当时盛行的禅宗公案有某种联系。"则我也不会"中的"则"字，既可以作为副词，也可以作为动词，意为"效仿""取法于"。如赵孟頫所谓"当则古，无徒取法于今人也"[140]，正是其例。如此意，"则我"，正与"学人"对举，其意便是：人问东坡作草书，东坡说不会，人又问"效仿他人，不会吗？"东坡回答"效仿我自己，也不会"。言下之意是此时东坡酒醒，兴致已过，草书状态不在了。结合苏轼惯于醉中作草，也曾自言"醒即天真不全"[141]来看，如此理解可能更为合理。但我不得不承认，这种合理，只是局外人的猜度，与事实相距几何，是不得而知的。

元丰四年（1081），王巩求苏轼画，苏轼在回信中说：

> 画不能皆好，醉后画得一二十纸中，时有一纸可观，然多为人持去。于君岂复有爱，但卒急画不成也。今后当有醉笔，嘉者聚之，以须的信寄去也。[142]

140. 韩性：《书则序》，《历代书法论文选续编》，上海：上海书画出版社，1993 年，第 196 页。

141. 苏轼：《书张长史草书》，《苏轼全集校注》，石家庄：河北人民出版社，2010 年，第 7797 页。

142. 苏轼：《与王定国四十一首》之十三，《苏轼全集校注》，石家庄：河北人民出版社，2010 年，第 5696 页。

所谓一二十纸中，时有一纸可观，可见成功率并不高。成功率不高，有时候并非水平不够，而是由画的类型所决定的。这一点，并不需要多作解释，大凡强调意外之趣的作品，较之四平八稳的，成功率总要偏低一点。而我们要讨论的是，由于成功的缺乏保障，当作者突然有一种强烈的作画冲动之时，便片刻也不愿耽搁。所谓"思之思之，鬼神通之"，正是由于长期的执着冥思之功，一旦"鬼神通之"，往往信手落笔，皆如所愿。这种曲折而有意趣的行文手法，固然是有效的写作形式，却未必是生活的实际。实际的情况有时可能正好相反——创作上的冲动，在更多时候并不能保证笔下可观。但真实的情况记录太煞风景，也太庸常乏味，人们很少愿意将它如实地写在文字里。米芾云："已矣此生为此困，有口能谈手不随。谁云心存乃笔到，天工自是秘精微。"[143]正是含蓄传递出这种创作图景的另一面。

苏轼画竹，受益于文同之教，"振笔直遂，以追其所见，如兔起鹘落，少纵则逝矣"。这一切，都建立在"先得成竹于胸中"。而文同不只是擅长画竹，他对草书也有着相似的执着。他自言：

> 余学草书凡十年，终未得古人用笔相传之法。后因见道上斗蛇，遂得其妙。乃知颠、素之各有所悟，然后至于如此耳。[144]

所以苏轼以不无戏谑的语气说：

> 留意于物，往往成趣。昔人有好草书，夜梦则见蛟蛇纠结。数年，或昼日见之，草书则工矣，而所见亦可患。与可之所见，岂真蛇耶，抑草书之精也？予平生好与与可剧谈大噱，此语恨不令与可闻之，

143. 米芾：《自涟漪寄薛郎中绍彭》，《宝晋英光集》（卷三），丛书集成初编本，第13页。
144. 苏轼：《跋文与可论草书后》引文同语，《苏轼全集校注》，石家庄：河北人民出版社，2010年，第7840页。

令其捧腹绝倒也。[145]

　　言下似有对于为艺者冥思苦想的一种认同。但对于这短短几十字的题跋，要想给出一个令人信服的解释，明确苏轼文字是褒是贬，却并不容易。二人情谊深笃，见于字里行间，一望可知；而其中传递的书法见解，却理隐意深，幽微难测。如果据苏轼《跋文与可草书》所谓"是日，坐人争索，与可草书落笔如风，初不经意"[146]，以及他将文同草书列为第三[147]来论，可以将上文理解为肯定的意见，尤其是从"恨不令与可闻之"来看，此文当是写于文同殁后，更不应有所微词。但如果换一个角度，读者也很可能有不同的解释，他完全可以据苏轼《书张少公判状》中对文同草书的评价，来否定上面的意见：

　　　　古人得笔法有所自，张以剑器，容有是理。雷太简乃云闻江声而笔法进，文与可亦言见蛇斗而草书长，此殆谬矣。[148]

　　苏轼向来不喜欢自神其说，此处对文同草书的批评，便直接显明，不必费心猜度。以这一则题跋为参照，对前一则的戏谑之词的解读便会截然相反。至此，在上述一褒一贬两种意见中，学者各执一端，便很难得到一个统一的认识。在当代学者的文章里，常常引用到这些文字，各自按需取用，正说反说，无不如意。但或者在未能勘破作者意旨之前，各种解说还需慎重！

145. 苏轼：《跋文与可论草书后》，同上。
146. 苏轼：《跋文与可论草书》，同上，第 7813 页。
147. 苏轼：《书文与可墨竹》，《苏轼全集校注》，石家庄：河北人民出版社，2010 年，第 2926 页。
148. 苏轼：《书张少公判状》，《苏轼全集校注》，石家庄：河北人民出版社，2010 年，第 7796 页。按，此文汪砢玉《珊瑚网》（卷二〇四·书品）上收录，文字有所不同："古人用笔，必有所自，长史以剑器悟，容有是理。雷太简云听江声而笔法进，文与可亦言见蛇斗而草书长，非诞也。"关键是最后一句，意思与他本完全相反，不知其底本是否有所依据。见《中国书画全书》（第 8 册），上海：上海书画出版社，2009 年，第 255 页。

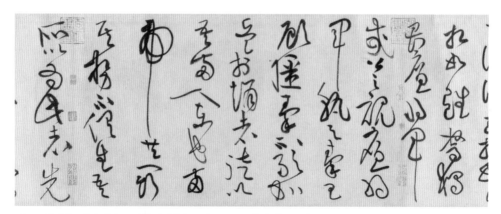

图 13　黄庭坚　廉颇蔺相如列传（局部）　美国钮约大都会博物馆藏

　　与此相似的例子并不少见。下文中苏轼对于黄庭坚草书的评价，也有着类似的情况：

　　　　昙秀来海上，见东坡，出黔安居士草书一轴，问此书如何？坡
　　云："张融有言：'不恨臣无二王法，恨二王无臣法。'吾于黔安亦
　　云。他日黔安当捧腹轩渠也。"丁丑正月四日。[149]

　　从落款可知这段话写在绍圣四年（1097）正月，联系黄庭坚的自评来看，黄氏这个时期还没有见过怀素《自叙帖》，其草书也还没有真正进入晚年的悟入层次。山谷自己虽然自信满满，外人却少有许可。加之苏轼对黄庭坚草书向来多有批评，那么这一则应当也是笑山谷无古法。但如此解释，其中的"他日黔安当捧腹轩渠"一句，就无处安置。轩渠，悦乐貌，并非绝倒、喷饭之类，如果苏轼意在批评黄庭坚没有二王以来古法，黄庭坚又怎么轩渠得起来呢？

　　如此说来，似乎是在夸赞山谷草书有新意、出人意表，但显然我们从苏、黄二人的文字中，都找不到任何旁证。苏轼对于同时或稍晚辈的书法，也从不见如此激进的评价（图13）。

149. 苏轼：《跋山谷草书》，《苏轼全集校注》，石家庄：河北人民出版社，2010年，第7878页。

还有一种解读，从"吾于黔安亦云"出发，可以将张融与二王替换为苏轼与黄庭坚，成为这么一个句式："不恨吾无山谷法，恨山谷无吾法！"黄庭坚书法上受苏轼影响极大，尤其是早年多有直接师法苏轼之处。不仅在早年行书作品中可以见到苏轼的影响，山谷文字中对此也多有提及。但山谷的草书，却多出于自己的心得，而与苏轼没有衣钵相传的渊源。如果这段文字确实可以这么解读的话，苏轼或是在暗示黄庭坚已经努力从苏家矩度中挣脱了！这言语里似颇有意味，是足可以让山谷"捧腹轩渠"的。

但这三种解释也仍然没有一种可以令人信服，都不过是读者从各自的立场得到的一偏之论。虽然第三种意见是由我提出，我却绝不敢以此为定见。我更怀疑苏轼在写下这段文字的时候，对于他笔下的模糊性是了然于心的——甚至这恰恰就是他的故意——对于昙秀的提问，他没有给出明确的回答。这段文字中所可贵的，主要是文字本身的光芒，而不是其中传达的具体见解！古人云"言岂一端而已"，解读如此，写作亦复如此。对于语言内涵与外延的掌控拿捏，是语言高手享受的游戏。就像我们今天常常见到的，那些善于言辞的人们，对于一些不便直言的问题，总会给出巧妙的回答。钱锺书有谓："貌似文艺评论，实质是挂了文艺幌子的社交辞令。"[150]如果我们不取钱氏的批评之意，只以事实考量，人们的发言在人情世故中必要的修饰自是客观的事实。这可能是由于心下不认同而不便直说，但也不排除欲将语言打磨得更有意味的愿望。要之，在这样的问题上反复讨论其意之所指，永远是后人的纠结。即使起苏子于九泉而问之，他也完全可以再来一段类似的话做出解释，毕竟这种驱遣文字的功夫对他来说，太娴熟了！

丛文俊先生说："在文人与书家、书论合一的背景下，文学给书法带来许多审美、评论和阐释上的益助，也因此为其增加许多模糊感，乃至于混淆彼此的界限，经常使人们误把文学的感受，当作书法的内容。"[151]苏轼在晚年，不止一次提到孔子所谓"辞达而已矣"，并将之作为论文的重要标准。

150. 钱锺书：《中国诗与中国画》，《七缀集》，北京：三联书店，2002年，第26页。
151. 丛文俊：《中国古代书法论著的文体、文学描写与书法研究》，《揭示古典的真实：丛文俊书学、学术研究论集》，郑州：中州古籍出版社，2003年，第317页。

他批评扬雄"好为艰深之词，以文浅易之说"[152]，足见其论文取向。但这都是晚年的看法。在给王庠的信中，他这样说道：

> ……孔子曰："辞达而已矣。"辞至于达，止矣，不可以有加矣。……轼少时好议论古人，既老，涉世更变，往往悔其言之过，故乐以此告君也。儒者之病，多空文而少实用。……[153]

对于少时议论"其言之过"，对于儒者"多空文而少实用"，晚年东坡有着清醒的认识和深刻的反省。我们在欣赏他那闪着光芒的文字时，是否也可以坦荡地承认，这光芒之下，多少也有一些意旨不明的"空文"吧！

（二）　"尊题"的需要——以评李建中为例

李建中，字得中，曾掌西京御史台，人称"李西台"（图14）。苏轼不止一次提到李建中的书法，有时批评很重，其中有几处文字，不取之意颇为相似，见于《王文甫达轩评书》《评杨氏所藏欧、蔡书》《杂评》。人们多据此以为苏轼论书鄙薄李建中，这或许只是看到了此事的一面。若将三跋对照来读，其中缘由似不难揣摩：

> 自颜、柳氏没，笔法衰绝，加以唐末丧乱，人物雕落磨灭，五代文采风流，扫地尽矣。独杨公凝式笔迹雄杰，有二王、颜、柳之馀，此真可谓书之豪杰，不为时世所汩没者。国初，李建中号为能书，然格韵卑浊，犹有唐末以来衰陋之气，其馀未见有卓然追配前人者。独蔡君谟书，天资既高，积学深至，心手相应，变态无穷，遂为本朝第一。
> （《评杨氏所藏欧、蔡书》）

152. 苏轼：《与谢民师推官书》，《苏轼全集校注》，石家庄：河北人民出版社，2010年，第5291页。

153. 苏轼：《与王庠书》，《苏轼全集校注》，石家庄：河北人民出版社，2010年，第5306页。

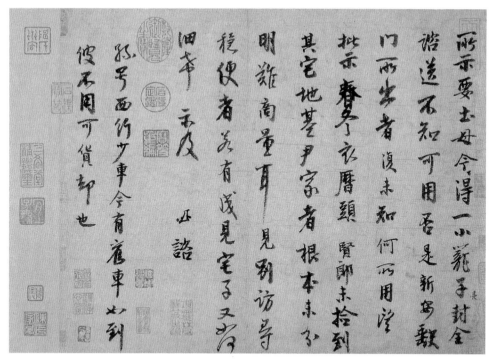

图14　李建中　土母帖　台北"故宫博物院"藏

　　唐末五代文章卑陋，字画随之。杨公凝式笔为雄，往往与颜、柳
相上下，甚可怪也。今世多称李建中、宋宣献，此二人书，仆所不晓。
宋寒而李俗，殆是浪得名。惟近日蔡君谟，天资既高，而学亦至，当为
本朝第一。（《王文甫达轩评书》）

　　杨凝式书，颇类颜行。李建中书，虽可爱，终可鄙，虽可鄙，终
不可弃。李国主[154]本无所得，舍险瘦，一字不成。宋宣献书，清而复
寒，正类李留台重而复寒，俱不能济所不足。苏子美兄弟，俱太俊，非
有馀，乃不足也。蔡君谟为近世第一。（《杂评》）[155]

154. 按，"李国主"是宋人文献中对南唐后主李煜的常见称呼，苏轼《临桓温蜀平帖》（见
天津博物馆藏《西楼苏帖》）中亦有"李国主"之称。底本作"李国士"，今市肆通行版本
亦皆如此，误。此据汪砢玉《珊瑚网》（卷二四上）、卞永誉《式古堂书画汇考》（卷一）径改。
155. 三跋分别见于：《苏轼全集校注》，石家庄：河北人民出版社，2010年，第7828、7831、7830页。

　　三段文字中都涉及到颜真卿、杨凝式与蔡襄，这反映出苏轼对于书法史的一种观念——无论有没有明确的用意，他在强调统绪流传的时候，已经在事实上做出了重建书法史的努力。对于李建中（包括宋绶、苏子美兄弟）的批评，其目的在于引出或论证下文的结论——蔡襄书法近世第一，并以此上接颜、杨。对李建中的书法成就，其时并非没有人批评，如章惇就说他"学书宗王法，亦非不精熟，然俗气特甚"。[156]但这样的意见毕竟不多，黄庭坚更是对其赞誉有加。[157]而宋绶之书评者以为"富有法度，虽清癯而不弱"，

156. 章惇：《章子厚论书杂书》其九，张邦基：《墨庄漫录》（卷一〇），北京：中华书局，2002年，第269页。

157. 黄庭坚在多处题跋中谈及李建中书法，总体来说是极为肯定的。当代学者多以为暗含批评，对此有必要稍作梳理。黄庭坚为李氏三帖所作的一首诗说："当时高蹈翰墨场，江南李氏洛下杨。二人殁后数来者，西台唯有尚书郎。篆科草圣凡几家，奄有汉魏跨两唐。……仲将伯英无后尘，迩来此公下笔亲。使之早出见李卫，不独右军能逼人。枯林栖鸦满僧院，秀句争传两京遍。文工墨妙九原荒，伊洛气象今凄凉。夜光入手爱不得，还君复入古锦囊。此后临池无笔法，时时梦到君书堂。"（《李君贶借示其祖西台学士草圣并书帖一编二轴以诗还之》，《黄庭坚全集辑校编年》，南昌：江西人民出版社，2008年，第223页。）可谓赞誉有加，推崇备至。需要说明的是，有两个因素使得这首诗的说服力打了折扣。其一是此诗的写作情境，山谷从李君贶（李建中之孙）借观其祖父墨迹，此诗乃归还时所作，其赞誉或有一定的礼节性成分。其二，此事在神宗元丰三年（1080），其时山谷书法功力还很薄弱，处于尚不自信的时期。要之此诗出于山谷所作，虽不当视作定论，至少体现了山谷早期对于李氏书法的向往之意。此后他对于李建中最主要的品评，是下面这几段题跋：

　　余尝评近世三家书："杨少师如散僧入圣，李西台如法师参禅，王著如小僧缚律。"（《题杨凝式诗碑》，同上，第1557页）

　　（王著）若使胸中有书数千卷，不随世碌碌，则书不病韵，自胜李西台、林和靖矣。（《跋周子发帖》，同上，第1573页）

　　李西台虽少病韵，然似高益、高文进画神佛，翰林工至今以为师也。（《书韦深道诸帖》，同上，第1152页）

　　以上三条基本意思差异不大，虽于李建中书法韵度稍欠而感到遗憾，但总体评价还是以肯定为主。至于下面这一条，则涉及到宋人对于"美"的认识的变化：

　　李西台出群拔萃，肥而不剩肉，如世间美女，丰肌而神气清秀者也。但摹手或失其笔意，可恨耳。（《跋湘帖群公书》，同上，第1571页）

　　从今天的角度来看，以美女为譬喻，很容易以为这是暗含讥讽，然北宋时期对于书法

同时论者少有间言。[158]朱长文更明确说宋绶"特工笔法，本朝以来，言书者称李西台与宣献云"。[159]对之不留情面的批评，大概是自苏轼开始的。暂不论苏轼的评价是否公平，由于苏轼的影响力，这一意见后来就逐渐成为主流观念而被接受，则是事实。我无意于就李、蔡孰优孰劣多着笔墨，对于另一个问题的了解或许比这一争论更有意义。那便是在苏轼言论的背后，隐藏着一个不容忽视的事实——李建中在当时的影响力远在蔡襄之上。[160]

而苏轼的批评，恰恰是由于李建中具备这样的影响力。在论证蔡襄"本朝第一"时，本朝影响力最大的书者，正成为苏轼绕不过的话题。对于蔡襄书史地位的确认，如果不涉及李建中等人，便不足以建立。而李氏的不足之处，正成为蔡襄迥出流辈的奠基石。类似的例子并不止此，密州安丘（今山东安丘市）人董储，未闻以善书名，苏轼称"其书尤工，而人莫知，仆以为胜西台也"[161]，也是以李建中作为陪衬。但如果我们由此便认为苏轼论书完全不取李建中，恐未必得其实情。这从黄庭坚对于苏轼《黄州寒食诗帖》的跋语中，也可以得到了解。黄

之美的评价并不只限于大丈夫之美，只要看看黄庭坚反复说苏轼书法"姿媚"便可以了解，黄氏在书法品评上以女性之美为喻，多为褒义。而他对李建中更大的肯定，来自于《题李西台书》，他说："余尝评西台书，所谓'字中有笔'者也。字中有笔，如禅家句中有眼。他人闻之瞠若也，惟苏子瞻一闻便欣然耳。"（《题李西台书》，同上，第1589页。）"字中有笔"一语，黄庭坚多次道及，用他自己的解释："字中有笔，如禅家句中有眼，非深解宗趣，岂易言哉！"（《自评元祐间字》，同上，第736页。）显然是极高的评价。尤其是山谷晚年为苏轼《黄州寒食诗帖》作跋，有"此书兼颜鲁公、杨少师、李西台笔意"之论，以李建中与颜真卿、杨凝式并称，更可以了解山谷的态度。

158. 《宣和书谱》（卷六）《正书四·宋绶》，《中国书画全书》（第2册），上海：上海书画出版社，2009年，第293页。

159. 朱长文：《续书断·下》，《墨池编》（卷一〇），《中国书画全书》（第1册），上海：上海书画出版社，2009年，第288页。

160. 这一点可以从欧阳修的评价中了解，《杨凝式题名》云："五代之际有杨少师，建隆以后称李西台，二人者笔法不同，而书名皆为一时之绝。"《欧阳修集编年笺注》（第7册），成都：巴蜀书社，2007年，第575页。《宣和书谱》（卷一二）《行书六·李建中》也称："当时士大夫得其笔迹，莫不争藏以为楷法。"《中国书画全书》（第2册），上海：上海书画出版社，2009年，第307页。

161. 苏轼：《跋董储书二首》（其一），《苏轼全集校注》，石家庄：河北人民出版社，2010年，第7812页。

庭坚说："此书兼颜鲁公、杨少师、李西台笔意。"[162]苏轼对于李建中的意见，黄庭坚不会不知，假使其意尽是否定，山谷此言不是太过唐突无礼了吗？而苏轼本人对西台书法也有过很高的评价，只是这些评价很少有人在意。元祐年间，苏轼游金门寺时写过四首小诗，其三云：

> 西台妙迹继杨风，无限龙蛇洛寺中。
> 一纸清诗吊兴废，尘埃零落梵王宫。[163]

将李建中书法与杨凝式相提并论，足见推崇之意。黄庭坚将颜、杨与李建中并置，并以此来评价苏书，很有可能正是受到苏轼这一类意见的影响。只是类似的意见少有流传，而前引三跋又太过于醒目，遂使后世观察尽被这片面的印象遮掩。简言之，苏轼之所以对于李建中有卑浊的评价，颇似作文之法中所谓"尊题"，抑扬之意全为主题服务。这在论书诗中的运用尤为明显，后文还有论及。

后来黄庭坚等人推崇苏轼，而对于蔡襄书法表现得有些不以为然。这既是苏轼后来居上的事实反映，也与苏轼扬蔡抑李，成为颇为相似的循环。既然要尊东坡为本朝新的第一，蔡襄便成为回避不了的人物（图15）。

顺便提一下，苏轼对于蔡襄的评价之高，后世多有异词。如果只是出于艺术上的不同见解，自然无需多言，但其中不乏一些与艺术无关的猜测，却

162. 20世纪80年代末，台湾学者对山谷此处"李西台"当为李建中还是李北海曾展开争论，各执一词，议论纷杂。李郁周稍晚发表的《苏轼〈寒食诗卷〉黄庭坚跋语析义》（台北：《书画艺术学刊》，2008年，第4期）一文，辨析周密，论议精当，认为旧说"李西台"为李建中无误，张清治、张惟助等人提出的李邕说并不能成立。本文赞同李郁周的观点，李文大略可以视作这一论战的最终结论。

163. 苏轼：《金门寺中见李西台与二钱（惟演、易）唱和四绝句，戏用其韵跋之》四首其三，《苏轼全集校注》，石家庄：河北人民出版社，2010年，第3144页。这首诗的具体写作年限不能确定，但大略可定在元祐初年。《纪年录》谓元祐五年帅杭作，题作《过金文寺》；查慎行疑在开封作；王文诰认为作于洛阳，"似当作于元祐二、三年中而不能定。"综括看来，以王说为近是。

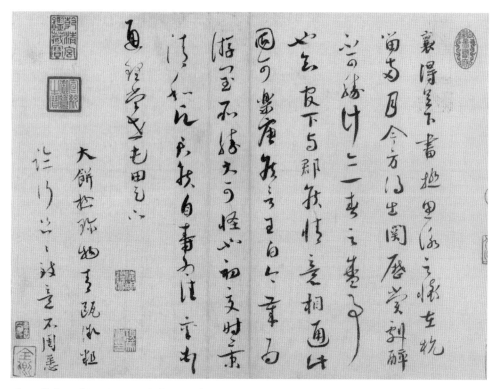

图15　蔡襄　思咏帖　台北"故宫博物院"藏

有必要稍加讨论。譬如启功先生就认为苏轼对蔡襄的评价夹带私情，"未免
阿好"。其《论书绝句》有云：

> 矜持有态苦难舒，颜告题名逐字摹。
>
> 可笑东坡饶世故，也随座主誉君谟。[164]

当代很多学者持论也与此相似。甚至有学者将这种阿好，归之于蔡襄的
官爵世誉。[165]这与启先生的看法，已然不在同一层面，都无一驳的必要。

164. 启功：《论书绝句》（注释本）（第六五），北京：三联书店，2002年，第130页。
165. 唐玲玲、周伟民：《苏轼思想研究》，台北：文史哲出版社，1996年，第510页。

苏轼与蔡襄接触不多，现有文献中并无一语道及两人交往，[166]那么苏轼对于蔡襄那份显然超越一般礼贤尊长之意的敬重，如果有私人感情的成分，自然来自于欧阳修的逢人说项。苏轼《答刘元忠四首》之四有云："怀思文忠公，爱其屋上乌。"[167]尊师爱师之意，不待赘言。由此而对蔡襄上多一层亲近与敬慕，自是人之常情。但以苏轼之心胸，加之从不随人议论的个性，"其所不然者，虽古之所谓贤人之说，亦有所不取"[168]。若将他对蔡襄的称誉，纯视作"随座主"的附和，则不免小看了苏轼！以个人感情而影响品鉴，无可厚非，审美本就是极为主观的事情，但这和主观故意地抬高完全不同。清人徐用锡说：

> 蔡君谟天分虽略亚于苏，工夫虽略亚于米，要其工力所至，楷本平原，行书宗二王，体格大方，独传单微正脉，故东坡在当时便谓"书法君谟自应出执牛耳。"何谦抑过当？乃知此老心眼定而能公。山谷与米老互相訾謷，苏公却数于山谷书有微词，至米则称之为"超妙入神"。苏、黄之交固密，真鉴者岂得以爱憎入之？[169]

其言颇有见地。

事实上，苏轼对于蔡襄也并不是没有批评。在《杂评》中他虽然推崇"蔡君谟为近世第一"，却紧接着便说"但大字不如小字，草不如真，真不如行也"[170]，言语含蓄，一个"但"字，却巧妙地传递出淡淡的遗憾之意。相比于前代名家辈出，诸体各造其极的辉煌，苏轼不免有一种时无英雄的慨叹！

166.《东坡题跋》卷四有"记与蔡君谟论书"一则，实非苏轼文字，丛文俊先生已有专篇，考证颇详。见丛文俊：《〈东坡题跋〉"记与蔡君谟论书"证伪》，载《古籍整理研究学刊》，2003 年 9 月，第 22—24 页。

167. 张志烈等校注：《苏轼全集校注》，石家庄：河北人民出版社，2010 年，第 6157 页。

168. 苏轼：《上曾丞相书》，《苏轼全集校注》，石家庄：河北人民出版社，2010 年，第 5198 页。

169. 徐用锡：《字学札记》，《明清书论集》，上海：上海辞书出版社，2011 年，第 734 页。

170. 苏轼：《杂评》，《苏轼全集校注》，石家庄：河北人民出版社，2010 年，第 7830 页。

另一次对于蔡襄的批评就没有这么隐晦了，只是这批评无关于书法，而是关于行事为人。但也恰恰是这一意见，更可以见出其评价本无私心。"德成而上，艺成而下"，显然在苏轼眼里，人品才是士人安身立命的根本。如果只是出于阿私，怎么可能会颠倒本末，取其小而遗其大者！清人刘墉（1719—1804）已经注意到了这一问题，在同名为《论书绝句》的诗中，刘墉与启功先生的看法就颇有不同：

> 岂惟手拣龙团茗，更与殷勤谱荔支。
>
> 可惜端明名下士，蔡、丁同入长公诗。[171]

刘墉所说的"蔡、丁同入长公诗"，所指的便是苏轼那首著名的《荔支叹》：

> 十里一置飞尘灰，五里一堠兵火催。
>
> 颠坑仆谷相枕藉，知是荔支龙眼来。
>
> ……
>
> 君不见武夷溪边粟粒芽，前丁后蔡相笼加。
>
> 争新买宠各出意，今年斗品充官茶。
>
> 吾君所乏岂此物，致养口体何陋耶？
>
> 洛阳相君忠孝家，可怜亦进姚黄花。

句中所谓"前丁后蔡"，"丁"指的是丁谓（966—1037），《宋史》传记中与王钦若、夏竦同列，卷后论曰："党恶丑正，几败国家，谓其尤者哉。"[172]是宋史上著名的奸邪小人。"蔡"便是蔡襄，将蔡襄与丁谓并置，批评不可谓不重！那么是什么原因让苏轼这样批评蔡襄？在"前丁后蔡相笼加"之句下，苏轼

171. 马宗霍：《书林藻鉴》（卷九），《书林藻鉴·书林纪事》，北京：文物出版社，1984年，第 126 页。

172. 《宋史》（卷二百八十三），北京：中华书局，1985 年，第 9578 页。

有一段自注："大小龙茶，始于丁晋公，而成于蔡君谟。欧阳永叔闻君谟进小龙团，惊叹曰：'君谟士人也，何至作此事耶？'"结合前后文，可以见出苏轼议论之所指，是在于臣子事君的方式问题。这牵涉到苏轼的政治原则，他早在《谏买浙灯状》一文中就表示过对于"穷天下之嗜欲""尽天下之玩好"的警惕。一切诱导和助长君主享乐之风的行为，都是为其所不齿的。[173]

苏轼之不随于人，独立不回，历来为世人敬仰，其"宽深不测之量，当日文、富诸公俱在訾议中"。[174]评蔡襄书法，又何至于全出于私情而违心赞誉呢？当然，訾议归訾议，并不是全盘否定。要之，就事论事，"争新买宠""致养口体"是一时之事，毕竟蔡襄在整体上无愧于一代贤臣。苏轼固然不会将书坛盟主许以道德不堪之人，但显然他也不会出于私情而轻易妄许。

（三）"翻案"文字

吕晚村云"昔人论作文，只是一个翻案法耳"，作者下笔以此开辟奇境，"尽将从前咕哗琐说翻驳一新，拔赵帜而立汉帜"[175]。董其昌论作文之法，则单立"翻"为一格，他说：

> 刘勰曰："词征实而难巧，意翻空而意奇。"夫翻者，翻公案之意也。老吏舞文，出入人罪，虽一成之案，能翻驳之。文章家得之，则光景日新。[176]

173. 关于此诗更细致的讨论，见王水照：《蔡襄的"忠惠"与"买宠"》，《鳞爪文辑》，西安：陕西人民出版社，2007年，第139—142页。

174. 《东坡先生全集录》卷三《策略四》储欣评语，转引自《苏轼全集校注》，石家庄：河北人民出版社，2010年，第797页。

175. 《吕晚村先生论文汇钞》，《吕留良诗文集》（上册），杭州：浙江古籍出版社，2012年，第480页。

176. 董其昌：《论文宗旨》，《董其昌全集》（第3册），上海：上海书画出版社，2013年，第29—30页。又见《画禅室随笔》（卷三），文字小有异同，同书第3册，第157页。

从为文的角度说，翻空出奇之论，最容易吸引读者的目光；但就道理而言，这也是最易引起误会的部分——读者很容易为其快意雄辩的文风所折服，以为这就是他心中的全体思想。

苏轼的翻案文字，文集中几乎俯拾皆是。关于这一话题的讨论也不少，但历代论者多关注于诗文，很少涉及论书的部分。大概是好学尚思习惯的奇妙作用，一些共闻习知的寻常见解，在东坡笔下常常要多想几个层次。有时候他还会将这种意见得来的过程，在行文中传递给读者。在苏轼而言，这是颇为轻松愉快的思辨游戏；在读者而言，经他阐幽表微的文字，读来便引人入胜、意味盎然。但我们有必要看到，有时由于文学色彩的过于强烈，往往影响到观念的真实传达。其中矛盾抵牾之处，可能并不是作者深思熟虑的体现，而只是一时一地所思所想的记录。我们试看下面的这一段：

> 观其书，有以得其为人，则君子小人必见于书。是殆不然。以貌取人，且犹不可，而况书乎？吾观颜公书，未尝不想见其风采，非徒得其为人而已，凛乎若见其诮卢杞而叱希烈，何也？其理与韩非窃斧之说无异。然人之字画工拙之外，盖皆有趣，亦有以见其为人邪正之粗云。[177]

苏轼先说了世人一般的看法，紧接着就对这一意见提出了反对，"以貌取人，且犹不可，而况书乎？"并以自己见颜书而想见其风采为例，说明这不过是出于主观想象的暗示。如果文章在此收结，其见解便是颇为鲜明的。但在短短百字之内，苏轼又对前说进行了补充，以至于经过两次翻案之后，我们实在把握不了他最终的主张。换言之，苏轼在否定"观其书，有以得其为人"之后，绕了一个圈，又回到人之字画工拙"有以见其为人邪正之粗"上来。经过了两次否定，他回到了他反对的立场。

当然，读者大可以从自己的角度为苏轼圆场，譬如文章中的两个"见"

177. 苏轼：《题鲁公帖》，《苏轼全集校注》，石家庄：河北人民出版社，2010年，第7794页。

字，由于有着"现"和"见"两种用法，解释起来就可以大做文章。它既可以表示作者通过书写"呈现""显露"其人，也可以表示观者通过鉴赏从作品中"辨别""想象"其人。我们可以将这两种意思随意搭配，但即使列出四种可能而从中选择最为圆满的一种解释，苏轼言语中的前后矛盾也并不能完全消解。更不用说参考苏轼在其他题跋中，关于"书如其人"问题的更多论述——那样只会把问题搅和得更为混沌。

之所以会出现这种现象，可能和这些文字的写作方式有很大关系。林纾（1852—1924）评苏文，说他"为文往往不能极意经营，然善随自救弊"。[178] 对此，李之仪以亲历者的身份，记录了苏轼为文的过程：

> 东坡每属词，研墨几如糊，方染笔，又握笔近下，而行之迟；然未尝停辍，涣涣如流水，逡巡盈纸。或思未尽，有续至十馀纸不已。议者或以其喜浓墨、行笔迟为同异，盖不知谛思乃在其间也。……东坡不善饮奕，一小杯则径醉，睡或鼾，亦未尝放笔。既觉，读其所属词，有应东而西者，必曰："错也！"但更易数字，因其西而终之，初不辨其当如是也。[179]

一则落笔书写之际，"谛思乃在其间"，不免出于一时，有时还出于醉后，"有应东而西者"，醒后自觉不对也不过是改几个字，并不作大的调整。最值得注意的，是这句"因其西而终之"——东坡笔下文字一旦形成，即使已不同于他"应东"的初衷，所做的改动只是让这"西"的方向显得更合乎逻辑而已，而并不执意重回观念上"东"的方向。如此一来，笔下文字不止出人意外，也有出乎自己意外的趣味。对于这种文学意趣的敏感把握，是苏轼的长处。如果从文章的角度来看，可谓投笔所向，无不如意，断简残

178. 林纾：《文微》，引自《苏轼资料汇编》，北京：中华书局，1994 年，第 1611 页。
179. 李之仪：《庄居阻雨邻人以纸求书因而信笔》，《姑溪居士全集》（第 2 册），前集卷一七，丛书集成初编，第 132 页。

篇，熠熠生光。但当我们在意的是这些文字背后的观念，就难免感到困惑，并带来校论甄别的麻烦。文学上的求新与理论上的严密，有时候是难免矛盾的。所以朱熹批评他"闲戏文字便好，雅正底文字便不好"，并以为其雅正类文字，"初看甚好读，子细点检，疏漏甚多"。[180]或者我们可以借用朱子的话这样表述：将这些文字作文学欣赏便令人快意，作理论研究便令人困惑！林纾论文，将此意说得更为明白：

> 苏家文字，喻其难达之情，圆其偏执之说，往往设喻，以乱人观听。骤读之，无不点首称可，及详按事理，则又多罅漏可疑处。[181]

林纾的话，不免有求全责备之嫌，不过如果我们不介意其言下的褒贬之意，就事论事，所言也自中肯——想必读者应该还记得前文引用苏轼论墨的那两则题跋，在他熟练驾驭翻案为文的手法之际，免不了有时会遗失（或者至少是掩盖）了自己真实的观点。

三、个人追求与审美包容

贡布里希在《艺术的故事》的序言中，对于几件画作的比较颇有深意。他的叙述让我们知道，在艺术鉴赏中对不同风格的作品摒除固执、毫无偏见地欣赏是多么的重要。但艺术批评中，以一己偏嗜而发为议论，却是再常见不过的事情。其中抑扬之意，往往无关于层次高下，只出于风格好恶。书史中这样的意见无处不在，李后主贬颜真卿，谓"颜书有楷法而无佳处，正如叉手并足，如田舍郎翁耳"[182]，米芾贬柳公权，以为"丑怪恶札之祖"，苏

180. 黎靖德编：《朱子语类》卷一三九，北京：中华书局，1986 年，第 3311 页。

181. 林纾：《畏庐论文·述旨》，《近代中国史料丛刊》，第 1 辑 0939，第 340 页。

182. 杨慎：《墨池琐录》（卷二引），李煜语，崔尔平编：《明清书法论文选》，上海：上海书店出版社，1994 年，第 85 页。

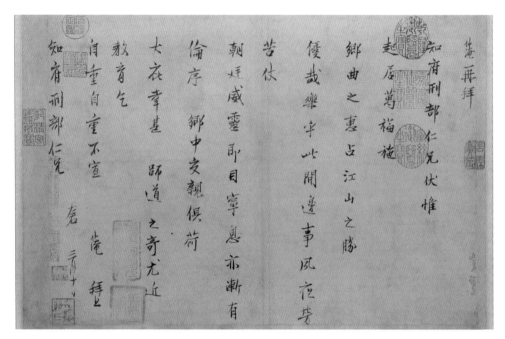

图 16　范仲淹　边事帖　故宫博物院藏

舜元称誉范仲淹书至于"与《乐毅论》同法"（图16、图17），都是这一类
的例子。作为一名优秀的书者，审美上的强烈偏好，往往是成就其艺术不可
或缺的因素。但也正由于这偏好的强大，他们往往很难欣赏与自己对立的审
美类型。在这一点上，苏轼却表现出了极大的包容，对于不同的美的欣赏，
常见于他的议论之中。

苏轼自作书肥美姿媚，并有"杜陵评书贵瘦硬，此论未公吾不凭"之
论，但如果我们据此便以为他欣赏丰腴而不喜瘦劲，显然与实情不合。对于
林逋瘦劲疏朗的书迹（图18）的评价，便是一例。苏轼在《书林逋诗后》除
了赞叹其绝俗之外，还说他"遗篇妙字处处有，步绕西湖看不足。诗如东野
不言寒，书似西台差少肉"[183]，给历代评林逋书法奠定了基调。

不止如此，同出于他笔下的书、画之间，肥瘦便见不同倾向。从山谷

183. 张志烈等校注：《苏轼全集校注》，石家庄：河北人民出版社，2010年，第2823页。

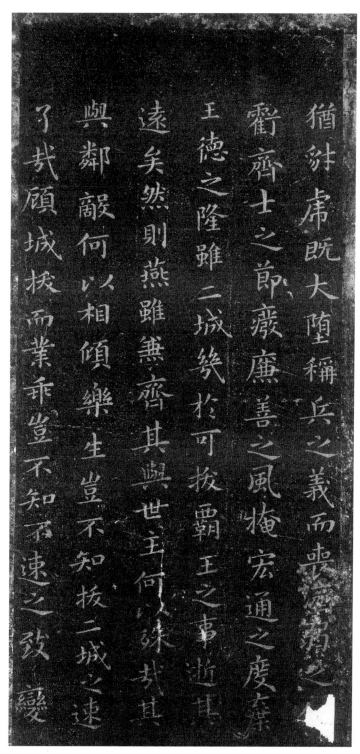

图 17　王羲之　乐毅论　中国国家图书馆藏

图 18 林逋 手札 台北"故宫博物院"藏

图 19 苏轼 跋琅琊台刻石 国家博物馆藏 宋拓 澄清堂帖

"东坡画竹多成棘"[184]的记述，可知其竹面目不同常人，而苏轼自己也说：
"人画竹身肥拥肿，何用？先生落笔胜萧郎。"[185]以白居易《画竹歌》中所
记萧悦笔下茎瘦节竦之竹为比，而苏轼自言比萧郎所作更瘦，这与他作书肥
扁的特征正似"背驰歧出"。不只是书与画有着如此不同，其作书在肥美姿
媚之外，偶尔也会尝试瘦硬的风格，黄庭坚说他"至酒酣放浪，意忘工拙，
字特瘦劲，乃似柳诚悬"。[186]这在今存作品中也可以得到印证。熙宁九年
（1076），文勋摹秦篆《琅琊台刻石》置于超然台上，苏轼为之作跋，其书
面目就显然较平日更为瘦硬（图19）。他还自记晚年所作，有一改平时"骨

184. 黄庭坚：《答檀敦礼》（其八），《黄庭坚全集辑校编年》，南昌：江西人民出版社，
2008 年，第 1208 页。

185. 苏轼：《定风波》（雨洗娟娟嫩叶光），《苏轼全集校注》，石家庄：河北人民出版社，
2010 年，第 389 页。

186. 黄庭坚：《跋东坡墨迹》，《黄庭坚全集辑校编年》，南昌：江西人民出版社，2008 年，
第 1566 页。

撑肉，肉没骨"的面貌，甚至自云可比"铁线"。[187]其实苏轼对于瘦硬的欣赏，却不待晚年，而是很早就已有的胸怀。成都本《兰亭》，黄庭坚说它实不如常山石刻（定武本），而"时有笔弱，骨肉不相宜称处"，但由于其中"数字极瘦劲不凡"，倍得苏轼青睐。[188]这一青睐，是对于自己所不能选择的美的类型所抱持的尊重与羡慕。尽管这种喜好让人矛盾，甚至使人不免于感到遗憾。项穆《书法雅言》说：

> 若专尚清劲，偏乎瘦矣，瘦则骨气易劲，而体态多瘠。独工丰艳，偏乎肥矣，肥则体态常妍，而骨气每弱。犹人之论相者，瘦而露骨，肥而露肉，不以为佳；瘦不露骨，肥不露肉，乃为尚也。使骨气瘦峭，加之以沈密雅润，端庄婉畅，虽瘦而实腴也。体态肥纤，加之以便捷道劲，流丽峻洁，虽肥而实秀也。瘦而腴者，谓之清妙，不清则不妙也。肥而秀者，谓之丰艳，不丰则不艳也。所以飞燕与王陌齐美，太真与采苹均丽。……异形同翠，殊质共芳也。临池之士，进退于肥瘦之间，深造于中和之妙，是犹自狂狷而进中行也。[189]

喜肥与爱瘦，打破这一点偏执似乎并不困难，大略是审美矛盾之小者。但当我们看到苏轼书学颜真卿，而论说中更向往王羲之，诗似李白，而总是夸赞杜甫，就会感到，问题的实质可能不只是这么简单。这看似矛盾的现象背后，实则有着更为深层的审美包容。上面引用项穆的文字，是他难得的精彩之论。可实际上，项穆在著述中却到处充斥着偏见。只要读过他对于苏、黄等人的评论，就不免让人疑惑于他竟何以将偏见秉持得那么执着，那么统

187. 苏轼：《题自作字》，《苏轼全集校注》，石家庄：河北人民出版社，2010年，第7880页。

188. 黄庭坚：《跋与张载熙书卷尾》（其二），《黄庭坚全集辑校编年》，南昌：江西人民出版社，2008年，第1270页。

189. 项穆：《书法雅言·形质》，《历代书法论文选》，上海：上海书画出版社，1979年，第516—517页。

一而有体系！项氏在这段文字的最后一句说："进退于肥瘦之间，深造于中和之妙。"如果我们能够谅解项穆言下"中和"的狭隘，这寥寥数语，却是极为有益的论断。苏轼论书，不言中和，但未尝违背。只是对于中和的理解，他与项穆不偏不倚的认识显然不同。项穆说："中也者，无过不及是也。和也者，无乖无戾是也。"[190]这似是而非的议论，已经演为庸耳俗目的惯常谬说。执此浅见，他显然不能理解苏轼。

至和二年（1055），年仅二十岁的苏轼，在一篇书义中，早已显露出他与俗论迥别的见识：

> 极之为至德也久矣。箕子谓之皇极，子思谓之中庸。"极则非中也，中则非极也"，此昧者之论也。故世俗之学，以中庸为处可否之间，无过与不及之病而已，是近于乡原也。[191]

承孔孟以来儒家之教，他对于那些看似忠厚端谨，实则伪善欺世的乡原者，时有议论："今日之患，惟不取于狂者、狷者，皆取于乡原，是以若此靡靡不立也。"[192]观此等议论，大抵可以了解苏轼对于所谓"中庸"的观念。他所要做到的绝不是不偏不倚、无可指摘，而是"有所不极，而会于极"，"有所不中，而归于中"[193]。

同样是就肥瘦发为议论，翁方纲就比项穆深刻，他显然更能理解苏轼，能看到不同的表象之下那深层的相通。其《黄诗逆笔说》有云：

190. 项穆：《书法雅言·中和》，《历代书法论文选》，上海：上海书画出版社，1979 年，第 526 页。

191. 苏轼：《乃言底可绩》，《苏轼全集校注》，石家庄：河北人民出版社，2010 年，第 548 页。

192. 苏轼：《策略四》，《苏轼全集校注》，石家庄：河北人民出版社，2010 年，第 794 页。

193. 苏轼：《中庸论·下》，《苏轼全集校注》，石家庄：河北人民出版社，2010 年，第 235—236 页。

凡用笔，四无依傍则谓之瘦，傅以肉彩则谓之肥。乃坡公《墨妙亭诗》讥杜之贵瘦，而却有"细筋入骨"之句，则肥瘦岂二义欤？知瘦肥非二，则顺与逆、欹与正非二也。可与立乃可与权，中道而立，其机跃如，夫道一而已矣！[194]

道何以能一，且看苏轼《杂评》。聊聊数言，道尽天机：

李建中书，虽可爱，终可鄙，虽可鄙，终不可弃。李国主本无所得，舍险瘦，一字不成。宋宣献书，清而复寒，正类李留台重而复寒，俱不能济所不足。苏子美兄弟，俱太俊，非有馀，乃不足也[195]。

这段文字中，涉及到苏轼对李建中（图20）、李煜（图21）、宋绶、苏舜钦（图22）、苏舜元（图23）五位书家的批评。其中提到李煜的险瘦、宋绶与李建中的寒、苏舜钦兄弟的俊，其实这寒、俊、险瘦都只是表象，"不能济所不足"才是他们不同的问题下共同的实质。李煜书，世称"金错刀"，人称"大字如截竹木，小字如聚针丁，似非笔迹所为"[196]，张守甚至说他笔下"与骚人墨客分路扬镳"，[197]正以其瘦而露骨，了无余韵。李建中的重实与宋绶的清隽，都脱不开寒俭之气，问题都在于单调。只要作品能"济所不足"，脱去寒俭寡味的习气，至于表面上是肥还是瘦，是清还是寒，是俊还是朴，便不在计较之例了。苏轼对于林逋的欣赏，后世论者看出是因为林逋书法中所特有的清气，这无疑是正确的，但如果将这种清气对应到其点画的瘦削与章法的疏阔，就不免失于表面

194. 翁方纲：《复初斋书论集萃》，崔尔平编：《明清书法论文选》，上海：上海书店出版社，1994年，第726页。

195. 苏轼：《杂评》，《苏轼全集校注》，石家庄：河北人民出版社，2010年，第7830页。

196. 董史：《皇宋书录》（中篇），"江南后主李煜"条，《中国书画全书》（第3册），上海：上海书画出版社，2009年，第205页。

197. 同上。

图 20　李建中　同年帖（局部）　故宫博物院藏

图 21　李煜　西方五言诗　孟宪章藏宋拓
兰亭续帖

图 22　苏舜钦　补书自叙帖　台北"故宫博物院"藏

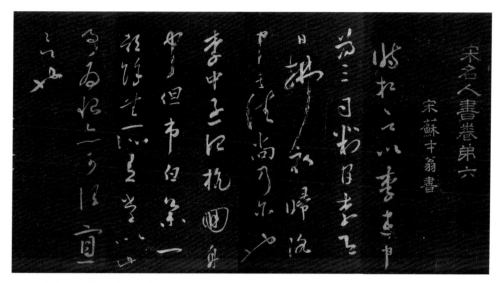

图 23　苏舜元　时相帖　中国国家图书馆藏　停云馆帖

了。[198] 今上海图书馆藏《凤墅帖》中，存有林逋《尹君处士帖》（图24），行间字距与他人并无不同，但清隽之气却是一贯的。苏轼所欣赏的可能恰在于林逋清而不寒，瘦而不弱。他对于苏子美兄弟"太俊"的批评，也一样由此出发。所谓"太俊"，只在于没有与"俊"相对立的美来"济其不足"，使得俊流于一偏，审美上也就单一，而没有余韵了。大美在于"和"而余韵无穷，而余韵的获得最忌单调。《列子》中虚设子夏与孔子的一段对话，孔子自言仁不及颜回、辩不及子贡、勇不及子路、庄不及子张，但四子皆以孔子为师，正由于四人皆有所偏："回能仁而不能反，赐能辩而不能讷，由能勇而不能怯，师能庄而不能同。"故孔子会说："兼四子之有以易吾，吾弗许也。"[199] 优点固然可喜，但任何优点若不得反向的调剂，无所节度，便只成为往而不返的片面品质，自然不为圣人所许了！与此相应的是晏子论"和而不同"一节，以烹饪、音乐为喻，道理说得浅

198. 曹宝麟在《北宋名家书法鸟瞰》一文中已经指出，林逋的《自书诗帖》，行距几近字径的三倍，这一特征是由于应人请索"为呈献示敬的性质便与杨氏谢人馈赠的'状'有相同的格式要求。"《中国书法全集·北宋名家卷》，北京：荣宝斋出版社，2010 年，第 3 页。
199. 叶蓓卿译注：《列子》，北京：中华书局，2011 年，第 96 页。

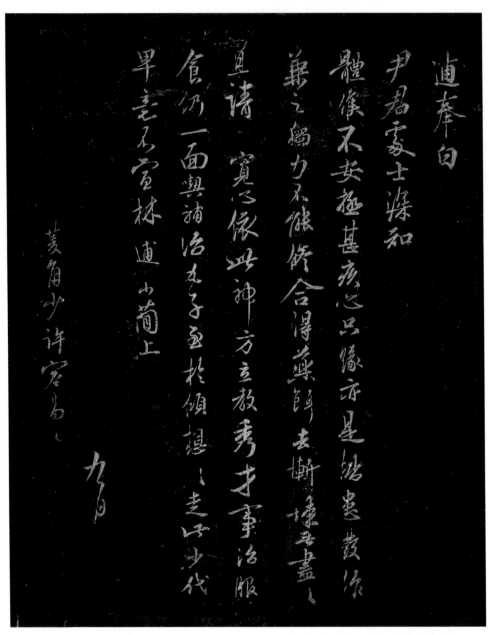

图 24　林逋　尹君处士帖　上海图书馆藏　宋拓　凤墅帖

近，却透彻通脱：

> 和如羹焉，水、火、醯、醢、盐、梅，以烹鱼肉，燀之以薪，宰
> 夫和之，齐之以味，济其不及，以泄其过。君子食之，以平其心。……
> 先王之济五味，和五声也，以平其心，成其政也。声亦如味：一气、二
> 体、三类、四物，五声、六律、七音、八风、九歌，以相成也；清浊、
> 大小、短长、疾徐、哀乐、刚柔、迟速、高下、出入、周疏，以相济
> 也。君子听之，以平其心。心平，德和。[200]

有不同的多种元素相济，才可以产生丰富的美。书者若不能"济其不
及"，而只在一处反复训练强化，这便成了晏子所不许的"以水济水"，让人
一眼看穿。吕留良论文，拣出"清辣"二字，以为若不能辣，其所谓清，便成
"白肚皮捞漉不出活计耳"[201]。语言诙谐，说理却是透脱入里。

朱和羹记恽南田语有云：

> 凡人往往以己所足处求进，服习既久，必至偏重，习气亦由此
> 生。习气者，即用力之过，不能适补其本分之不足，而转增其气力之有
> 馀，是以艺成而习亦随之。[202]

此言正中学者之病。恽南田言下的"有馀"，是用力太过的多余、剩余，
苏轼言下的"有馀"是余韵、余味。而有趣的是，剩余恰恰没有余韵，两者适
成相反。苏轼强调的"有馀"，正在于肥瘦、顺逆、刚柔、欹正、方圆的相
济。也就是将最不可调和的矛盾，调和于一，相杂成文。他说：

200. 吴则虞：《晏子春秋集释》，北京：中华书局，1982 年，第 442—443 页。
201. 《吕晚村先生论文汇钞》，《吕留良诗文集》，杭州：浙江古籍出版社，2012 年，上
册，第 487 页。
202. 朱和羹：《临池心解》，《历代书法论文选》，上海：上海书画出版社，1979 年，第 740 页。

凡世之所贵，必贵其难。真书难于飘扬，草书难于严重，大字难于结密而无间，小字难于宽绰而有馀。[203]

世人用力而易于获得的一面，并不可贵，不只是由于人人可以力至，更在于单调而不能有余韵。其所贵者，正在相反的方面，以其难得而又常常为人们所忽略。这也是苏轼在文字中常常表达的意思。试看治平元年（1064）《次韵和子由闻予善射》便有"共怪书生能破的，也如骁将解论文"[204]之论，书生柔弱无力，骁将粗鲁无文，乃常态，不可贵；而书生破的，骁将论文便不同凡响，令人起敬。紧接着在《次韵子由论书》中，苏轼更是就书法而将此中玄机说得透彻明白，适足以作为上面《杂评》的注脚：

貌妍容有矉，璧美何妨椭。
端庄杂流丽，刚健含婀娜。[205]

妍美之极，容有小疵。小疵不是破坏美，恰是助成其美。与诗家"鸟鸣山更幽"之意，大略相似，鸟鸣不仅不破坏幽静，恰使得幽中之趣更深邃有味。书法端庄若无流丽，便成了呆木。刚健而不含婀娜，则不免筋脉怒张、屈折生柴。[206]而在上面这首诗的最后，苏轼又说：

203. 苏轼：《跋王晋卿所藏莲华经》，《苏轼全集校注》，石家庄：河北人民出版社，2010年，第 7853 页。

204. 苏轼：《次韵和子由闻予善射》，《苏轼全集校注》，石家庄：河北人民出版社，2010年，第 423 页。而苏辙《闻子瞻习射》也有类似之言，论书而可期于善战云："力薄仅能胜五斗，才高应自敌三军。"《栾城集》（卷二），上海：上海古籍出版社，2009 年，第 25 页。

205. 苏轼：《次韵子由论书》（一作《和子由论书》），《苏轼全集校注》，石家庄：河北人民出版社，2010年，第 426 页。

206. 此意可参阅陆维钊《书法述要》篇末的相关论述，杭州：浙江古籍出版社，2002 年，第 53—54 页。

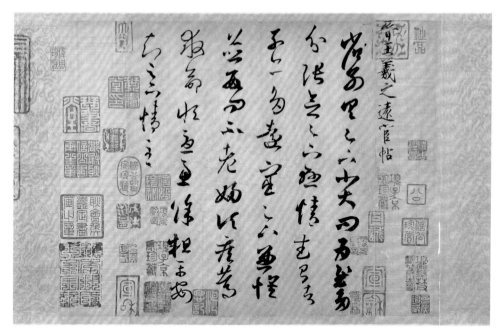

图 25　王羲之　远宦帖　台北"故宫博物院"藏

吾闻古书法，守骏莫如跛。

世俗笔苦骄，众中强蒐駷。

　　将这两句诗移来注解《杂评》中的"苏子美兄弟，俱太俊"，也是再合适不过了。如果再要做一点多余的解说，我想引用所谓颜真卿与张旭问答中的一段话，此文虽出于伪托，然而其中也有不少精辟之见："曰：'损谓有馀，子知之乎？'曰：'尝蒙所授，岂不谓趣长笔短，长使意气有馀，画若不足之谓乎？'"[207]苏轼将此意进一步发挥，与其论诗之强调意在言外，言有余而意不尽一样，施之于书法，而强调画若不足，意气有余，"精能之至，反造疏澹"。惟其如此，才给人以咀嚼不尽的回味。与其论文所谓"发纤浓于简古，寄至味于澹

207.（传）颜真卿：《述张长史笔法十二意》，《历代书法论文选》，上海：上海书画出版社，1979 年，第 279 页。

泊"[208]"外枯而中膏，似淡而实美"[209]，以及论陶诗"质而实绮，癯而实腴"[210]
一道，构成了苏轼对于审美对立性的基本观念。他始终都在强调矛盾对立以使作
品丰富而有余味——也就是《杂评》中所谓的"济所不足"。

考之书史之中，这种论书的传统其实也是一贯存在的。世人论王羲之
书，或称"雄强"，或称"秀逸"，正是其一体两面的明证（图25）。孙过
庭在《书谱》中，对这一话题更有详论：

> 假令众妙攸归，务存骨气；骨既存矣，而遒润加之。亦犹枝干扶
> 疏，凌霜雪而弥劲；花叶鲜茂，与云日而相晖。……是知偏工易就，尽
> 善难求。虽学宗一家，而变成多体，莫不随其性欲，便以为姿。质直者
> 则径挺不遒，刚很者又倔强无润，矜敛者弊于拘束，脱易者失于规矩，
> 温柔者伤于软缓，躁勇者过于剽迫，狐疑者溺于滞涩，迟重者终于蹇
> 钝，轻琐者染于俗吏，斯皆独行之士，偏玩所乖。[211]

偏玩、独行，正是不能补不足，而使用力太过，流入习气。如何救弊，其
必曰："违而不犯，和而不同；留不常迟，遣不恒疾；带燥方润，将浓遂枯。"
将最不同的美收编入一家阵营，而又能使其和谐，"泯规矩于方圆，遁钩绳之
曲直"，从而达到"殊姿共艳""异质同妍"。[212]其后刘熙载发挥此意，而至于
说："蔡邕洞达，钟繇茂密。余谓两家之书同道，洞达正不容针，茂密正能走
马。此当于神者辨之。"[213]从"疏可走马，密不容针"的常谈中跳开一步，卓识

208. 苏轼：《书黄子思诗集后》，《苏轼全集校注》，石家庄：河北人民出版社，2010年，
第7598页。

209. 苏轼：《评韩柳诗》，《苏轼全集校注》，石家庄：河北人民出版社，2010年，第7549页。

210. 苏轼：《与子由六首》（之五），《苏轼全集校注》，石家庄：河北人民出版社，2010年，
第8652页。原文献来自苏辙《子瞻和陶渊明诗集引》中记苏轼语，《栾城集》（后集卷
二一），上海：上海古籍出版社，2009年，第1401页。

211. 孙过庭：《书谱》，《历代书法论文选》，上海：上海书画出版社，1979年，第130页。

212. 同上，第130—131页。

213. 刘熙载：《书概》，《历代书法论文选》，上海：上海书画出版社，1979年，第692页。

伟论，令人咂舌称奇！刘熙载看到蔡邕、锺繇不同的面目之下相同的本质，茂密与洞达，如双峰并峙，各造其极，不是分别存在于二人的作品中，而是同在他们各自的笔下。洞达者若不知茂密，必至于空疏；茂密者不能洞达，不免板滞。章祖安先生于此，有深入浅出的阐发："既成奔放，必含收敛，而习奔放者却最易忽略收敛，一无收敛，遂流粗野。又如既成苍老，必含秀润，而习苍老者却往往不问秀润，一无秀润，遂陷枯萎。"[214]

项穆在《书法雅言》辨体一节，对学者偏好任情之失，亦有所论，其中有云："专尚清劲者，枯峭而罕姿；独工丰艳者，浓鲜而乏骨。"[215]确实是世人作书中常见的弊病。清人郑燮自言习书远祖东坡，以为"坡书肥厚短悍，不得其秀，恐至于蠢"[216]，苏轼书法有丰艳的一面，却不因此而乏骨力，以姿媚示人，却不失清劲，正如他评智永书法"骨气深稳，体兼众妙，精能之至，反造疏澹"[217]。何以如此，正在于"识得用笔分寸"[218]，固能体兼众妙，将对立之美统摄于笔下，于是笔下自有无穷余韵、勃勃动人。

苏轼论诗有言：

> 所贵乎枯澹者，谓其外枯而中膏，似澹而实美，渊明、子厚之流是也。若中边皆枯澹，亦何足道？佛云："如人食蜜，中边皆甜。"人食五味，知其甘苦者皆是，能分别其中边者，百无一二也。[219]

214. 章祖安：《书法中和美层次剖析》，《中国传统文化与中国书法艺术》，沈阳：辽宁美术出版社，2003 年，第 279 页。

215. 项穆：《书法雅言·辨体》，《历代书法论文选》，上海：上海书画出版社，1979 年，第 515—516 页。

216. 郑燮：《论书》，《郑板桥全集》（增补本），南京：凤凰出版社，2012 年，第 301 页。

217. 苏轼：《书唐氏六家书后》，《苏轼全集校注》，石家庄：河北人民出版社，2010 年，第 7892 页。

218. 周星莲：《临池管见》，《历代书法论文选》，上海：上海书画出版社，1979 年，第 727 页。

219. 苏轼：《评韩柳诗》，《苏轼全集校注》，石家庄：河北人民出版社，2010 年，第 7549 页。

别其中、边者，才可以穿透表面的肥瘦方圆，而欣赏其深层的丰富。大雅如黄伯思，论书不取苏轼，也不免为其表面的肥扁所困：

> 凡书衡难从易，方正在二者间。不悟书意者强作横书，不斜则浊，蜀中一人是已。此体惟钟、索尽古人之妙，宋、齐时人似之，梁、陈、隋至唐终不近也。[220]

黄氏没有明言，但显然所指必为苏轼，胡应麟已将其意点明。[221]通观《东观馀论》，不难感受到黄伯思的自负。书中除了这一影射性文字之外，于苏轼书法再未提及，也可印证胡应麟的看法不误。黄伯思以肥扁的外形生议论，不知书法之美"如人骨骼既立，虽丰瘠不同，各自成体"[222]的道理（图26、图27），所见不免过浅。然而执着于这样一种偏见以论书的，又何止黄氏一人！

此处不妨以苏轼《书砚》作为这一问题的结束。顺着苏轼的文字，再次感受一下他在"二德难兼"的认识下，一番独特的追寻：

> 砚之发墨者必费笔，不费笔则退墨。二德难兼，非独砚也。大字难结密，小字常局促；真书患不放，草书苦无法；茶苦患不美，酒美患不辣。万事无不然，可一大笑也。[223]

220. 黄伯思：《东观馀论》，《中国书画全书》（第2册），上海：上海书画出版社，2009年，第142页。

221. 胡应麟《跋苏长公帖》："坡公《黄柑帖》，骨法凝重而肌肉丰妍。非贵嫔妃子如杨太真不足喻，第无奈身材大扁阔何！黄长睿谓书纵易横难，古今惟钟太傅一人，效之者非浊则俗，蜀中一人是矣，盖指坡言也。"《少室山房集》卷一〇八，《景印文渊阁四库全书》（第1290册），台北：台湾商务印书馆，1985年，第781页。

222. 李弥逊：《跋蔡君谟白莲帖后》，《蔡襄集·附录》，上海：上海古籍出版社，1996年，第840页。

223. 苏轼：《书砚》，《苏轼全集校注》，石家庄：河北人民出版社，2010年，第8003页。

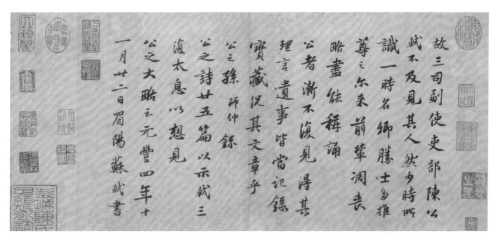

图 26　苏轼　跋吏部陈公诗帖　台北"故宫博物院"藏

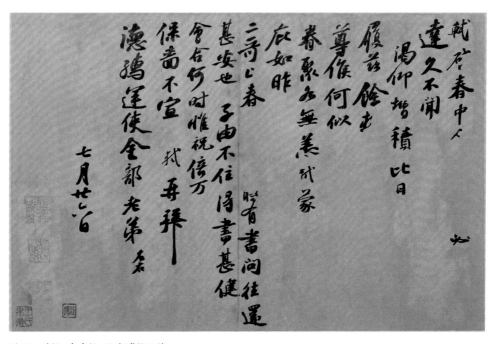

图 27　苏轼　春中帖　故宫博物院藏

后　记

　　书史中，苏轼的伟大是无需再加论述的，他伟大的原由，却有尚待商榷之处。苏轼思想鲜活，境界开阔，识见议论更是独到而广博，几至于千汇万状，无所不包——学问如此，具体到书法范畴，亦复如此。可能也正是由于这过于多面的格局，让人难窥全体，在苏轼身后，对其书学观念的传播与解读，多流于一偏。

　　对于此前苏轼书法观念上的激进形象，本书有不同的意见。在与他同时人的观念比较之下，我们会发现苏轼有着颇为传统，甚至保守的一面。需要说明的是，这里所谓的激进与保守，只是观念上不同的倾向，是对传统审美价值的不同态度，没有任何褒贬之意——虽然，保守这样的说法不免有矫枉过正的嫌疑。在时空与思潮的交互变化之中，保守与激进都不是明确和恒常的，更不是全然对立、彼此互斥的。或者也可以这么说，在北宋中晚期的士人之中，苏轼的书学观念，既是最激进的，也是最保守的；他的书写，既是最创新的，也是最传统的。之所以如此，正是由于他是当时最优秀的书家。在往昔与未来之间，他是最重要的纽带，一端连接着晋唐，一端开启着后来者。方闻先生论画，有一段精辟的表达：

　　　　中国的复古主义能够使表面上对立的两种冲突，同时都得到满足：重构古代风格为一己的、个性的表达。说来吊诡的是，它同时兼顾

到了正统与异端，传统与创新。[1]

这也让我想到刘熙载《艺概》所说"东坡诗有'颜公变法出新意'之句，其实变法得古意也"[2]，虽然所论是颜鲁公，东坡又何尝不是如此？新旧古今，在大家笔下，往往正是如此汇通交融，各臻其极的。自古及今，在人们的品评中，苏轼从来不属于"复古主义"者，但在兼顾正统与异端、传统与创新、古意与新意的特性上，他却并不例外。

至于论者多以他的雄秀独出归为时代所造就，以其崭新的书风视作他主动求新意识之下的创造，本书对此不无怀疑。少年苏轼成长的年月，不仅不是北宋书法风气最好的时期，恰恰可能是最糟的时期。他的书法面目较之于唐人显然颇多新意，但这"新意"可能并非他强烈的自觉追求，而是一种自然生成的结果；至于他主动的追求，却更多在于得前人风气与法度。

但本书对这一认识并不自信，这只是我从目前所见资料中得来的印象，与实际的距离究竟有多么遥远，不得而知。只要想想我们周围人们思想的复杂性，对于这不得其解的困惑，也就不至于感到无助。

当年欧阳修与梅尧臣交谊深笃，惺惺相惜，在诗文上的了解堪称知己。然而欧梅之间一次偶然的交流，却颇让人意外。这一段不免有点尴尬的经历，欧阳修事后记录如下：

> 今梅圣俞作诗独以吾为知音，吾亦自谓举世之人知梅诗者，莫吾若也。吾尝问渠最得意处，渠诵数句，皆非吾赏者。以此知披图所赏，未必得秉笔之人本意也。[3]

1. [美]方闻著，李维琨译：《超越再现：8世纪至14世纪中国书画》，杭州：浙江大学出版社，2011年，第5页。

2. 刘熙载：《艺概·书概》，《历代书法论文选》，上海：上海书画出版社，1979年，第704页。

3. 欧阳修：《唐薛稷书》，《六一题跋》（卷五），《中国书画全书》（第1册），上海：上海书画出版社，2009年，第544页。

以欧、梅之相知，欣赏也不免错位，何况千载之下，我们对于一位从不曾亲见其人、亲闻咳唾之音的历史人物的观察与想象呢！本着这样的认识，本书的写作，一直是个纠结的过程。许多学人的看法我不能接受，以其尚不能使我心服，而自家所持论点，也未尝便能坚透无疑，其中总也有些许材料的处理尚觉不能平顺妥帖，也总有一些疑惑始终寻不着答案！与其说这是一篇论文，倒不如说这是一个希望介入相关讨论的申请。与其说这是我观点的表达，不如说是我现阶段思考与困惑的记录。

我不知道自己在苏轼与北宋书法的话题上还可以走多远，只希望这是一个有延续的话题。我经常感慨于书者在获奖得名之后，往往几十年不进步，以拙眼观察，学者在博士论文完成之后，似乎也有着类似的现象！——这话，说给未来的自己听。

征引文献

一、古代著述

1. 脱脱，等.宋史[M].北京：中华书局，1985.

2. 徐松.宋会要辑稿[M].刘琳，等，点校.上海：上海古籍出版社，2014.

3. 李焘.续资治通鉴长编[M].上海师大古籍所，华东师大古籍所，点校.北京：中华书局，2004.

4. 苏轼.苏轼文集[M].孔凡礼，点校.北京：中华书局，1986.

5. 苏轼.苏轼诗集[M].孔凡礼，点校.北京：中华书局，1982.

6. 张志烈，等.苏轼全集校注[M].石家庄：河北人民出版社，2010.

7. 苏轼.东坡题跋[M]//中国书画全书：第1册.上海：上海书画出版社，2009.

8. 苏轼.苏氏易传[M]//曾枣庄，舒大刚主编.三苏全书：第1册.北京：语文出版社，2001.

9. 苏轼.孔凡礼整理.仇池笔记[M]//全宋笔记（第1编，第9册）.郑州：大象出版社，2003.

10. 欧阳修.欧阳修集编年笺注[M].李之亮，笺注.成都：巴蜀书社，2007.

11. 欧阳修.六一题跋[M]//中国书画全书：第1册.上海书画出版社，2009.

12. 苏洵.嘉祐集笺注[M].曾枣庄，金成礼，笺注.上海：上海古籍出版社，1993.

13. 苏辙.栾城集[M].曾枣庄，马德富校点.上海：上海古籍出版社，2009.

14. 苏过. 苏过诗文编年笺注[M]. 舒星, 校补, 蒋宗许, 舒大刚, 等, 注. 北京: 中华书局, 2012.

15. 黄庭坚. 黄庭坚全集辑校编年[M]. 郑永晓, 整理. 南昌: 江西人民出版社, 2008.

16. 黄庭坚. 山谷题跋[M]//中国书画全书: 第1册. 上海: 上海书画出版社, 2009.

17. 文同. 丹渊集[M]. 四部丛刊初编本.

18. 刘攽. 彭城集[M]//丛书集成初编. 北京: 中华书局, 1985.

19. 李之仪. 姑溪居士全集[M]//丛书集成初编. 上海: 商务印书馆, 1935.

20. 蔡襄. 蔡襄集[M]. 徐炯, 等, 编, 吴以宁, 点校. 上海: 上海古籍出版社, 1996.

21. 赵令畤. 侯鲭录[M]. 北京: 中华书局, 2002.

22. 洪迈. 夷坚志[M]. 宛委别藏. 南京: 江苏古籍出版社, 1988.

23. 洪迈. 容斋随笔[M]. 孔凡礼, 点校. 北京: 中华书局, 2005.

24. 张邦基. 墨庄漫录[M]. 孔凡礼, 点校. 北京: 中华书局, 2002.

25. 邵伯温. 邵氏闻见后录[M]. 李剑雄, 刘德权, 点校. 北京: 中华书局, 1983.

26. 邵博. 邵氏闻见后录[M]. 刘德权, 李剑雄, 点校. 北京: 中华书局, 1983.

27. 朱弁. 曲洧旧闻[M]. 孔凡礼, 点校. 北京: 中华书局, 2002.

28. 何薳. 春渚纪闻[M]. 张明华, 点校. 北京: 中华书局, 1997.

29. 蔡絛. 铁围山丛谈[M]. 沈锡麟, 冯惠民, 点校. 北京: 中华书局, 1983.

30. 王栐. 燕翼诒谋录[M]. 诚刚, 点校. 北京: 中华书局, 1981.

31. 秦观. 淮海集笺注[M]. 徐陪均, 校. 上海: 上海古籍出版社, 2000.

32. 葛立方. 韵语阳秋[M]//何文焕, 辑. 历代诗话. 北京: 中华书局, 1981.

33. 梅尧臣. 宛陵集[M]//景印文渊阁四库全书: 第1099册. 台北: 台湾商务印书馆, 1985.

34. 李昭玘. 乐静集[M]//景印文渊阁四库全书: 第1122册. 台北: 台湾商务印书馆, 1985.

35. 冯时行. 缙云文集[M] 景印文渊阁四库全书：第1138册. 台北：台湾商务印书馆，1985.

36. 释惠洪. 石门文字禅[M]//景印文渊阁四库全书：第1116册. 台北：台湾商务印书馆，1985.

37. 晁说之. 景迂生集[M]//景印文渊阁四库全书：第1118册. 台北：台湾商务印书馆，1985.

38. 晁补之. 鸡肋集[M]//景印文渊阁四库全书：第1118册. 台北：台湾商务印书馆，1985年.

39. 叶梦得. 建康集[M]//景印文渊阁四库全书：第1129册. 台北：台湾商务印书馆，1985.

40. 袁说友. 东塘集[M]//景印文渊阁四库全书：第1154册. 台北：台湾商务印书馆，1985.

41. 刘克庄. 后村先生大全集[M]. 四部丛刊初编本.

42. 吴师道. 礼部集[M]//景印文渊阁四库全书：第1212册. 台北：台湾商务印书馆，1985.

43. 欧阳玄. 圭斋文集[M]//景印文渊阁四库全书：第1210册. 台北：台湾商务印书馆，1985.

44. 陆游. 渭南文集[M]//景印文渊阁四库全书：第1163册. 台北：台湾商务印书馆，1985.

45. 陆友. 砚北杂志[M]//景印文渊阁四库全书：第866册. 台北：台湾商务印书馆，1985.

46. 王柏. 鲁斋集[M]//景印文渊阁四库全书：第1186册. 台北：台湾商务印书馆，1985.

47. 虞集. 道园学古录[M]//四部备要：集部. 上海：中华书局，1936.

48. 叶盛. 水东日记[M]. 北京：中华书局，1980.

49. 李日华. 六研斋笔记[M]. 郁震宏，李保阳，点校.

50. 李日华. 紫桃轩杂缀[M].薛维源，点校.南京：凤凰出版社，2010.

51. 王世贞. 弇州山人四部稿[M]. 世经堂刊本.

52. 胡仔纂集. 苕溪渔隐丛话[M]. 廖德明，校点. 北京：人民文学出版社，1962.

53. 苏籀. 双溪集[M].（附《栾城遗言》）[M]. 丛书集成初编. 上海：商务印书馆，1935.

54. 楼钥. 攻媿集[M]. 丛书集成初编.上海：商务印书馆，1935.

55. 米芾. 宝晋英光集[M]. 丛书集成初编.上海：商务印书馆，1939.

56. 吴曾. 能改斋漫录[M]//全宋笔记：第5编，第3—4册. 郑州：大象出版社，2012.

57. 沈括. 梦溪笔谈[M]//全宋笔记：第2编，第3册. 郑州：大象出版社，2006.

58. 米芾. 书史[M]//全宋笔记：第2编，第4册.郑州：大象出版社，2006.

59. 米芾. 画史[M]//全宋笔记：第2编，第4册.郑州：大象出版社，2006.

60. 释惠洪. 冷斋夜话[M]//全宋笔记：第2编，第9册.郑州：大象出版社，2006.

61. 曾敏行. 独醒杂志[M]//全宋笔记：第4编，第5册. 郑州：大象出版社，2008.

62. 陆游. 老学庵笔记[M]//全宋笔记：第5编，第8册. 郑州：大象出版社，2012.

63. 袁文. 瓮牖闲评[M]//全宋笔记：第4编，第7册.郑州：大象出版社，2008.

64. 费衮. 梁溪漫志[M]//全宋笔记：第5编，第2册.郑州：大象出版社，2012.

65. 徐度. 却扫编[M]//全宋笔记：第3编.郑州：大象出版社，2008.

66. 王明清. 挥麈录馀话[M]//全宋笔记：第6编，第2册.郑州：大象出版社，2013.

67. 释德洪. 石门题跋. 北京：中华书局，1985.

68. 朱长文. 墨池编[M]. 卢辅圣. 中国书画全书：第1册. 上海：上海书画出版社，2009.

69. 黄伯思. 东观馀论[M]//中国书画全书：第2册. 上海：上海书画出版社，2009.

70. 佚名. 宣和书谱[M]//中国书画全书：第2册. 上海：上海书画出版社，2009.

71. 董史. 皇宋书录[M]//中国书画全书：第3册. 上海：上海书画出版社，2009.

72. 陆游. 放翁题跋[M]//中国书画全书：第2册. 上海：上海书画出版社，2009.

73. 陈思. 书苑菁华[M]//中国书画全书：第3册. 上海：上海书画出版社，2009.

74. 岳珂. 宝真斋法书赞[M]//中国书画全书：第2册. 上海：上海书画出版社，2009.

75. 杨慎. 书品[M]//中国书画全书：第4册. 上海：上海书画出版社，2009.

76. 张丑. 真迹日录[M]//中国书画全书：第6册. 上海：上海书画出版社，2009.

77. 汪砢玉. 珊瑚网[M]//中国书画全书：第5册. 上海：上海书画出版社，2009.

78. 陶宗仪. 书史会要[M]//中国书画全书：第3册. 上海书画出版社，2009.

79. 王世贞. 古今法书苑[M]//中国书画全书：第7册. 上海：上海书画出版社，2009.

80. 吴昇. 大观录[M]//中国书画全书：第11册. 上海：上海书画出版社，2009.

81. 冯武. 书法正传[M]//中国书画全书：第14册. 上海：上海书画出版社，2009.

82. 桑世昌集，白云霜点校：《兰亭考》；俞松集，古玉清点校《兰亭续考》，杭州：浙江人民美术出版社，2013.

83. 叶梦得. 石林诗话[M]//何文焕. 历代诗话. 北京：中华书局，1981年

84. 陶宗仪. 南村辍耕录[M]. 北京：中华书局，1958.

85. 谢肇淛. 五杂俎[M]. 明代笔记小说大观本：第2册. 上海：上海古籍出版社，2005.

86. 马宗霍. 书林藻鉴（与《书林纪事》合订本）. 北京：文物出版社，1984.

87. 陈思. 宝刻丛编：卷七[M]//历代碑志丛书. 清光绪十四年吴兴陆氏十万卷楼刊本.

二、近人著述

1. 黄丕烈、王国维等. 宋版书考录[M]. 北京：北京图书馆出版社，2003.

2. 陆维钊. 书法述要[M]. 杭州：浙江古籍出版社，2002.

3. 钱锺书. 管锥编[M]. 北京：三联书店，2007.

4. 钱锺书. 七缀集[M]. 北京：三联书店，2002.

5. 钱锺书. 谈艺录[M]. 北京：中华书局，1984.

6. 启功. 启功丛稿·题跋卷[M]. 北京：中华书局，1999.

7. 启功. 启功丛稿·艺论卷[M]. 北京：中华书局，2004.

8. 启功. 古代字体论稿[M]. 北京：文物出版社，1964.

9. 丛文俊. 揭示古典的真实：丛文俊书学、学术研究论集[M]. 郑州：中州古籍出版社，2003.

10. 朱关田. 初果集——朱关田论书文集[M]. 北京：荣宝斋出版社，2008.

11. 曹宝麟. 中国书法史·宋辽金卷[M]. 南京：江苏教育出版社，1999.

12. 曹宝麟. 抱瓮集[M]. 北京：文物出版社，2006.

13. 曹宝麟. 中国书法全集：蔡襄卷[M]. 北京：荣宝斋出版社，1995.

14. 曹宝麟. 中国书法全集：米芾卷[M]. 北京：荣宝斋出版社，1992.

15. 水赍佑. 中国书法全集：黄庭坚卷[M]. 北京：荣宝斋出版社，2001.

16. 曹宝麟. 中国书法全集：北宋名家卷[M]. 北京：荣宝斋出版社，2010.

17. 刘正成，刘奇晋编. 中国书法全集：苏轼卷[M]. 北京：荣宝斋出版社，1991.

18. 王镇远. 中国书法理论史[M]. 上海：上海古籍出版社，2009.

19. 黄惇. 风来堂集——黄惇书学文选[M]. 北京：荣宝斋出版社，2010.

20. 白谦慎. 傅山的世界——17世纪中国书法的嬗变[M]. 北京，三联书店，2006.

21. 白谦慎. 傅山的交往和应酬——艺术社会史的一项个案研究[M]. 上海：上海书画出版社，2003.

22. 邱振中. 神居何所：从书法史到书法研究方法论[M]. 北京：中国人民大学出版社，2005.

23. 祁小春. 迈世之风：有关王羲之资料与人物的综合研究[M]. 台北：石头出版社，2007.

24. 方爱龙. 南宋书法史[M]. 上海：上海古籍出版社，2008.

25. 陈忠康. 经典的复制与传播：以《兰亭序》版本为中心的考察[M]. 北京：文化

艺术出版社，2009.

26. 陈一梅. 宋人关于《兰亭序》的收藏与研究[M]. 杭州：中国美术学院出版社，2011.

27. 薛龙春. 雅宜山色：王宠的人生与书法[M]. 上海：上海书画出版社，2013.

28. 陈志平. 黄庭坚书学研究[M]. 北京：中华书局，2006.

29. 陈志平. 北宋书家丛考[M]. 上海：上海书画出版社，2014.

30. 李慧斌. 宋代制度视阈中的书法史研究[M]. 海口：南方出版社，2011.

31. 傅申. 书法鉴定兼怀素《自叙帖》临床诊断[M]. 台北：典藏艺术家庭，2004.

32. 李郁周. 怀素《自叙帖》鉴识论集[M]. 台北：蕙风堂笔墨有限公司，2004.

33. 包弼德. 斯文：唐宋思想的转型[M]. 刘宁，译. 南京：江苏人民出版社，2000.

34. 艾朗诺. 美的焦虑：北宋士大夫的审美思想与追求[M]. 杜斐然，刘鹏，潘玉涛，译. 上海：上海古籍出版社，2013.

35. 雷德侯. 米芾与中国书法的古典传统[M]. 许亚民，译. 杭州：中国美术学院出版社，2008.

36. 刘子健. 中国转向内在：两宋之际的文化转向[M]. 赵冬梅，译. 南京：江苏人民出版社，2011.

37. 刘子健. 两宋史研究汇编[M]. 台北：联经出版社，1987.

38. 孔凡礼. 苏轼年谱[M]. 北京：中华书局，1998（2013重印）.

39. 孔凡礼. 三苏年谱[M]. 北京：北京古籍出版社，2004.

40. 孔凡礼. 孔凡礼文存[M]. 北京：中华书局，2009.

41. 孔凡礼. 宋代文史论丛[M]. 北京：学苑出版社，2006.

42. 曾枣庄. 苏轼研究史[M]. 南京：江苏教育出版社，2001.

43. 曾枣庄. 三苏研究[M]. 成都：巴蜀书社，1999.

44. 王水照. 宋代文学通论[M]. 开封：河南大学出版社，1997.

45. 王水照. 宋人所撰三苏年谱汇刊[M]. 北京：中华书局，2015.

46. 王水照. 苏轼研究[M]. 北京：中华书局，2015.

47. 王水照. 苏轼选集[M]. 北京：中华书局，2015.

48. 王水照. 苏轼传稿[M]. 北京：中华书局，2015.

49. 王水照. 鳞爪文辑[M]. 西安：陕西人民出版社，2007.

50. 郑永晓. 黄庭坚年谱新编[M]. 北京：社会科学文献出版社，1997.

51. 水赍佑. 宋代帖学研究[M]. 上海：上海人民美术出版社，2001.

52. 魏平柱. 米襄阳年谱[M]. 武汉：湖北人民出版社，2013.

53. 唐玲玲，周伟民. 苏轼思想研究[M]. 台北：文史哲出版社，1996.

54. 阮璞. 中国画史论辨[M]. 西安：陕西人民美术出版社，1993.

55. 范景中. 中华竹韵[M]. 杭州：中国美术学院出版社，2011.

56. 万木春. 味水轩里的闲居者——万历末年嘉兴的书画世界[M]. 杭州：中国美术学院出版社，2008.

57. 张典友. 宋代书制论略[M]. 北京：文物出版社，2012.

58. 杨春晓. 满船书画同明月：米芾鉴藏书画研究[M]. 呼和浩特：内蒙古大学出版社，2010.

59. 由兴波. 诗法与书法：从唐宋论述诗看书法文献的文学性解读[M]. 桂林：广西师大大学出版社，2012.

60. 阎步克. 士大夫政治演生史稿[M]. 北京：北京大学出版社，2015.

61. 陈秀宏. 唐宋科举制度研究[M]. 北京：北京师范大学出版社，2012.

62. 何忠礼. 科举与宋代社会[M]. 北京：商务印书馆，2006.

63. 华人德，白谦慎. 兰亭论集[M]. 苏州：苏州大学出版社，2000.

64. 周汝昌. 永字八法——书法艺术讲义[M]. 桂林：广西师范大学出版社，2001.

65. 许洪流. 技与道：中国书法笔法论[M]. 杭州：浙江人民出版社，2000.

66. 四川大学中文系编. 苏轼资料汇编[M]. 北京：中华书局，1994.

67. 华东师范大学古籍整理研究室编. 历代书法论文选[M]. 上海：上海书画出版社，1981.

68. 崔尔平. 历代书法论文选续编[M]. 上海：上海书画出版社，1993.

69. 崔尔平. 明清书法论文选[M]. 上海：上海书店出版社，1994.

70. 华人德. 历代笔记书论汇编[M]. 南京：江苏教育出版社，1996.

71. 华人德，朱琴. 历代笔记书论续编[M]. 南京：江苏教育出版社，2012.

72. 张小庄. 清代笔记、日记中的书法史料整理与研究[M]. 杭州：中国美术学院出版社，2012.

73. 水赉佑. 蔡襄书法史料集[M]. 上海：上海书画出版社，1983.

74. 水赉佑编.《兰亭序》研究史料集[M]. 上海：上海书画出版社，2013.

75. 中国人民大学中文系编. 中国苏轼研究：第1—4辑[M]. 北京：学苑出版社，2005-2008.

76. 章祖安. 书法中和美层次剖析[M]//中国传统文化与中国书法艺术.沈阳：辽宁美术出版社，2003.

三、期刊与论文

1. 曹家齐.宋代书判拔萃科考[J]. 历史研究.2006.

2. 范景中. 儿童艺术和纯真之眼[J]. 新美术，1986（7）.

3. 周小英. 鉴定杂记[J]. 新美术，2012（第6期）.

4. 丛文俊.《东坡题跋》"记与蔡君谟论书"证伪[J]. 古籍整理研究学刊，2003.9.

5. 孙国栋. 唐宋之际社会门第之消融[D]//唐宋史论丛. 上海：上海古籍出版社，2010.

6. 白谦慎. 信札：私人话语与公共空间[J]. 艺术学研究，2009.

7. 陈振濂. 楷书成形后书体演进史走向终结的历史原因初探——书法与印刷术关系之研究[D]//中国书法史国际学术研讨会论文集. 杭州：西泠印社出版社，2000.

8. 陈振濂. 尚意书风郤视[D]//历届书法专业硕士学位论文选：第1卷. 北京：荣宝斋出版社，2009.

9. 李郁周. 苏轼《寒食诗卷》黄庭坚跋语析义[J]. 书画艺术学刊，2008（4）.

10. 徐学标. 史官主书与秦书八体（下篇）[D]. 山东大学博士学位论文，2014.

11. 马玉兰.宋代法帖研究[D].首都师范大学博士学位论文，2003.

12. 薛龙春.从韵味到姿态——《阁帖》的传播与书法语境的转换[J].中国书画，2004（4）.

13. 陈义彦.从布衣入仕情形分析北宋布衣阶层的社会流动[J].思与言，1977，9（4）.

14. 梁建国.北宋东京的士人拜谒[J].中国史研究，2008（3）.

15. 王登科.书法与宋代的社会生活[D].吉林大学博士学位论文，2010.

16. 张小庄.《淳化阁帖》研究[J].书法研究，2002（3）.

17. 王焕林.徐浩研究[D]//历届书法专业硕士学位论文选：第2卷.北京：荣宝斋出版社，2009.

18. 蔡先金.苏轼书论阐释[D]//历届书法专业硕士学位论文选：第2卷.北京：荣宝斋出版社，2009.

19. 刘乃昌.谈苏诗的艺术个性[D]//中国苏轼研究：第1辑.北京：学苑出版社，2005.

20. 吕叔湘.苏东坡和"公在乾侯"[J].读书，1991.

21. 由兴波.从苏轼书学理论看其主体精神[D]//中国苏轼研究：第3辑.北京：学苑出版社，2007.

22. 虞云国.唐宋变革视野中文学艺术的转型[D].社会科学，2010（9）.

23. 祝总斌.试论我国古代吏胥制度的发展阶段及其形成的原因[D]//燕京学报：第9期.北京：北京大学出版社，2000.

24. 曾枣庄."岐梁偶有往还诗"——二苏合著《岐梁唱和诗集》初探[J]人文杂志，1985（5）.

25. 徐宇春.苏轼唱和诗初探[J].青海社会科学，2006（2）.

26. 连心达.宋代士大夫文人的反"俗"心结[D]//宋代文化研究：第16辑.成都：四川大学出版社，2009.

四、图版

1. 傅红展. 故宫博物院藏品大系：书法编[M]. 北京：故宫出版社，2012.

2. 西林昭一. 宋元明尺牍名品选[M]. 日本：株式会社二玄社，2012.

3. 林莉娜，何炎泉，陈建志编辑. 宋人墨迹集册. 台北："故宫博物院"，2014.

4. 启功，王靖宪. 中国法帖全集[M]. 武汉：湖北美术出版社，2002.

5. 陈继儒. 晚香堂苏帖[M]. 北京：中国书店，1990.

6. 杨寿昌. 景苏园帖[M]. 武汉：湖北美术出版社，1986.

7. 北京图书馆藏中国历代石刻拓本汇编·两宋[M]. 郑州：中州古籍出版社，1989

8. 新中国出土墓志·陕西卷二[M]. 北京：文物出版社，2000.

9. 新中国出土墓志·河南卷[M]. 北京：文物出版社，2000.

10. 中国版刻图录：增订本[M]. 北京：文物出版社，1961.

致　谢

　　读博是一件偶然的事情。由于受到周小英老师和陈一梅师姐的鼓励，居然就壮着胆子不知深浅地报考了。蒙吾师不弃，侥幸候补，忝列门墙。然而此事我很快就感到后悔，其间原由纷杂，难以尽言。我不止一次想过退学，但这个想法只是在自己心里纠结消涨，始终没敢向老师开口。其中有与学术相关的原因，一方面是我越来越清楚自己的基础差距，每当读到那些优秀学者的文字，都有一种自惭形秽的自卑，心下向往的境界，如追亡捕虚，茫然无助；而另一方面，也是担心学术研究的性质，字斟句酌、吹垢索瘢，会破坏了我心中一些美好的假想。

　　如我所钦仰的苏轼其人一样，我们也都有着矛盾的两面，脆弱如我，自卑却成了最为可贵的品质，而与此相应的是勇气。这几年来，我之所以屡次欲放弃学业而终于没有放弃，大约就是靠的这两点支撑。

　　我不是一个心态平和的人，圭角未化，既卑且亢。往日我阅读那些优秀的学者所展示的历史，是轻松愉快的享受。而当我成为研究者的一员，这些著作既让我畏惧，也让我憧憬；既给我打击，也给我力量。我沿着他们的鼓舞，希望也可以参与其中，对于重塑被扭曲的苏轼书学形象，做一点微薄的努力。

　　感谢业师范景中先生的悉心指导，先生所展示的优雅超迈的学术境界，令人向往。感谢孔令伟、杨振宇老师对我学习与生活上的关心，万木春老

师、颜晓军、陈研师兄的鼓励与建议，让我受益颇多。古菲兄帮我翻译了英文摘要，陈一梅师姐为我从海外购得艾朗诺的英文专著，李良兄无私贡献了大量电子文献，李春雨、赵阳多次为我下载论文，叶俊兄寄来复印的绝版书籍，还有丛文俊先生赠我大著，祁小春先生将日文版《书道》杂志慷慨借阅，希望我这些年的努力能够不负你们的一番厚意！

记得在盲评稿完成之后，我寄出了三份论文给书法研究方面的权威学者寻求修改意见，其中两位前辈或是由于事务太忙，或是由于本文实在不堪一读，似乎并不曾有简单翻阅的兴致，对于他们电话中汗漫无边的指导我始终不能领会，这让我很是惭愧。究竟要不要在致谢中提及他们的名字，我至今拿不定主意。第三位学者是方爱龙先生，他在繁忙的工作之余认真阅读了全文，逐字逐句，并给出了实实在在的建议，令我受益不尽。同样对拙文给予实质性建议的还有我的好友元国霞、郑长安、秦绪全，师友高谊，总是让人心中温暖。此外，还要感谢温州张如元先生，我与他交往不多，得到先生拨冗指正，喜出望外。先生的长者风范是我此前很少遇见的。

由于临时提前了毕业的计划，文章在仓促之中，草草收结，错误疏漏虽不胜指摘，仍然希望得到学术阵营的接纳与帮助，指瑕纠缪，惠莫大焉。

从备考至今，诸事杂乱，锐气消磨，我的性情也有一点变化，近于自闭。与很多老师和旧友，既无往来，也无问候，且在此表达我一分深深的歉意！

从初返杭城时爱人离乡别子，求学西欧，到她回国不得不面对生活的压力，担负种种家庭琐事。幼子当年虚龄两岁，如今也已经上小学了，而这几年里，我不是僵卧于病榻，就是伏首于书案，很少有时间陪伴他，很少尽到一名父亲的责任。希望接下来的日子里，这一切都能有所改变，少留遗憾！看着他一天天长大，有时候真希望这几年里由我主导的生活变化都不曾发生。但时光如果真的回到那一天，我知道，一些重大的选择，并不会改变。

王义军

2016年6月于杭州

责任编辑：章腊梅
装帧设计：涓滴意念
责任校对：杨轩飞
责任印制：张荣胜

图书在版编目（ＣＩＰ）数据

非尚意：苏轼的书法和他的时代 / 王义军著. --
杭州：中国美术学院出版社，2024.3
（视觉艺术东方学 / 许江主编）
ISBN 978-7-5503-2374-2

Ⅰ．①非… Ⅱ．①王… Ⅲ．①汉字－书法－研究－中
国－北宋 Ⅳ．①J292.112.5

中国版本图书馆CIP数据核字(2021)第058074号

非尚意——苏轼的书法和他的时代

王义军 著

出 品 人：祝平凡
出版发行：中国美术学院出版社
地 　 址：中国·杭州南山路218号 邮政编码：310002
网 　 址：http:// www.caapress.com
经 　 销：全国新华书店
印 　 刷：浙江省邮电印刷股份有限公司
版 　 次：2024年3月第1版
印 　 次：2024年3月第1次印刷
印 　 张：23
开 　 本：710mm×1000mm 1/16
字 　 数：250千
图 　 数：110幅
印 　 数：0001—2000
书 　 号：ISBN 978-7-5503-2374-2
定 　 价：98.00元